KB076305

건축적 상상력과 스토리텔링

바틀렛의 건축 시나리오

Architectural Imagination
and Storytelling:
Bartlett Scenarios

건축적 상상력과 스토리텔링

바틀렛의 건축 시나리오

Architectural Imagination
and Storytelling:
Bartlett Scenarios

황선우	이준열
배지윤	김지혜
이양희	선우영진
정종태	박훈태
박종대	서경욱
박현준	전필준
김지흠	양혜진
김우종	임수현
신규식	박경식
홍이식	김형구
이주병	고진혁
박현진	조성환
김진숙	

미메시스

문학적 상상력은 건축적 상상력을 필요로 하고, 건축적 상상력은 문학적 상상력을 필요로 한다. 나는 작품 속에서 건축을 해야 할 때가 많다. 『제3인류』 속에서는 초소형 인간이 군생할 수 있는 신개념의 생태 도시를 건설해야 했고, 『파피용』 속에서는 장구한 세월 동안 대를 이어 갈 수 있는, 완벽한 자원 순환이 이루어지는 우주선 내 도시를 건설해야 했다. 그 공간에 살게 될 생명체들의 모든 면을 고려하는 상상을 전개하는 과정은 실물이 없다고 해도 이미 건축이다. 바틀렛 건축가들의 시나리오 작업은 문학 속에서 내가 하는 작업과 닮았다. 건축이 문학으로 변하는 순간을 보게 된다. 베르나르 베르베르 Bernard Werber, 소설가

건축은 스토리를 통해서 비로소 의미를 획득하며, 건축이 사라지고 나면 이야기만이 남는다. 이야기는 곧 건축의 시작이자 끝이다. 여기 스물다섯 명의 젊은 한국 건축가들이 그들의 열정을 한곳에 모아 제시하고자 하는 것은 바로 이 스토리의 힘이다. 이 책은 건축의 경계를 넘어 그 이면의 세상에 대한 영감을 전해 주는, 새로운 종류의 독특하고 재미있는 이야기 책이다. 도미니크 페로 Dominique Perrault, 건축가

바틀렛 건축가들의 손으로 이렇게 훌륭한 컬렉션을 만들어 낸 것에 축하를 보낸다. 이 책을 통해 그들은 런던에서 실험해 오고 있는 영국적 건축 유산을 이야기 형식으로 매우 흥미롭게 풀어 내고 있다. 이 매력적인 저작을 통해서 영국의 전통과 혁신이 만나는 바틀렛의 생생한 현장을 한국의 독자들에게 전해 줄 수 있게 된 것에 대해 매우 기쁘게 생각한다. 스콧 와이트먼 Scott Wightman, 주한 영국 대사

런던의 건축은 건설과 해체에 관한 수많은 역사적 스토리를 간직하고 있으며 세계에서 모여든 위대한 소설가와 예술가 그리고 건축가들에게 깊은 영감을 주었다. 건축과 도시에 대한 독특한 접근 방식으로 유명한 바틀렛 출신의 건축가들의 경험을 읽는 것은 매우 즐거운 일이다. 이들의 생각과 비전이 텍스트가 되어 살아나며 이는 한국적 건축의 시각적 언어를 투영한다. 바틀렛은 세계의 동문들과 활발한 교류를 하고 있으며 한국에서

출판되는 이 책은 그 살아 있는 증거이다. 바틀렛 출신 한국 건축가들이 앞으로 더욱 흥미롭고 혁신적인 21세기의 건축과 스토리를 만들어 주길 앞으로도 기대한다. 마틴 프라이어Martin Fryer, 주한 영국 문화원장

여기에 실린 글들은 내러티브를, 논쟁을 그리고 과학 기술을 활용한 곧 다가올 미래의 모습을 보여 준다.
닐 스필러Neil Spiller, 런던 그리니치 대학교 부총장

건축과 스토리텔링 사이에는 긴밀한 유사성이 있다. 두 가지 모두 독특한 각각의 창작 방식으로 문화의 재생산과 지속성에 기여하며 동시에 문화의 진화와 혁신에 중요한 영향을 미친다. 스토리텔링이 전해 주는 내러티브가 문학적이고 우화적인 방식으로 역사 속에서 새롭고 설득력 있는 의미를 획득한다면, 건축은 이를 이용하는 사람들의 해석에 의해 의미를 갖는다. 이 실질적인 경험과 추상적인 의미 전달을 동시에 얻기 위해 바틀렛 건축대학의 교육은 스토리텔링과 밀접한 관계를 갖는다. 이곳에서 학생들은 스스로의 목소리를 찾는 것에 중점을 두면서도 건축적 혁신과 문화적 해석을 위한 작업에 참여한다. 바틀렛은 가능한 미래의 모습을 탐구하고 현시대와 과거의 상황을 투영하는 실험적 건축을 지향한다. 이 책에 나오는 한국 작가들의 작품들은 각각의 독특한 색깔을 가지고 있으며 전혀 다른 접근 방식으로 그들만의 이야기를 전개한다. 이것은 매우 흥미롭고 누구도 예상하지 못했던 방식의 작품 모음집이다. 바틀렛의 스튜디오에서 이 작품들이 만들어질 당시에는 이것들을 책으로 엮고자 하는 의도가 없었고, 또 런던에서 이루어진 실험적 작업이었으므로 한국적인 그 어떤 것과도 관련이 없었다. 그러나 이렇게 멋진 책이 탄생된 2014년의 시점에서 되돌아 볼 때 스토리텔링과 건축이 만나 런던이라는 공간 속에서 한국적 의미를 만들어 내고 있었다는 것은 의심의 여지가 없는 사실이 되었다. 이러한 우연성에 기반한 창조성serendipity의 문화가 바틀렛에 스며 있는 전통이며, 동시에 이 책이 전해 주고자 하는 메시지이다. 알란 펜Alan Penn, 바틀렛 건축대학 학장

우리가 원하는 것은 텍스트 뒤에 숨은 그 무엇이 아닌 그 앞에 드러난 것이다. 이해해야 할 것은 이야기가 시작된 처음

상황이 아니라 그것이 보여주는 가능한 세상이다. 텍스트를 이해한다는 것은 그것의 느낌으로부터 관련된 의미로

이동하는 과정이다. 다시 말해서 표면적 의미에서 구체적 대상으로 이동하는 텍스트의 경로를 함께 따라가는 것이다.

폴 리쿠에르Paul Ricoeur

『건축적 상상력과 스토리텔링』은 영국의 유니버시티 칼리지 런던(UCL)의 바틀렛Bartlett 건축 대학

한국 동문들의 대학원 과정 작품들 중 지난 10년간 가장 주목할 만한 스물다섯 개의 작품들을

선별하여 그 배경이 되는 이야기들을 독특한 시나리오 기법으로 풀어 놓은 책이다. 바틀렛 건축의

특징은 경계를 넘나드는 상상력의 힘에 있으며 이를 위해 한 학기 동안 논문의 형식으로 이론적

토대를 치열하게 구축하는 것으로도 유명하다. 건축 외곽의 영역을 넘나드는 자유로운 전통은 그

표현 방식에서도 드러나 설치 미술, 기계 장치, 예술적 드로잉, 퍼포먼스 등의 작업이 건축 도면과

나란히 전시되는 광경이 낯설지 않다.

건축 작업은 본질적으로 아이디어의 형태적 구현을 최종 목표로 하며 그 완성도를 통해 가능성과

진정성이 평가된다. 그러나 동시에 건축은 시대의 문화를 반영하는 또 하나의 언어이며 물질적으로

고착화된 작가의 메시지를 독자가 해독한다는 면에서 문학적 텍스트와 맥락을 같이 한다. 이 책은

건축에 내재되어 있는 이러한 텍스트적 가능성을 스토리텔링 기법으로 보다 선명하게 드러냄으로써

건축 담론의 외연을 확장시키고자 하는 의도로 기획되었다. 이 책이 만드는 작은 틈새를 통해 건축은

고유의 그리기 영역에서 잠시 벗어나 글쓰기 영역으로 진입하게 되며 이때 형태적 함축성은 텍스트적

구체성으로 전환된다.

건축은 단어와 구문의 확정적 의미 전달보다 전체를 관통하는 다층적 의미를 중시한다는 점에서

소설보다 시와 유사한 소통 방식을 갖는다. 놀랍게도 이 책의 글들은 형태적 아이디어를 설화적 텍스트로 풀어 놓았음에도 다층적 의미로 영감을 자극하는 시적 속성을 여전히 유지한다. 순도 높은 상상력이 만든 중심 아이디어parti를 통해 다양한 가능성을 실험하는 바틀렛의 작품 경향은 롤랑 바르트가 말하는 〈읽는 텍스트readerly text〉이기 보다 〈쓰는 텍스트writerly text〉를 지향함으로써 확정된 결론보다 열린 텍스트의 구조 속으로 독자들을 초대한다.

이 책에 참여한 건축가들은 때로는 소설적 기법으로 때로는 역사적 사실을 재구성하는 방식으로 도시와 건축 그리고 그 경계 너머를 바라보는 흥미진진한 생각들을 과거, 현재, 미래의 시점으로 구축한다. 건축가들에게 이 책은 개념적 접근 방법의 다양한 가능성을 보여 주는 지침서이다. 시나리오 작가들에게 이 책은 방대한 설화적 아이디어의 보고이다. 미술가들에게 이 책은 형태 작업을 뒷받침해 주는 기술적 자료집이다. 일반 독자들에게 이 책은 지금까지 접하지 못했던 새로운 방식의 흥미로운 이야기 책이 될 것이다.

건축의 텍스트화라는 새로운 도전에 열정을 더해 주었던 스물네 명의 저자들과 곁에서 지원을 아끼지 않았던 김영욱 교수님께 감사를 드린다. 또한 책의 험난한 준비 과정을 함께 해 주었던 박현준, 전필준, 이주병 건축가와 다양한 문체의 글들을 꼼꼼히 다듬어 준 김미정 편집자에게 고마운 마음을 전한다. 작년 가을 어느 날, 저자들의 작품을 들고 무작정 찾아가 한 시간 동안 두서 없는 기획안 설명을 했던 본 저자의 말에 차분히 귀 기울여 주시고 가능성을 발견해 주신 미메시스 홍지웅 대표님께 특별한 감사를 드린다.

기획자 서경욱

차례 contents

RETROSPECTIVE: 과거의 재구성

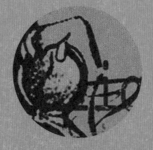

Architectural Imagination
and Storytelling:
Bartlett Scenarios

PROSPECTIVE
경계 너머의 미래

날씨 연구소　　　　　　　　　　**The Weather Field**

황선우

오랜 시간 건축은 비바람을 막고 따뜻한 곳을 제공하며 날씨 변화로부터

인간을 보호하는 역할을 해왔다. 하지만 그와 반대로 변화하고 움직이며

또 세월에 따라 풍화해 가며 날씨 변화에 순응하는 건축이 있다면 그것은

어떤 모습일까? 본 프로젝트는 〈날씨와 기후 변화에 따라 변화하는

건축〉에 관한 이야기이다.

가까운 미래, 새로운 개념의 전시 공간인 〈날씨 연구소〉에서 그 새로운

개념의 건축을 소개한다. 〈날씨 연구소〉는 주로 날씨를 기획하고

전시하는 공간으로, 건축과 기후의 경계에 서 있다. 즉 날씨는 건축을

통해 다시 보여지고, 건축 역시 기후와 날씨 변화에 따라 그 모습과

패턴을 달리하는 하나의 거대한 풍경으로서 재해석된다.

런던대학교(UCL) 바틀렛 건축대학원 M.Arch RIBA II (2010)
황선우건축스튜디오.
sunwhwang80@gmail.com

닥터 B의 실험실

나는 매우 먼지 하나 없는 방 한가운데에 있다. 사방에 각기 다른 문이 있고, 천장은 하늘을
바라볼 수 있도록 유리로 되어 있다. 다른 공간으로 가려면 여기를 통해야만 할 것 같은 느낌을
주는 공간이다. 입구에 들어서부터 여기까지 오는 데도 꽤 오랜 시간이 걸렸던 터, 나는 조금
숨이 차오른 상태이다. 닥터 B는 대수롭지 않은 듯 나를 향해 인사했다. 「전시는 아직 멀었지만,
관심이 있다면 먼저 둘러봐도 좋습니다.」 작업 중인 모니터에서 시선을 떼지 않은 채 살짝
미소지으며 말했다. 그는 체구가 작았고, 매우 도수가 높은 안경을 쓰고 있었다.

1 닥터 B의 실험실. 정면을
향해 있는 의자에 앉아서 〈날씨
연구소〉에서 일어나는 다양한
날씨 변화를 관측할 수 있다.

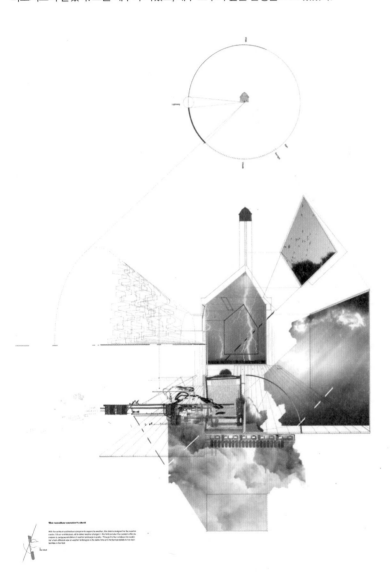

1

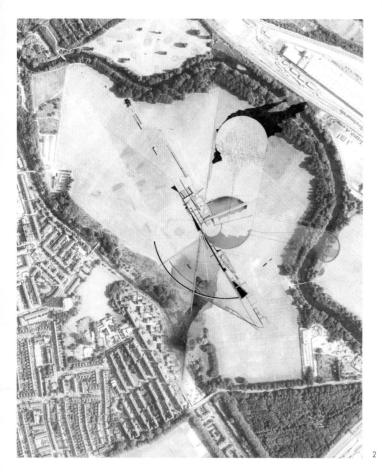

2 〈날씨 연구소〉의 배치도. 올림픽 파크 근처에 위치한 헤크니 마시와 그리니치 천문대의 흥미로운 축선을 볼 수 있다. 헤크니 마시의 면적은 약 1백36만 제곱미터로, 단일 규모로서는 런던에서 가장 큰 습지이자 초원이다.

2024년 여름의 런던 날씨는 매우 좋은 편이다. 이곳의 여름이 그렇듯 갑자기 비를 뿌리지만, 청량한 바람과 맑은 하늘 덕에 그 조차도 시원하게 느낄 만큼 상쾌한 여름날이 지속되고 있다. 맑은 날씨가 기분 좋게 이곳으로 이끌었던 것 만큼, 오늘 전시가 매우 기대되었다. 이곳은 아직 어디에도 소개가 된 적 없는 신기한 곳이다. 〈날씨 연구소? 대체 뭐하는 곳이지? 기상청인가?〉 나는 사실 이번 기획을 취재하기 전까지는 이곳의 존재를 몰랐다. 그저 정부의 주관하에 지어진 기상청 시설물이 런던에 위치하게 되었다는 건 알려져 있지만 거대한 규모에 비해 상당히 많은 부분들이 비밀에 부쳐져 있었으니 그럴 법도 했다. 리벨리Lea Valley가 런던으로 흘러 들어오는 이곳에서 헤크니 마시Heckney Marsh는 그 거대한 스케일을 자랑하듯 탁 트인 평지를 보여 주고 있었다. 십여 년 전 올림픽이 열렸던 올림픽 파크가 저 멀리 보이는 이곳은 지금까지 여러 번의 각기 다른 도시 계획이 준비되었으나 복잡한 승인 절차와 환경 운동가들의 반대에 부딪혀 지금 상황에 이르게 되었다. 우습게도 지금 상황이라 함은 그 어느 곳에도 소속되지 않은 매우 공허한 공지가 되어 버린 것이었다.

그리고 아무도 예상하지 못한 이 거대하고 특이한 연구소가 들어서게 되었다. 이곳은 건물이라
하기에는 무언가 많이 달랐다. 지상에서는 닥터 B의 작은 실험실과 실험실로 향하는 길 외에
하루 24시간 동안 실험실을 기준으로 서서히 돌아가는 거대한 벽만이 있을 뿐 다른 건물은
보이지 않는다. 시계 바늘 같은 움직임을 보이는 이 벽은 깃털로 이루어져 있다. 다가가서 보면
마치 당장이라도 날아갈 것처럼 매우 가벼워 보이는 벽이었다. 굉장한 풍압으로 인해 흔들리는
벽 아랫부분의 깃털들이 매우 인상적이었다.

3

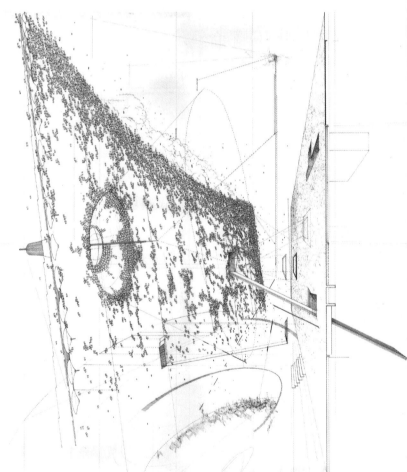

Perspective, the wind wall

This first perspective shows an atmospheric view of the wall and details. The overall concept of this
wall comes from trees, one of the natural objects that show the weather to wind. So the shape of this
wall is controlled by velocity and direction of wind, represents architectural responds to wind changes.

닥터 B 는 이 모든 시설을 디자인한 사람이다. 그에 대한 정보는 매우 제한적이다. 한때 건축가였다는 사실과 날씨에 매우 관심이 많다는 것 외에는 딱히 알려진 것은 없다. 사실 나의 관심은 그에게 보다는 이 〈날씨 연구소〉라는 곳에 쏠렸다. 깃털 벽과 그의 작은 실험실을 제외한 모든 시설들은 지하에 위치한다. 창밖으로 보이는 거대한 구조물만 봐도 이곳의 모든 것이 매우 섬세하게 이루어져 있다는 것을 직감할 수 있었다. 수많은 깃털들과 그것들을 연결하는 구조물, 바람에 따라 움직이는 기계들 그리고 그에 따라 만들어지는 알 수 없는 소리 등 모든 것들이 마치 하나로 짜여진 듯 일사불란하게 움직이고 있었다. 「전시는 주로 어떻게 이루어지죠? 날씨를 전시한다니, 솔직히 이해하기가 힘드네요.」 나는 조심스럽게 닥터 B에게 물었다. 「창문 밖을 보시죠. 사실 지금도 전시 중입니다.」 밖을 바라보니 비가 내리고 있었다. 신기한 것은 또 다른쪽 창으로 보이는 풍경은 맑은 하늘 그 자체였다. 이 10평 남짓한 실험실을 중심으로 각기 다른 장면이 연출되고 있었다.

이해를 할 수 없는 상황이었다. 게다가 또 다른 쪽 하늘에는 번개가 치고 있었다. 공원에 들어오기 전과는 전혀 다른 풍광이었다. 고개를 들고 멍하니 서 있는 나를 향해 닥터 B가 입을 열었다. 「전시실로 가시겠습니까?」 무엇인가에 끌리듯 그저 고개만 끄덕이고 나는 그를 따라갔다. 닥터 B는 실험실 벽에 위치한 문 네 개 중 하나를 열었다.

지하로 내려가는 문이었다. 두 개 층 정도를 내려갔을까. 지하는 지상의 실험실과는 전혀 다른 공간이었다. 이름을 알 수 없는 각종 설비들과 다양한 수치를 나타내는 기계들 그리고 마치 잠수함에서나 볼 수 있는 그런 좁은 공간들이 펼쳐졌다. 좁고 습했다. 하지만 불쾌하지는 않았다. 그를 쫓아가지 않으면 길을 잃기 쉬운, 좁고 복잡한 공간이었다. 얼마나 걸었을까. 또 다른 문이 나타났다. 문을 열자 정말 신기한 광경이 펼쳐졌다. 용도를 알 수 없는 수많은 기계들이 있었고 지상에서부터 새어들어오는 가느다란 빛줄기가 그 기계들 사이를 비추고 있었다. 마치 인공 조명과도 같은 그 가느다란 빛은 지하 공간을 구분하며 오묘한 분위기를 연출하고 있었다. 「이곳이 주 동력실입니다. 연구소의 모든 전력을 생산해 내는 곳이라고 해야겠지요.」 닥터B가 말했다. 기계들은 매우 소란스럽게 움직이고 있었다. 그것들은 마치 벽처럼 때론 창문처럼 내부 건축을 구성하고 있었다. 「아, 마침 구름이 나올 시간이군요.」 그는 서둘러 우리를 또 다른 문으로 안내했다.

3 〈깃털 벽〉 투시도. 수많은 깃털로 이루어진 이 벽은 바람의 세기 그리고 자전 속도에 의해서 움직인다. 그 움직임은 소리를 내며 다채로운 변화를 만들어 낸다.

Main exhibition hall

The main building starts with designing weather isometric work phase, where they experiment and
study weather archtecture. So the main building is also served as an statue of weather past the
building itself.

1 2 3 4 5 6 7 8 9 1

4

4 지하에 위치한 주 전시실 겸
동력실의 평면도. 전시실은
지상으로 최소한의 부분만
노출되어 있으며 풍화, 침식 등 다른
기후에 따른 물리적 변화 과정들을
주로 연구하는 공간이다.

5 설탕 구름. 설탕을 이용한 가벼운
실험. 온도 ,습도, 바람의 세기에
따른 설탕의 변화를 관찰함으로써
날씨 변화에 따른 물성의 변화를
예측할 수 있었다. 온도에 따른 변화,
즉, 가열된 설탕은 곧 딱딱한 원래의
형태를 잃고 액체로 변화하게 된다.
그리고 중심의 회전하는 동력체는
그 속도의 세기에 따라(풍량)
액체화된 설탕을 흩뿌리게 된다.
쉽게 생각하면 우리가 알고 있는
솜사탕의 원리이다. 즉 매우 단순한
원리이다. 우리 주변의 물체는
온도와, 바람, 습도 등 기후 요소에
의해 우리가 인지할 수 없는 속도로
끊임없이 변화 또는 노화되고 있다.

지하 터빈 홀

문을 열고 들어가니 그곳은 깊이를 알 수 없을 정도로 끝이 보이지 않는, 알 수 없는 울림 소리로
가득한 텅 빈 터빈 홀이었다. 족히 50미터는 되어 보이는 발전소 같았다. 「자, 이제 곧
시작하겠군요.」 닥터 B는 터빈 홀 바닥을 보았다. 바닥에서 굉음과 함께 수증기가 나오기
시작했다. 수증기는 빠른 속도로 뿜어져 나오면서 터빈 홀 밖으로 빠져나가기 시작했다. 분명 이
수증기는 헤크니 마시 주변에 안개나 구름들로 가득 찬 미묘한 광경을 만들어 낼 것이었다.
구름과 함께 외부의 거대한 벽이 같이 움직이기 시작했다. 「전망대에서 보는 게 좋을 것
같습니다.」 닥터 B는 우리를 엘리베이터로 안내했다. 엘리베이터는 터빈 홀의 최상층으로
올라갔다.

5

6 기후 변화에 대한 건물의 풍화
및 변화 과정을 상상한 콘셉트
드로잉. 건물의 노화 과정을 상상한
드로잉으로 흔히 우리가 볼 수 있는
더러워지고 닳고 풍화되어 가는
과정을 묘사하고 있다. 시간차를
두고 그리고 지우고 덧그리고 또
다른 재료를 덧입혀 가며 제작했다.

거대한 깃털 벽

십여 층의 고층 건물을 올라가는 만큼이었을까? 어느새 엘리베이터는 멈추었다. 문이 열리자 이곳은 지상에서 바라보았던 그 거대 깃털 벽의 꼭대기였다. 최상층에서 거대한 헤크니 마시를 한눈에 내려다보고 있자니 마치 하늘 위에 있는 듯했다. 이미 터빈 홀에 연결되어 있는 거대한 벽이 조금씩 움직이고 있었다. 지상의 구름과 함께 벽에 매달려 있는 수십만 개의 깃털들은 서로서로 움직이며 미묘한 광경을 연출하고 있었다.

때마침 내리기 시작하는 비와 함께 이 〈날씨 연구소〉는 구름, 비, 바람, 햇빛을 동시에 보여 주고 있었다. 「이 풍경들이 이곳에서 전시하는 것들입니다」 닥터 B는 자신 있는 표정으로 말했다. 나는 최상층에서 보이는 신기한 풍경들을 한없이 바라보고만 있었다. 커다란 기계 같은 이 건물은 시계처럼 시시각각 다른 풍경을 만들어 내고 있었다. 날씨를 전시한다는 것들이 서서히 이해가 되기 시작했다. 그리고 닥터 B의 이 연구소에 대한 생각들이 어느 정도 그려지기 시작했다. 이곳은 그의 거대한 실험실이나 다름 없었다. 기후를 만들고 또 그것들을 그려 내고 있었다. 그리고 마치 날씨의 한 부분인 듯 이 거대한 구조물은 날씨와 뒤섞여 알 수 없는 풍경을 연출하고 있었다. 「날씨를 전시한다는 것이 생각보다 쉽지는 않았습니다.」 닥터 B 는 주변을 응시하며 말했다. 「실제로 기상의 원리들은 매우 간단합니다. 기압 차를 이용하고 온도 차를 이용하고 또 바람의 세기를 이용하는 것뿐이지요. 하지만 이 모든 것들을 조합해서 순간순간의 풍경을 만들어 낸다는 것은 또 다른 세심한 조합이 필요합니다.」 나는 말없이 고개를 끄덕였다. 「변화하는 풍경이라고 말씀드리는 게 더 쉽게 이해가 되겠군요.」 그는 손을 뻗어 축축한 구름의 습기를 만지며 이야기했다. 「풍경은 변하지요. 단 우리는 상대적으로 변하지 않는 피사체에 집중을 하기 때문에 그 변화를 크게 느끼지 못하는 것뿐입니다. 나무, 풀, 강, 바다 등 풍경의 기본들은 늘 그곳에 있지요. 하지만 풍경을 변화시키는 것은 바로 날씨입니다. 계절이 바뀌듯 시시각각 변하는 날씨에 의해 풍경은 늘 변하고 있습니다. 즉 풍경의 가장 중요한 요소는 바로 날씨이지요.」 그랬다. 그 속도가 느릴 뿐 자연적인 풍경의 변화는 늘 존재했다. 봄이 오면 봄에 익숙해지고 겨울이 오면 겨울에 익숙해지듯 풍경은 늘 느린 속도로 서서히 바뀌어 가며 우리가 익숙함을 느끼게 했다. 「건축 역시 그 중심에 위치합니다.」 닥터 B는 말했다. 「변화하는 것들에 건축도 포함되어 있지요. 단 우리가 변화하지 못하게 발전시켜 오고 있을 뿐입니다. 어떤 것이 풍화가 되고 썩고 닳아 간다는 것은 매우 자연스러운 현상입니다. 이곳은 지상의 모든 시설들은 날씨 변화에 따라 움직이고 그 모양을 변화해 가고 있습니다. 즉, 아주 자연스럽게 다른 풍경 요소들처럼 변화하고 있는 것이지요.」

7 〈날씨 연구소〉의 개괄적인 전경. 구름을 만드는 터빈 홀을 중심으로 바람의 벽이 있고, 중심에서 오른쪽 하단의 지상에 작게 닥터 B의 연구소가 위치한다. 마치 시계처럼 〈날씨 연구소〉는 각각 색다른 날씨 실험을 수행하고 있다.

8 구름을 전시 중인 〈날씨 연구소〉.

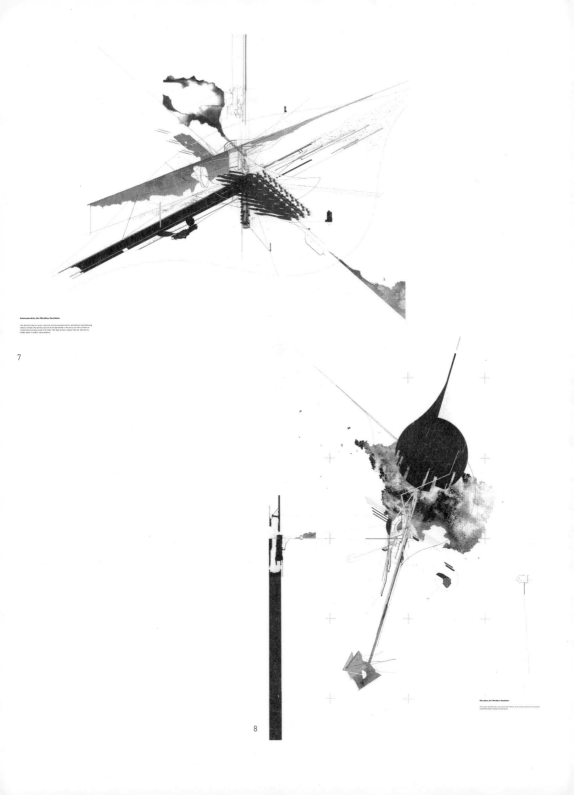

Axonometrics, the Weather Institute

This drawing frame the spatial view of the institute centered with its architectural object following weather changes. The working root and the structure belies in the extra and main architectural vertical with its physical situation at the bridge. The large iteration swishes from the side into the hidden realm of weather understanding.

7

Site plan, the Weather Institute

This the plan describe the expansion of the institution reaching out to the long the individual character studied architectural.

8

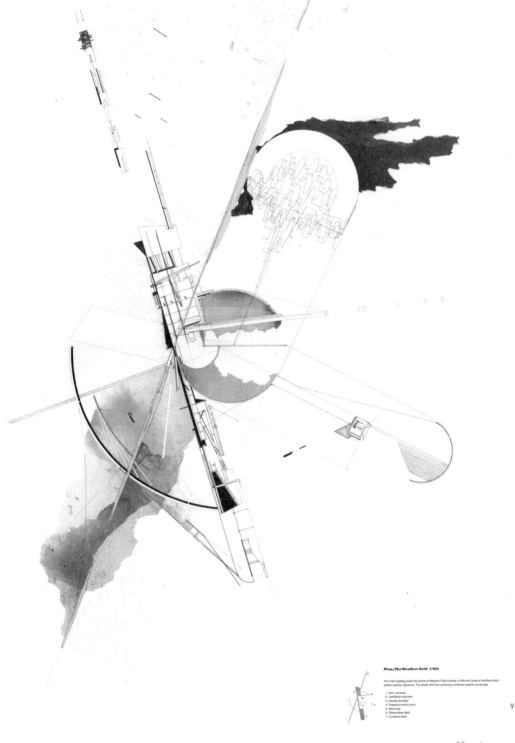

Plan, The Weather field 1/600

The main building cross the centre of Weather Field consists of different types of facilities which exhibit weather elements. The whole field then produces combined weather landscape.

1. Main entrance
2. Ventilation chamber
3. Clouds chamber
4. Pressure control room
5. Wind wall
6. Observatory deck
7. Curator's shed

9

비로소 그가 만들어 가고 있는 〈날씨 연구소〉의 많은 부분들이 이해가 되기 시작했다. 이곳은 건축일수도 또는 거대한 풍경일 수도 있었다. 그리고 그 중심에 날씨가 있었다. 연구소 투어는 이후 크고 작은 다양한 전시들을 보는 것으로 끝났다. 돌아오는 길에 다시 헤크니 마시를 바라보았다. 거대한 벽은 서서히 돌고 있었다. 기다렸다는 듯이 이따금 번개와 함께 또 다른 실험들이 행해지고 있었다. 선선한 여름 바람과 함께 계절은 또 서서히 우리 주변을 변화시키고 있었다.

10

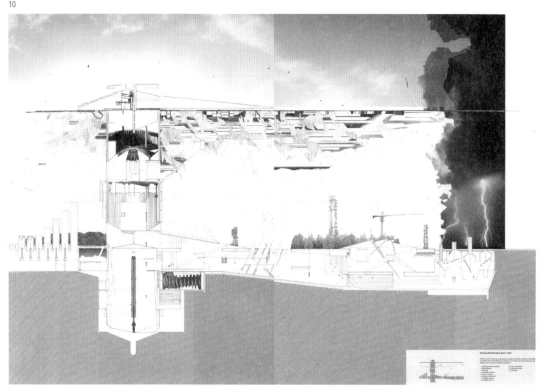

섬유 도시 모로코 페스의 재생

배지윤

Weaving Architecture in Mimicry: Regeneration of Textile City in Fez

북아프리카 모로코의 버려진 고대 도시 페스. 찬란했던 과거의 영광을
뒤로 한 채 지금은 많은 수의 주민들이 떠나 버린 쇠락한 도시이다. 이
도시를 친환경적으로 재생시키고자 하는 젊은 건축가들의 이 프로젝트는
한 마리의 작은 나방인 어민 모스의 삶에서부터 시작된다. 솜털처럼
가볍지만 질긴 어민 모스의 실을 통해 그들의 계획이 이루어진다. 새로운
직물을 만들어 내는 북아프리카인들의 삶을 통해 황망하게 버려진 고대
도시 페스의 찬란한 부활을 꿈꾼다.

런던대학교(UCL) 바틀렛 건축대학원 M.Arch RIBA II with Merit (2014)
㈜삼우종합건축사사무소.
jiyoonbae@gmail.com

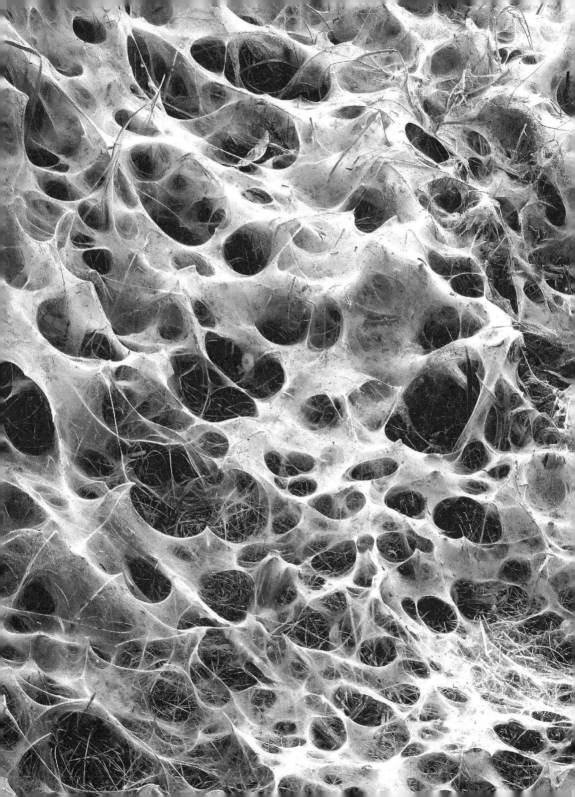

(이전 페이지) 어민 나방 그물. 이 그물은 솜처럼 부드럽지만 치밀한 조직을 가진 어민 나방의 집이다. 독특한 무늬와 형태로 알려져 있다.

여기 한 마리 작은 나방이 있다. 희고 부드러운 털로 뒤덮인 어민 나방Ermine Moth은 북아프리카의 고온 건조한 기후에 서식하는 나방의 누에인데, 알을 낳기 위해 만드는 독특한 무늬의 실과 순식간에 수풀을 뒤덮는 강한 번식력으로 널리 알려져 있다. 북아프리카에서 오랫동안 전해 내려오는 이야기에 따르면, 성충이 되기 전의 이 나방이 만들어 내는 강하고 질긴 실은 불과 24시간만에 인간의 집과 마차를 온통 뒤덮어 버릴 정도로 그 생성 과정이 기이하고 빠르다고 한다. 특히 이러한 실이 가지고 있는 질김과 탄성 그리고 실을 자아낼 때 만들어 내는 독특한 무늬는 실제로 모로코 지역을 비롯한 북아프리카 지방의 특산품인 카펫과 의복에 큰 영향을 주었다. 이 지역의 토착민들은 그로부터 무언가를 만들어 내는 것을 자연스럽게 생각한다. 이렇게 자연 속의 작은 곤충 한 마리가 인간에게 미치는 영향은 실로 대단하다. 어민 모스 애벌레 수천 마리가 자아낸 거대 그물은 다양한 크기와 형태로 덤불을 뒤덮는데, 플라스틱처럼 단단한 이 그물은 천적으로부터 자신을 보호하고, 번데기 상태에서도 영양을 섭취할 수 있도록 만들어진다. 그 작고 부드러운 생물은 자신이 만든 질긴 그물 안에서 끊임없는 번식을 통해 애벌레와 성충의 과정을 거쳐 결국 흰 무늬를 가진 아름다운 나방으로 자라 그물을 찢고 세상 밖으로 나간다. 주인이 떠난 기괴한 형태의 그물은 지상에 남은 흔적으로, 서서히 사라지며 이러한 과정은 자연적으로 끊임없이 반복된다.

1 어민 나방의 그물 다이어그램. 어민 나방의 그물이 어떠한 방식으로 형성되는지에 대한 연구이다. 어민 나방 실이 가지고 있는 특성과 형태 그리고 확산을 통한 최종적인 크기까지 가늠해 볼 수 있다.

2 자연 속에 존재하는 어민 나방의 그물. 나무 전체를 뒤덮을 정도로 생성력이 빠르고 기이하다.

1

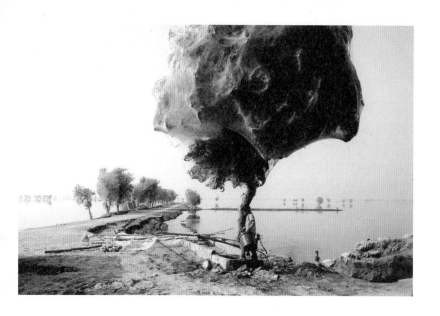

PHASE 1 PHASE 2 PHASE 3 PHASE 4 PHASE 5

PHASE 7 PHASE 8 PHASE 9 PHASE 10 PHASE 11

PHASE 13 PHASE 14 PHASE 15

Adaptive Organism
of the Ermine moth Cobwebs

Ermine moth Cobwebs are well adapted any form of environments, and it can change their characteristics according to specific environments. This soft and light structure is enough to protect themselves and its tensile strength is superior to that of high-grade steel, and as strong as Aramid filaments, such as Twaron or Kevlar.

3

4

3 어민 나방 그물의 재해석.
어민 나방의 그물은 높은
적응성을 가진 유기체 그
자체라고 할 수 있다. 각기 다른
환경에 따라 판이한 형태로
생성되어 그 환경에 알맞게
적용되는 이 그물은 거미줄 생성
방식과 유사하다. 그물 안에는
누에고치가 살아갈 수 있도록
수백, 수천 개의 빈 공간이 있다.
실제 모형 작업으로 구현해 본
어민 나방의 그물은 대지 위에
뿌리 내린 나무의 조직처럼
치밀하며 유기적이다.

4 어민 나방 그물 모델. 어민
나방의 그물은 한 가닥 한
가닥이 서로 유기적으로 얽혀
있으며 최종적으로 연결되어
이루어진 조직은 마치
그물망처럼 촘촘하고 질기다.
케이블 타이로 재현된 어민
나방의 그물 모델은 나방의
집이 어떠한 방식으로 형성되고
어떻게 공간적인 구성을
취하는지에 대한 밀도 있는
연구의 결과물이다.

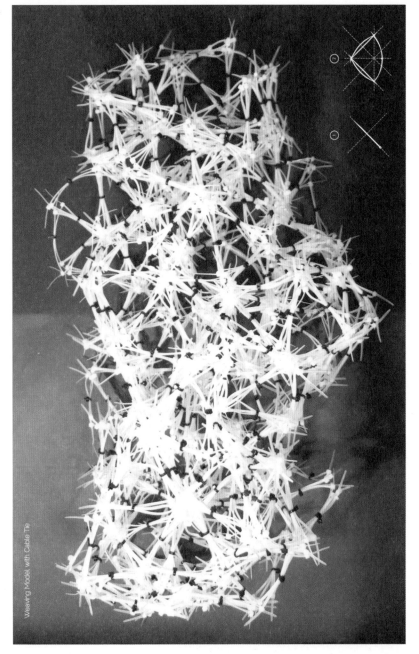

Weaving Model with Cable Tie

현대 건축에서 자연과 건축의 상대성에 대한 본질적 탐구는 바로 자연이 가지고 있는
불확실성을 이해하기 위해서이다. 작은 나방이 비로소 성충으로 변화하는 이 놀라운 과정은
오랜 시간 동안 토착민들에게 의해 끊임없이 연구되어 왔다. 자연의 불확실성 안에 존재하는
규칙성을 찾아 헤매는 많은 시도는 이 건조하고 뜨거운 북아프리카 땅에 새로운 건축을
창조하는 데 많은 단서를 제공해 왔다. 오랜 시간 동안 이 지역에서 나고 자란 젊은 건축가들은
끊임없이 변화하는 자연의 형태를 통해 건축적 모방을 추구하고자 했다. 일생의 모든 것을
바쳤던 옛 장인들처럼, 그들 역시 자신들의 땅 북아프리카의 다양한 자연적, 생물적 소재를
현대적으로 응용하고 이를 통해 새로운 유형의 공간을 창조하는 데 온 힘을 쏟고자 결심했다.
2020년 어느 여름, 모로코의 주도 페스에서 자연의 모방이라는 기치 아래 수많은 젊은
건축가들이 모여 자신들의 새로운 영토를 재건하는 데 힘을 모으게 된다. 즉, 그들의 깊은 뿌리와
역사 그리고 모든 문화를 함께 공유하는 어민 나방의 여러 기관과 몸 그리고 생태와 실을 잣는
습성을 탐구하는 과정을 통해 오염되고 낙후된 그들의 영토를 다시 일으켜 세우기로 한 것이다.
그들은 어민 나방이 가지고 있는 생물학적 특징 그리고 실을 자아내는 과정에서 만들어지는
독특하고 기이한 문양의 패턴을 건축적으로 모방하고, 이를 통해 생태 적응성을 가진 건물을
실제로 구현하고자 한다.

5 모로코의 고대 도시 페스는
섬유를 가공하고 염색을 다루는
직물 가공을 통해 과거로부터
찬란한 유산을 간직해 왔다.
하지만 북아프리카와 유럽이
만나는 지중해의 접점에 위치한
이곳의 위용은 점차 사라지고
쇠락한 도시만이 남아 그
흔적만이 남게 되었다.

5

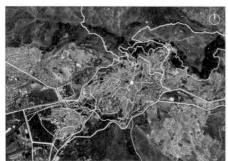

Fez Site, Morocco

Morocco, North Africa

Fez Site, Morocco

The Fez.
UNESCO World Heritage Site

Fes or Fez is the second largest city of Morocco, with a
population of approximately 1 million (2010). It is the capital
of the Fès-Boulemane region. Fes el Bali is a UNESCO
World Heritage Site. Its medina, the larger of the two medinas
of Fes, is believed to be the world's largest contiguous
car-free urban area. Al-Qarawiyyin, founded in AD 859, is the
oldest continuously functioning madrasa in the world.

Parking Lot

Mosquee et Université Karaouiyne

Cuirtabase Chouwara

Palais Amani

Bab Rcif

6 어민 나방의 그물 그리고 패턴의 탐구. 실을 실제로 자아 보고 하나하나의 실이 서로 연결되어 이루어지는 공간적인 감각을 느껴 봄으로써 어민 나방이 그물을 만드는 방식을 좀 더 이해한다. 실이 팽팽하게 잡아 당겨져 서로 끊어질 정도의 순간까지 탄성을 유지하는 것은 매우 어렵다. 그만큼 어민 나방의 실이 가벼우면서도 질기다는 반증이다.

2021년 봄, 드디어 모로코의 젊은 건축가들에 의해 발족된 모로코 지역 건축 협의체는 자연의 생물학적 특징과 이를 통한 건축적 모방에 대해 깊이 있는 탐구를 시작한다. 작고 흰 한 마리의 나방이 잣는 실이 지닌 생물학적인 특징과 지역의 토착성을 가진 공간이 어떤 연관성을 지니는지, 그리고 어민 나방이 서식하는 북아프리카의 고온 건조한 기후는 왜 이 나방으로 하여금 독특한 그물을 치게끔 했는지 등 여러 단서를 제공하였다. 또한 그들은 나방의 그물과 모로코 지역의 섬유 가공품의 관계를 알아보고, 이를 통해 조상들이 왜 그러한 집을 짓게 되었는지 이해하고 배우게 된다. 단지 자연스럽게 생겨난 특정 종의 그물이 인간의 모방을 통해 재현되고 있는 것이다.

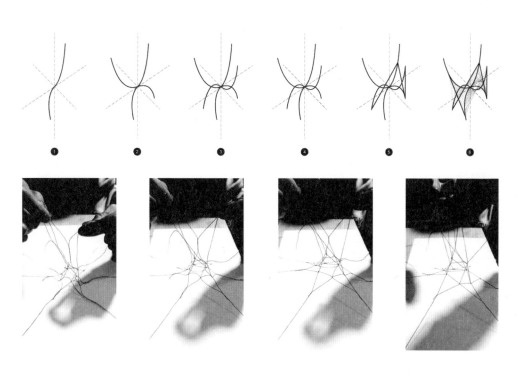

Growing Sequence of Cobwebs

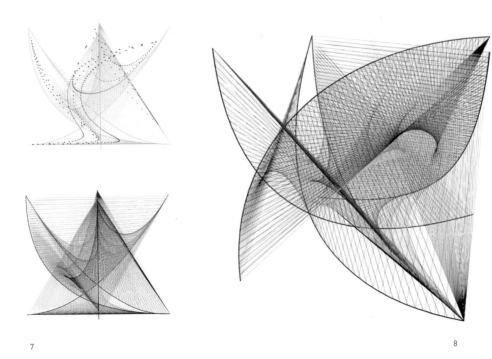

7

8

7 어민 나방의 그물과 단면의
재해석. 실이 최종적으로 만들어
낸 형태는 모호한 불규칙성
속에 존재하는 완벽한 규칙성의
조화라고 할 수 있다.

8 3D 툴로 만들어진 어민
나방의 그물. 이 재해석 모델은
실제 어민 나방의 그물을
3차원적으로 해부하고, 공간
속에 숨어 있는 또 다른 공간의
본질을 탐구할 수 있도록 도와
준다.

9 그물 패턴의 재현. 검은색과
붉은색 두 가지를 섞어 만든
어민 나방의 그물 패턴 재해석
드로잉은 프랙털 모델의
기하학적인 속성과 닮아 있다.
프랙털은 일부 작은 조각이
전체와 비슷한 기하학적 형태를
말한다. 이런 특징을 자기
유사성이라고 하며, 다시 말해
자기 유사성을 갖는 기하학적
구조를 프랙털 구조라고 한다.
자기 유사성을 갖는 기하학적
구조는 반복적이면서도 동시에
섬세한 그 고유의 속성을 잘
보여 준다.

❶ ❷ ❸ ❹ ❺ ❻

10 어민 나방의 집 짓기 패턴 탐구.
어민 나방의 집 짓기와 인간의 집 짓기
방식은 매우 다르면서도 동시에 몇 가지
유사점을 가지고 있다. 어민 나방의
집 짓기는 기본적인 뼈대가 형성된
후 복잡한 가닥의 실들이 계속해서

반복적으로 더해져 최종적인 형태가
이루는 방식으로 진행되는데, 초기의
집의 형태와 크기는 어민 나방에
본능적으로 내재된 규칙을 따르면서도
동시에 쉬운 환경 적응을 위해 계속해서
변경된다.

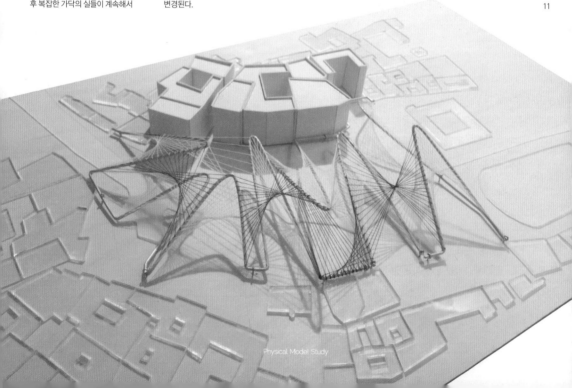

Physical Model Study

2022년, 모로코의 젊은 건축가들은 1여 년이 넘는 모로코 정부와의 협의 끝에 1천 년이 넘는 기억을 가지고 있는 이 페스 지구를 세계 문화 유산으로 지정하여 보호하고, 역사적으로 전해 내려오는 섬유 가공과 염색업을 부활시키자는 데에 합의한다. 그들은 다양한 종류의 누에고치를 기르고 이를 통해 얻은 실로 내 고급스런 섬유 가공품을 만들었던 페스의 빛나는 과거를 알지 못한다. 현대화된 기계와 기술의 도입으로 인해 낙후되고 버려진 오늘날의 초라한 모습만을 기억할 뿐이다. 1천 년이 넘는 시간 동안 쉼 없이 가동되던 가장 오래된 염색 시설 중 하나인 석회암 염색 단지는 버려진 채 방치되어 아무도 찾지 않는 곳이 되었다. 이곳에서 쓰인 다양한 종류의 염색 약품과 낡고 허름한 시설에서 새어 나오는 기름은 페스를 관통하는 알 자와히르 강을 오랜 시간 동안 천천히 황폐화시켰다. 특이한 형태와 그 역사성에 의해 가까스로 세계 문화 유산으로 지정되긴 했지만 염색 시설에 의해 한 번 오염된 강은 쉽게 회복이 되지 않았다. 주민들은 여전히 고대 이후로 반복된 삶을 영위하고 있지만 생계를 위한 모든 유일한 수단을 잃어 왔던 것이다.

12

11 재해석된 어민 나방의 집. 알루미늄 강봉과 폴리 카보네이트 실을 사용해 모로코 페스의 대지와 어민 나방의 집을 형상화했다. 모델은 초기에 가지고 있던 북아프리카의 척박한 땅과 어민 나방의 특징에 대한 종합적인 탐구로부터 비롯되었다. 그물의 순수한 특성만을 뽑아 내어 재구성한 이 모델은 최종적으로 만들어질 복잡한 건축에 대한 영감을 제공한다.

12 〈섬유 공방〉을 위한 초기 모형. 앞서 연구된 어민 나방 그물의 형태와 패턴 그리고 실의 특성을 이용하여 만들어진 섬유 전시관의 초기 모델은 페스의 덥고 건조한 기후에 적응할 수 있는 환경 친화적 기능을 가짐과 동시에 오랜 시간 동안 북아프리카의 면면을 통해 이어져 온 전통을 고스란히 간직하도록 고안되었다.

그해 겨울, 모로코의 젊은 건축가들은 페스 알 자와히르 대학교에서 심포지엄을 개최했다. 수많은 학자들과 정치가 그리고 전위적인 건축을 추구하는 학생들로 이루어진 그룹이 하나가 되어 기존에 페스가 가지고 있는 고유한 염색과 직물업을 유지하면서 세계 문화 유산으로 지정된 이곳을 지속 가능한 지구로 발전시키는 것에 대한 난상 토론을 펼쳤다. 페스를 새로운 섬유 도시로 재생시키기 위한 작업의 핵심은 오염된 알 자와히르 강을 수중 식물을 통해 정화시키는 것과 염색과 가공을 위한 시설을 그대로 남겨둔 채 토착색이 강한 공간으로 재창조하는 것이었다. 그리고 2년 동안 어민 나방이 자연적으로 실을 자아내는 방식을 연구한 젊은 건축가들의 데이터가 자연스럽게 페스의 섬유 공방과 갤러리를 구성하는 외관을 이루는 데 기본적인 단서를 제공했다. 즉 고온 건조한 기후에 적응하는 외관에 어민 나방의 독특한 직조 형태가 적용되었다. 수많은 염색 가공 공간이 가지고 있는 문제점을 해결하는 데 옛 장인들의 방식이 쓰이게 된 것이다.

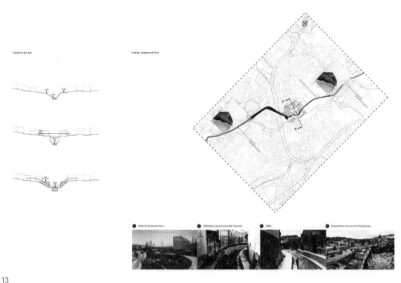

Transforming the Site · Existing Underground River

13 페스의 오염된 알 자와히르
강. 염색 단지에서 비롯된
기름과 약품들은 페스를
관통하는 강을 천천히
오염시켰다. 시간이 지나면서
이곳은 버려진 채 방치되어
아무도 찾지 않는 곳이 되었다.
강의 재생과 복원은 전체적인
마을의 재건을 위해 가장
우선시되어야 할 작업 중
하나이다.

14 알 자와히르 강의 재생과
마을의 복원. 굽이쳐 흐르는
강의 깊이는 마을이 위치한
레벨과 최대 5미터 이상
차이가 난다. 강과 마을의 레벨
차이로 인해 동서 간의 소통과
흐름이 끊어져 있는 상태다.
이러한 마을의 흐름을 다시
연결하고 강을 재생시키는
작업은 강의 밑바닥부터 새로이
디자인하면서부터 시작된다.

13

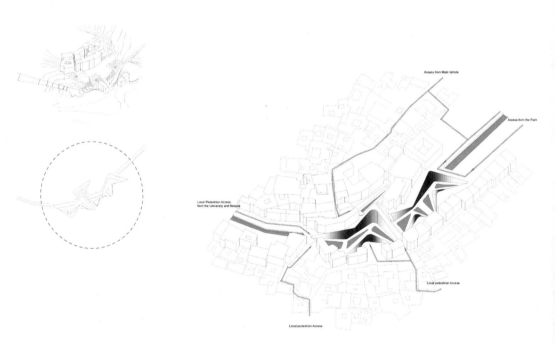

14

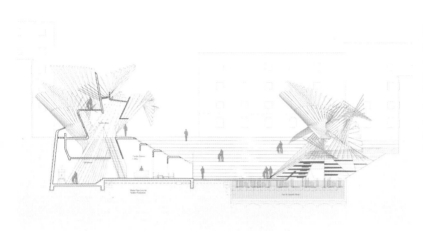

15 〈섬유 공방〉의 구성. 섬유 공방은 페스의 새로운 직물 공장 마스터플랜을 위한 가장 중요한 시설 중 하나이다. 어민 나방 실 패턴이 적용된 외관과 기후에 적응하는 구조 그리고 지역 반경 5백 미터 이내에서 얻은 자연 소재들로 이루어진 공방은 알 자와히르 강과 대지에 밀접하게 연결된다.

2023년 여름, 모로코 지역 건축 협의체는 드디어 두 차례의 심포지엄과 1년 전에 개최한 페스
지역 국제 재생 공모전을 통해 얻은 경험으로 젊은 건축가들과 함께 페스를 재건하는
마스터플랜에 착수하게 된다. 전체적인 단지의 건물을 그대로 이용하면서 동시에 모든 건물이
가지고 있는 가장 큰 이슈인 외관의 통기와 내구성의 문제점을 지역성에서 찾아 해결하고자
했다. 즉, 지역 반경 5백 미터 이내에서 추출된 목재와 야자나무 줄기를 이용해 어민 모스가 실을
자아내는 직조 방식을 건축적으로 모방한 외관을 창조함으로써 해결하고자 하는 초기의 생각을
건축적으로 현실화하기에 이른 것이다. 북아프리카의 생태적 적응성을 가진 섬유 가공 공간과
직물 공장 그리고 갤러리들은 어민 모스의 그물처럼 군집을 이루고, 곧이어 알 자와히르 강을
중심으로 페스 지역의 덥고 건조한 땅에 그늘을 만들고 대지를 정화시키는 역할을 한다.

16

16 어민 나방의 그물 패턴이
구현된 〈섬유 공방〉의 외관은 알
자와히르 강의 상단에 위치하고
있으며, 마을의 집들과 길을
통해 바로 진입할 수 있도록
되어 있다. 강의 레벨과 동일한
위치에 존재하는 〈섬유 공방〉은
강의 물을 이용함과 동시에
정화시키는 역할을 하며 오랜
직물 산업의 전통을 이어 간다.

17 〈섬유 공방〉의 친환경 지붕.
섬유 공방의 지붕은 덥고 건조한
기후의 특징을 잘 반영하고
있다. 비와 습기를 막는 것과
동시에 물을 머금을 수 있도록
다양한 식생이 뿌리내리고 있다.
이를 통해 건물은 자연적으로
온도를 조절하는 것은 물론이고
마을 주민들이 머무를 수 있는
공간을 제공하게 된다.

Green Roof. Window and Rainwater Drainage

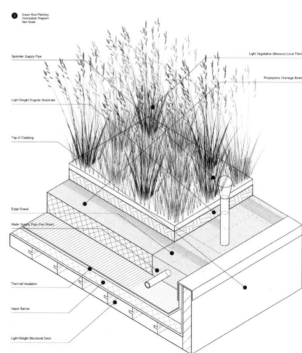

Green Roof Planting
Conceptual Diagram
Non Scale

- Sprinkler Supply Pipe
- Light Weight Organic Substrate
- Top of Cladding
- Edge Gravel
- Water Supply Pipe (Hot Water)
- Thermal Insulation
- Vapor Barrier
- Light Weight Structural Deck
- Light Vegetation (Morocco Local Plant)
- Polystyrene Drainage Board

Green Roof Planting
Section Detail. Scale 1:10

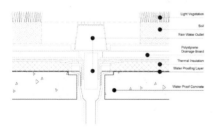

- Light Vegetation
- Soil
- Rain Water Outlet
- Polystyrene Drainage Board
- Thermal Insulation
- Water Proofing Layer
- Water Proof Concrete

- ❶ Timber Plate
- ❷ Bend 90°
- ❸ Bend 130°
- ❹ Making Structure

18

18 〈섬유 공방〉의 구조 모델. 이 건물의 구조는 종이 접기처럼 하나로 연결된 구조체는 아코디언처럼 휘어져 전체적인 형상을 만든다. 하나하나의 실이 서로 연결되어 환경 적응성을 가진 어민 모스의 그물처럼 공방을 구성하는 구조 또한 이러한 자연적인 속성으로부터 비롯된다.

알 자와히르 강을 정화시키고 예전의 맑은 상태로 복원시키는 작업은 많은 것을 의미한다. 페스의 젖줄임과 동시에 주민들의 삶의 터전인 이곳은 시간이 지나면서 더 이상 사람들이 찾지 않는 버려진 공간이었다. 10년 동안 꾸준히 만들어진 이 작은 공방들은 알 자와히르를 가로지른다. 각각의 공방들은 각각 정화 시설을 가지고 있다. 또한 새롭게 형성된 데크는 마조렐 정원[1]의 그것처럼 다양한 수생 식물로 뒤덮여 뜨거운 오후에 그늘을 제공하고 동시에 오염된 강을 정화시키는 역할은 하게 되었다. 1천 년이 넘는 시간 동안 이곳을 지켜온 그들의 조상이 살던 영토 그대로 다시 태어난 페스의 터전은 실로 놀라운 것이었다.

1 Majorelle Garden. 프랑스의 루이 마조렐이 1919년 마라케시에 와서 1924년에 만들기 시작해서 1947년 개장한 개인 정원이다. 모로코의 지역적인 특색을 가진 수생식물들로 유명하다.

19 모로코 페스지구의 재생. 알 자와히르 강이 재생된 후 이곳에는 다시 푸른 물이 흐른다. 동서 간에 5미터 높이의 레벨 차이로 인해 생겼던 간극은 데크를 통해 극복되었고, 서로 간에 왕래가 잦아지게 되었다. 또한 환경 적응성을 가진 각각의 섬유 공방은 강을 정화시킴과 동시에 직물을 생산하고, 또 주민들이 더위와 태양을 피해 머물 수 있는 공간을 제공한다. 모로코 페스의 쇠락한 모습은 이제 잊혀지고 과거의 찬란했던 모로코의 주도로 환생해 오랜 시간 동안 사람들의 쉼터로 자리한다.

19

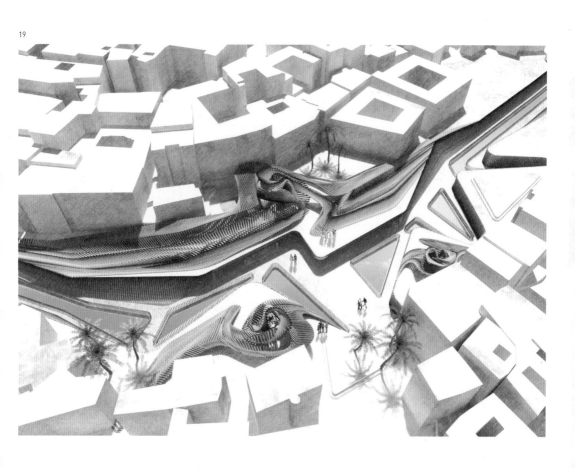

20 〈섬유 공방〉의 내부 단면 모델. 알 자와히르 강이 재생된 후 이곳에는 다시 푸른 물이 흐른다. 동서 간 5미터 높이의 레벨 차이로 인해 생겼던 간극은 데크를 통해 극복되어 서로 간에 왕래가 잦아졌다. 또한 환경 적응성을 가진 각각의 섬유 공방은 직물을 생산함과 동시에 강을 정화시키고, 또 주민들이 더위와 태양을 피해 머물 수 있는 공간을 제공한다. 모로코 페스의 쇠락한 모습은 은 잊히고 과거의 찬란했던 그때의 주도로 환생해 오랜 시간 동안 사람들의 쉼터로 자리한다.

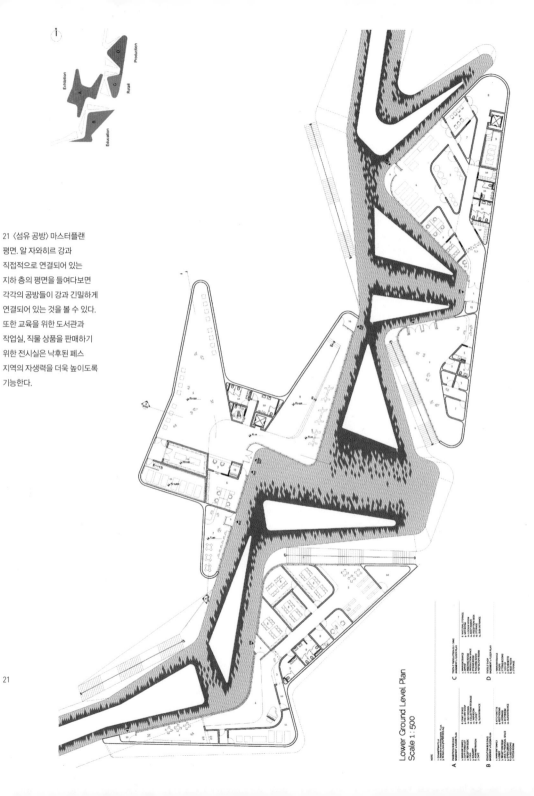

21 〈섬유 공방〉 마스터플랜
평면. 알 자와히르 강과
직접적으로 연결되어 있는
지하 층의 평면을 들여다보면
각각의 공방들이 강과 긴밀하게
연결되어 있는 것을 볼 수 있다.
또한 교육을 위한 도서관과
작업실, 직물 상품을 판매하기
위한 전시실은 낙후된 페스
지역의 자생력을 더욱 높이도록
기능한다.

Exhibition

Production

Retail

Education

A

B

C

D

Lower Ground Level Plan
Scale 1 : 500

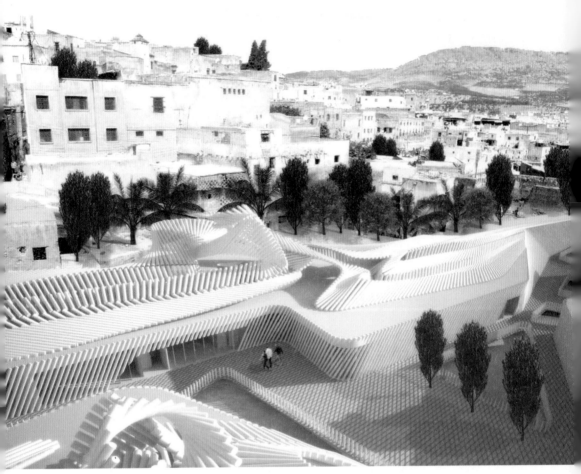

22

2032년 어느 여름, 모로코의 젊은 건축가들은 이 성공적이고 모험적인 페스 공방의 재생과 부활에 대해 자축하는 축제를 열었다. 서서히 회복되고 있는 알 자와히르 강을 바라보며, 그리고 하나둘 다시 이곳을 찾아 돌아오는 모로코 시민들을 목도하며 이 척박한 땅에 새로운 희망을 품게 되었다. 그리고 오래전부터 영위해 온 그들의 삶, 즉 실을 자아내고 직물을 짜는 장인들이 다시 돌아와 예전처럼 모로코에서 가장 붐비는, 그리고 가장 빛나는 도시로 변모해 갈 미래를 그리고 있다. 마치 한 마리의 작은 어민 모스가 자신들을 스스로 보호하기 위해 실을 자아내고 그물을 만들어 군락을 이루듯 페스의 작은 공방들도 하나둘 군락을 이루고 예전 고대의 그것처럼 땅과 마주하게 될 것이다.

22, 23 마스터플랜. 〈섬유 공방〉의 외관과 형태는 초기에 연구된 어민 나방의 실의 형태와 닮아 있다. 또한 알 자와히르 강을 관통해 굽이쳐 흐르는 듯한 외관 디자인은 토착적인 형태를 지향함과 동시에 자생력을 갖기 위한 독특한 패턴이 적용된다.

23

앨리스의 이상한 여행

Pop-up Sharing Space

물리 공간과 사이버 공간의 충돌 혹은 공존, 그 경계에 대한 사유

이양희

모더니즘이 가져다 준 문명으로 가득 찬 도시, 이 대량 생산된 건축 공간 속에서 생활하는 도시인들에게 멀티 커뮤니케이션이라는 새로운 대량 생산 시스템은 그들의 라이프 스타일을 바꾸어 놓았다. 이 이야기는 이 도시의 사람들과 모든 개체(도시의 기본적들을 형성하는 인프라스트럭쳐에서부터 매일 아침 집에서 나오고 매일 저녁 집으로 들어가기 위한 도어 등 도시를 형성하는 데 필요한 모든 것)들이 사이버 공간을 통해 연결되어 있으며, 현대인의 커뮤니케이션 수단인 실시간 무선 통신 시스템이 실공간과 사이버 공간 사이의 물리적 간극을 좁힐 수 있다는 가설에서 시작된다. 생활 반경이라는 지리적인 제약을 극복하지 못하는 인간은 공간적 제한이 없는 무선 통신 시스템을 통해 대리 만족과 심리적 자유를 얻을 수 있다. 이러한 가설의 모티브는 상상 공간으로의 여행을 경험한 「이상한 나라의 앨리스」의 주인공 앨리스에게서 차용한다.

도시의 공간 점유 형태가 시간적 흐름을 갖는다고 가정해 보자. 예를 들어 아침이면 세계 어느 도시에서나 〈출근〉이라는 행위로 인해 특정 구간의 지하철과 도로가 오피스 공간으로의 이동으로 점유된다. 이러한 시간적 흐름 속의 도시 공간을 효율적으로 사용할 수 있는 시스템이 자발적으로 발생된다면 도시는 24시간 끊임없이 움직이며 숨 쉬는 하나의 커다란 유기체가 될 수 있다. 이때 도시의 실제 크기는 불변하더라도 우리가 느끼는 심리적 크기에는 큰 변화가 발생한다. 「앨리스의 이상한 여행」은 이렇게 한 개인이 도시에서 점유할 수 있는 경계가 점점 더 확장된다는 도시적 상상이 담겨 있다.

런던대학교(UCL) 바틀렛 건축대학원 M.Arch UD (2012)
프리랜서, 도시 건축 일러스트레이터.
alice.yangheelee@gmail.com

1

1 무선 통신이야말로 수많은 역사의 변화 속에서 20세기와 21세기를 구분짓는 가장 큰 변화일 것이다. 이 가운데 우리는 끝이 없다고 믿었던 바다를 지나 지구 반대편으로 이동할 수 있는데, 그 이동 시간이 겨우 8시간, 하루에도 못 미치는 시간이다. 발명의 역사는 끊임없이 인간의 욕망을 조금씩 채워 주고 있으며 우리가 짓고 있는 물리적 공간에서의 새로운 21세기적 커뮤니케이션 패러다임의 확장을 가능하게 한다.

프롤로그

새벽, 알람 소리로 하루가 시작된다. 나에게 허락된 3평[1] 남짓의 공간을 뒤로 하고 또 다른 공간으로 이동하기 위해 세 걸음을 옮긴다. 이 순간부터 일상을 향유하는 나의 공간은 한없이 확장된다. 공간의 일차적인 구성 요소로 물질을 꼽는다면 나의 새로운 공간은 존재를 의심받을 수밖에 없다. 그곳에서는 벽돌 한 장 찾을 수 없으니 말이다. 물론 물리적으로는 20인치 혹은 24인치의 공간만이 허락된다. 나의 공간을 창출하고 타인과 시간을 공유하며 그들과 소통하기에는 이 정도면 충분하다. 아니, 필요 이상으로 넓다. 이곳에서 내가 경험하는 일상은 엄밀한 시간적 경계가 없다. 지금 여기 눈 앞의 일상은 어제의 일상일 수도, 누군가가 기록한 내일의 일상일 수도 있다.

이렇듯 모호한 시공간에 의존하는 나의 일상은 이제 진정성을 의심받기에 이른다. 사람들은 가시적이지 않은 이 공간 속에서 자신의 일상을 향유하면서 이곳저곳에 존재하는 시공간을 넘나들며 삶을 여행하듯 경계를 경험한다. 그것은 마치 토끼 굴이라는 작은 통로를 통해 무한의 공간을 여행하는 앨리스를 떠올리게 한다.

다만, 우리 21세기의 앨리스는 토끼 굴이 아닌 애플[2]이라는 문화 권력 속에서 공간 이동을 경험하며, 수많은 앨리스족[3]들과 같은 공간을 공유한다는 차이가 있을 따름이다. 19세기의 토끼 굴 그리고 21세기의 애플 공간, 이제 우리는 애플이라는 새로운 공간을 자신이 물리적으로 존재하는 20세기의 도시에 좀 더 적극적으로 대치하기 시작한다. 우리는 소비 행위를 위해 더 이상 슈퍼마켓이나 백화점의 진열대를 뒤적이지 않는다. 읽고 싶은 책을 확인하기 위해 서점의 서가를 맴돌지 않으며, 국적을 구분짓는 물리적 경계 너머의 친구에게 안부를 전하기 위해 우체통을 찾을 일도 없다. 애플을 통한 작은 움직임만으로 이러한 일상들을 충분히, 그것도 보다 효율적으로 누릴 수 있게 되었다. 이러한 효율성에 익숙해진 우리는 하루의 5할 이상을 애플 공간에 할애하였다. 경우에 따라 9할 이상을 할애한 앨리스들도 어렵지 않게 찾아볼 수 있다. 우리에게 더 이상 물리 공간은 그 자체로 소유의 대상이 되지 않는다. 같은 공간에서 필요 이상의 많은 시간을 보내는 일도 드물다. 20세기의 방식으로 17평 혹은 32평의 공간을 소유하기에 21세기의 시간은 너무나 빠르게 흐른다. 애플이라는 토끼 굴을 통과하기 전의 앨리스는 평균 330분의 경제적 생산 활동, 이를 위한 평균 1200kcal의 운동 에너지 보충, 스트레스 해소를 위한 평균 80분의 신체 활동, 평균 60분 이상의 정신적 휴식의 시간을 300일 동안 반복적으로 유지해야만 1평의 공간을 온전히 소유할 수 있었다. 그런 앨리스에게 토끼 굴 이후의 공간은 공간에 대한 소유의 개념을 변화시킨다. 앨리스들 여럿이 같은 활동을 할 때, 그 활동에 요구되는 공간적인 에너지를 분담하기 시작한 것이다. ID 811010239098SKA앨리스의 공간 계약서[4]를 들여다보자. 그녀의 일상은 공간 단위로 이루어진다. 지극히 개인적인 공간에 대한 계약에 더해, 비슷한 분야의 일을 하는 또 다른 앨리스들과 오후 대부분 사용할 공간을 공유하기로 계약이 되어 있다. 20세기의 가족 형태를 유지하기 위해 저녁 시간 동안은 가족 단위로 공간을

공유[5]한다. 물론 동시대를 살아가는 모든 앨리스들이 이러한 방식으로 공간 계약을 맺는 것은
아니다. 일부는 개인의 공간에 좀 더 많은 경제적 가치를 부가하여 20세기의 공간을 유지하기도
한다. 그러나 많은 건물들을 공간으로 소유하기 위해 많은 경제적 가치를 부여하기보다는 특정
장소, 특정 건물의 특정 공간으로 공간의 인식 개념을 분할한다. 이러한 분할 공간들은 앨리스
서로 간의 공유 공간으로 인식되며, 앨리스 각자의 공간 계약서에 등록된다.

바야흐로 20세기의 도시에 21세기의 시간이 관류한 21세기의 공간이 앨리스의 삶을 결정하는
시대이다. 공장에서 대량 생산된 재화가 도시의 구석구석에 존재하는 소비자들에게 전달되는
방식의 모더니즘적인 생산 리듬은 포스트모더니즘적인 커뮤니케이션 방식들과 결합하여
영역을 넓혀 왔다. 20세기의 결과물이 혼재된 도시는 이제 21세기의 시간이 지배하고 있다.

이러한 시공간 속에서 앨리스 개체의 변화를 예측하기는 어렵지 않다. 20세기 그대로의 사고나
행동 습성을 지니는 앨리스들은 이제 21세기형 앨리스들로 변화하기 시작한다. 계약된 공간을
공유하며 시간을 보내는 가운데 서로 간의 이질감을 점차 줄여 가고, 물리 공간으로 소통[6]을
시도하기도 한다. 기존의 폐쇄된 바운더리에도 균열이 발생해 경계의 제한을 줄이기 시작한다.

토끼 굴로 들어간 앨리스가 토끼 시계를 손에 쥐고 시간 이동 여행을 했듯이, 21세기의 앨리스는
지금 이 도시에서의 공간적 바운더리 장치들을 통해 시간을 구획하는 장치를 만들고 공간을
확장해 가며 도시의 경계를 허물고 있는 것이다. 피상적으로 보기에는 앨리스 개체 각자의
바운더리가 더 작아지는 듯도 하지만, 공간의 바운더리가 줄어들면서 오히려 개별 앨리스들이
사용하는 공간의 바운더리는 무한대로 다양해져 앨리스는 이제 도시를 〈사용〉할 수 있게 된다.

1 3평의 공간. 3평은 개인이 생활하는 데 필요한 최소 공간의 은유적 표현이다. 자본주의의
영향으로 많은 이념들의 의미가 변화되었는데, 그중 대표적인 것이 공간에 대한 소유
개념이다. 남들보다 넓은 공간을 소유한다는 것이 개인의 사회적 지위나 가치를 상승시켜
준다는 생각을 통해 자본주의가 발전하였고, 이로 인해 도시 전체가 자본주의 영향권 내에
들었다고 할 수 있다. 다만, 이 과정에서 공간이 지니는 자본주의적 가치를 획득하기 위해
현대인들은 너무 많은 에너지를 소모한다. 공간을 더 이상 소유 개념으로 보지 않는 시스템
속에서는 도시의 또 다른 형태로의 진화를 예견할 수 있다.

2 애플 공간. 제3차 산업 혁명이라 일컫는 디지털 문명 속에서 현대인들이 자신의 삶을 사이버
공간에 밀착시키면서 가설적으로 생성한 공간을 작가는 〈애플 공간〉이라고 표현한다. 〈애플
공간〉은 포스트모더니즘적인 성격으로 규정되는 공간으로, 시간과 공간의 개념이 공존하는
사이버 공간이자 심리적 공간이다.

3 앨리스족. 현대인을 상징적으로 일컫는다. 사이버 공간에 의존하게 되며 개인 단말기라는
사이버 공간으로의, 물리적으로 보이지만 비물리적이고 심리적일 수도 있는 시공간에 의미를
부여하며 사는 21세기 현대인. 저자는 물리적 공간과 사이버 공간으로의 이동을 자유의

갈망으로 보고, 토끼 굴을 통해 설명하기 힘든 경험으로 자유롭게 여행을 하는 앨리스를
상징적으로 대입시켜 현대인을 21세기 앨리스족이라 지칭한다.

4 공간 계약. 공간을 소유한다는 개념에서 공유한다는 개념으로 바뀌면서 공간은 계약을 통해
여러 명의 개인이 공유하는 형태로 바뀐다. 기존 형태의 1:1의 계약에서 벗어나 한 공간에
다중의 사용자에 의한 계약이나 한 개체(앨리스)의 다중 공간의 계약의 형태 등으로 진화할 수
있다.

5 가족 단위의 공간 공유. 20세기에는 가족 단위로 공간을 같이 쓰는 형태가 주로 이루었지만,
생활 패턴, 일의 형태, 기호 등으로 공간을 공유하는 패턴이 변화하게 되면, 이런 사회적 행태는
개인주의나 가족의 해체의 개념보다는 생물학적 형태의 공간 공유, 하나의 공간 공유 형태로
남아 있게 될 것이다.

6 물리적 공간의 소통. 건축 공간은 세계 어느 도시에서나 물리적 바운더리가 강하다.
자본주의가 강한 대도시에서는 더더욱 그러하다. 공공재의 형태에서만 도시의 유동성이
나타난다. 그런 공유의 개념이 확대된 도시에서는 공간의 유동성이 확대될 수 있다고 가정할
수 있다.

2

2 한정된 공간에 더 많은 인구와
활동이 있다고 가정하고 공간을
두 시간대로 나누어 같은 공간을
채우고 있는 콜라주이다. 20세기
모더니즘 시대에서 우리는 끊임없이
무언가를 생산해 왔다. 이러한
생산물들의 축적으로 도시는 가득
차버렸고 도시는 더 많은 것을
수용하기 위해 물리적인 크기를
키워 왔다. 현대인들은 새로운

21세기적 커뮤니케이션 방식으로
시공간적으로 자유로워진다. 대중의
무선 커뮤니케이션은 새로운 형태의
오프라인에서의 이벤트들도 만들어
낸다. 도시를 채우고 있는 물리적
공간에 여러 가지 새로운 이벤트들이
발생한다면 도시는 더욱 다양한
삶들로 채워질 것이다. 공간이 가지는
장소성과 목적성 또한 커진다.

누군가의 콘크리트 더미, 누군가의 수많은 점들의 복합체

농경을 통한 정착 생활이 도시 형태를 발생시킨 것으로 본다면, 인간은 원초적 탈주의 자유를
최소한 1천 년 전에 잃은 것이다. 역사 속에서 진행된 셀 수 없는 피의 흔적들은 이러한 탈주에
대한 욕망을 되찾기 위한 결과일 수 있다. 또한 발명이라는 이름으로 개발된 문명의 이기들도
종국에는 탈주를 위한 이동travel 수단에 다름 아니다. 도시들 사이를 넘나드는 탈주는 물론,
당시의 관점에서는 무모할 수밖에 없는 대륙 사이의 이동을 통해 인간은 끊임없이 탈주를
시도해 왔으며, 그 대상은 행성 혹은 그 이상의 은하로까지 확장되었다. 이런 인류에게
도시에서의 정착은 잃어버린 탈주의 자유를 상기하게 한다. 다만 과거의 탈주가 공간적 형태로
이루어졌다면 앨리스의 탈주는 사이버 공간을 통한 시공간의 동시 이동으로 진행된다.
시공간의 제약을 벗어나 일시적이나마 탈주의 자유를 얻는 셈이다. 이러한 탈주는 인간의 삶에
적지 않은 변화를 가져온다. 물리적으로 보이지 않는, 시공간이 압착7된 사이버 공간은 만들고

3 우연히 겹치는 개개인의 영역.
서로 다른 시간에 동일한 침실을
공유하고 있는 두 사람의 하루에
발생하는 이동 시간과 장소에 따른
도시의 단편적 경험. 같은 공간을
공유하고 있지만 도시에서의 각자의
범위는 다르게 나타난다. 도시에
거주하고 있는 모든 앨리스 개체들의
단편들을 시공간적으로 기록하면 한
도시의 완전한 지도가 형성된다. 이
다이어그램에서 빨간색과 파란색으로
표시된 부분들은 개별 앨리스 개체의
도시에서의 영역이다. 이런 선들이
무수히 겹치면 도시에서의 공유된
공간이 나타난다. 그 공유된 공간을
데이터화할 수 있는 시스템이 있다면,
실제 도시의 심리적 이미지맵이
그려질 것이다.

3

짓고 거주해 오던 물리 공간의 도시에 그 어느 때보다 빠르게 흡착된다.

사이버 공간에서 인간의 삶을 기록하는 새로운 역사는 애플 공간 속에서 이루어진다. 애플 공간의 형성에 영향을 미치는 물리적 크기, 질량, 절대적인 위치는 앨리스들의 개체 수와 활동 유형에 따라 유동적이다. 앨리스들에 의해 탄생과 소멸이 결정되는 애플 공간이 도시에 밀착하면서 20세기적 의미의 물리 공간도 변화를 맞이한다. 앨리스들이 삶의 주체가 되어 가상적·심리적 공간으로 창출한 애플 공간이 10년이라는 역사를 새롭게 이루며 물리 공간을 변화시키기 시작한 것이다. 짧지도, 길지도, 나쁘지도, 좋지도 않은 그러면서도 단절이 없는 시간의 흐름 속에서 앨리스들의 생활은 더욱 애플 공간에 밀착된다. 애플 공간에 모여 공유할 수 있는 활동들은 앨리스의 개체 수만큼이나 다양하다. 특정 시간, 특정 공간을 공유한다는 것 자체가 앨리스의 삶이 된 것이다.

이러한 공간에 대한 공동체적 소유 개념은 물리 공간으로까지 확장된다. 불과 10여 년 전까지만

7 시공간의 압착(time-space compression), 교통이나 통신 등의 커뮤니케이션 기술의 발달이 자본주의 체제를 변화시키면서 공간 개념은 〈지구촌〉의 개념으로 줄어들고 시간 개념은 〈바로 이 순간 모든 것이 존재한다〉라고 표현할 정도로 짧아지게 된다. 이러한 현상을 〈시공간의 압착〉이라고 표현한 것이다. 지리학자 데이비드 하비는 모더니즘의 상대적으로 안정된 미학은 흥분과 불안 그리고 유동적인 성질을 보이는 포스트모더니즘, 바로 시공간 압축의 조건들에 대한 미학적 반응의 관점에서 이해하였다. 데이비드 하비, 『포스트모더니티의 조건』, 한울, 1994.

해도 사람들은 아주 적은 공간을 소유하기 위해 하루의 절반 이상을 에너지를 소모하며 보내야 했다. 이제 더 이상 물리 공간에 대한 소유가 큰 의미를 지니지 않기에 절대적 소유의 공간은 점점 줄어든다. 따라서 앨리스들은 하루의 일상을 조각내어 삶을 영위한다. 어느 특정 도시의 완전한 〈시공간적 지도〉를 만들려면 한 도시에서 여러 공간을 공유하는 앨리스들의 단편들이 결합되어야만 할 것이다. 이때의 지도는 지속적으로 존재하는 것이 아닌, 순간적인 기록만이 가능하다.

사실 이러한 양상이 앨리스들의 공간 소유에 대한 인식을 바꾸고 있는지도 모른다. 공공성이 큰 공간일수록 더 많은 앨리스들이 공유하고, 지극히 개인적인 공간을 단독 앨리스 개체가 소유하지만 시간에 따라 이러한 개인 공간 역시 공유될 수 있다. 한 공간은 다수에 의해 동시에 공유될 수도, 다른 시간에 공유할 수도 있는 물리적 개체로 전환되어 더욱 활발히 유통된다. 공간은 이제 더 이상 한 명이 단독으로 소유할 수 없다. 공간은 소유의 지속성이 확보되지 않는 공동체적인 물질적 가치로 인식된다. 따라서 특정 도시에서 발생할 수 있는 공간의 목적적 기능으로서의 프로그램 매트릭스는 더욱 다양해진다. 앨리스들의 행위 활동으로 파생되는 이벤트 자체가 공간적 경계를 형성할 수도 있게 된다. 동일한 목적을 공유하는 행위 활동 자체가 공간의 심리적 경계를 구획할 수 있고, 물리적 개념으로도 환원될 수 있다. 공간이 지니는 특성 또한 여러 형태로 부여되면서 공간 자체에 항존적으로 부여된 물리적 특성보다 행해지는 이벤트에 따라 그 특성이 결정되는 건축적 매트릭스가 형성된다. 공동체적 성격이 강한 공간에서는 여전히 20세기적 프로그램에 의해 공간이 활용된다. 하루를 AS(after sun)과 PS(post sun)로 나누고, 일주일을 노동 단위로 나누어 주중weekdays과 주말weekend로 이분화하고, 1년을 계절의 순환 단위로 분절하여 인식하여 공간을 사용하는 경향이 강하다. 즉 공간에 대한 소극적 공유가 나타나는 것이다. 이에 반해 새로운 공간에서는 짧은 시간을 지속적으로 공유하는 형태들이 나타난다. 탄생과 소멸이 일시적인 일회적 형태, 지속적으로 장소를

이동하며 특정 주기로 발생하는 형태, 유사한 성격의 이벤트가 동시다발적으로 출현하는 형태, 다른 도시의 특정 공간의 유사한 특성을 교환하고 공유하는 형태, 다른 특성을 지니는 프로그램들이 동일 공간에서 오버랩되어 발생하는 형태 등 훨씬 더 다채롭게 공간을 공유하는 형태가 나타난다.

도시 사회학적 관점에서 〈차이가 있는〉 공간으로 간주되던 공간들이 합쳐지거나 겹쳐지면서 각각의 공간들이 지니던 특성이 다층화되고, 발생하는 이벤트와의 관계도 밀접해져 해당 공간에 위치하는 사람들 간의 유대도 더 긴밀해진다.

고정된 물리적 바운더리의 유연한 시공간적 바운더리화

물리적 밀접함[8]의 정도 차이로 도시의 유동적 가능성을 설명해 보자. 특정 물체에 의한 그림자 공간[9], 미동 없이 서 있는 인간이 차지하는 공간 약 1/4평, 일시적 이벤트 등으로 공공성의 성격이 매번 변하는 서울 시청 광장, 특정 시간대에만 형성되는 포장마차촌 등은 물리적인 건축 공간이 되기 어렵다. 그러나 물리적 건축 공간 사이에 존재하는 이러한 모호한 개념의 공간들은 인간의 삶에 적지 않은 건축적 영향을 미치며, 도시의 개체로 당당하게 편입된다. 물리적으로 존재하는 엄격한 개념의 경계가 아닌, 시공간적이고 심리적인 의미의 유연한 경계 속에서 도시가 형성된다.

8 물리적 밀접함. 공간 사용 형태의 밀접함을 의미한다. 예컨대 비슷비슷한 형태의 빌딩들은 물론 그러한 공간에 대한 점유 특성, 지학학적 단위 등의 밀접함을 뜻한다.
9 그림자 공간. 모든 개체는 그림자를 만든다. 그림자가 만드는 공간 또한 심리적 바운더리로 작용한다. 큰 건물이 만든 그림자 속에서 어두워진 골목은 스산한 공간으로 바뀌고, 큰 나무가 만든 그림자는 시원하고 편안한 공간이 되는 경험을 우리는 할 수 있다. 공간의 심리적 바운더리화가 이루어지는 공간이라고 할 수 있다.

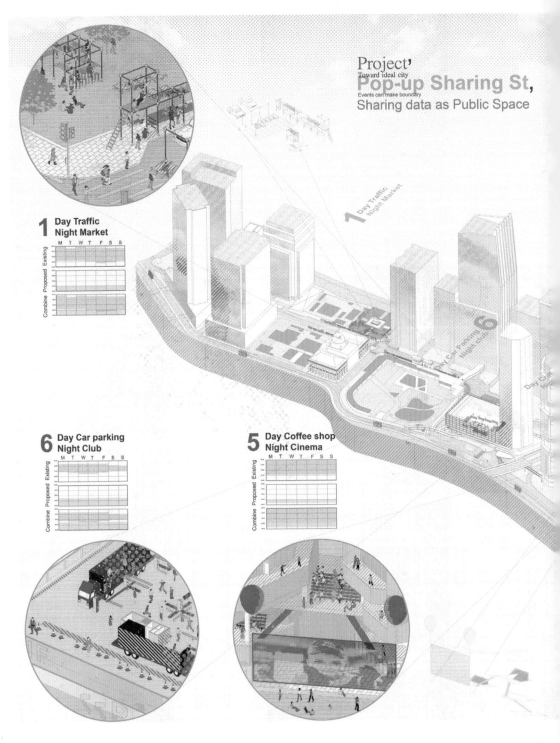

Project'
Toward ideal city
Pop-up Sharing St,
Events can make boundary
Sharing data as Public Space

1 Day Traffic
Night Market

6 Day Car parking
Night Club

5 Day Coffee shop
Night Cinema

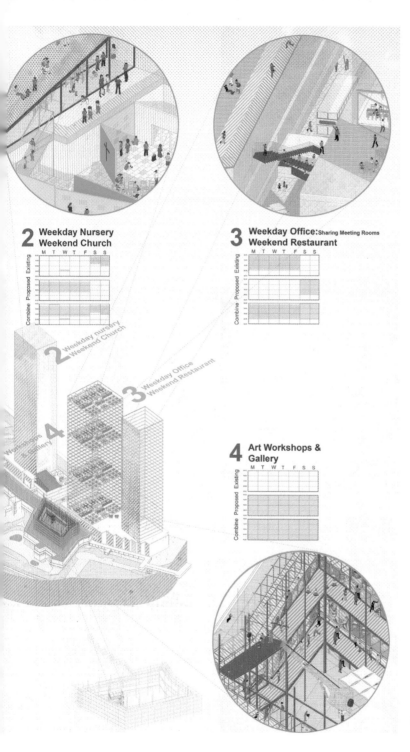

2 Weekday Nursery Weekend Church

3 Weekday Office: Sharing Meeting Rooms **Weekend Restaurant**

4 Art Workshops & Gallery

4 공간을 나눠 쓰는 팝업형 도시 시스템. 홍콩이라는 정해진 공간의 한 거리를 실험 대상으로 삼았다. 기존의 공간 사용과 시간적 시스템을 바탕으로 자발적으로 발생할 수 있는 대체적 공간 점유를 시간 테이블로 표현했다. 두 공간의 사용이 합쳐졌을 때 공간 점유는 훨씬 높은 효율을 갖는다. 이 거리에서 실험적으로 선택된 공간은 1~6의 공간이다. (1) 낮에는 교통으로 밤에는 시장으로, (2) 주중에는 유치원으로 주말에는 교회로, (3) 주중에는 사무실로 주말에는 레스토랑으로, (4) 필요에 따라 아트 워크숍과 갤러리로, (5) 낮에는 커피숍으로 밤에는 영화관으로, (6) 낮에는 주차장으로 밤에는 클럽으로 한 공간이 두 가지의 용도로 사용되는 형태를 보여 준다. 이런 형태는 물론 물리적 설치가 필요하다. 자발적으로 이런 공간 공유 형태가 발생한다면 사용 빈도, 시간, 형태 등등의 매트릭스가 형성될 것이고, 그런 특유의 매트릭스별로 공간적 설치들도 생겨날 것이다.

5 (다음 페이지) 사이버 공간에서는 개인이 존재하고 있는 물리적인 공간이나 도시(서울, 바르셀로나, 런던, 뉴욕 등)의 절대적인 지리학적 위치와 상관없이 같은 순간에 같은 공간에 존재할 수 있다. 그 공간들의 연속성과 관계를 개념적으로 이미지로 표현했다. 가상 공간에서의 사용자들의 삶이 평행하게 시공간으로 흐르다가 어느 시점에서 둘 이상이 겹쳐지면 공간이 생겨 시간으로는 평행하나 공간적으로는 겹쳐지는 현상을 볼 수 있다. 그리고 모든 시간과 공간, 사용자 개체 하나하나가 정보라는 데이터로 서로 밀접하게 연결된다.

움직이기 시작하는 물리 공간

이런 유동적 건축의 〈모호함〉은 고정되거나 속박되어 있던 건축적 공간에 유연한 이동이라는 관념을 부과해 새로운 건축적 경계를 허용한다. 이 유동적이라는 수식의 의미에서 읽을 수 있듯 공간의 특성, 크기, 위치 등은 유연하게 확대된다. 그러면서 자연히 도시 공간에서 삶을 영위하는 이들의 경험 영역은 확장에 확장을 거듭한다. 더 나아가 사이버 공간으로의 공간 개념 확장은 그 경계를 가늠할 수가 없고, 언제 어디서 발생할지에 대한 예측 역시 불가능하다. 이러한 변화를 가속화하는 하드웨어와 소프트웨어의 발달 속에서 20세기 습성을 지닌 사람들에게는 사이버 공간의 개념은 큰 의미로 다가서기 힘들다.

물리적 공간이 지니는 유동성의 확장, 사이버 공간의 시공간적인 확대, 20세기 대량 생산 체제로 전파되는 하드웨어, 21세기의 멀티 소통적인 체계로 공유되는 소프트웨어와 같은 요소들은 도시 속의 사람들을 적극적인 주체로, 혹은 매체로 변화시킨다. 그리고 도시의 어떤 공간이든 활발한 사용이 가능하도록 바꾸는 등 자본주의적 진화와 맞물려 상호간에 지배적인 영향력을 발휘한다.

물리 공간에 위치한 앨리스족들의 자연 발생적이고 시공간적인 도시 활동

이 현상은 도시 속 개체들의 삶의 패턴을 변화시킨다. 사람들은 이제 앨리스족으로 귀화하여 사이버 공간 속에서 짓고, 공유하고, 교류하며 자신의 삶을 채운다. 건축적 공간은 시간적으로나 물리적으로 보다 세분화되며 정보적 기능을 부여받아 데이터화된다. 이러한 변화는 앨리스족과의 커뮤니케이션을 위한 건축적 공간의 준비인 셈이다. 예컨대 지하철을 기다리며 바코드를 통해 소비

5

행위를 할 수 있는 역사 내 스크린 형식의 슈퍼마켓을 떠올려 보자. 20세기의 방식에 따라 대량의 물품들을 수용해야 했던 창고형 대형 마트들이 자취를 감추고 시공간에 구애받지 않는 형태의 건축적 공간이 앨리스족과 조우하는 것이다.

이전의 개념 속에서 3인 가족 기준의 집이라는 공간은 평균적으로 두세 개의 방과 거실, 주방을 필요로 했다. 또 이를 소유하기 위해 가족 구성원은 많은 노력을 기울여 경제적·시간적인 가치를 투자했다. 그러나 사람들은 이제 다른 사람들과 공간을 공유하기 시작한다. 그 출발은 공공성이 강한 공간에서부터 이루어지는데 예를 들어 주방에 대한 수요가 적은 사람들이 모여 큰 주방을 공유하면 각자가 소유하던 주방들이 겹쳐진다. 또한 구성원 모두가 모여 구성하던 사무실이라는 공간 개념은 시공간의 제약 없이 플러그만 꽂으면 생성되는 박스나 튜브 형태의 오픈 에어 개인 사무실[10] 형식으로 대체된다. 특정 기간에만 사용되고 나머지 기간에는 잊히는 공간, 예를 들어 컨퍼런스가 이루어지는 대형 공간들에 사무 공간을 겹쳐 놓으면 사무 공간과 대형 이벤트 공간의 경계가 사라지면서 〈여기는 내 공간〉이라는 물리적인 고정 인식 역시 줄어든다.

물론 공간의 공유는 필연적으로 개인의 사생활이라는 문제를 수반하기도 한다. 그러나 하드웨어와 소프트웨어의 지속적인 진화는 각각의 공간들에 대한 개체들의 데이터를 바탕으로 프라이버시를 적극적으로 통제할 수 있는 수준에까지 이르고 있다. 이처럼 공간의 정보화는 적극적이고 단기간적인 공유 혹은 서로 다른 공간 사이의 경계의 중복과 같은 형태를 만들어 낸다.

10 필요에 따라 그 순간 그 자리에서 만들 수 있는 공간이다. 공공 공간에서의 개인 공간화를
의미하며, 필요에 의한 순간적 개인 소유로 볼 수 있다.

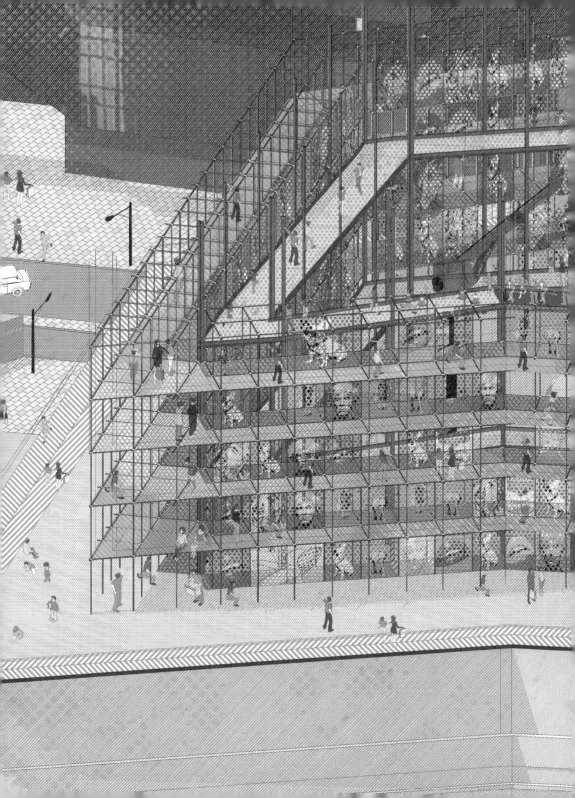

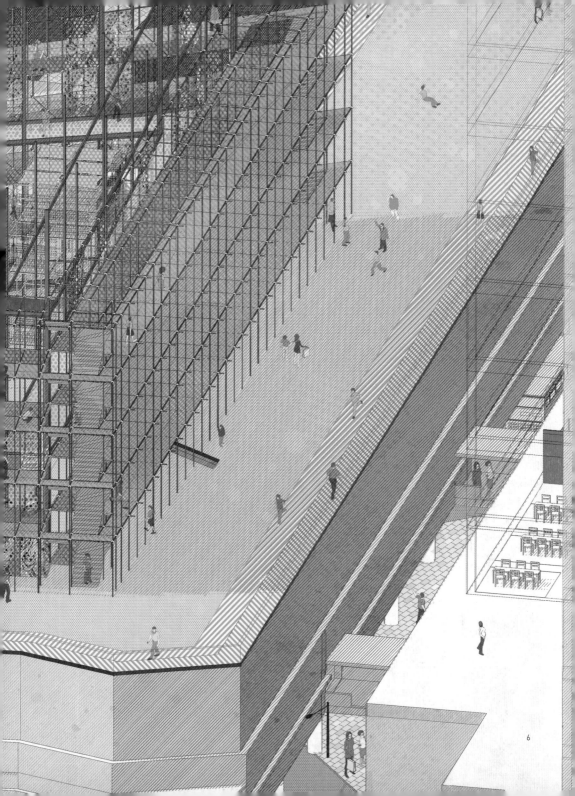

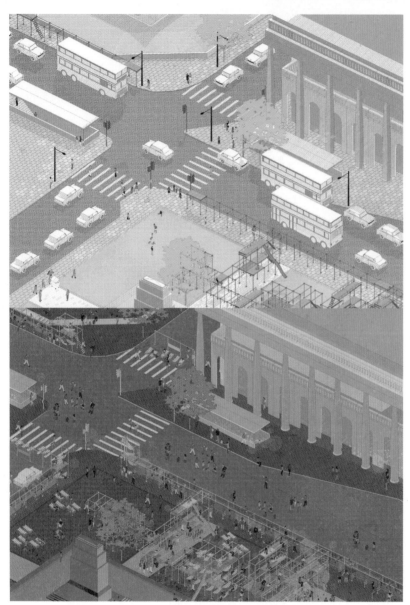

6 (이전 페이지) 아트 스페이스 관람자들을 위한 아트 갤러리와 아티스트들의 스튜디오가 공유된 공간. 기존에 다른 공간들에서 존재하던 프로그램들이 합쳐질 수 있는 실험이다. 참여하는 아티스트들의 수에 따라 공간의 크기는 유동적으로 커졌다 작아지기를 반복한다.

7 길과 도로로 사용되던 공간이지만 자동차가 다니지 않는 밤 시간에는 마켓이라는 복합적 공간 점유 형태가 자유로이 발생한다. 임시 건축물(비계, Scaffolding) 구조는 마켓이 쉽게 형성되는 데 용이하며 그 사이즈 또한 변화할 수 있게 한다.

7

8 주말에는 교회, 주중에는
유치원이라는 형태로 공간이
형성된다. 공간의 사용 형태가
변화하면서 건축적 설치가 발생한다.

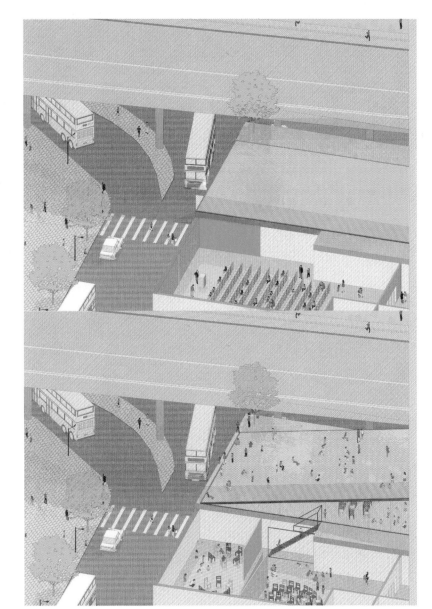

8

9 오피스 건물의 커피숍과 쓰이지
않는 빌딩의 공간은 밤 시간이 되면서
오픈 시네마라는 프로그램을 통해
변화한다. 그러면서 기존의 오피스
건물에 더욱 많은 이벤트들이
발생한다.

9

10 오피스 블럭의 주차장에 바와
조명을 설치함으로써 팝업 나이트
클럽이라는 대체적인 공간 점유
형태가 발생한다. 밤이면 인적이
드물어지는 거리에 다른 프로그램이
들어서면서 활발한 활동들이
가능하다.

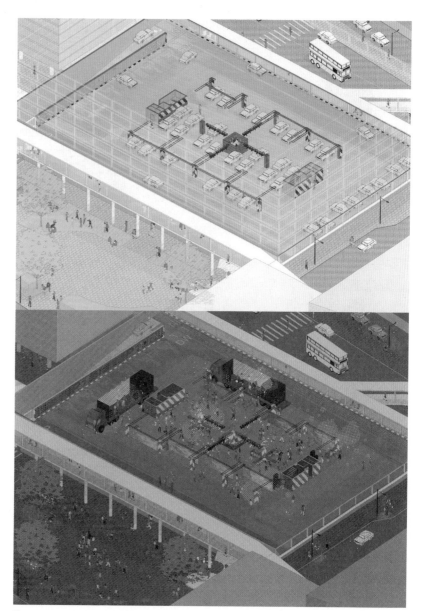

변화하기 시작하는 시공간적인 지도

현대의 도시 안에서 각 개체들은 복잡한 연결망을 갖는다. 이러한 연결은 서로의 가치를
재고하며 도시를 확장시킨다. 이때의 확장은 물리적인 의미보다는 도시를 구성하는 각각의
건축 공간들이 시공간적으로 겹치게 되면서 사용 양상이 활성화된다는 의미이다. 건축 공간이
시공간적으로 겹쳐져 사용되면 그만큼 다양한 프로그램들이 우연한 장소에서 발생하는 경우가
잦아진다. 기존의 방식으로는 이러한 공간을 지도상에서 표현할 수 없다.

이제 멈춰 있는 도시 지도는 존재하지 않는다. 특정 도시의 지도는 그 도시에 존재하는
앨리스족에 의해 작성된다. 이러한 4차원적 지도를 만드는 주요 요소는 끊임없이 공간을
탈주하며 잊혀진 공간 속에서 새로운 프로그램을 창출하는 앨리스족들의 적극적 공간
사용이다. 이러한 시공간적인 지도는 우연적일 수도 있지만 도시 공간의 라이프 스타일의
변화를 매트릭스로 형성하여 자발적으로 작성된다. 수많은 공간 애플리케이션들이
앨리스족들의 적극적 도시 공간 사용을 가능하게 하고, 그것들은 지도 위에 표시되며 새로운
지도를 만들어 간다. 여러 레이어에서 작성된 지도 속에서 도시 공간 속 주체들은 여러 차례
존재할 수 있다. 이렇게 형성된 레이어들은 도시 공간에 대한 시간성을 강조하며, 이러한 시간
지리학[11]은 삶의 패턴 변화 양상을 보여 준다.

11 Time-space geography. 시공간적 사회 활동의 진화를 사회적, 환경적 변화와 생태계적 상호
작용으로 보는 학문이다. 각각 삶의 길path들이 어느 시점에서 만나고 헤어짐을 반복하는 사회적
현상을 시공간적으로 보여 주며 사회의 큰 구조를 설명한다.

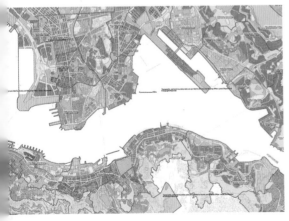

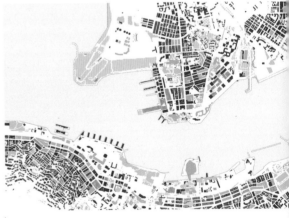

a

b

11

시공간적 평행 이론

도시 공간 속 사람들의 탈주 양상은 공간적으로 그리고 시간적으로 끊임없이 변화한다. 물리적 공간에서도 그러하고, 사이버 공간에서도 그러하다. 그 움직임의 다발 속에서 특정 시간, 특정 공간에 묶여 다른 사람들을 만나거나 다른 사람들과 헤어지며 삶을 살아간다. 즉 시간과 공간이 결속되는 수많은 점들의 연속이 도시를 존재하게 하며 도시를 형성해 간다. 가시적으로는 콘크리트 덩어리의 건축 공간이 도시를 채우고 있는 것으로 보이지만, 이러한 점들에 의해 도시는 형성되며 도시의 시간을 채워 간다. 시간과 공간이 결속되는 수많은 점, 이 점들 위에 한 명에서 무한대까지의 앨리스들이 존재한다. 도시의 모든 앨리스들의 시간적 평행 탈주에 의해 도시는 온전한 개체로 기능한다.

11 다이어그램 형태의 지도. 이 지도들은 기존의 공간 사용이 고정적이었지만 점점 유동적으로 변하면서 다양한 공간의 사용을 보여 준다. 시공간적으로 변화하는 공간의 유동적 특성을 보여 준다.
a. 기존의 고정적인 공간 사용 지도.
b. a 지도와 같이 기존의 고정적 공간들에서 d 이미지에서 보여 주는 실험의 가능성을 지닌 공간을 나타낸 지도.

c. 그런 가능성의 공간에 자발적으로 발생하는 대체적인 공간 점유 형태를 나타낸 지도. d. 대체적인 공간 사용이 적용된 전체 도시 지도. 지도는 시공간적으로 끊임없이 유동적 변화를 한다.

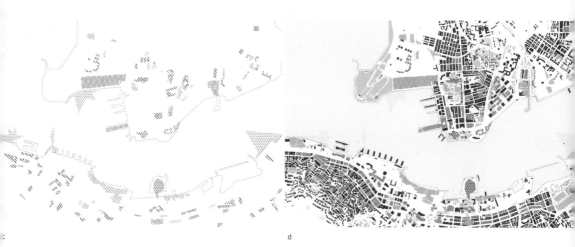

c

d

제3차 물물 교환 혁명　　　　　Athens' Barter Network

정종태

현재 세계는 경제 위기라는 공통의 문제를 지니고 있으며 이 여파는
도시로 이어져 사람들에게 직접적인 영향을 미친다. 현재 최악의 경제
상황을 맞이하고 있는 그리스 아테네에서 이 이야기는 시작된다. 가까운
미래, 그들은 생존을 위해 자본주의 경제 체계를 버리고 자생적으로
발생한 대안 경제인 물물 교환 시스템에 적응해 간다. 조금씩 그들의
일상을 되찾아 가는 듯하지만 언제나 그렇듯 변화는 쉽게 이루어지지
않는다.

런던대학교(UCL) 바틀렛 건축대학원 M.Arch UD (2012)
그림건축사사무소(주)
jt.jung5@gmail.com

프롤로그 – 그리스 일상의 파괴

2008년 이래로 그리스는 세계 경제 위기의 여파로 경제적으로 큰 어려움을 겪었다. 2001년
유로존 가입 후 높은 성장률을 보임과 동시에 해외 차입이 늘어났지만, 관광업과 소매상이 주력
산업이던 그리스는 세계 경제 위기라는 악재를 견딜 체력을 지니고 있지는 못하였다. 더불어
중심을 잡지 못하고 있는 그리스 정부는 시민들을 더욱 불안하게 만들었다.

1

지리학자인 데이비드 하비David Harvey는 경제 위기가 곧 도시의 위기라고 주장한다. 신자유주의
영향으로 천문학적인 돈이 전 세계를 움직였지만 대부분의 돈은 우리들의 일상적인 삶을
영위하기 위한 실질적인 돈이 아닌 돈을 위한 돈, 즉 가상의 돈에 가까웠다. 이런 가상의 돈은
자신의 존속을 위해 엄청난 거품을 만들어 냈고 이 거품이 사라질 때면 그 안에서 각자의 삶을
지켜 내고 있던 평범한 사람들이 온전히 그 여파를 받아들여야 했다.
당시 그리스의 시민들은 경제 위기의 고통을 절실하게 느끼고 있었다. 유로존 가입과 올림픽
유치 이후 꾸준히 감소하던 실업률은 2008년을 기점으로 급증하기 시작하였고, 직장을 잃고
집세를 낼 여유가 없던 사람들과 연금이 끊기거나 삭감된 퇴직자들은 길거리로 내몰리게
되었다. 과거 가족간의 유대감이 높아 유럽에서 자살률이 가장 낮았던 그리스는 이제 자신의
초라해진 모습을 보이기 싫다며 가족들과 연을 끊은 사람들로 채워졌다. 관광객으로 넘쳐 나던
역사 중심지인 오모니아 광장 주변은 연일 이어지는 폭력 시위와 마약, 매춘 등으로 그리스에서
가장 위험한 우범 지대로 변하게 되었고, 사람들은 이곳을 점점 떠나기 시작했다. 일부 시민들은
자국 경제 위기의 원인을 이민자들 탓으로 돌리며 이들을 상대로 한 테러를 일삼았고, 그리스의
파시즘당이 일부 시민들의 지지를 받는 등 인종 차별 문제도 더욱 심각해져 갔다[1].

1 〈인종차별 《증오범죄》 기승부리는
그리스〉, 경향신문, 최희진, 2013.7.13

1 그리스 일상의 파괴. 2008년 세계 경제 위기 이후 그리스는 시위가 끊이질 않았고 직장과 집을 잃은 사람들은 거리로 내몰렸다.

2 버려진 지역 1: 보타니코스. 축구장 건립 중 경제 위기의 영향으로 공사가 중단된 아테네 서쪽의 보타니코스 지역.

3 버려진 지역 2: 아포스톨로스 니콜라이디스 경기장. 그리스 도심에선 버려지고 관리되지 않은 건물을 흔히 볼 수 있다. 이 건물은 지역 프로 축구팀이 사용하던 축구장으로 현재 여러 가지 이유로 폐쇄된 상태이다.

2

3

그리스 국가 부도 사태와 아크로폴리스의 위기

계속된 경기 악화로 2021년 그리스 정부는 결국 국가 부도
사태를 맞이했고 오랜 시간 동안 불안한 모습을 이어 오던
그리스 정부와 정치계는 이 사건을 계기로 무너지기 시작했다.
다행히 정부 신뢰도가 낮던 그리스 국민들은 국가 의존도가
낮았기 때문에 국가 비상 사태와 같은 극단적인 혼란으로
이어지진 않았다. 하지만 EU와 그리스의 동반 침몰이라는
최악의 상황을 막기 위해 거대 자본을 투입했던 유럽의
선진국들과 유럽 중앙 은행(ECB) 및 국제적 투자 기관들은
대출금 회수 방법에 대해 심각하게 고민했다.

4

5

그들의 해법은 ICA(International Capital Association)라는 국제 법인을 설립하고 각 국가 및
기관의 그리스 대출금에 대한 권한을 위임받아 대응에 나서는 것이었다. 먼저 ICA는 유명무실한
그리스 정부로부터 일부 관광 지역에 대해 향후 30년간의 부분적 통치권을 위임받았으며 공항
및 해상 여객 터미널 등 국가 기반 시설에 대한 운영권 역시 받아 냈다. 그리스의 최대 산업
분야는 관광업이었기 때문에 이와 관련된 시설 운영을 통해 대출금을 회수하고자 한 것이다.
지중해에 위치하고 있던 많은 섬은 기존에도 개인 소유의 지역이 많았으며 경제 위기
상황에서도 많은 외국인 관광객들이 찾았던 곳이라 큰 문제 없이 사업을 진행할 수 있었다.
문제는 아테네의 〈네오 아테네 프로젝트Neo Athens Project〉였다. 이것은 아크로폴리스를
중심으로 반경 약 5킬로미터 지역을 고대 그리스 시대의 도시로 복원하고 지역 주민들도 그
시대의 일상을 연기를 하며 실제 거주하고 생활하는 직원으로 고용하겠다는 계획이었다. ICA의
발표에 따르면 이 계획은 도심 재생과 일자리 창출이라는 두 마리 토끼를 잡을 수 있는 그리스의
뉴딜 정책이라고 홍보를 하였다. 하지만 이것은 그리스인들의 마지막 자존심을 건드리는
결과를 낳았다. 서유럽 대형 미술관의 그리스 유물을 돌려받고자 수십 년간 노력하고 있던
그들에게 아테네의 상징인 아크로폴리스 마저 빼앗기게 된다는 불안감은 무기력하게 현실을
받아들이던 그리스인들을 자극시켰다.

반자본주의 움직임

아테네 시민들은 다시 모이기 시작했다. 정부가 지켜 주지 않는 아테네의 자존심을 지킬 방안을 찾기 위해 광장에 모여 토론을 벌였고 그 열기를 인터넷상으로까지 이어 갔다. 그들의 선조가 그러했듯이 아테네 시민들은 새로운 아고라에서 새로운 변화를 이끌어 내고자 했다. 많은 아이디어와 의견 중에서 하나의 급진적인 제안이 사람들의 주목을 끌기 시작했다. 찬반으로 나뉘어 뜨겁게 논쟁을 벌였는데 그것은 돈에 대한, 즉 자본에 대한 반대였다. 찬성 진영의 의견은 이러하였다.

그리스 부도 사태의 시작점은 유럽식 신자유주의인 유럽 연합(EURO ZONE)이다. 유로화 통합 이후 엄청난 자본이 국내로 유입되었고 2004 올림픽 전후에는 그 정점을 찍었다. 동시에 그리스 경제에는 엄청난 거품이 발생되었다. 체력 약한 국내 경제는 2008 세계 경제 위기 이후 침몰했으며 마약과 같은 자본은 이제 아테네의 심장인 아크로폴리스까지 집어삼키려 한다. 우리의 지금 상황은 서슬 퍼런 긴 칼날 앞에 녹슬고 부러진 칼을 들고 싸움을 시작해야 하는 상황이다. 이 엄청난 자본과 싸워 이길 자신이 있는가? 우리가 이길 방법은 새로운 판을 만드는 것이다. 그들의 무기가 무기일 수 없는 그런 판을 말이다. 그 새로운 경기장에 들어가기 전 부러진 칼을, 돈을 우리가 먼저 손에서 놔야 할 것이다.

상당히 급진적이고 파격적인 제안이었고, 당시 그리스 상황에선 실현 불가능한 것만은 아니었다. 경제 위기 이후 실업률이 급증하였고, 긴축 정책으로 인해 연금이 삭감되는 등 현금 유동성이 현저히 떨어졌으며 암시장 등의 확대로 인한 인플레이션으로 화폐 가치 역시 낮아졌다. 그리스 시민들은 생존을 위해 자발적으로 일으킨 감자 혁명[2], 물물 교환, 지역 화폐[3] 등 대안 경제 방식에 적응해 현금 혹은 기존의 경제 시스템에 대한 의존도가 다른 나라에 비해 낮은 상태였기 때문이다. 또한 이런 의견을 뒷받침하는 이론적 바탕을 제시하는 지식층들도 나타나기 시작했다.

가장 원시적 경제 활동은 물물 교환이 아닌 선물이다. 대가성 없는 선물이 아닌 당연히 돌려받을 걸 기대하는 의무화된 선물이다. 풍족하지 않던 원시 시대에 본인에게 필요하지 않던 물건을 부족 내에서 공유하는 건 일반적인 행동이었다. 즉, 현재 나에게 필요하지 않은 물건을 필요로 하는 이에게 주면 내가 필요한 물건을 언젠가 돌려받는 것이 그들 사회의 암묵적인 약속이었다. 하지만 조직이 커지면서 이 신뢰 관계를 유지하기 힘들었고 사람들은 결국 지금 당장 필요한 것을 주고 받고자 하였다. 시공간의 제약이 있던 선물 교환은 일정 시간과 공간을 정하고 모여서 교환이 이루어졌고 이것은 시장이 되었다. 여전히 신뢰와 시공간의 제약이 크던 경제 체계는 자연스럽게 교환 수단인 화폐를 만들게

4 New 1 EURO. 그리스 정부는 부도 직전 유로존 탈퇴를 선언하고 유로화가 아닌 자체 통화 사용을 선언하였다. 하지만 국가 신용도의 하락으로 화폐 가치는 유로화의 절반에도 미치질 못했으며, 인플레이션 등으로 새로운 화폐에 대한 국민의 신뢰도는 극히 낮았다.

5 1905년, 국가 부도 사태에 이어 아크로폴리스마저 위태로운 상황을 맞이한 아테네는 을씨년스럽기 그지없다.

2 Potato Revolution. 경제 위기 이후 그리스에서 나타난 감자 생산자와 소비자 간의 직거래이다. 정부나 기관이 아닌 시민 주도로 발생했으며 판매 가격을 현저히 낮추어 서민들의 부담을 줄여 주고 있다.

3 그리스의 볼로스volos 지역에선 〈Ten〉이라는 지역 화폐가 유통 중이다. (1Ten은 1Euro의 가치를 지니고 있다.) 또한 그리스 곳곳에서는 물물 교환이 실제로 일어나고 있으며 이런 현상은 2000년대 초 경제 위기를 겪은 아르헨티나에서도 나타났다.

되었다. 이런 발전 과정은 전기나 전화기처럼 인간의 지혜로 만들어진 위대한 발명품이 아닌 아주 자연스럽게 인간 사회 진화에 따라 발생된 결과물이다. 그렇다면 돈 역시 인간 사회의 발전 과정 중 그 수명을 다하고 사용되어지지 않을 수 있다는 말이다.

이런 논의는 점점 더 대중적으로 확대되기 시작했다. 돈에 대한 부정은 아크로폴리스를 지킬 수 있는 유일한 대안으로 받아들여지기 시작하였다. 이런 흐름과 더불어 국지적으로 발생했던 대안 경제에 대한 관심이 급증하면서 점점 더 많은 사람들이 대안 경제 방식을 이용하기 시작하였다. 하지만 ICA의 계획에 찬성하는 국민들도 다수 있었다. 그들은 그리스가 세계 경제에서 고립되는 상황을 두려워했다. 관광업 종사자 비율이 높은 그리스에서 〈네오 아테네 프로젝트〉는 상당히 매력적인 제안이었다. 오랜 시간 동안 불안한 정치, 경제 및 치안 상황에 지친 이들은 믿을 만한 ICA가 모든 상황을 정리해 안정된 생활로 되돌려 주기를 원하기도 했다. 또한 그리스에 엄청난 자본을 투자했던 강대국들은 그리스 부도 사태에 따른 더블딥[4] 상황을 대규모 아테네 도심 개발 사업을 통해 타개하고자 하였고, 이해 관계가 얽힌 국제 사회는 ICA를 지지하고 나섰다. 그리스 내에서 뜨거운 논쟁이 오가고 대안 경제의 이용도가 증가하였으나 구심점이 없던 상황에서 하나의 의견으로 여론이 수렴되기는 어려웠다. 평생 동안 적응해 온 화폐 경제 체제를 한순간에 뒤집는다는 것은 말처럼 쉽지 않았다. 우물쭈물하는 사이 ICA는 거대 미디어와 불안 마케팅을 이용하여 여론을 유리한 쪽으로 주도해 나가기 시작했다. 하지만 당시 ICA가 가볍게 여겼던 한 가지 현상으로 인해 그들의 계획은 발목을 잡히게 되었다. 2008년 세계 경제 위기 이후 지속적으로 감소하던 입국자 수가 경미하게 증가하기 시작했는데, 공항과 해상 여객 터미널의 입국자 수에는 큰 변화가 없었으며, 국내 관광 관련 산업의 수익률 역시 큰 변동이 없었기 때문에 ICA는 대수롭지 않게 여겼다. 이 입국자들은 자전거와 자동차를 몰고 긴 여정을 거쳐 아테네에 도착해 조용히 그리스의 변화를 지지하던 사람들이었다. 이들은 인터넷을 통해 새로운 아고라에서 일어나는 움직임을 접하게 되었으며 그들이 지니고 있던 각각의 문제 의식과 맞물려 아테네가 새로운 변화의 진원지가 될 수 있음을 깨달았다. 아테네의 변화에 동조하던 이들은 ICA에 반대하는 의미에서 비행기나 대형 여객선을 이용하지 않고 입국하여, 현금을 쓰지 않고 대안 경제를 활용하여 여행을 하거나 장기간 동안 체류하며 아고라의 토론에 참여하였다. 이런 방문자들은 스탬퍼Stamper라 불렸다. 당시 세계 대부분의 공항과 해상 여객 터미널은 검색이 강화되어 시간 단축을 위해 입국 날인이 없어진 반면 육상의 국경에서는 이민자 단속을 위해 아날로그적인 입국 절차가 남아 있었기 때문에 이들의 여권엔

4 Double-Dip. 경기 침체 후 잠시 회복기를 보이다가 다시 침체에 빠지는 이중 침체 현상. (두산 백과)

5 Occupation Movement. 마드리드의 〈분노한 사람들〉, 뉴욕의 〈월가를 점령하라〉 등을 대표하는 반자본주의 운동 중 하나로, 2011년 당시 전 세계적으로 일어났다. 참여자들은 금융 중심지를 장기간 동안 점거하고 양극화 문제를 포함한 사회 문제에 대해 비판하였으며, 각국의 언론과 대중에게 큰 관심을 받았다. 현시대의 세계적 석학인 노암 촘스키 교수가 보스턴 점거 운동 현장에 방문하여 강연한 내용과 대화 등이 책으로 출판되기도 하였다.

대부분 도장Stamp이 찍혀 있었다. 스템퍼들의 그리스 여행은 지역 사람들에게 상당히 신선한 충격이었다. 돈을 사용하지 않으면 그리스 관광업이 큰 타격을 입을 것이며, 세계에서 고립될 것이라는 걱정과 불안감이 한낱 기우였음을 피부로 느꼈고, 오히려 지금 같은 상황이 기회가 될 수 있음을 깨닫기 시작하였다.

뒤늦게 위기감을 느낀 ICA가 강경책을 쓰며 적극적임 움직임을 보이자, 2011년 런던의 세인트폴 성당, 뉴욕의 월스트리트, 홍콩 등 세계의 금융 중심지에서 일어난 〈점거 운동〉[5]이 아크로폴리스에서도 일어났다. 그리스 사람들뿐만 아니라 여러 국적의 사람들이 아크로폴리스에 텐트를 치고 모여 거대 자본에 반대하는 시위였지만 심각하거나 과격하지 않고 오히려 축제와도 같았다.

3차 물물 교환과 일상의 회복

스템퍼들의 지지를 받은 점거 운동과 2026년에 일어난 중국 경제 위기의 영향으로 ICA는 한발 물러나 아테네 도심 재개발 계획을 보류하였다. 이후 그리스의 대안 경제 시스템은 더욱 탄력을 받으며 조금씩 진화하였는데 그중 물물 교환이 가장 큰 변화를 겪었다. 그리스 국민들과 스템퍼들의 이용으로 물물 교환의 형식이 구분되고 새로운 방식의 교환도 나타났다. 유형의 물건을 교환 매체로 사용하는 1차 물물 교환, 무형의 인적 기술을(단순 노동 포함) 매체로 사용하는 2차 물물 교환, 마지막으로 공간을 교환하는 3차 물물 교환이다.

3차 물물 교환의 출현에는 스템퍼들의 공이 컸다. 대안 경제 방식으로만 여행을 하는 이들에게 현금만을 받는 관광지의 숙박 시설에서 지내는 것은 취지에서 벗어나는 행동이었기 때문에 텐트를 이용하거나 NGO 단체에서 마련한 시설에서 지냈다. 하지만 스템퍼들의 숫자가 늘어나면서 새로운 방법을 찾아야 했을 때 이들은 위험해 보이기만 하던 아테네의 버려진 건물을 새롭게 보기 시작했다. 현지인들과 NGO 단체의 도움을 받아 비어 있던 건물의 주인을 만나 해당 건물을 청소하고 관리하는 조건으로 숙박 허락을 받아냈다. 또한 이들은 스템퍼들 중 건축가, 목수, 배관공 등을 수소문하여 숙박 공간을 제공한다는 조건으로 그들의 도움을 받을 수 있었다. 이처럼 거처할 곳을 구하기 위한 단순한 행위를 통해 새로운 물물 교환이 나타나기 시작하였다.

6

6, 7 공간의 물물 교환. 진화된 대안 경제의 한 방식인 3차 물물 교환의 가장 큰 특징은 공간의 교환이 가능하다는 점이다. 한 장소의 기능이 사용자의 요구에 따라 변화하기도 하며 두 장소의 기능이 서로 맞바꾸어지기도 한다. 이 점은 아테네의 변화를 가능하게 했다.

7

이 모습을 옆에서 지켜보던 NGO 단체의 조르지는 좋은 아이디어를 얻었다. 그는 런던에서 건축을 공부하고 코펜하겐에서 일을 하다 국내 상황을 지켜만 볼 순 없어 다시 돌아와 자원봉사를 하고 아고라에서 토론을 하며 고향을 걱정하던 평범한 그리스인이었다. 하지만 동시에 자신의 앞날을 생각하며 코펜하겐으로 다시 돌아갈 것을 심각하게 고민하기도 했다. 그는 3차 물물 교환이 자신의 생활 뿐 아니라 사회적으로도 득이 될 수 있음을 믿고 새로운 일을 시작했다. 그는 도시의 변화를 자신의 일기장에 남겼다.

8

20XX. 7.27.

드디어 내 사무실이자 당분간 내 숙소가 될 이곳의 정리가 끝났다. 다행히 조르바 씨도 나와 함께 하기로 했다. 길거리 생활을 하던 그가 이런 손재주가 있을지 누가 알았겠는가? 고집불통인 이 노인네를 위스키 한 병으로 겨우 꼬드겨 시작했다. 일을 해가며 예전 목수 감각을 되찾고 길거리 생활도 완전히 청산하길 바랄 뿐이다. 조르바 씨도 이제 조금씩 물물 교환을 이해해 가는 것 같은 눈치니 술만 과하게 안 마시면 그 솜씨에 끼니를 거를 일은 없을 것 같다.

주방과 화장실 문제는 파블리나 아주머니가 또 해결해 주었다. 이 사무실을 빌릴 때에도, 말 안 통하던 이곳의 주인을 설득한 것도 아주머니였다. 거의 버려지다시피한 이곳을 수리하고 관리해 주는 조건으로 1년간 빌려 주면 주인 입장에서도 괜찮은 거래 아닌가? 이번 교환은 아주머니의 속을 썩이는 그 하수구를 고쳐 주는 대신에 두 달간 그 집의 화장실과 주방을 사용하기로 했다. 아주머니는 내가 건축가라 다 고칠 수 있을 것이라 생각하는데 어느 건축가가 싱크대 하수구를 고쳐 봤겠는가? 하지만 나에게는 아주 좋은 교환 조건이라 무슨 수를 써서라도 고쳐 놔야 한다.

9

20XX. 9. 30.

이번에 꽤 재미있는 의뢰가 들어왔다. NGO 단체에서 옆 블록 모퉁이의 버려진 건물을 곧
인수하는데, 그 건물을 저장 창고로도 사용함은 물론 트럭을 활용한 물물 교환이 가능하게
리모델링하고 싶다는 것이다. 트럭으로 가져온 농수산물 등의 화물을 위층에 산적할 수 있게
만들어 달라고 해서 고장 난 엘리베이터를 고쳐 층간 이동을 가능하게 하고, 동일 층에서 이동
루트가 고정된 길에 레일을 설치해 이동이 용이하도록 디자인한 개략적인 스케치를 보여 줬다.
일단 아이디어를 맘에 들어 했고 건물 인수가 확정되면 본격적으로 디자인을 해나가기로 했다.
아직 본격적으로 일을 시작한 것이 아니라 무료로 해주려 했는데 그쪽에선 아이디어를 내는
것도 노동이라며 닭 한 마리를 주고 갔다. 나의 아이디어가 겨우 닭 한 마리의 가치인가 싶다가도
이렇게 가치를 인정해 주는 건축주도 찾아보기 힘들다 싶어 감사히 받았다.
그런데 문제는 이놈이 살아 있다는 거다. 조르바 씨와 사무실에서 이놈을 어떻게 처리할 지
멍하니 쳐다보다 파블리나 아주머니께 부탁하기로 했다. 하지만 그녀 역시도 살아 있는 닭을
죽이기 겁난다며 물물 교환 시장에 나가 다른 먹거리로 바꿔 오겠다고 했다. 요즘 도심 농장을
하는 사람들이 많아서인지 닭이 인기가 많다고 했다. 아주머니는 치즈로 바꿔 오셨고, 치즈야
얼마든지 있어도 좋으니 환영이었다. 수고하신 아주머니께 한 덩이 떼어 드렸다. 앞으로도
이렇게 애매한 물건이 들어오면 아주머니께 부탁을 드려야겠다[6].

20XX. 1. 4.

날씨가 추워서 그런지 일거리가 많지는 않다. 그래서 여유 있을 때 예전부터 미뤄 둔 일을
마무리하는 중이다. NGO 단체와 트럭 물물 교환을 위해 리모델링한 건물을 보고 가끔씩 자신의
사무실이나 집을 개조하고 싶다는 연락이 온다. 하지만 상황을 정확히 모르고 직접 보지를 못해
만족스럽게 상담을 못해 주고 있다. 그래서 우리 사무실 근처인 오모니아 지역을 샘플로 물물
교환을 위한 리모델링 가이드 라인을 작성 중이다. 처음엔 한 블록을 잡아서 생각나는 대로
이것저것 해봤는데, 그러다 보니 너무 두서가 없고 정리가 안됐다. 그래서 이번엔
폴리카토키야Polykatokia[7]의 외형적 특성과 가로 특성에 맞춰서 위치에 맞는 물물 교환 가이드
라인을 먼저 작성했다. 예를 들어 〈이 비어 있는 사무실은 보조 간선 도로와 공원에 접해 있고
1층이니까 트럭으로 감자와 같은 농산물을 대량으로 가져와 많은 사람들을 상대로 한 물물
교환에 적합하다〉 등과 같이 말이다.

8 일상의 회복. 변화는
밑에서부터 시작되었다.
일상으로 돌아가고자 하는
사람들의 열망은 강했고 결국
그들은 스스로 그 방법을
찾아갔다.

9 트럭 물물 교환. 물물 교환은
사람들이 살아가는 방식을 바꿔
놓았고 이는 곧 도시의 모습에도
영향을 미쳤다.

6 차후 이런 역할은 물물 교환 중개상(Barter Agent) 로 발전하게 된다.
7 폴리카토키야 Polykatokia, 그리스의 전형적인 아파트로 대부분 10층 이하의 높이의 건물이다.
저층에는 상점, 중간에는 업무 시설, 상층부에는 주거 시설이 있는 주상 복합 건물이다.

[keeping]
keeping some places for temporary shelter

[removing] ·
removing wall for public occupation

[connecting]

[flexibility]
program
space
movement

[putting]
supporting the patato revolution

[connecting]
users can access the building directly from street

10

10 물물 교환 가이드 라인 1.
아주 간단한 디자인으로 도시의
모습과 일상의 모습을 변화시킬
수 있다. 물물 교환을 선택한
그리스인들은 거대하고 획일화된
변화가 아닌 그들의 손으로 이끌
수 있는 자연스러운 변화를
선택했다.

11 폴리카토키야 Polykatokia의
구조.

12 물물 교환 가이드 라인 2.
이 가이드 라인은 그리스 도시의
맥락, 건물의 특징, 교환 물품의
특성을 고려하고 있다.

Roof

Upper Floor / Rooftop
housing
office

Middle Upper Floor
office
storage
manufacturing

Ground Floor / Street Level
retail
services

Stoa

Set Back

Balcony

11

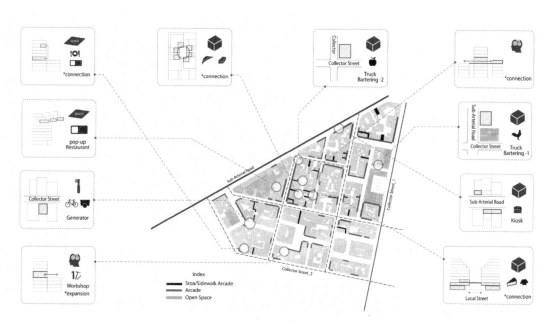

*connection

*connection

Collector

Collector Street

Truck
Bartering -2

*connection

space

space

pop-up
Restaurant

Sub-Arterial Road

Collector Street

Truck
Bartering -1

Collector Street

Generator

Sub-Arterial Road

Kiosk

Sub-Arterial Road

Collector Street 1

Workshop
*expansion

Collector Street 2

Index
Stoa/Sidewalk Arcade
Arcade
Open Space

Local Street

*connection

12

<u>20XX. 3. 5.</u>

작년 연말에 조르바 씨가 처음으로 목수 일을 가르치기 시작했다. 보타니코스 지역에서 도심 농장을 하는 집안 둘째 아들인 라쎄라는 녀석인데, 평소에 만드는 걸 좋아하는 젊은 친구이다. 농사일을 하다 보니 이것저것 손 가는 곳이 많다며 자기네 농장 수확물을 가지고 와서는 조르바 씨에게 기술과 물물 교환하자고 제안을 해왔다. 몇 달간 꾸준히 배워 가더니 얼마 전에 제법 그럴싸한 것을 만들었다.

라쎄는 플라카Plaka 지역에 한 빈 상점에서 일주일에 한 두 번씩 자기 농장에서 수확한 농산물을 물물 교환 했는데 매번 가판대를 옮기고 설치하는 것이 보통 일이 아니었다. 그 상점은 NGO에서 관리하던 곳으로 여러 사람들이 공공으로 쓰던 곳이다. 이 때문에 사용하는 사람에 따라 교환하고자 하는 물품도 가지각색이고, 고정된 테이블 하나 외에는 제품에 맞는 가판대나 가구를 항상 가지고 다녀야 했다. 목수일을 배운 라쎄는 같은 장소에서 옷가지를 교환하는 친구 미나와 함께 조립 가능한 바를 만들어 그 상점에 비치해 두었다. 그 바는 교환하고자 하는 물품 특성에 따라 조립이 가능했는데 옷을 걸어 둘 수 있는 옷걸이용 바가 되기도 하고 채소 박스를 놓을 수 있는 테이블이 되기도 했다. 단순하지만 신선한 아이디어였다.

13 조립용 거치대. 물물 교환에서 한 공간의 성격이나 기능은 그 공간을 사용하는 이용자에 의해 결정되기 때문에 용도에 맞게 변할 수 있어야 3차 물물 교환 아이템으로 교환 가치가 올라간다. 조립용 거치대는 이용자가 용도에 맞게 조립할 수 있다. 이로 인해 해당 장소의 가치는 향상된다.

13

20XX. 5. 5

조르바 씨가 독립을 했다. 4년 남짓 같이 일을 해왔는데, 그간 아저씨는 많이 변했다. 요즘 가장
잘나가는 직업이 농부와 목수다 보니 경력 많은 조르바 씨에게 배우겠다는 사람도, 일을
부탁하는 사람도 많았다. 그럴 바에야 독립하는 것이 낫겠다 싶어 먼저 이야기를 꺼냈다. 조르바
씨만한 목수 찾기도 힘들기 때문에 아쉽기도 하지만 한편으로는 뿌듯하기도 하다.
조르바 씨는 견습 목수 두 명과 팀을 이루어 일을 하고 있다. 몇해 전 NGO단체의 제안으로
부랑자들 상대로 한 목수 교육이 있었는데, 그때 아저씨와 연을 맺었던 이들이다. 이 팀과
아저씨가 처음으로 한 일은 접이식 벽을 만드는 일이었다.
아일랜드에서 온 스템퍼 출신의 폴은 7년 전 점거 운동 당시 아테네로 넘어와 쭉 눌러앉은
친구이다. 음주 가무를 좋아하던 그와 그의 친구들은 그들이 외국어 학원으로 쓰던 건물을
밤에는 펍으로 바꾸길 원했다. 이때 가장 필요한 건 움직이는 벽이라고 생각해 조르바 씨를
찾았고, 아저씨의 첫 작업은 꽤나 성공적이었다.

14

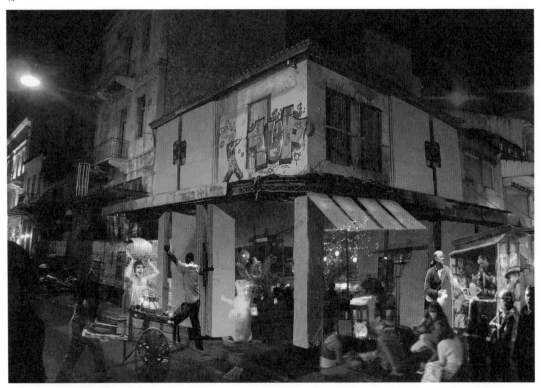

14 이동식 벽체는 상황에 맞게 공간 구획을 달리할 수 있기 때문에 시간대에 따라 건물의 모습을 바꾼다. 이에 따라 도시의 모습도 달라진다.

15 바터 몰. 건물의 소유자들은 건물의 상부층의 교환 가치를 높이기 위해 물물 교환이 이루어지는 공간을 연결하여 사람들이 이용하기 편리하게 리모델링했다. 이렇게 몇 개의 건물을 연결하여 1차에서 3차까지의 물물 교환이 활발한 곳을 바터몰(Barter Mall. 물물 교환 대형몰)이라 불렀다.

15

<u>20xx. 8. 28</u>

꽤 큰 프로젝트가 들어왔다. 남쪽 지역에 섬을 가지고 있는 부자인 알크미니 양이 아테네 도심에 소유하고 있던 폴리카토키야 세 개 동을 연결해 큰 물물 교환 몰을 만들려고 리모델링을 의뢰한 것이다. 이 계획을 처음 듣고 입주민들을 다 내보낼 생각을 하는 것이 아닌지 우려했는데 다행히 그녀는 그런 계획은 없고 버려진 층의 개·보수와 건물 간 연결에 집중하고자 했다. 똑똑한 여자다. 물물 교환에서는 모든 이용자가 프로슈머Prosumer(생산자Producer와 소비자Consumer의 합성어)라고 한다. 모든 이용자가 생산자인 동시에 소비자인 상황에서 사람들을 몰아내면 이곳의 가장 이용도가 높은 단골손님들을 내쫓는 격이 되는 것이다. 공사가 끝나고 나면 더 많은 사람들이 이곳으로 몰릴 것이다.

물물 교환은 도시의 물리적인 변화뿐만 아니라 사회적으로도 영향을 미친다. 조르바 씨와 같이 경제 위기로 일자리를 잃고 거리로 내몰린 사람들에게 다시금 자신의 힘으로 일상으로 돌아올 수 있는 기회가 주어졌다. 그리고 우범 지대로 변하고 있던 도심의 빈 건물과 거리는 사람들의 손을 타면서 건물 본연의 역할을 되찾아 가며 자생적으로 조금씩 회복되고 있다. 또한 물물 교환의 특성상 상대적으로 지근거리에서 물물 교환이 이루어졌기 때문에 각박했던 동네 거리가 활기를 찾으면서 지역 사회 구성원간의 신뢰도와 친밀도 역시 향상되어 갔다.

물물 교환의 진화

사람들이 모이던 아고라 근처엔 자연스럽게 물물 교환 장터가 형성되었다. 점점 더 많은 이용자들이 오고 가며 물물 교환의 경험담을 나누고 교환 가치 등의 정보를 얻어 갔다. 물물 교환을 처음 접하는 이들도 먼저 가까운 아고라에서 참여 방식이나 교환 가능 아이템을 알아보곤 했는데, 그래픽을 전공하던 조이도 그중 하나였다. 그녀는 거리에서 직접 보고 이야기 들은 것들이 얼기설기 얽힌 거대한 거미줄의 일부분임을 알았다. 그녀는 끊임없이 연결된 큰 그림을 그려 보고자 사람들과 교환 아이템을 쫓아다니며 하나의 지도를 완성했다. 조이는 1차 물물 교환에서는 파스티치오(그리스식 라자냐), 2차 물물 교환에서는 물품 배달, 마지막 3차 물물 교환에서는 팝업 카페(일시적으로 생겼다 사라지는 카페)를 선정하였고, 이들 각각의 아이템을 만들어 내기까지 필요한 재료, 인력, 기술, 도구, 장소 등의 네트워크 내 관계를 이해하기 쉽게 다이어그램으로 표현해 냈다.

이 지도는 당시 체계 없이 주먹구구식으로 이루어지던 물물 교환의 관계를 정립하는 데 있어 주요한 시작점이 되었다. 물품의 종류, 참여자 성향, 교환의 스케일 그리고 장소를 조사하여 몇 가지 기준을 잡아 분류를 하고 연결하여 기존 이용자들 조차도 이해하지 못하거나 혹은

16 물물 교환 지도. 복잡한 물물 교환 과정을 그려 낸 지도로 이용자의 이해도를 높이고 그 영역을 확대시켰다.

16

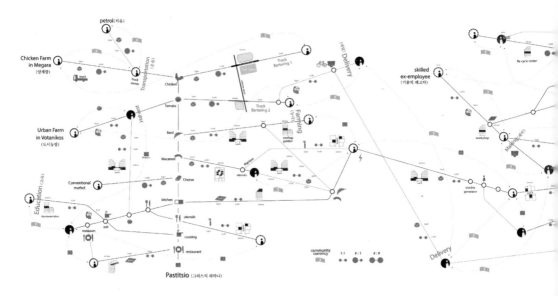

1차 물물 교환 – 제품

상상하지 못한 물물 교환의 방식과 가능성을 인식시켰다. 또한 이 지도를 통해 물물 교환을 이해한 새로운 이용자들 덕분에 네트워크는 더욱 커짐과 동시에 한층 정교해지고 발전해 나갔다.

또한 인터넷과 모바일 등의 도움 역시 물물 교환을 더욱 단단하게 하는 데 큰 영향을 미쳤다. 교환 대상자나 물품 검색 등의 정보를 교환함으로써 통해 물물 거래가 좀더 손쉬워졌으며 신뢰성의 문제점도 자체 커뮤니티의 소통으로 어느 정도 극복할 수 있었다. 아이템의 한계 역시 공동 교환자 모집 등을 통해 해결할 수 있었고 모바일을 통한 물물 교환은 실시간 정보 교환을 통해 당장 원하는 물품을 얻을 수 있었다. 그 대표적인 사례가 〈헬레닉 물물 교환 지도〉 애플리케이션이다. 이 애플리케이션에 본인의 물품과 교환을 원하는 물품을 입력하면 상대 교환자, 대상 물품 그리고 위치 등의 정보가 지도에 나타나 실시간 교환을 도와준다. 이 애플리케이션의 가장 큰 장점은 한 단계의 거래로 원하고자 하는 물품을 구할 수 없을 시에 2~3단계, 혹은 그 이상의 단계를 통해 교환 가능한 방법을 제시한다는 것이다. 또한 물품의 이력(이전 소유자의 정보 혹은 교환 상대 물품의 정보)을 지속적으로 업데이트해 거래에 신뢰성을 심어 준다는 것이다.

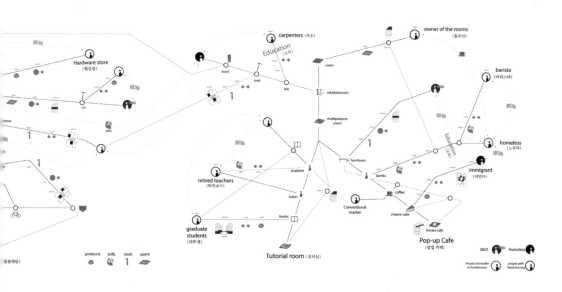

2차 물물 교환 - 기술　　　　　　　　　3차 물물 교환 - 공간, 도구

물물 교환의 한계와 갈등

현대 기술과 물물 교환의 접목은 새로운 경제 체계를 확대시키는 데 있어 큰 기여를 하였으나
물물 교환의 태생적 한계를 극복하기에는 역부족이었다. 먼저 이 새로운 경제 시스템은 정해진
시간과 장소에서만 이루어진다. 이 단점을 보완 하고자 사용한 모바일은 시공간의 한계를
극복하는 데 있어 결정적인 역할을 한 것이 자명한 사실이다. 하지만 물물 교환에 참여하는
이용자 중에는 한끼 식사나 하룻밤 잠자리를 고민해야 하는 이들도 다수였는데 이들에겐
모바일 사용은 사치였다. 그러한 데다가 당시 인터넷과 이동 통신 등과 같은 기반 시설의
운영권이 ICA에 넘어간 지 오래라 그 이용료가 일반인들에게도 만만치 않은 가격이었다. 즉
물물 교환의 한계를 극복하고자 만든 방법이 새로운 진입 장벽이 되어 본래의 취지를 벗어난
형국이 된 것이다.

두 번째 단점으로는 신뢰성의 문제이다. 원시 물물 교환에서는 각자가 필요성에 의해
임의적으로 교환이 이루어지고 목적을 이루고 나면 상호간의 볼일은 끝나기 때문에 신뢰도를
쌓을 이유가 없었다. 하지만 원시 이후 경제 체계에서 신뢰도는 그 시스템을 유지하는 핵심적인
요소였으며 그리스에서 일어나고 있는 물물 교환에서도 적용되는 요소였다. 하지만 중앙
정부가 아닌 일반인들 사이에서 발생한 상향식 형태의 물물 교환에서 체계적인 제도와 규제가
만들어지지 않았기 때문에 개인의 도덕적 양심에 기댄 신뢰도는 안정적이지 못하였다.

물물 교환이 이루어지면서 화폐를 대체하는 새로운 교환 수단이 발생했는데 그중 대표적인
것이 그리스인들에게 필수적인 올리브 오일이었다. 일부 계산이 빠른 이들은 큰 이익을 내고자
갖은 방법을 써가며 올리브 오일을 모으거나 일부 지역의 올리브를 독점하는 등 화폐 경제
체계에서와 동일한 부작용이 나타나기 시작했다. 또한 타 이용자들에게 불평등한 거래나
사기를 당했다는 등의 갈등이 발생되었다. 이런 문제는 두 번째 단점인 신뢰성과도 연관이
깊지만 근본적인 문제점은 이용자들의 인식 전환이 이루어지지 않았다는 점이었다. 평생 동안
화폐를 사용하는 자본주의 경제 체계에서 생활해 왔던 이들에게 물물 교환의 특징은 단순히
돈을 사용하지 않는 것일 뿐이라고만 생각했다. 물론 이 역시 맞는 말이지만 좀 더 깊이

들어가면 가치 판단 기준의 변화라는 골치 아프고 이해하기 힘든 이야기가 있었다. 화폐를
사용하는 자본주의 경제 체계에서는 모든 것들을 돈으로 가치를 매기고, 원하는 물품을 판매
혹은 구입할 때에는 시장에서 정해진 가치를 돈으로 지불하거나 받았으며, 많은 잉여 가치 즉,
부를 쌓는 것이 주목적이다. 하지만 물물 교환에서는 그 어떤 공통된 일반적인 수단으로 특정
대상의 가치를 판단하지 않는다. 교환하는 당사자들이 상대방과 본인의 아이템의 가치를 직접
판단해 거래를 하는 것이다. 따라서 교환 자체가 기존의 화폐 경제의 사고 방식에서 볼 때
불평등한 모습을 띠고 있을 수 있으며, 바로 이 점이 아직 이 시스템을 이해하지 못한
사용자들에게는 갈등의 요소가 된 것이다. 또한 한 사회의 체계가 바뀌는 불안한 과도기적
시기에 개인 혹은 개별 집단의 이익을 우선시하는 현상은 〈생존〉을 위한 당연한 행동일 수 있기
때문에 물물 교환에서 이익을 취하는 이들을 비판만 할 수 있는 상황은 아니었다.
시간이 지날수록 그 갈등은 표면으로 드러나기 시작했다. 시공간의 제약 때문에 그 바탕을 지역
사회에 두고 있는 새로운 경제 체계의 장점은 타 지역 사용자들의 이용을 제한하는 배타적 물물
교환이라는 부작용을 만들어 냈다. 예를 들어 중산층들이 밀집한 콜로나키 지역은 이민자들의
주로 거주하는 킵셀리 지역과의 거래를 꺼려했고, 경제 수준에 따른 인터넷이나 모바일 사용
여부에 따라 물물 교환을 하는 주된 루트가 달라지기도 하였다. 다시 말해 새로운 시스템
내에서도 지역, 경제 수준, 인종, 계층 간 구분이 이어졌고 이는 갈등의 주된 원인이 되었다.
구분의 잣대가 명확해지면서 이 갈등은 무정부 상태라는 불안한 시대 상황과 맞물려 극단적인
상황으로 이어지기도 했다. 두 물물 교환 구역 중간에 위치한 버려진 운동장의 사용권에 대한
각각의 그룹이 소유권을 주장하다 집단 폭력 사태로 이어진 사건이 당시 큰 이슈가 되었다. 이런
갈등 상황을 주시하고 있던 ICA는 이 사건을 미디어를 통해 전 세계에 속보로 전하였고,
그리스에 대한 ICA의 영향력 행사의 필요성을 강조하며 아테네 도심 재개발이라는 카드를 다시
꺼내 들었다.

17

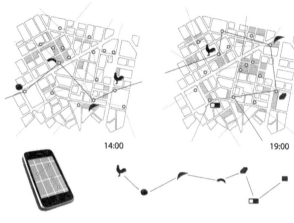

14:00

19:00

M. E. C. 경제 공동체 Mi-aCRO Economic Community

이런 갈등 상황을 그리스인들이 지켜만 본 것은 아니었다. 아고라에 모인 각 그룹의 대표들과 시민들은 이런 분열 상황을 어떻게 해결해야 할지 매일 밤 토론을 벌였지만 대안은 쉽사리 나오지 않았고 괜찮은 해결책이 나왔다 하더라도 모든 그룹을 만족시킬 수는 없었다. 하지만 ICA의 압박이 강해지며 벼랑 끝에 몰린 상황에서 합의점을 찾지 못하고 계속 불안한 상황을 이어 간다면 그리스의 운명을 타인의 손에 맡겨야 했다.

다행히도 이 갈등은 현장에서 조금씩 해소되고 있었는데, 그 모습은 가식적인 악수나 연설이 아닌 각 그룹과 구성원의 이익을 위한 순수한 행위였다. 배타적 물물 교환이 발생한 지역일수록 물물 교환의 사용 빈도는 상대적으로 높았고, 이들의 사고 방식에도 조금씩 변화가 생겼다. 그중 개인 전용 면적의 감소는 가장 큰 변화였다. 주방, 화장실, 거실 등을 공유하고 바꿔 사용하면서 개인이 필요로 하는 최소 면적이 점점 줄어들었다. 이는 사람들에게 소유라는 개념에도 변화가 생겼음을 의미했다. 기존의 소유라는 개념의 경계가 모호해질수록 자신이 사용할 수 있는 혹은 단기간 소유할 수 있는 아이템의 범위가 넓어짐을 인식하기 시작하였다. 시간이 점차 지나면서 자신과 자신이 속한 그룹의 이익을 위해 쳐놓은 울타리가 내가 사용할 수 있고 공유할 수 있는 아이템을 한정짓는 장벽이라는 것을 깨닫고는, 자신의 새로운 이익을 위해 조금씩 그 장애물을 치우기 시작했다.

배타적 지역주의라는 부작용이 있었지만 물물 교환 그룹은 구성원의 이익을 대변하고 의견을

17 〈헬레닉 물물 교환 지도〉 애플리케이션. 모바일을 이용한 물물 교환에 사용된다. 단점을 보완하고 편리성을 증대시켰다.

18 물물 교환과 공간의 공유로
사람들의 소유에 대한 가치관이
바뀌게 되면서 일인당 최소 전용
면적이 줄어들었다.

주고 받고 생각을 공유하는 통로로써 긍정적이 면이 컸기 때문에, 이 장점을 살리면서 교환의
폭을 넓힐 수 있는 방안을 찾던 중 〈M. C. E. 경제 공동체〉라는 개념이 생겨났다. 이는
초소형Micro에서 대규모Macro 스케일의 경제 공동체를 의미하는데, 한 개인은 여러 규모의
공동체에 속해 있고 상대방은 다른 공동체인 동시에 동일 공동체에 속해 있다. 또한 공동체간의
혹은 개인과 공동체 간의 물물 교환이 가능한 시스템이다. 사람들은 물물 교환의 부작용을
방지하고 단점을 보완하기 위해 여러 형태와 규모의 경제 공동체를 계획하고 실생활에 적용해
가며 가장 효과적인 4단계의 경제 공동체를 구성하였다.

 이웃 공동체

벽체를 공유하는 옆집이나 위아래 이웃으로 구성된 공동체로 최소 4~5개의 주거, 사무실 혹은 상점 등으로 구성되어 있다. 이들은 공간 개·보수를 통해 새로운 문과 계단 등을 만들어 부엌, 거실, 회의실 혹은 화장실 등의 공유를 통해 3차 물물 교환이 가능한 잉여 공간을 가지게 된다. 이 공간은 주로 개인을 상대로 식료품, 일용품 그리고 간단한 서비스(배달, 미용 등)와 교환한다. 개인과 공동체 혹은 공동체간의 거래의 장점은 편리성의 증대이다. 예를 들어 1대1 물물 교환 관계에서 한 이용자가 유일하게 교환 가능한 것이 요리 기술이라면 이것을 원하는 개인하고만 거래가 가능하다. 하지만 경제 공동체 시스템에서는 공동체 구성원 중 한 명이라도 그 기술을 원하면 그 요리사와 공동체간의 교환이 성사된다. 즉 교환 상대자를 찾기 용이해지면서 물물 교환 사용 빈도가 높아지는 효과가 있다.

 동네 공동체

도심의 한 블록은 대략 20~30채의 폴리카토키야로 구성되어 있다. 이 블록의 버려진 공간은 동네 공동체에 의해 리모델링되어 전체 블록을 위하여 사용되어지는데, 대표적으로 옥상 공원과 같은 오픈 스페이스나 즉석 물물 교환을 위한 시장 등이 있다. 이 규모의 공동체는 개인 혹은 단체(회사, 생산 조합 등)와의 교환을 통해 공산품 혹은 서비스(교육, 교통 등)를 얻는다.

19 마을 공동체. 도시의 구성원과 건물, 아이템은 모두 물물 교환으로 연결되어 있다. 경제 시스템의 변화는 도시의 변화로 이어졌다.

21

 마을 공동체

마을 공동체의 가장 큰 특징은 유기된 공간을 한곳에 모아 새로운 기능을 부여하는 것이다. 한 구역 중 가장 공간 유기율이 높은 블록을 정하고, 기존의 입주자들에게 혜택을 부여하여 다른 블록 혹은 당 블록의 특정 건물 혹은 위치로 이전을 유도하여 대공간을 확보한다. 그 후 그 마을 주민들을 위한 공간으로 변화시키는 데 크게 3가지 종류로 압축된다. 첫째 녹지율이 낮은 아테네의 도심을 고려한 공원, 공산품을 만들 수 있는 공장, 마지막으로 공동 물물 교환이나 도매급 물물 교환을 위한 공공 공간이 있다.

 도시 공동체

최대 규모의 공동체로써 이를 통해 교환 가능한 물품의 종류와 스케일의 폭이 혁신적으로 넓어졌다. 도매급 물물 교환이나 무역 물물 교환이 주를 이루던 이 공동체는 지역적 한계나 기술력의 한계 등으로 구할 수 없는 물품을 도시 간 교환을 통해 획득하였다. 이 거래에서 필수적인 요소는 물리적인 거래를 위한 공간이었는데 아테네의 아포스톨로스 니콜라이디스 경기장이 대표적인 사례이다. 예전에 아테네의 프로 축구팀이 사용하던 낙후된 경기장이 부분적인 개·보수와 크레인 설치 등을 통해 대규모의 물량 교환이 가능한 장소로 바뀌었다.

20 도시 공동체. 큰 규모의 도시 간 물물 교환에서는 물품을 저장 운반 교환할 수 있는 대공간이 필요했으며, 물물 교환 중개상이 공동체의 생활과 이익을 위해 타 도시 공동체와 교환을 대행한다.

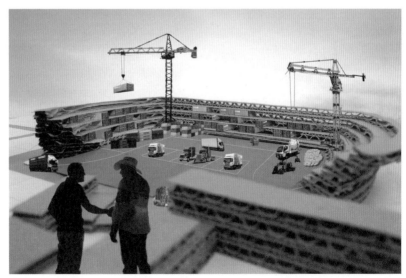

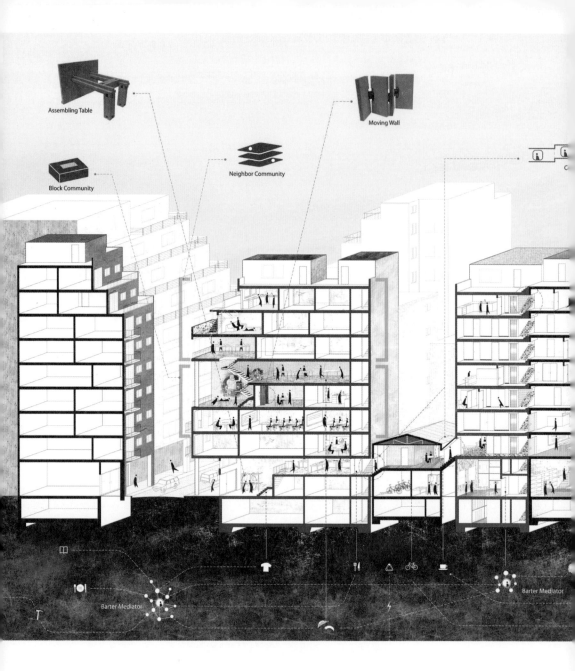

Assembling Table

Block Community

Neighbor Community

Moving Wall

Barter Mediator

Barter Mediator

21

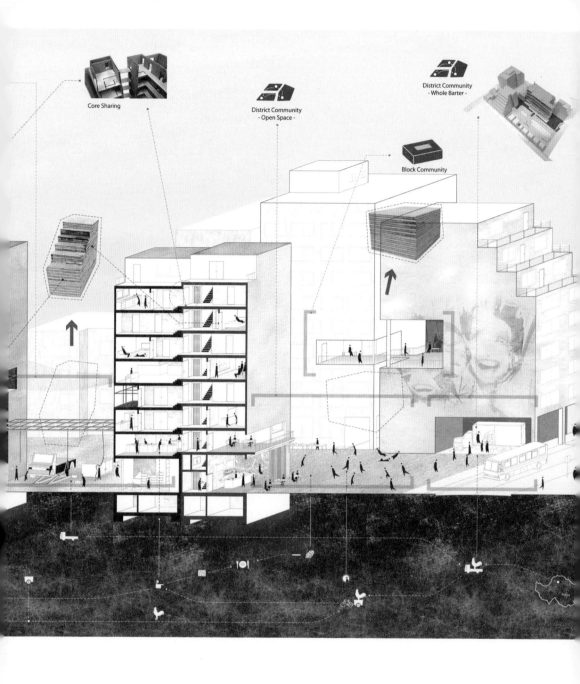

Core Sharing

District Community
- Open Space -

District Community
- Whole Barter -

Block Community

경제 공동체가 교환 아이템의 확대와 편리성을 증대시켰다면 물물 교환의 태생적 한계인 신뢰성의 부족과 시공간의 제약을 극복한 것은 새로운 직종인 물물 교환 중개상이다. 이 직업의 전신은 초기 물물 교환 시기 NGO단체의 물물 교환 연결자로, 신뢰도가 낮은 부랑자의 후견인이 되어 그들의 능력을 검증하고 이를 필요로 하는 교환자를 찾아 연결해 주는 봉사자였다. 이후 2차 물물 교환의 한 부분인 물품의 배달이나 보관을 맡던 교환자들이 나타나고 시스템이 더욱 발전하면서 물물 교환 자체를 대행해 주는 중개상이 출현하게 되었다. 이들은 물물 교환에 대한 이해도가 높았기 때문에 배타적 물물 교환 시 그룹 간 갈등 해소에 주도적 역할을 하였으며, 경제 공동체간 교환에서도 없어서는 안될 주요 직종으로 분류되고 있다.

3차 물물 교환 혁명

경제 공동체와 물물 교환 중개상의 출현 이후 물물 교환 이용도가 급증하면서 그리스에선 일상생활이 물물 교환만으로 가능한 시기가 도래하였고 이로 인해 사람들의 가치관과 일상생활 그리고 도시의 모습이 변화하게 되었다. 이 과도기를 18세기 산업 혁명 이후 가장 큰 변화를 겪은 제3차 물물 교환 혁명 시기라 알려지고 있고, 이것은 이후 인류에 큰 영향을 미쳤다. 2000년대 초반 큰 위기 의식 없이 오일피크[8]를 지나친 세계 각국은 21세기 후반, 엄청난 화석 연료의 축복 아래 가장 화려한 한때였던 석유 시대의 종언을 선언하였다. 산유국과 석유 회사들의 거짓된 매장량 정보로 인해 대부분의 일반인들은 갑작스럽게 이 시기를 맞닥뜨렸고, 석유에만 의존하던 인류는 엄청난 공황 상태에 빠졌다. 다행히 장기간 연구 개발 끝에 얻은 대체 에너지 덕분에 기본적인 일상생활은 가능하였지만 이전과 같은 풍족한 생활은 아니었으며, 무엇보다 화석 연료의 가장 큰 수혜를 본 자본주의 경제 시스템은 크게 흔들리기 시작했다. 석유가 없는 상황에서 그 어떤 산업 분야도 예전과 같은 성장 속도를 낼 수 없었다. 지속적으로 성장을 하고 부를 창출해야 하는 자본주의는 큰 타격을 입을 수 밖에 없었다. 이 시기에 그리스의 물물 교환 경제 시스템은 각국의 이목을 다시 한번 집중시켰다. 21세기 중반 물물 교환 혁명을 겪은 그리스는 석유 의존도가 세계에서 가장 낮았으며 높은 경제 자립도를

21 (이전 페이지) 물물 교환과 도시의 변화. 도시의 구성원과 건물, 아이템은 모두 물물 교환으로 연결되어 있다. 경제 시스템의 변화는 도시의 변화로 이어졌다.

보이고 있었다. 통화를 사용하지 않는 그리스는 무역 규모가 크지 않았기 때문에 표면적인 경제 지표는 낮았으나 물물 교환 시스템 덕분에 경제 효율성이 상당히 높았고, 가치관의 변화를 겪은 그리스인들은 교환, 공유, 바꿔 쓰기, 재활용 등이 생활화되었기 때문에 석유 이후의 저성장 시대에도 큰 타격을 입지 않았다.

당시 그리스에서 물물 교환을 연구하던 학자들과 물물 교환 중개상들은 각국의 요청에 의해 당사국의 물물 교환 경제 시스템 적용 방안을 의뢰받았으며, 많은 사람들이 새로운 체계를 공부하고 경험하고자 그리스를 방문하였다. 일찍이 자본주의에 염증을 느끼고 그리스로 넘어와 물물 교환으로 일상생활을 보내던 외국인들은 고국으로 돌아가 이 시스템을 정착시키고자 노력하였다. 고대 선조들이 그러했듯 그리스인들은 다시 한번 그들의 철학과 유산을 세계에 전파시켰다.

물물 교환 경제학 석학인 니콜라스는 21세기 중반 그리스 3차 물물 교환 혁명 초기 새로운 시스템의 실효성과 관련한 인터뷰에서 이런 말을 남겼다.

물물 교환 시스템에 적응하고 있는 우리 그리스는 일명 선진국이라고 불리는 나라들보다 화려하지 않고 인터넷도 빠르지도 않으며 값비싼 차량들도 도로에서 찾아보기 힘들다. 하지만 우리 사회는 어떤 사회보다 진화된 구조를 가지고 있다. 생존을 위해서 우리는 물물 교환을 선택할 수밖에 없었고 지금도 계속 적응해 나가며 변화에 발 맞추어 나아갈 뿐이다.

8 Oil Peak. 지질학자 M. 킹 하버트가 고안한 석유 생산량을 나타내는 〈하버트 곡선〉의 정점으로 세계 석유 생산량이 최대치를 찍은 이후 지속적으로 감소할 시점을 의미한다. 제임스 하워드 쿤슬러 『장기비상시대』 pp.59-70

잃어버린 해변 Lost Beach

버려진 것들이 생산하는 유희와
미학적 가능성에 대한 실험

박종대

UN에서 2005~2015년을 〈생명을 위한 물Water for Life〉 기간으로 지정한 사실에서
짐작하듯 심각한 물 부족으로 고통받는 국가들이 늘어나고 있다. 과거 국가간 전쟁의
발단이 될 만큼 소금이 중요했던 시대에는 소금을 만들기 위해 물을 버렸지만, 지금은
물을 생산하기 위해 소금을 버린다. 이와 같이 절대적인 듯 보이는 현재의 가치 체계는
외부 요인에 따라 언제든 바뀔 수 있는 유동적 시스템의 하나일 뿐이다.

따라서, 이 프로젝트는 끊임없이 변하는 가치 체계에 대한 담론을 제기하는 우화로서의
건축을 제안한다. 이를 위한 방법론으로 프란츠 카프카와 제임스 G. 발라드의 문학에서
나타나는 전환이라는 허구적 장치를 활용한다.

실험 대상이 되는 해변의 기능과 가치는 물질의 변화처럼 지속적으로 모습을 달리해
왔다. 과거 대부분의 해변은 어업이나 산업을 위한 항만으로서 생산을 담당하는
장소였으나, 근대화 이후 일상으로부터의 탈출을 원하는 사회 중산층에게 휴식을
제공하는 기능이 우선시되어 왔다. 이러한 해변의 가치 변화를 염두에 두고, 이
프로젝트는 2030년에서 2080년 사이의 특정한 시간대를 대상으로 런던 템스 강 하구에
위치한 해양 리조트 〈사우스엔드온시 해변〉의 가상 전환을 시도한다.

이 디자인 실험은 2080년, 담수화 공장과 소금 크리스탈로 뒤덮인 사우스엔드온시
해변을 배경으로 버려진 것들이 생산하는 즐거움 〈무질서의 유희Entropic Pleasure〉에
초점을 두고 있다. 이를 통해 끊임없이 변하는 가치 체계에 대한 담론을 제기하고자 한다.

런던대학교(UCL) 바틀렛 건축대학원 M.Arch AVATAR (2010)
(주)삼우종합건축사사무소
jdpark85@gmail.com

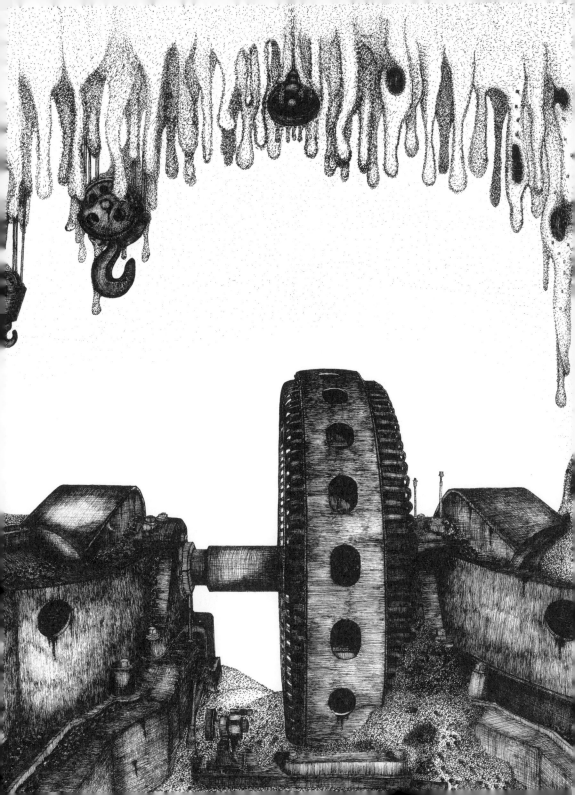

1 대상지인 런던
사우스엔드온시의 전경.

2 소금물에 침식된 모습.
대상지의 사진을 소금물에
침식시켜 소금 해변의 묘사 방식
검토.

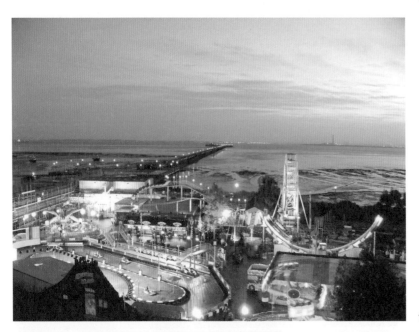

1

2

전환

프란츠 카프카의 소설 「변신」에서와 같은, 이유를 알 수 없는 전환이 본 디자인 실험의
출발점이다. 「변신」에서 주인공 그레고르는 어느 날 문득 거대한 곤충으로 변해 있는 자신을
발견한다. 이러한 재앙과 같은 변화를 통해 사람이었을 때는 발견하지 못했던 가족들에 대한
불편한 진실들에 직면한다. 그레고르는 일상이라는 익숙함에 가려 발견할 수 없었던 진실들이
재앙이라는 거대한 전환을 통해 드러나게 됨을 깨닫는다. 재앙과 비극이 공포와 슬픔만을
동반하는 것은 아니다. 일상에 묻혔던 구조적 문제와 불편한 진실들을 드러내는 도구로서의
역할을 간과할 수 없다. 따라서 담론을 위한 플랫폼으로서 문학의 허구적 장치를 이용하여
〈해변의 전환Transformation〉을 시도한다.

무질서의 유희

〈열역학 제2법칙〉에 따르면 열이 가해진 프라이팬은 시간이 흐르면 열을 잃고 차갑게 식는다.
그리고 그 역방향은 자연계에서 일어나지 않는다. 다시 말해, 살아 있는 모든 것은 죽음에
이르고, 인간이 만든 모든 질서는 결국 무질서한 상태에 이르게 된다. 물리학에선
엔트로피(Entropy. 무질서를 나타내는 척도)라 부르고 세상은 엔트로피가 증가하는 방향으로
진행된다고 주장한다.
이러한 엔트로피 개념에 기인한 디스토피아적 세계관을 디자인 실험에 도입하여, 버려진
것들이 생산할 수 있는 새로운 가치의 가능성 〈무질서의 유희Entropic Pleasure〉를 탐구한다.

은유 기계

인류는 오랫동안 기계를 사랑해 왔다. 하늘을 날고 싶어 하는 인간에게 기계는 하늘을 날 수 있게
하고, 바라보기만 하던 달에 발자국을 남길 수 있게 했다. 구축적 한계와 기술의 한계에 발목
잡힌 건축의 상상력은 현실 너머를 꿈꾼다. 하늘을 날고 싶었던 인류의 욕망처럼, 건축의 영역을
확장하고 싶은 이들에게 〈은유 기계Allegorial Machine〉는 허구적 상상력에 논리적 개연성을
제공하는 매개체로서 내러티브를 완성시킨다.

이러한 세가지 건축적 장치에 기초한 내러티브를 통해 버려진 것들이 보유한 또 다른 가능성에
대한 디자인 실험을 시도해 본다.

2030. 리조트 해변의 전환

2030년 멀지 않은 미래, 사막화와 지속적인 가뭄에 기인한 물 부족 현상은 전 세계를 휩쓸었다. 이에 마실 수 있는 물을 생산하는 문제가 각국의 중대한 현안으로 떠오른다. 지구의 2/3가 물로 둘러 쌓인 채 물 부족으로 고통받는 아이러니 속에서 정부들은 바닷물을 담수화하는 방법이 합리적인 대안이라는 결론에 도달한다. 이 과정에서 각 국의 해변은 물을 생산하기 위한 담수화 공장으로 전환되기 시작한다.

한편, 런던 히드로공항의 지속적인 확장이 한계에 도달하자 영국 정부는 2025년에 템스하구공항Thames Estuary Airport을 신설하여 급증하는 런던 인구에 대처하는 계획을 추진한다. 결과적으로 신공항의 개설은 영국 남동 에식스 지역(템스 강 하구)의 인구를 급증시키기에 이르고, 관수 시설이 취약했던 이 지역에 재앙에 가까운 물 부족을 야기한다. 이에 런던 최대의 휴양 시설인 사우스엔드온시Southend-on-Sea 해양 리조트는 영국 해변 최초로 담수화 공장들로 점유되기 시작하고, 해변은 휴가를 보내는 휴양지가 아닌 물을 생산하는 공장 지대로 전이된다.

3

3 공장지대로 퇴행된
사우스엔드온시 해변.

4 소금에 뒤덮인 해변의 인공물.

5 소금 결정에 잠식된
사우스엔드 부두. 소금물을
증발시키는 과정을 통해 소금
결정으로 구축된 랜드스케이프의
가능성을 실험하고, 소금의 구축
재료로서의 가능성 검토.

해변은 휴식과 레저의 기능을 상실하고 다시금 사람들로부터 버려진 산업용 바다로 퇴행한다.
사람들은 더 이상 해변을 찾지 않는다. 공장의 굴뚝들 사이로 녹슨 롤러코스터와 칠이 벗겨진
놀이 기구들만이 과거 사람들에게 사랑받던 리조트임을 짐작하게 한다. 자본주의의 부산물로
생겨난 휴양 시설로서의 해변은 결국, 자본주의의 확장에 의해 잊혀진다.
담수화 공장들로 뒤덮인 해변은 물을 생산하는 과정에서 끊임없이 소금을 버리고, 버려진
소금은 해변을 잠식하기 시작한다. 세계에서 가장 긴 길이를 자랑하던
사우스엔드Southend 부두는 소금에 조금씩 잠식되고, 소금 결정은 해변에 부유하는
인공물들과 결합하여 이 버려진 해변에서 기이한 경관을 구축한다.

4

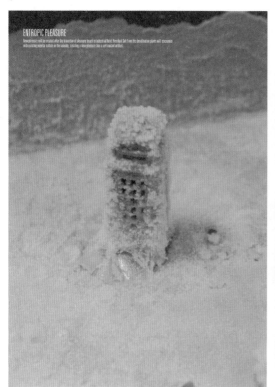

5

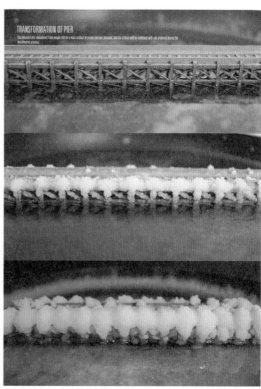

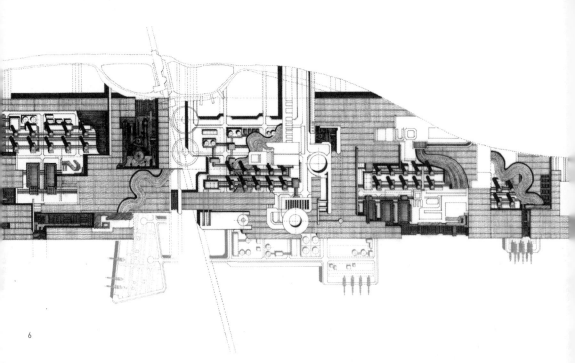

6

2040. 담수 공장 해변의 진화

공장 지대로 퇴행한 해변은 기술의 진보에 따라 지속적으로 변화한다. 오래된 공장들은 하나
둘씩 버려지고 교체되기 시작한다. 기존 공장 지대의 사일로와 굴뚝들은 버려지고 아스팔트로
이루어진 거대한 표면이 등장한다. 거대한 검은 아스팔트 지면Super Surface은 흡수한
태양광을 에너지로 전환하고, 이를 에너지원으로 하는 표면 하부의 기계들은 바닷물을 담수로
전환시켜 런던 시내로 공급한다.

공장으로 뒤덮인 해변은 바닷물을 담수로 전환하는 과정에서 지속적으로 소금을 버리기
시작한다. 인류는 과거에 소금을 만들기 위해 물을 버렸지만, 이젠 물을 만들기 위해 소금을
버리는 가치 체계의 역설적 상황에 놓이게 된다. 끊임없이 변하는 가치 체계에 대한 역설을
조롱하듯 버려진 소금은 해변을 삼키기 시작하고, 퇴물이 되어 버려진 공장 시설들과 뒤엉켜
사람들이 떠난 해변의 경관을 재구축한다.

6 담수화 공장. 퇴행된 해변의
진화.

7 담수화 공장으로 이루어진
해변의 최종 진화. 검은 아스팔트
표면 위 해양 리조트.

결국, 해변은 거대한 아스팔트 표면으로 덮이고 기계 장치에 의해 기후가 제어되는 인공
해변으로 변한다. 여전히 유희의 기능이 필요한 사회 생산 계층에 퇴물이 된 과거의 공장들은
버려지는 소금들과 결합되어 새로운 해양 리조트를 제공한다.

바이러스처럼 퍼져 나가는 소금 크리스탈에 뒤덮인 공장의 잔해들은 새로운 모습의
놀이공원으로 탈바꿈한다.

+ Evolution of Plants Block #2

+ Evolution of Plants Block #3

+ Evolution of Plants Block #1

8

8 소금 크리스탈로 뒤엉킨
버려진 공장지대.

9 버려진 공장들과 결합된 소금
해변의 전경.

무작위적으로 퍼져 가는 소금 결정은 소금 스파와 소금 동굴 등을 형성하고 버려진 해변에
크리스탈화된 경관을 구축한다. 건강상의 목적으로 소금 해변을 찾던 몇몇 사람들은 혼돈에
기반한 공간이 주는 심리적 편안함에 흥미를 느낀다.
1960년대 미국 북동 지역을 덮쳤던 대규모 정전 사태 때, 시민들이 공포에 휩싸일 거라는 걱정과
달리 어둠에 덮인 도시 속에서 유희를 찾은 이들이 더 많았다고 조사되었다. 재앙은 두려움
너머의 즐거움, 그 가능성에 관심을 갖게 한다.

9

2050. 패러독스 머신

버려진 소금들과 알 수 없는 크리스탈 현상을 조절하기 위해 사람들은 〈패러독스 머신Paradox
Machine〉라는 기계 장치를 고안해 버려지는 소금과 해변에 떠내려 온 쓰레기들을 결합시켜
크리스탈로의 치환을 시도한다. 패러독스 머신은 버려진 것들에서 새로운 가치를 만들어 내며,
소금 결정을 물에 용해되지 않는 견고한 크리스탈로 변형시켜 그 역설을 증폭시킨다.

10

12

13

10 해변의 부유물을 수집하는
컬렉터.

11 소금 크리스탈 씨앗을
배양하는 인큐베이터.

12 각 장치로의 동력을 공급하는
제너레이터.

13 패러독스 머신. 소금의 결정화
현상을 가속시키고, 해변의
상대적 시공간을 구축한다.

패러독스 머신은 뒤엉킨 소금과 해변에 버려진 물건들 사이에 크리스탈 현상을 가져다주고 이
현상은 공장 지대로 퍼지기 시작한다. 바이러스처럼 확산되는 결정화 현상으로 해변과 공장은
얼음과 눈 결정에 뒤덮인 듯 새하얀 설경의 모습을 드러낸다.
버려진 것들에 뒤엉킨 새로운 크리스탈 해변은 물이 동결되기 시작하듯, 물리적 시간과 공간의
개념과는 다른 비현실적 시공간을 구축한다.

14 소금 크리스탈에 박제된
테디베어.

15 아스팔트 해변 위
놀이공원의 전경.

14

2060. 크리스탈 현상

해변에 떠내려온 일상의 쓰레기들과 죽은 물고기들은 소금 결정에 뒤엉켜 부패하지 않은 채
박제된다. 또한 해변에 떠내려온 인공물들 역시 그물에 걸린 부유물처럼 소금 결정과 결합되어
크리스탈로 박제된 채 새로운 해변 경관의 일부가 되어 간다. 부패의 속도가 늦어지듯 소금에
덮인 해변의 시간은 물리적 시간보다 느리게 흐른다. 크리스탈에 감싸인 해변은 시간과 기억이
동결된 채 지속적으로 소금을 버리며 물을 생산한다. 동시에 누군가에게 버려진 물건들은
결정화되어 그 기억을 기록한 채 호박에 갇힌 공룡의 DNA처럼 화석화되어 간다.
새로운 가족들을 받아들이지 못하던 한 소녀는 소금 해변 와서 과거 아버지에게 받은 곰 인형과
함께 추억을 동결하고 새로운 식구들을 받아들일 준비를 한다. 방문객 중 누군가는 오래전에
버렸던 자신의 물건이 소금 크리스탈에 싸여 화석화된 모습을 발견한다. 물건과 함께 버렸던
추억들은 물리적 시간 개념 너머의 시공간으로 방문객들을 이끈다.

2070. 혼돈의 유희 해변

생태계에서는 시간이 흐를수록 무질서의 척도를 나타내는 엔트로피가 증가한다. 즉, 살아 있는 모든 것은 죽게 되고 무질서한 상태에 이르러 안정을 찾는다. 강제된 질서에 기반한 현대 사회에 숨막힌 사람들은 버려진 것들이 주는 근원적 편안함과 그곳에 동결된 기억을 찾아 〈버려진 해변Lost Beach〉을 방문한다. 방문객은 해변의 경관을 보면서 강요된 질서로부터의 해방감과, 무질서한 상태가 자연스럽다는 것을 보며 안도감을 느낀다. 한편 거대한 아스팔트 표면 위 군데군데 소금에 뒤덮인 공장들은 해변의 새로운 놀이공원이 된다. 부모들은 각종 놀이 기구들을 즐기려는 아이들에 이끌려 이곳에 들어선다.

15

하부의 첨단 기계에 의해 제어되는 아스팔트 표면은 런던의 변덕스러운 날씨에 지친 방문객들에게 사계절 따스한 태양과 바람을 즐길 수 있는 인공 해변을 제공한다. 또한 물을 생산하는 과정에서 배출된 소금은 아스팔트 해변의 표면을 흘러 폐기된 과거의 공장 잔해와 결합하여 해양 리조트의 부대시설을 구축한다.

16

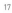 16 기계화된 아스팔트 해변의
전경.

17 시간의 경과에 따른 리조트
숙소 및 상점들의 구축 과정.

곳곳에 무너져 가던 사일로와 기계실은 자라나는 소금 크리스탈과 결합하여 방문객들이 쉴 수
있는 방갈로와 숙소로 전환된다.

17

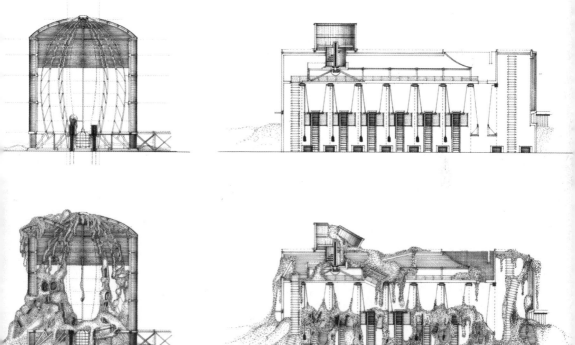

연기를 뿜던 버려진 굴뚝은 목재와 소금 크리스탈로 보강되어 해변의 새로운 랜드마크로 등장한다. 고철과 목재로 형성된 구조체는 시간의 흐름에 따라 소금 결정으로 견고해지며, 지속적으로 그 모습을 변화시켜 나간다. 소금 기둥 사이의 사다리로 연결된 전망대에 이르러 방문객들은 해변의 전체 경관을 비로소 확인하고, 추억을 기념하는 흔적이나 물건을 남기고 돌아간다. 남겨진 흔적과 인공물들은 결정화된 소금에 의해 보존되고 그들의 다음 방문을 기다린다. 타워 상부의 내밀어진 데크에 연결된 곤돌라는 다른 섹터로의 이동을 가능하게 한다.

18 크리스탈 해변의 랜드마크 타워.

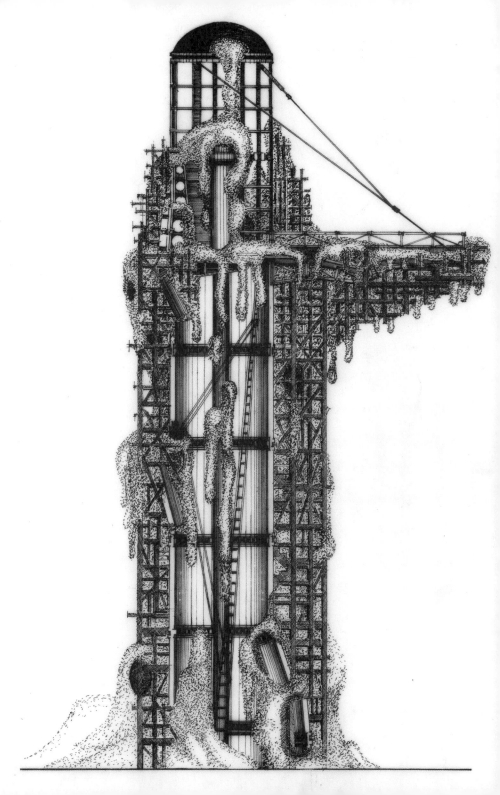

해변의 최소 구성 단위인 패밀리 유니트는 2~3개의 숙소와 바비큐와 카바나 시설이 갖추어진
원형의 옥외 공간으로 이루어진다. 이 각각의 유니트는 트러스 형태의 놀이기구와 구름다리를
통해 연결된다. 가족 동반 모임을 원하는 그룹 방문객들에게 그들만을 위한 사적인 공간을
제공한다.

19

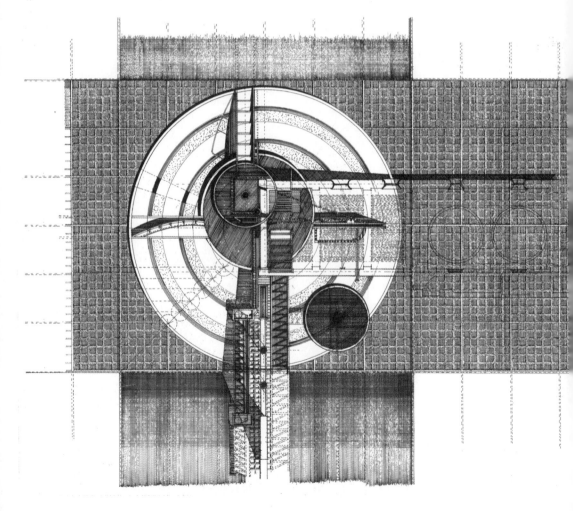

녹슨 기계실과 버려진 부품들은 소금 해변의 기념품을 판매하는 상점으로 전환된다. 상점의 내부에는 사람들이 남기고 간 추억의 물건들이 겹겹이 쌓여 소금 덩어리들과 함께 벽면의 일부가 되어 간다.

19 리조트의 기본 패밀리
유니트.

20 소금 해변 기념품 판매점.

2080. 기억을 저장하는 해변

욕망하는 무언가를 얻기 위해 소중한 것을 제물로 바쳐야 하는 현대인들은 일상의 피난처로서 크리스탈 해변을 찾는다. 〈버려진다〉라는 건 변화와 성장의 부산물이자 증거다.

소중한 것을 버려야 하는 이들의 미련과 죄책감은 그들로 하여금 추억을 동결하는 크리스탈 해변을 찾게 한다. 버린다는 것은 나아가겠다는 삶에 대한 의지의 반증이다. 버리고 버려지는 것이 불가피한 자연의 섭리라면, 인간이 할 수 있는 유일한 대처는 기억하는 것이다. 소금으로 뒤덮인 크리스탈 해변은 선택을 위해 버려진 것들과 함께 추억을 동결하는 거대한 저장고가 된다. 이곳을 찾는 이들에게 소금 해변은 버리는 곳이자 기억하는 곳이다.

21

21 기억이 동결된 소금 해변의
랜드스케이프.

라브린스 00:06:05

Labyrinth 00:06:05

박현준

21세기, 건축은 디지털 시대의 한가운데 서 있다. 가상 환경, 증강 현실 등 디지털 혁명은 전통적인 건축에 대한 개념의 변화를 요구하고 있다. 이제 건축가들은 디지털 스페이스의 건축적 가능성을 충분히 인지하고[1], 디지털 시대의 건축이란 무엇인가에 대한 물음에 다양한 실험으로 답하고 있다. 글쓴이는 새로운 건축적 표현 도구로써, 디지털 필름이 갖고 있는 잠재적 가능성을 건축 공간에 적용하는 연구를 하고 있으며, 이를 애니메이팅 아키텍처The Animating Architecture[2]라 명명하였다. 「라브린스 00:06:05」는 애니메이팅 아키텍처의 세 번째 작업이었던 〈인식 III: 하이퍼 플레이스Noesis III: Hyper-place〉(2009) 의 건축적 내러티브다. 우리말로 미궁이라는 뜻을 포함하는 「라브린스 00:06:05」는 가상과 실재의 경계[3]가 무너진 미래의 런던을 배경으로 가상 공간에 갇혀 있는 주인공의 이야기이며, 6분 05초의 시간이 무한히 반복되는 순간의 건축이다.

이 실험은 다음 두 가지 건축적인 아이디어에서 시작하였다.

첫째, 디지털 공간의 특성을 적용한 건축은 어떠한 형태일까.

둘째, 건축 공간을 인지함에 있어서 경험적 인식은 어떠한 작용을 하는가.

「라브린스 00:06:05」는 디지털 스페이스의 초현실적 공간 구조[4]에 대한 실험이다. 세 가지 서로 다른 공간과 시간을 같은 위상에 중첩하여 배치하고, 지리적 위치를 왜곡한 가상의 런던을 매개 공간으로 연결함으로써 물리적 위상이 파괴된 공간을 구축하였다. 또한, 각각의 공간에 상징적인 건축적 장치를 설치함으로써 경험적 인식이 건축 공간을 인지하는 데 어떠한 영향을 미치는가에 대하여 실험하였다.

런던대학교(UCL) 바틀렛 건축대학원 M.Arch AVATAR (2009)
그리니치 대학교 건축대학원 Ph.D Candidate AVATAR / 그리니치 대학교 M.Arch Unit 15 튜터
hyunjunpark.org / park.hyunjun98@gmail.com

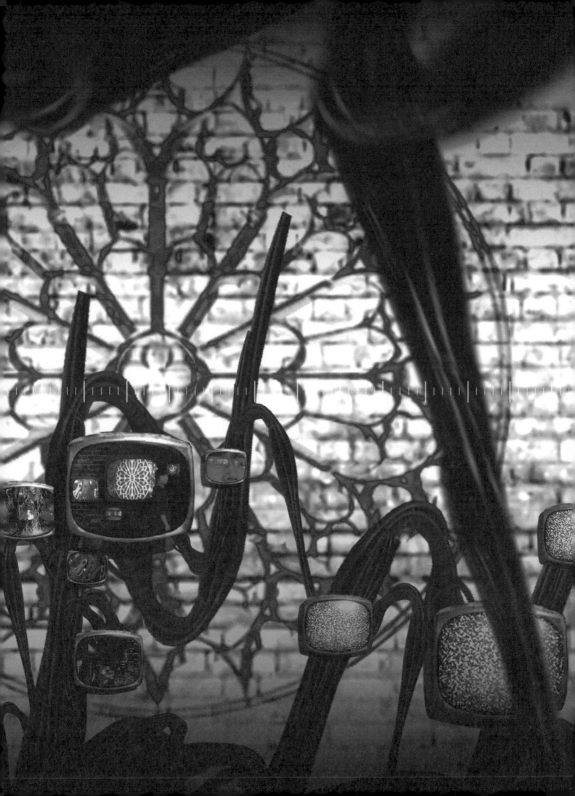

라브린스[5] 00:06:05[6]

… 나의 모든 가정 교육과 학창 생활, 의사로써의 실무, 마가렛과의 첫 만남 그리고 행복한 결혼.
이 모든 행위들은 사각의 텔레비전 스크린을 통해 이뤄졌다. …… 텔레비전에서 나는 언제나
누군가와 맞닿아 있었다. 유치원 시절, 편안하게 집에서 텔레비전을 통해 나를 보시던 부모님과
즐거운 게임 시간을 가졌고, 스크린을 통해 음식을 받았다. …… 사실 나는 마가렛이 어디에
사는지 전혀 알 길이 없었다. 5마일? 500마일?
제임스 G. 발라드의 「집중 치료실The Intensive Care Unit」 중에서

Part 5 Space C / Cathedral

When gears are activated, the portal is opened.
The character experience the imaginary courtyard of some chathedral
through the Rose Window shows.

Part 6 Space C / the courtyard and old tree

Part 7 Space E

Part 8 In Lo

Human recognition is based on their experience.
Symbolic geometric such as rose window is spatial inference.

1

1 크로노그램, 건축 공간상에서
카메라의 위치, 동선, 화각,
각 장면 간의 관계, 내러티브
등을 시간을 기초로 하여 그린
드로잉.

1 Neil Spiller, *Cyber_Reader: Critical writings for the digital era* (London: Phaidon Press Limited, 2002).

2 다음은 글쓴이의 연구 주제인 애니메이팅 아키텍처의 건축적 가정이다.

애니메이팅 아키텍처는 현실과 가상의 경계에 머무는 합성의(synthetic) 건축이다.

애니메이팅 아키텍처는 건물을 설명하는 도구가 아니라, 건축 그 자체이다.

애니메이팅 아키텍처는 경험하는 이의 경험과 인식의 건축이다.

애니메이팅 아키텍처는 시간과 공간 그리고 사건을 동시에 조작하는 내러티브의 건축이다.

애니메이팅 아키텍처는 순간의 건축이다.

애니메이팅 아키텍처는 전송 가능하며, 반복 가능하며, 재생산 가능하며, 동시적인 건축이다.

애니메이팅 아키텍처는 멀티 스케일의 건축이다.

3 유사한 내러티브를 갖는 영화로 오시이 마모루 감독의 「공각기동대」와 아발론, 워쇼스키 형제의 「매트릭스」, 로날드 D. 무어 감독의
텔레비전 시리즈 「카프리카」 등이 있다.

4 디지털 공간은 본질적으로 초현실적 공간 구조를 갖는다. M.C. 에서가 「상대성Relativity」과 「오름과 내림Ascending and Descending」에서
묘사한 공간처럼 물리적 제약에서 자유롭기 때문이다. 같은 위상에 서로 다른 공간과 시간이 중첩되어 동시에 존재할 수 있으며 무한히 재생, 반복,
순환 가능하다. 또한 각각의 공간들은 하이퍼 텍스트Hyper-text의 구조처럼 중간 매개 공간 없이 직접 연결된다. 유사한 공간 구조를 갖는 영화로
데이비드 크로넨버그 감독의 「비디오드롬」과 「엑시스텐즈」, 크리스토프 놀란 감독의 「인셉션」 등이 있다.

5 어원은 그리스어 라비린토스Labyrinthos, 그리스 신화의 전설적인 건축가 다이달로스가 크레타의 왕 미노스를 위해 지은 복잡한 건축물로 흔히
미궁으로 불린다.

6 이 글은 다음의 디지털 건축 (라브린스 00:06:05, Animatics)을 토대로 작성하였다. http://hyunjunpark.org/Labyrinth-00-06-05 참조.

00:00:00

오래된 기계 장치의 소음이 들린다.

2

2 라브린스를 구동하는 기계.[7]

3 회색조의 방에 걸려 있는
텔레비전.[8]

7 오늘날 우리들은 어떠한 장치나 시스템을 사용할 때 그 구동 원리에 대해 더 이상 알 필요도, 알 이유도 없어졌다. 그것을 이용하는 것에
아무런 불편함이 없기 때문이며, 디지털 장치의 복잡한 연산을 이해하는 것은 극도로 난해하기 때문이다. 컴퓨터, 디지털 시계 등이 좋은 예일
것이다. 하지만 아이러니컬하게도 디지털 시계를 보면서 오토매틱 기어를 상상하는 것은 비단 저자만은 아닐 것이다. 저자는 이 실험에서 기계를
〈라브린스〉 전체 시스템을 구동하는 기계적 메커니즘의 메타포로 설정하였다. 이는 앞서 기술한 두 번째 물음, 경험적 인식이 건축 공간을
파악하는 데 어떠한 영향을 미치는가에 대한 실험의 일부분이다.

8 1929년 9월 BBC에서 첫 텔레비전 방송을 시작한 이래, 텔레비전은 일상생활의 일부분이 되었다. 멀리 떨어져 있는 장소, 시간, 이벤트의 영상
정보를 수신하여 스크린을 통해 보여 주는 텔레비전의 기능은 더 이상 우리에게 새롭지 않다. 우리는 텔레비전을 볼 때 개개인의 시·공간적,
지리적 경험을 바탕으로 그 너머의 어딘가를 상상하거나 추측해 보며 때로는 그 공간 구조의 익숙함을, 때로는 이질감을 느낀다. 이 실험에서
텔레비전은 이러한 공간 경험 구조를 보여 주기 위한 상징적 장치이다. 1980년대 올드 텔레비전의 디자인적 컨텍스트를 가져옴으로써
텔레비전이 갖는 영상 이미지 정보의 (송출~수신~상영)이라는 매커니즘적 특성을 환기시키고자 하였으며, 서로 다른 공간 및 이벤트들을
직접적으로 연계하는 메타포로 사용하였다.

회색조의 방. 1
다시 텔레비전이 켜졌다

언제부터 깨어 있었는지 확실하지 않다. 고개를 들고 주변을 둘러본다. 정사각형의 단조로운 방. 방의 한쪽 벽에는 각기 다른 크기의 텔레비전 네 대가 걸려 있다. 나와 텔레비전에서 보이는 일련의 이미지들을 제외하면 이곳은 완벽한 회색조의 공간. 마치 인위적으로 누군가 색을 빼버린 것만 같다. 각각의 텔레비전 화면은 같은 장소를 각기 다른 각도로 보여 주고 있다. 덕분에 텔레비전 화면으로 보이는 그로테스크한 공간을 어느 정도 파악할 수 있을 것 같다.

회색조의 방. 2
그곳은 녹색 벽돌로 둘러싸여 있다

텔레비전으로 보이는 공간의 한쪽 벽에는 낡은 기계 장치가 설치되어 있다. 얼마나 오래되었는지 가늠할 수는 없지만 기계 장치의 기어들 표면에 새겨진 많은 흠들이 시간의 흐름을 이야기해 준다. 한쪽 벽면을 가득 메우고 있는 것을 보면 상당히 큰 것 같다. 무엇인가를 작동시키고 있는 것일까. 기어들은 맹렬히 회전하고 있다. 그러고 보면 아까부터 들리던 간헐적인 소음은 저 장치에서 나오는 것인지도 모른다. 화면 속의 공간의 천장에는 쇠사슬이 여기저기 늘어져 있어 그 깊이를 가늠하게 해주었다. 녹슨 체인 다발과 녹색 벽돌의 기묘한 어울림 속에서 비틀린 아름다움을 발견한다. 저 공간은 어림잡아 지금 내가 머무는 이 방과 크기와 모양이 비슷한 것 같다. 문득 내가 있는 이 회색 방의 벽에 녹색을 칠한다면 저 공간과 같아 보이지 않을까 하는 생각을 해본다. 내가 있는 이 방도, 텔레비전 너머의 저 방도 모두 왜곡된 물성의 오브제들로 가득하다. 불현듯 이 모든 것들이 비현실적으로 느껴졌다. 혹시나 해서 뒤를 돌아보지만 보이는 것은 회색조의 벽뿐이다.

4

4 녹색 벽돌의 방.

녹색 벽돌의 방. 1
나는 지금 텔레비전 속의 내 모습을 바라보고 있다

언제부터 깨어 있었는지는 기억이 희미하다. 한쪽 벽면을 가득 차지하고 있는 거대한 기계가 서서히 움직이기 시작한다. 기어들이 맞물려 돌아가면서 내는 규칙적인 소음은 상념에 잠겨 있던 나를 다시 현실로 불러왔다. 불현듯 방 안 가득한 녹슨 쇠 냄새가 다시 후각을 자극한다. 천장 가득히 걸려 있는 쇠사슬들은 금방이라도 녹물을 뚝뚝 떨어뜨릴 것 같았다. 기계가 설치되어 있는 벽과 수직으로 만나는 벽에는 굵은 전선 다발이 있었고 각기 다른 크기의 10여 대의 크고 작은 텔레비전이 연결되어 있다. 가장 커다란 텔레비전이 벽 중앙에 있고 그 옆으로 자그마한 세 대의 텔레비전이 걸려 있다. 그리고 벽의 양쪽으로 나머지 텔레비전들이 흩어져 있다. 기계가 작동하기 시작하면서 10여 대의 텔레비전은 어디인지 모를 공간을 보여 주기 시작한다. 이 방과 닮아 있지만 완벽한 회색조의 공간. 그곳에는 내가 있다. 왜 내가 저기에 있지? 텔레비전 속의 나는 안경을 끼고 있다. 내가 안경을 꼈던 적이 있었던가? 그 모습이 낯설다. 텔레비전 속의 나는 무엇인가를 뚫어져라 쳐다보거나 여기저기를 응시하며 두리번거리고 있다. 뭘 하는 거지? 의문은 얼마 지나지 않아 풀렸다. 녹색 벽 중앙의 가장 커다란 텔레비전에서 각각 다른 각도의 영상이 보이기 시작한다. 덕분에 텔레비전 너머의 공간에 대해 조금 더 파악할 수 있다. 화면 너머 그곳은 나와 회색 벽에 걸린 텔레비전들을 제외하고는 아무것도 존재하지 않는 무채색의 공간이다. 회색의 벽 중앙에 걸려 있는 거대한 텔레비전과 바로 옆에 인접해 걸려 있는 자그마한 세 대의 텔레비전은 이곳 녹색의 벽에 걸려 있는 텔레비전의 위치와 배열이 매우 닮아 있다. 심지어 회색 방의 텔레비전들은 이 방의 것들과 같은 모델인 것 같다. 하지만 화면 속 회색 방의 텔레비전은 이곳에 있는 텔레비전 중 네 대만 비출 뿐 벽 양쪽 끝의 텔레비전들은 보이지 않는다. 또한 텔레비전과 연결된 굵은 전선 다발도 마찬가지이다. 분명히 다른 공간이다. 갑자기 내 앞의 텔레비전에 저 공간 속의 안경 쓴 내 얼굴이 확대된다. 안경에 반사된 희미한 영상을 자세히 보니 낯이 익다. 녹슨 쇠사슬 다발, 녹색 벽돌 벽, 한쪽 벽을 가득 채운 기계 장치. 텔레비전 속의 나는 지금 이 방을 보고 있다.

텔레비전 속의 공간은 어디인가? 어떻게 내가 동시에 두 장소에 존재할 수 있지? 텔레비전은 내 과거의 모습을 보여 주는 것일까? 하지만 현재까지 나는 안경을 낄 만큼 시력이 나빴던 적이 없다. 많은 의문이 들었지만 대답을 들을 방법은 없다. 곧이어 회색 공간 속 텔레비전이 중세시대 교회의 장미창을 비추기 시작했다. 이쪽을 비추던 텔레비전의 화면이 갑자기 바뀌었으므로 혹시나 해서 뒤를 돌아봤지만 지금 이곳에 장미창은 존재하지 않는다. 회색조 방의 내가 텔레비전으로 보는 곳은 이곳이 아닌 것 같다. 문득 등에서 식은 땀이 흐른다. 축축해진 옷이 불편하다. 혼란스럽다.

5

9 장미창, 종소리, 녹슨 쇠사슬, 고목. 전술한 바와 같이 이 실험에서 사용한 건축적 장치와
영화적 장치들은 경험적 인식에 기대어 저자가 의도한 공간을 경험자가 인지하도록 하는
실험이다. 독자 여러분들은 어떤 공간이 연상이 되시는지? 고딕 교회가 상상이 되시는지?

5 장미창 텔레비전.

회색조의 방. 3 – 장미창 [9]
이제 벽 한가운데에 자리 잡은 가장 큰 텔레비전 화면은 거대한 장미창을 비춘다

벽 중앙의 가장 큰 텔레비전이 보여 주던 녹색의 공간이 갑작스러운 섬광으로 가득 찬다. 잠시
기다리자 텔레비전은 녹색 벽에 나타난 장미창을 비춘다. 그리고 4대의 텔레비전 중 하나는
계속해서 녹색 방의 작동하는 기계 모습을 보여 주고 있다. 이 방은 나에게 어떤 메시지를
전달하려는 것일까? 장미창이 생겨난 것은 저 기계 장치 때문이라고 말하려는 것일까? 화면
속의 기계 장치는 여전히 빠른 속도로 움직인다.

갑자기 종소리가 들린다. 소리가 나는 곳을 찾기 위해 주위를 돌아보았다. 심한 잡음과 함께
맞은편 벽에서 희미한 빛이 쏟아져 나오기 시작했다. 게다가 깊은 종소리의 울림은 무언가를
재촉하듯 계속 이어진다. 갑자기 방 안에 강렬한 빛이 가득 찬다. 눈을 뜰 수 없다. 어느 정도
시간이 흘렀을까? 점차 빛이 사그라지고 있다. 눈을 떠보니 벽에는 거대한 장미창이 나타났다.
텔레비전이 계속해서 비추던 바로 그 창. 어느덧 벽은 녹색으로 변해 있었고 천장에는
쇠사슬들이 걸려 있다. 뒤편의 텔레비전의 수가 늘었다. 각각의 텔레비전들은 수많은 전선들에
파묻혀 있다. 하지만 여전히 중앙에 위치한 네 대의 텔레비전은 제자리를 지키고 있다.
텔레비전은 방금 전까지 내가 있던 회색조의 공간을 보여 준다. 앞서 텔레비전에서 보여 주고
있던 녹색 방은 다름 아닌 내가 있던 회색 방이다. 텔레비전은 어떻게 녹색 방에서 일어날 일들을
미리 보여 줄 수 있는 걸까.

녹색 벽돌의 방. 2
이해할 수 없는 일이 일어났다

방금 전 교회의 종소리가 울리기 시작했다. 아니, 그게 교회의 종소리인지는 확실하지 않았지만 그렇다고 믿었다. 왜냐하면 맞은편 벽에 거대한 장미창이 나타났기 때문이다. 벽에 걸려 있던 텔레비전들이 계속해서 보여 주던 바로 그 장미창. 그와 동시에 출처를 알 수 없는 빛 무리들이 방 안을 떠돌아다니기 시작한다. 하얀 눈송이들이 빛을 반사하며 아른거리는 것처럼 보인다. 방 안에 어지러이 걸려 있는 쇠사슬 사이로 돌아다니며 신비로운 느낌을 만들어 낸다. 하지만 손에 잡히지 않는 것을 보면 일종의 홀로그램 파티클 같다. 종소리는 점점 잦아들었지만 측면에 있는 기계는 여전히 웅웅거리며 울어 댄다. 저 기계가 작동할 때마다 계속해서 새로운 일들이 발생한다. 틀림없이 지금 벌어지는 모든 일들과 연관이 있으리라.

장미창에서는 계속해서 강렬한 빛이 쏟아져 나왔다. 또 다른 스크린이다. 그러더니 갑자기 어딘가를 비춘다. 멀리서도 잘 보일 만큼 커다란 창이었지만 어떤 미지의 힘에 이끌리듯 나는 장미창 스크린 쪽으로 다가갔다.

6

6 장미창 스크린을
바라보는 나.

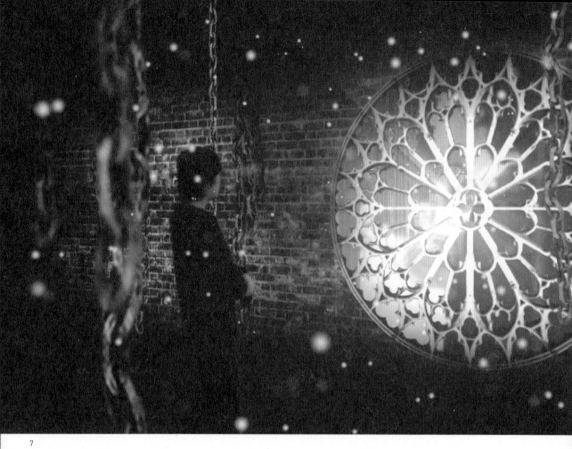

7

녹색 벽돌의 방. 3 – 장미창
그곳은 교회의 회랑이었다

장미창 스크린이 비추는 영상은 안개로 자욱하다. 안개 사이로 언뜻언뜻 코린티안 양식의
기둥들이 보인다. 누군가 기둥 사이를 걷고 있었다. 화면은 그의 다리를 비추기 시작한다. 구두
소리가 회랑의 높은 천장에 반사되어 깊은 울림을 만들고 있을 것만 같았다. 그러고 보니 검은색
구두가 낯이 익다. 설마…….

곧이어 걸음을 옮기는 이의 얼굴이 보인다. 역시 나였다. 어디인지 알지도 못하는, 교회처럼
보이는 곳의 회랑을 배회하는 나의 모습이라니……. 안경을 끼고 있지 않은 것을 보니 회색
방에서 텔레비전 스크린에 심취해 있던 인물과는 달리 내가 분명했다. 이쯤 되니 내가 보는 모든
이미지들이 앞으로 일어날 일들을 보여 주는 일종의 메시지가 아닐까 하는 생각이 스친다.
벽에서 갑자기 생겨난 이 장미창처럼 말이다. 이제 기계의 움직임이 잦아들었고 중저음의
울림도 줄었다. 저 기계는 언제 다시 움직일지 모른다. 어떤 일이 벌어질까 두렵다.

미약한 잡음과 함께 나를 비추던 장미창 스크린 속 영상이 전환된다. 화면 가득 흐릿한 이미지로
가득 찼다. 회랑 너머 보이던 교회의 중정 같다. 하지만 그것도 잠시뿐. 화면이 일그러지며
노이즈가 보이기 시작했다. 아마도 좀 전의 희미하던 이미지는 중정 어딘가에 설치된 스크린에
반사된 모습인 것 같다. 카메라가 서서히 줌 아웃을 하면서 장미창 스크린에 서서히 중정이 그
모습을 드러냈다. 중정에는 거대한 고목이 외로이 서 있었다. 방금 전 노이즈를 보여 주던 장미창
속 화면은 거대한 고목의 몸체에 설치되어 있는 텔레비전의 스크린이었다. 나무에는 모노톤
텔레비전 세 대가 설치되어 있다. 노이즈가 가득하던 나무의 스크린은 어느새 회랑을 걷고 있는
나의 모습을 다시 보여 주고 있다. 나는 왜 교회 회랑을 걷고 있는 것일까.

7 교회의 회랑을 걷고 있는 나를
비추는 장미창의 스크린.

런던. 1 – 서더크 [10]
갑자기 비가 내리기 시작했다

추적추적 비가 온다. 갑자기 고층 빌딩들에 걸려 있는 LED 스크린에 기괴한 모양의 기계가
나타난다. 그때부터 강렬한 기계음이 비릿한 비 냄새와 함께 온 빌딩들 사이를 맴돌고 있다. 강
건너 보이는 세인트폴 대성당의 위치를 감안하면 내가 서 있는 곳은 템스 강 남부의 서더크이다.
영국 정부는 50여 년 전 밀레니엄을 기념해 이곳에 방치되어 있던 뱅크사이드 발전소를
리모델링하여 테이트 모던 현대 미술관으로 사용했었다. 낙후되어 있던 이 지역의 발전을 위한
첫 〈고층 빌딩 프로젝트〉는 샤드였다. 그 영향이었을까? 이곳은 이제 높은 고층 건물들로 가득
차 있다. 눈을 동쪽으로 돌린다. 카나리 워프의 금융지구 건물들이 고층 빌딩들 사이로 보인다.
서더크에서 카나리 워프가 이렇게 가깝게 보이다니. 이질감이 느껴졌다. 조금 더 동쪽으로
고개를 돌렸다. 서더크의 서쪽에 있어야 할 국회 의사당과 런던 아이가 카나리 워프 건물군의
동쪽에 보였다. 샤드의 날카로운 헤드가 보여야 하는데. 당혹스럽다. 기묘하게 뒤틀려 있는 도시.
이곳에는 높이를 알 수 없는 거대한 오피스 건물이 하나 있다.

8 왜곡된 런던의 서더크.
좌측부터 〈런던 아이〉, 〈빅벤,
국회 의사당〉/〈카나리 워프〉/
〈세인트폴 대성당〉.

10 서더크Southwark는 런던을 가로지르는 템스 강 남측과 직접 연결되어 있는 지역이다. 이
실험 속 런던의 역할은 크게 두 가지다. 첫째, 회색조의 방과 녹색 벽돌의 방 그리고 교회의
세 공간이 같은 위상에 겹쳐 있음을 암시하는 매개 공간의 역할이다. 둘째, 가상의 도시
주변에 지리적으로 왜곡된 랜드마크를 배치함으로써 경험적 위치 정보를 비틀어 런던이라는
도시 공간에 대한 인식을 왜곡한다. 즉, 지리적으로 서더크의 서측에 있는 런던아이와 빅벤,
국회의사당을 가장 동측에 배치하고, 서더크에서는 보이지 않는 카나리 워프를 근거리에
배치하여 위상적 경험을 왜곡하고자 하였다.

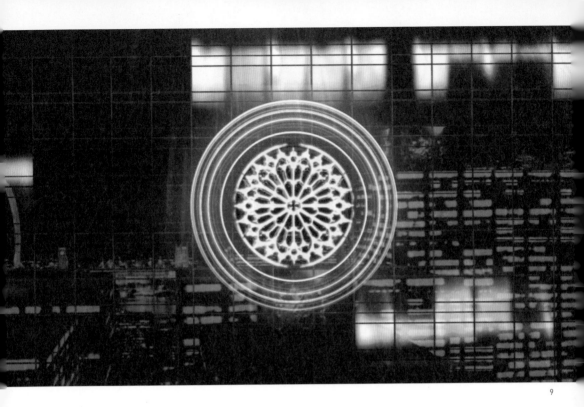

런던. 2 - 바벨
나는 지금 그 건물을 바라보고 있다

오피스가 맞겠지? 뭐, 아무래도 상관없다. 내 건물도 아닌데. 그 건물은 상부의 구름 때문에
높이를 짐작할 수가 없다. 하늘을 찌를 듯이 솟아 있는 저 건물을 나는 바벨이라 부른다.
타워에서 종소리가 울려 퍼지기 시작한다. 종소리와 함께 웅웅 거리는 기계 소리가 신경을
자극한다. 바벨의 커튼 월에 비친 스크린에 맹렬히 돌아가는 기계들의 영상이 보인다. 어디에
있는 기계일까? 기계가 있는 곳으로 가 당장 꺼버리고 싶다는 생각이 든다. 바벨의 입면에는
장미창 문양의 홀로그램들이 나타나 회전하기 시작했다. 홀로그램의 잔상과 동심원의 기묘한
조화가 아름답다. 종소리는 장미창 안에서부터 들리고 있었다. 어쩌면 지금까지 오피스라고
생각했던 바벨은 오피스가 아닐지도 모르겠다는 생각이 든다. 기묘하게 뒤틀려 있는 이 도시와
어쩐지 잘 어울린다고 생각했다.
종소리가 멎었다. 홀로그램의 동심원도 멎었다. 그리고 그 자리에는 장미창[11]만이 남았다.
나는 정말 장미창의 너머가 궁금하다. 그나저나 멈추질 않는 이 비는 언제쯤 그칠까.

11 각 공간에 설치한 카메라는 텔레비전
스크린을 통해 각각의 공간 구조를 보여 준다.
때로는 텔레비전 스크린을 통해 카메라의
패스가 직접 이동함으로써 각 공간을
직·간접적으로 연계한다.

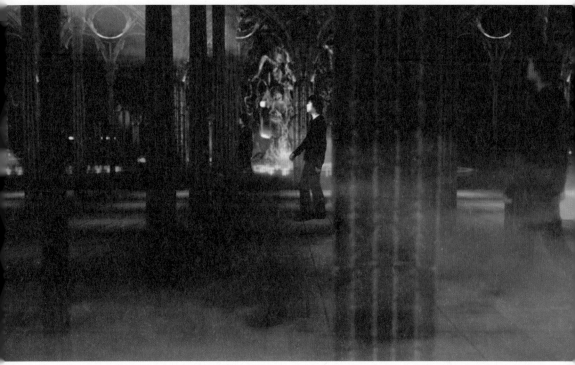

9 녹색 벽돌의 방 텔레비전의
스크린이며 런던과 맞닿아 있는
장미창.

10 교회의 회랑을 걷고 있는
홀로그램들과 나.

교회. 1 – 회랑 [12]
<u>정신을 차려 보니 하얀 안개가 자욱한 회랑을 걷고 있었다</u>

회랑은 언뜻 보기에도 층고가 내 키의 대 여섯 배는 되어 보인다. 걸을 때마다 딱딱한 화강암
바닥에 닿는 구두 발굽 소리가 온 공간을 울릴 정도로 크게 느껴졌다. 회랑은 여섯 열의 열주로
구성되어 있었고, 각 기둥의 상부는 첨두아치를 그리고 있었다. 나는 안개가 자욱한 회랑의
정방형 루프를 걷고 있다. 그러고 보니 왜 그저 이 회랑을 빙글빙글 돌고 있었던 걸까. 갑자기
울리는 종소리가 아니었다면 나는 아무런 생각 없이 계속 걷고 있었으리라. 종소리와는 다른
미세한 진동 소리도 같이 느껴진다. 어디서 나는 소리일까. 귀에 거슬린다.
회랑 여기저기에 나의 모습들이 보인다. 색이 없고 이동 방향이나 속도도 제각각인 것을 보면
교회 어딘가에서 지금 내 모습을 홀로그램으로 실시간 복제를 하고 있는 것 같다. 아까부터
느껴지던 미약한 기계음이 이 홀로그램들을 비추는 장치의 소리일 수도 있겠다고 생각했다.
멀리 회랑의 중심에 넓은 중정이 보인다. 그곳에는 거대한 나무와 함께 바닥에서부터 올라오는
아름다운 빛 기둥들이 보였다. 그쪽으로 향했다.

12 이 실험에서 교회의 공간적 모티브가
되는 장소는 솔즈베리 대성당의 회랑 및 중정
공간이다.

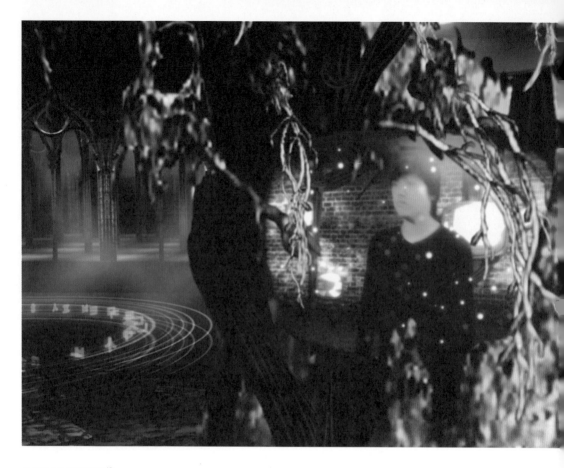

11 사이보그 나무 텔레비전.[13]

<hr/>

13 미국의 과학 테크놀로지 역사가 도나 해러웨이Donna Haraway의 정의에 의하면, 사이보그란 사이버네틱스 유기체이며, 유기체와 기계의
혼합물이며, 사회적 현실의 생명체인 동시에 상상의 생명체이다. 이 실험에서 저자는 나무라는 유기체와 텔레비전의 기계적 결합의 사이버
펑크적인 텍스트를 중세시대 테크놀로지의 총 집결체인 고딕 교회의 중정에 세팅함으로써 현대 사회의 테크놀로지의 극단을 보여 주는 메타포로
사용하고자 한다. 저자는 기계와 유기체 그리고 인간의 감성에 반응하는 건축이라는 주제로 사이버네틱스 아키텍처라는 이름의 연구를 계획
중이다. 노버트 위너Nobert Wiener에 따르면 사이버네틱스는 생명체(동물)와 기계 상호간의 의사 전달 및 통제와 관련한 과학적 연구이다.

<hr/>

교회. 2 – 중정, 사이보그 나무 텔레비전
중정 가운데 외롭게 서있던 나무는 놀랍게도 텔레비전이었다

희미한 안개를 헤치고 중정에 들어선다. 정면의 거대한 나무 기둥에는 텔레비전 세 대가
설치되어 있다. 신의 보살핌 때문이었을까. 텔레비전의 크기를 볼 때 나무가 살아 있는 것이
신기하다. 굵은 전선 다발이 여기저기 꽂혀 있거나 걸려 있는 모습이 괴기스럽기 짝이 없다.
차가운 화강암 바닥에는 연한 나뭇잎이 여기저기 떨어져 있다. 중정 바닥 곳곳에는 장미창
형상의 홀로그램들이 끊임없이 움직이며 회전하고 있고, 홀로그램 동심원 중심으로부터 빛
기둥이 솟아오르고 있다. 빛 기둥 주변으로 작은 빛 무리가 떠다니며, 그 사이로 빛을 내는
나비들이 무리지어 날갯짓을 하고 있다. 빛 기둥이 솟아오르는 지점에서 희미한 안개도 함께
피어나고 있다. 조금 전 지나온 회랑 전체에 퍼져 있던 자욱한 안개는 이 때문인 듯했다.
나무 기둥에 있는 텔레비전 중 가장 커다란 텔레비전 화면에 벽돌로 되어 있는 방이 비친다.
천장에는 쇠사슬이 걸려 있고 작은 발광체들이 천천히 떠다니고 있다. 아쉽게도 스크린의
영상은 흑백이라 텔레비전 속 장소의 색을 알 수는 없었다. 처음 보는 장소다. 그리고 그곳에는
내가 있다. 홀로그램으로 복제된 내 모습이 가득한 회랑을 지나쳐 와서인지 충분히 가능할 수도
있다고 생각한다. 텔레비전 속의 나는 어딘가를 향해 열심히 걸어간다. 텔레비전 속에서 미약한
기계음이 들리는가 싶더니 카메라가 전환된다. 내 모습이 클로즈업된다. 나는 그 속에서 계속
두리번거리며 무언가를 찾기도 하고 어딘가를 가만히 응시하기도 한다. 무엇을 하는지 알 수는
없지만 내 얼굴에 비친 당혹감만은 확실히 읽을 수 있다. 나는 텔레비전 속에서 무엇을 바라보는
걸까. 나는 나무 기둥에 있는 세 텔레비전 중 작은 텔레비전으로 시선을 옮긴다. 기계가 보인다.
기어들이 빠르게 회전하는 걸 보니 무언가를 작동시키기 위한 움직임이었다. 혹시 저 기계가
이곳의 시스템을 가동하는 것일까. 어디에 있는지 알 수는 없어도, 아까부터 느껴지는 미세한
기계의 진동음의 근원을 찾은 것 같다.

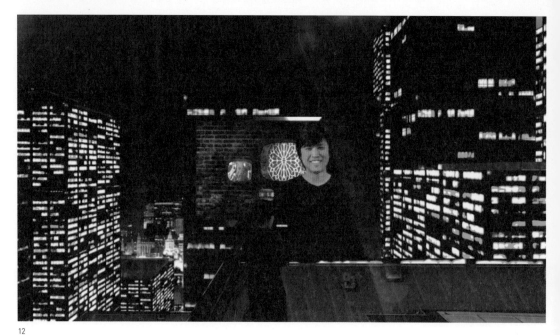

12

런던. 3
<u>LED 스크린은 나를 비추고 있다</u>

후우, 런던의 날씨란…….도무지 그치지 않는 비에 날씨를 불평하고 있는 사이 LED 스크린에서 기계의 모습이 사라진다. 빗소리에 섞여 음산한 분위기를 자아내던 기계의 진동음도 잦아든다. 역시 그 소리의 근원은 화면 속의 기계인 것 같다. 신경을 긁던 소리가 사라지니 마음이 한결 편안해진다. 비도 좀 같이 그쳐 줬으면 좋겠는데….

이제 LED 스크린은 회색 벽돌 벽의 공간을 비추고 있다. 회색 벽에는 텔레비전 네 대가 걸려 있다. 가장 큰 텔레비전은 장미창을 비추고, 중간 크기의 텔레비전은 조금 전 빌딩의 LED 스크린에서 비췄던 기계를, 그리고 가장 작은 텔레비전은 쇠사슬이 걸린 방의 모습을 비추고 있다. 가장 커다란 텔레비전 속 장미창은 바벨의 커튼 월에 나타난 장미창의 모습과 똑같다. 혹시 저곳이 내가 그토록 궁금해 하는 바벨의 내부일까? 그렇게 생각하는 사이 나는 깜짝 놀라지 않을 수 없었다. 텔레비전 속 장미창이 사라지고 난 뒤 나타난 것은 실없이 웃고 있는 나의 모습이었다. 도대체 저곳은 어디지? 나는 왜 저곳에 있는 걸까? 누군가의 장난일까? 그렇다면 꽤 고약한 장난이다. 비는 그칠 기미가 보이지 않는다. 이제는 제발 좀 멈추라고! 다시 기계음이 들리기 시작한다. 젠장. 이제 겨우 조용히 생각 좀 해보려 했더니 다시 시작이군. 바벨의 입면에 장미창 홀로그램 속 기계가 만들어 내던 것보다 더 강렬한 진동음이 사방에 퍼져 있는 빗소리를 점차 압도해 나간다.

이거…… 좋지 않은데.

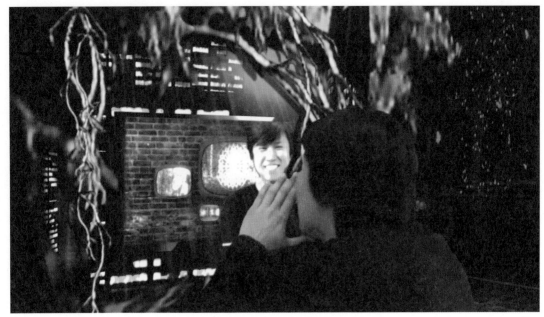

교회. 3 – 자각
그곳의 나는 웃고 있다

멀리서 기계의 웅웅거리는 울림소리가 희미하게 들리기 시작한다. 동시에 스크린의 영상은
전환되어 다른 장소를 비추고 있다. 도시의 모습이다. 자세히 보니 멀리 강이 보였고, 강 건너
세인트폴 대성당이 보였다. 서더크임이 분명하다. 그러나 그 속에서 비추는 서더크는 내가 알고
있는 서더크와는 또 달라 보인다. 있어야 할 자리의 테이트 모던 현대 미술관은 어디로 가고 저런
고밀도의 고층 건물들이 들어선 것일까.
건물들에는 커다란 LED 스크린이 걸려 있다. 스크린은 어떤 벽돌 공간을 비춘다. 벽돌 벽에 걸려
있는 텔레비전은 방금 전까지 중정의 나무 기둥 텔레비전이 비추던 방을 비추고 있다. 그리고 그
앞에 웃고 있는 내 모습이 보인다. 이 모든 텔레비전들은 왜 계속해서 같은 공간들을 비추는
걸까. 기계는 또 무엇일까. 동시에 많은 의문들이 떠오른다. 곰곰히 시간을 되짚어 생각해 보면
이 교회의 회랑에서 생성되고 있던 홀로그램들은 내가 아니면서 동시에 나였다. 나의 움직임을
포착해 새로 생성되는 움직임들. 그들에게 자각이 있는지 확인할 용기가 나지는 않지만, 현재의
상황으로 봐선 충분히 그럴 가능성이 있다. 또한 어디선가 기계의 진동음이 들릴 때면 공간에
변화들이 일어나고 텔레비전의 화면도 전환됐다. 그렇다면 각각의 장소들이 서로 연결되어
있는 것은 아닐까? 내가 저들을 부른다면 저들이 나를 볼 수 있지 않을까 하는 생각이 들었다.
나는 소리내어 그들을 부른다. 하지만 소용이 없다. 내 모습이 저곳에 보이기는 할까.

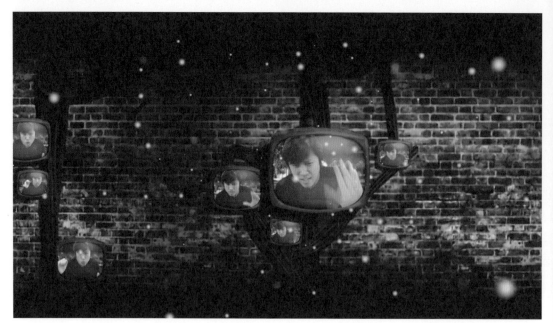

14

녹색 벽돌의 방. 4 – 자각
<u>그가 스크린을 두드리기 시작한다</u>

한동안 멈춰 있던 벽의 기계가 강렬한 소음과 함께 다시 돌아가기 시작한다. 지금까지의 이 방의
메커니즘을 살펴보면 또 다시 어떤 상황이 일어나려는 것 같다. 기계의 움직임은 이 방에 항상
변화를 동반했으니 말이다. 갑자기 화면 속 중정에 있는 나는 누군가를 부르기 시작한다.
지금까지 다양한 공간들을 보여 주던 벽면의 모든 텔레비전들이 일제히 그 모습을 비추기
시작한다. 이것 때문에 기계가 다시 움직이기 시작한 것 같다. 교회에 있던 내가 무엇인가를
발견한 것 같다. 화면을 두드리며 외치는 그 모습이 너무나 절실하여 마치 나를 부르는 듯했다.
안타깝게도 웅웅 거리는 기계 소음으로 가득한 이 방에 그의 목소리는 닿지 않는다.

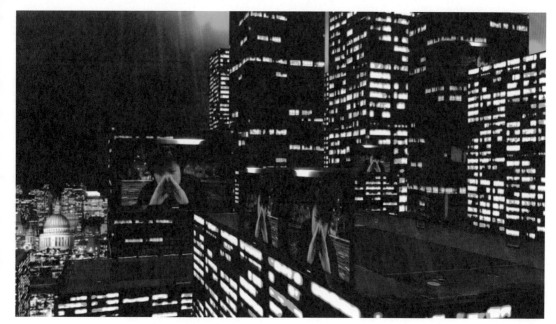

런던. 4 – 자각
<u>그가 나를 부르기 시작했다</u>

강렬한 기계 소음과 함께 화면이 다시 변한다. 비는 여전히 내 신경을 긁는다. 스크린은 어느덧
교회로 바뀌었다. 역시 바벨은 오피스가 아니었어. LED 스크린이 보여 주는 공간은 매번
달라지지만 왜 항상 각각의 공간마다 내가 있는 걸까. 회색 방에서 즐겁게 웃고 있던 것이 방금
전이건만 교회의 나는 고통스러워 보인다. 나를 부르고 있다. 이 도시에서 나는 조그만 점과 같은
존재인데, 정말 나를 부르는 걸까? 설마 저 장미창에서 이곳을 내려다보는 건가? 제발 누군가가
저 기계를 꺼주었으면 좋겠다. 소리 때문에 집중이 되질 않잖아.

단절. 1
강렬한 전파음이 공간 전체를 지배한다

주기적으로 울려 퍼지던 종소리는 더 이상 교회를 지배하지 못한다. 다시 기계 장치의 강렬한
구동음이 들린다. 모든 스크린에 기계의 모습이 나타난다. 동시에 다른 곳을 보여 주던 고목
텔레비전의 영상에 노이즈가 나타났다. 더 이상 쇠사슬이 걸려 있던 방에서 이곳을 들여다 보던
나의 모습도, 서더크의 고층 건물군에 걸려 있던 LED스크린 속 웃고 있던 나도 보이지 않는다.

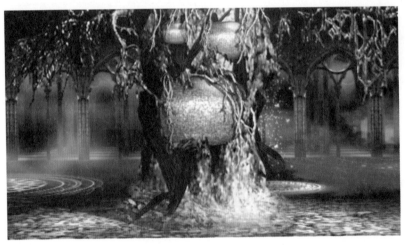

16

16 런던과 단절된 교회 중정의
나무 텔레비전.

17 교회 중정과 연결된 회색조
방의 텔레비전.

18 교회 중정과 단절된 회색조
방의 텔레비전.

19 (다음 페이지) 모든 공간과
단절된 나.

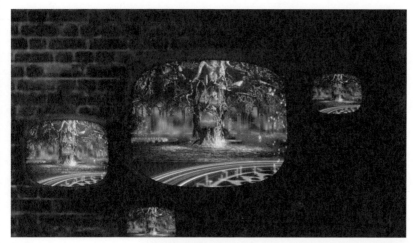

단절. 2

중정과 연결되어 있던 회색
방의 텔레비전의 영상도,
회색조의 방을 보여 주고 있던
녹색 벽돌 방의 텔레비전도
모두 서로 간의 연결이
끊어졌다.

노이즈만이 화면에 가득하다.

더 이상 아무것도 보이지 않는다.

00:00:00

어디선가 오래된 기계의 다시 텔레비전이 켜진다.
소음이 들린다.

언제부터 깨어 있었는지 확실하지 않다. 고개를 들고 주변을 둘러본다.

정사각형의 단조로운 방. 방의 한쪽 벽에는 각기 다른 크기의 텔레비전

네 대가 걸려 있다.

요셉의 다이어리 **Youssef's Diary**

김지흠

화려한 이슬람 예술 및 유럽 문명의 융합은 모로코의
문화적 배경으로 자리 잡고 있다. 모로코의 도시인
마라케시는 예전부터 많은 예술가들이나 디자이너들이
작품 활동을 활발히 하던 곳이었으며, 요즘엔 관광
명소가 되어 더욱더 고대와 현대 미술이 공존하는 예술
회관을 필요로 하고 있다. 이 이야기에서는 모로코의
문화적 배경을 이용하여 모로코의 현대 예술을 담을
〈마라케시 예술 회관〉을 디자인하였다. 그리고 그 예술
회관에서 일하는 큐레이터 요셉의 하루를 따라가
보았다.

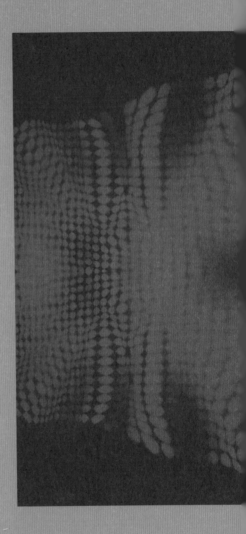

런던대학교(UCL) 바틀렛 건축대학원 M.Arch RIBA II with Merit (2014)
HOK
jihum1025.wordpress.com / jihum1025@gmail.com

1

ISLAMIC PATTERN STUDY

IP_001 IP_002 IP_003 IP_004 IP_005 IP_006

IP_007 IP_008 IP_009 IP_010 IP_011 IP_012

2

1 자연에서 영감을 받은 이슬람
패턴 콜라주.

2 다양한 이슬람 패턴 예술.
자연의 형태를 기본적인 모형을
이용해 복잡한 패턴을 형성한다.

3 2차원적인 패턴을 변형키켜
3차원적으로 만들고 다시
압축한 후 그 현상을 대조하여
관찰했다.

4 모형 테스트를 통한 공간 구현
및 현상 관찰.

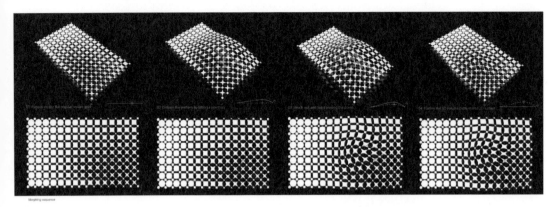

Morphing sequence

3

4

COMPONENTS DETAIL

1. FINGER JOINT
STITCHED FOR THE
FLEXIBILITY
2. PANEL TYPE 1
3. PANEL TYPE 2
4. PANEL TYPE 3
5. PANEL TYPE 4

OPENED CLOSED

Assembled panels : before deformation

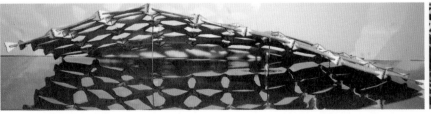

5

6

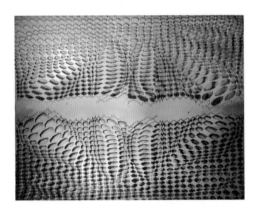

5 필름 위에 패턴을 인쇄한 후
그 효과를 관찰해 입체적인 착시
효과 결과를 얻음.

6 레이어링(Layering)을 통한
그림자 효과.

7

7 색의 이용. 19세기 영국의
대표적인 건축가 오웬
존스(Owen Jones)의 이슬람
색채 연구를 바탕으로
색이 형태에 제공하는
제스쳐(gesture)를 비교 분석.

8 색과 형태. 르네상스
시대 이탈리아의 건축가
알베르티(Alberti)가 제시한
퓨어폼(pure form)을 흰색으로
모델링한 후 오웬 존스의
특정 형태를 색으로 강조.
알베르티는 조각이나 건축은
색이 입혀지지 않은 흰색일때 그
형태가 제대로 보여질수 있다라
증언했다.

TENSION

Human muscle shows basic structure principles

Tensile force creating compression load on sphere (Otto, 1962)

Tensile roof structure naturally formed on pressed sphere (Otto, 1960)

Natural form of + & - curve (Otto, 1960)

Concept of forming a tensile roof

The membrane is formed by the shape of domes and create negative and positive curves. The gravity force is constantly applied to shape the curvature and the tensile force is running on the membrane surface which compresses the domes.

Pulling the fabric to give tension for forming

Stitching sequence of membrane structure on suspended cables

Frei Otto's tensile roof mapping , peak points

Hanging wall fabric partitions

Frei Otto's suspended walls in between the domes (Pneumatic structures with interior partitions)

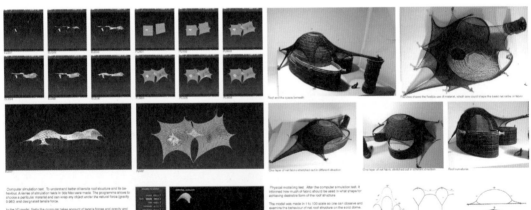

Roof and the space beneath

Flexible use of material, which one could shape the basic net cellss or fabric

One layer of net fabric stretched out in different direction

One layer of net fabric distributed out in coherent direction

Roof curvature

Computer simulation test. To understand better of tensile roof structure and its behaviour. A series of simulation tests in 3ds Max were made. The programme allows to choose a particular material and can wrap any object under the natural force (gravity 0.980) and designated tensile force.

In the 3D model, firstly the computer takes account of tensile forces and gravity and when it contacts the solids (domes) it starts wrapping and forms the curvature.

The computation calculation informs the nature form of tensile roof structure which figures out for how the fabric or membrane forms on the solid domes.

Simulation control panel

Physical modelling test. After the computer simulation test, it informed how much of fabric should be used in what shape for achieving desirable form of the roof structure.

The model was made in 1 to 100 scale so one can observe and examine the behaviour of net roof structure on the solid dome.

Computation data was pretty accurate as deviation between simulation and physical model is not noticeable.

As testing its structural behaviour and performance, the possibility of multi layering and ellipse opening shape on the roof.

Frei Otto, curvature test. His diagram shows the different type of two storeis which as positive and negative. The positive forms on an object and the negative is created by gravity.

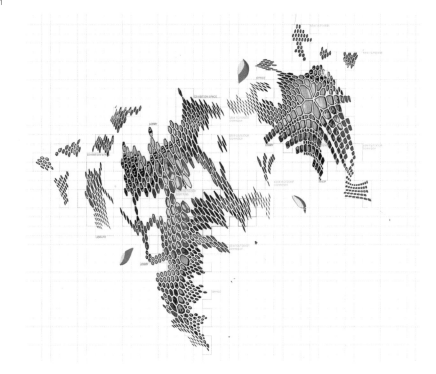

9 프라이 오토(Frei Otto)의 장력
구조 모형 실험 및 분석 자료.

10 장력 구조 디지털 및 모형
테스트.

11 지붕 구조 분석도. 공간의
기능 및 자연광 요구량에 따라
지붕 위의 패턴의 열림 정도가
차이가 난다.

12 건물 입면도. 장력 구조로
이루어진 건물 외부.

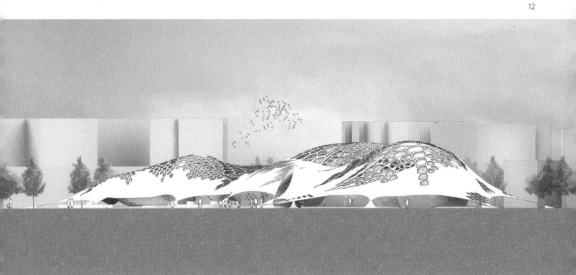

Retail Shop/ Commercial Hotel　Residential Block　Green Space　Business/ Office Use　Public Service Building

Park Office　Site: Public Square　Public Community Centre　Telecommunication office　Post Office　Office Retail shop　Apartment Retail shop　Apartment Retail shop　Mosque　Apartment Retail shop　Apartment Retail shop

13

2032년, 모로코의 도시 마라케시는 프랑스의 어반 타이폴로지[1]가 디자인 한 겔리즈Gueliz와
고대부터 유기적으로 성장한 매디나Medina가 공존하고 있다. 은행, 시청, 신형 주택, 호텔 등이
밀집해 있는 신시가지인 겔리즈와 광장 시장, 노천 시장, 오래된 주택, 관광 명소들이 모여 있는
구시가지인 매디나를 잇는 모하메드 5세 거리는 도시의 다른 두 면을 연결하고 있다. 벌집처럼
촘촘히 모여 있는 매디나의 주택들은 약 2~3평의 중정과 작은 창문, 좁은 출입구를 가지고 있다.
겔리즈는 폭이 넓은 도로, 식당, 바, 상점들이 가득하다. 같은 도시에 다른 성격을 가진 겔리즈와
매디나는 사람들의 원활한 교류로 사이버네틱[2] 생태 관계를 유지하며 생존해 왔다.

13 부지 위치. 마라케시의 도시
중심에 위치하고 있으며 주위엔
공원, 쇼핑몰, 통신 기지사 및
주거 공간으로 구성되어 있다.

14 〈마라케시 예술 회관〉
조감도.

1 French Urban Typology. 1920년 프랑스 도시 계획사들이 들어와 마라케시의 도시를
재개발하였다. 무하메드 5세 도로를 기점으로 메디나를 동쪽으로 두고 서쪽으로 도시를
확장해 나갔으며 전형적인 프랑스 도시 계획 특징을 반영하였다.
2 Cybernetic. 상호 피드백을 기반으로 생체적, 인공적인 교류 관계를 이르는 말이다.

내 이름은 요셉

멀리서 예배 종소리가 울려 퍼진다. 80x120센티미터 남짓한
창문 사이로 빛이 들어온다. 불을 켜지 않은 채 일어나 나설
준비를 한다. 예배 시간을 맞추려 서두를 필요는 없다.
90센티미터 남짓한 좁은 골목을 빠져 나와 모스크가 있는
제마엘프나 광장으로 향한다. 사람들은 이미 예배를 마치고
모스크 밖으로 나선다. 나는 천천히 손, 입, 목청, 코, 귀, 팔
그리고 다리를 청결히 닦아 내고 하늘을 향하며 알라께 인사를
드린다. 예배당으로 조용히 들어가 구석에 자리를 잡는다.
사람들이 떠난 예배당 안은 조용하다.

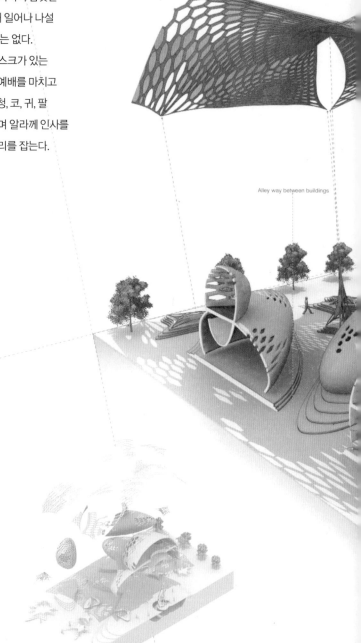

Alley way between buildings

15 〈공간 안의 공간〉이라는
콘셉트로 큰 텐사일(tensile)
지붕 안에 내부 건물들이
자리잡고 있다.

15

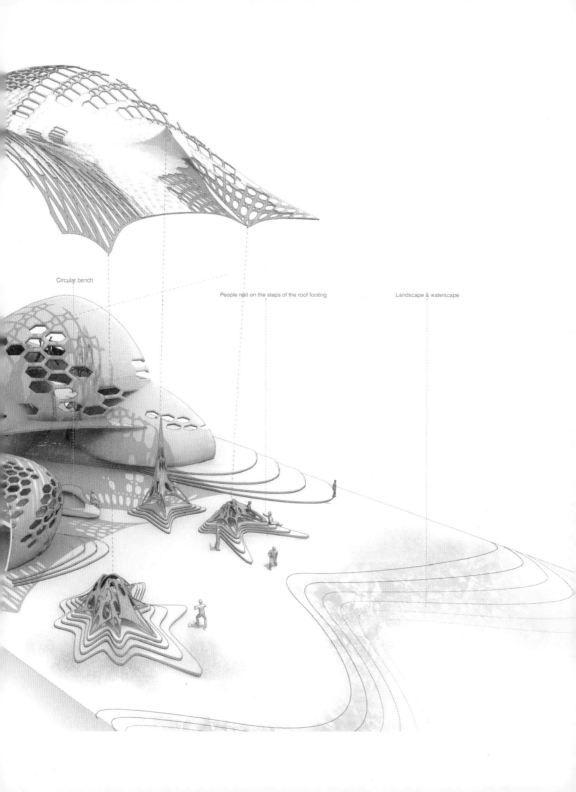

Circular bench

People rest on the steps of the roof footing

Landscape & waterscape

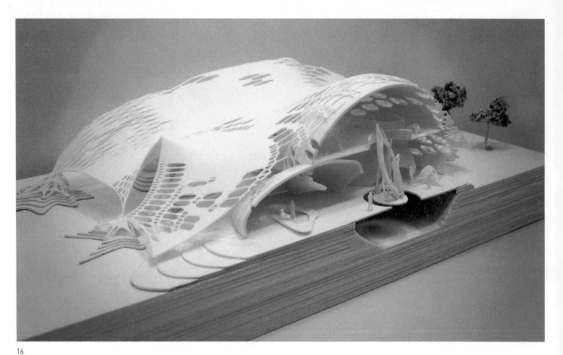

16

16 〈마라케시 예술 회관〉의
미술관과 지붕의 단면
모형(측면).

17 미술관과 지붕 해부 단면
모형(정면).

18 〈마라케시 예술 회관〉의
예술관 중정 모형.

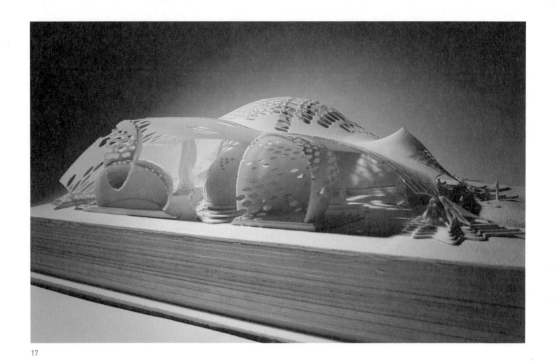

17

18

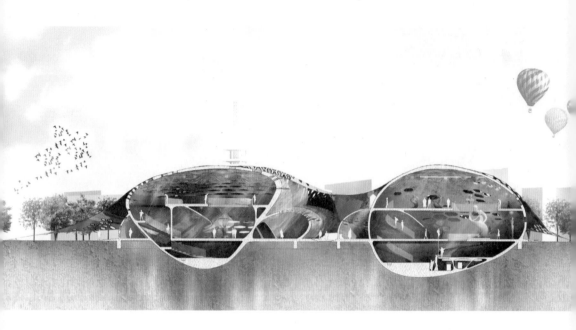

Section Key

19 〈마라케시 예술 회관〉의
박물관(좌측)과 미술관(우측)
단면도. 박물관과 미술관의
아트리움엔 항시 큰 조각품이나
예술 공예품들이 전시될 수
있게 공간을 조성했다. 전시는
자연 채광을 이용한다. 자연광을
인위적으로 조절할 수 있는 작은
전시 공간도 메인 아트리움을
중심으로 고루 퍼져 있다.

20

20 풋팅(Footing) 평면도. 외부
지붕이 지면에 닿는 부분은
유한 곡선을 이용해 자연스럽게
닿게 디자인하고 지면에서
멀어질수록 직선적이며
정형화되게 만들었다.

21 풋팅 입면도.

21

건널목이 있는 로터리로 돌아가기엔 눈앞에 보이는 예술
회관이 너무 가까이 있다. 신호에 멈춰 있는 차 사이로 유유히
지나가 예술 회관 앞으로 들어간다. 미술관과 박물관 개관 30분
전. 관광객들과 미술관 관람객들이 벌써부터 예술관 안에 꽤
몰려 있다. 나는 사무실로 들어가 근무 시간표를 확인한다.
프랑스인 리셉셔니스트 줄리는 나에게 박물관 열쇠를 건네며
불어로 인사를 한다. 〈좋은 아침 요셉, 오후에 학생들 박물관
투어가 잡혀 있으니 잊지 마.〉 나는 머리를 끄덕이며 열쇠를
받아 사무실 로비를 빠져나온다.

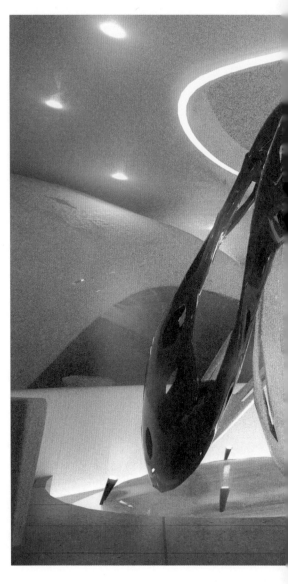

22 예술동 미술관 중앙
아트리움. 큰 조각물을 전시할
수 있게 아트리움을 만들었다.
1층과 2층을 연결하는 그 공간은
조각물을 양 층에서 감상할 수
있게 한다.

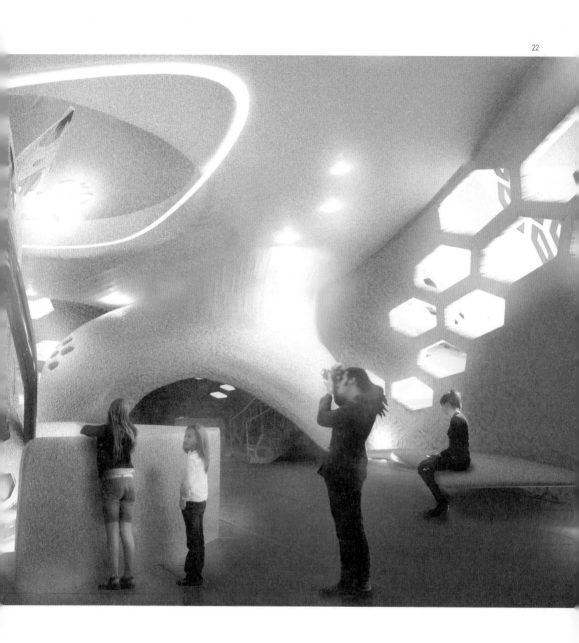

미술관 교대 시간이 다 되었다. 읽고 있던 책을 덮고 공원 벤치에서 일어나 예술 회관으로
향한다. 공원 출구를 나와 예술 회관 안의 여러 건물들 사이를 지나 미술관으로 향한다. 미술관
입구엔 사람들이 줄을 지어 표를 사려고 서 있다. 〈삡.〉 카드를 스캔하고 입구를 통과해
미술관으로 들어간다. 미술관 아트리움에 거대한 조각품이 2층까지 솟아올라 있다. 나는
아트리움으로 돌아가 구석에 의자를 놓고 앉는다. 미술관은 작품들을 비추는 은은한 조명만이
켜져 있다. 오전과 오후 사이 건물 외부 지붕의 구멍들 사이로 들어온 빛은 내부 미술관 벽에
뚫린 창문 사이를 통과해 갤러리 안을 밝힌다.

23 예술 회관 중정. 징오의
중정은 사람들에게 휴식 공간을
제공한다.

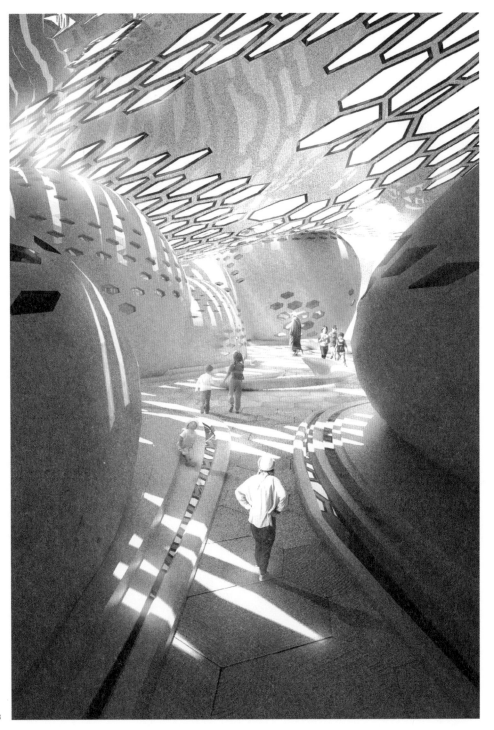

<u>01 : 02 PM</u>

오전 근무 시간이 끝나고 미술관 밖으로 나와 가볍게 기지개를 켠다. 바로 눈앞에 보이는
중정으로 내려가 벤치에 앉는다. 가방에서 아침에 챙겨 놓은 도시락을 꺼낸다. 지붕 사이로
들어오는 빛이 중정 안을 가득 채운다. 중정은 건물 사이사이를 왔다 갔다 하며 뛰노는 어린
학생들이며, 벤치에 앉아 쉬는 관광객들, 사진기에 분주히 장면을 담는 사람들로 붐빈다. 사방이
뚫려 있는 회관 건물은 사람들뿐만 아니라 바람도 자연스럽게 드나든다. 열린 건축 구조에 의해
바깥 온도보다 건물 안 온도가 항시 낮게 유지된다. 식사를 다 마치고 자리에서 일어나 2시에
있을 박물관 투어를 준비하러 건물로 들어간다.

<u>03 : 50 PM</u>

박물관 투어를 마치고 2층 전시관에서 사람들과 이야기를 나눈 뒤 계단을 통해 박물관
아트리움으로 내려왔다. 빛이 천장에 달린 천의 색을 머금고 건물 안을 물들인다. 안내소에서
물을 받아 홀 안쪽으로 이동한다. 벤치에는 이미 사진기를 들여다보며 낄낄 대는 아이들, 오늘
일정에 지쳐 반쯤 몸을 눕힌 학생들이 자리를 잡고 있다. 나도 피곤함을 느끼며 물 한 모금
마시고 가만히 벤치에 앉았다. 오후 예배가 시작할 때까지 여기서 잠시 쉬어야겠다는 생각이
든다. 박물관 천장 사이로 해가 떨어지는 게 보인다.

24 박물관 아트리움의 늦은
오후. 천장에 걸려 있는 천연
염색 천에 강한 직사광이
투과하여 공간을 물들인다.

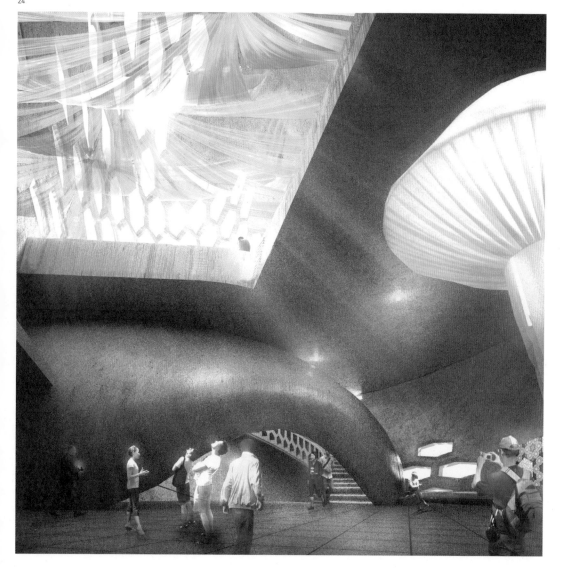

마감 시간이다. 미술관에 들어가 2층부터 정리를 한다. 미술관 중앙 불은 켜둔 채 문을 잠근다.
박물관 마감을 하고 나오는 하산이 열쇠를 두고 가는 길에 예술관 앞 광장에서 여는 야시장에서
저녁을 해결할 거라며 얘기를 터놓는다. 나도 저녁에 내일 먹을 빵과 기름을 사가야겠다고
생각한다. 관광객들이 빠져나간 저녁 겔리즈 광장은 낮과는 전혀 다른 활기찬 모습이다. 근처에
사는 주민들이 나와 몰려 앉아 있다. 아이들도 분수대 사이로 뛰어다니며 놀고 있고 노래를 틀어
놓고 스케이트보드를 타는 청소년들도 보인다. 달빛이 가득 찬 광장 반대쪽으로 발걸음을
돌리며 집으로 향한다.

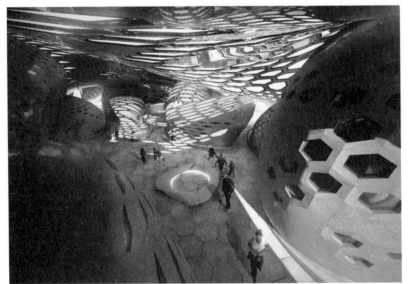

25 예술 회관 중정, 오후.

26 예술관 밤 풍경 및 겔리즈
광장의 야시장.

25

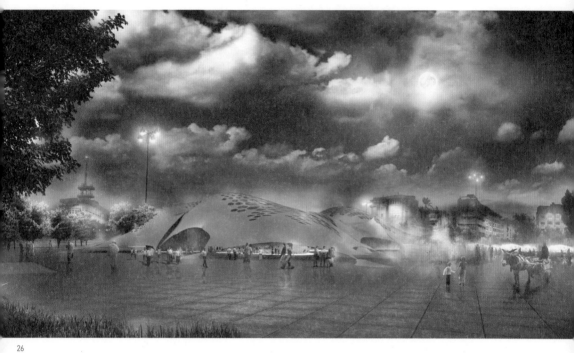

26

공허 도시 웨스트민스터

김우종

Frontiers of Utopia: Empty City of Westminster in London

이야기의 배경은 템스 강 범람으로 주요 거주 공간 85% 이상이 수몰된 2100년의 영국 런던이다. 새로운 유토피아를 건설하고자 이 도시는 정부 차원의 새로운 프로젝트를 계획한다. 수천 년 동안 형성된 런던의 도시 조직을 완전히 바꾸고, 구전되는 이야기를 새롭게 재해석하여 새로운 건축인 웨스트민스터를 꿈꾸고자 하는 이 프로젝트는 30여 년이 넘는 시간 동안 진행되며 이 지역을 1백여 개의 파편화된 섬의 도시로 서서히 변모시킨다. 파편화된 섬 중 하나인 종교의 섬 중심에 위치한 세인트조지 성당에서 엘리자베스 2세 여왕 서거 1백 주년 기념 행사가 열린다. 종교와 침묵 그리고 농경과 명상을 즐기는 수많은 시민들의 삶으로 이 이야기의 초점을 맞춘다.

런던대학교(UCL) 바틀렛 건축대학원 M.Arch RIBA II with Distinction (2014)
ozwizard4@gmail.com

1

1, 2 죽은 자의 도시.
이란의 아디스탄Ardistan은
『상상의 공간에 관한 사전』에
수록되었다. 이란의 북쪽
지역에 위치했으며, 풍부한
수량과 작물로 인해 번창하던
도시였지만 이곳을 가로지르는
강이 메마르기 시작하면서
이제는 아무도 찾지 않는 잊힌
〈죽은 자의 도시〉가 되었다.

20세기 후반부터 가속화된 지구 온난화로 인해 북극과 남극의 빙하가 녹아내렸다. 러시아의 북쪽 영토 대부분과 북유럽 그리고 그린란드 경계의 40%가 가라앉았고, 강과 바다의 범람으로 해안가에 면한 도시는 대부분 물의 도시로 변모했다. 2100년 영국 런던도 템스 강의 범람으로 가장 번화한 지역인 웨스트민스터[1]가 대부분 수몰되어 이탈리아의 베니스와 같은 파편화된 섬의 영토가 되었다. 이후 영국 정부는 수몰된 런던을 재개발하고 새로운 유토피아를 건설하기 위한 계획을 착수한다. 30년에 걸친 〈웨스트민스터 유토피아 프로젝트〉는 이전에 웨스트민스터가 가지고 있던 역사, 문화 그리고 장소성을 완전히 새롭게 바꾸어 놓았다. 템스 강의 범람으로 웨스트민스터 지역의 85%가 물에 잠겼다. 저지대에 존재하던 수많은 빅토리아식 주거와 상업 건물들이 사라지고, 이 지역에 존재하는 가장 중요한 등급의 역사적 건물만 남게 되었다. 그렇게 웨스트민스터는 1백여 개의 파편화된 섬으로 변모했다. 그중 역사성을 가진 웨스트민스터 사원, 세인트폴 성당, 버킹엄 궁전 등 역시 하나의 섬이 되어 인간의 거주를 위한 섬이 아닌 오래된 건물과 기억 그리고 광활한 광장만이 존재하는 박물관 도시가 되었다.

3, 4 웨스트민스터 지역의 역사적 중요 등급 보존 및 지정 건물 분포 현황, 런던 웨스트민스터 지구. 2013년.

5 런던 웨스트민스터, 2013년.

6 런던 웨스트민스터, 2113년.

1 City of Westminster. 웨스트 엔드 대부분을 포함하며, 영국 그레이터 런던의 중심지 다수를 차지하고 있는 런던 자치구이다. 시티 오브 런던의 서쪽에 있고 켄싱턴, 첼시 동부, 템스 강 남부 경계에 바로 붙어 있다.

보호 지정 건물
2~3등급 분포

보호 지정 건물
1등급 분포

3

4

5

6

웨스트민스터의 도시 조직 분석

7

Legend
City of Westminster

Grade 1 Listed Building
Grade 2+ Listed Building
Grade 2 Listed Building
Green Area (Existing Park)

Urban Reservoir
Border
Super Tall

04 Additional Public Open Space

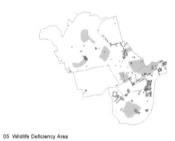

01 Current Whole Road System

05 Wildlife Deficiency Area

02 Current Whole Road System

06 Ratio of Newly Constructed Building

03 Water Resources

07 Geology

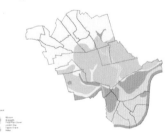

7, 8 런던 웨스트민스터(2013년).
지역의 지형, 중요 건물, 역사, 주거 및
도로 체계를 분석.

8

08 Land Use

12 Green Proposal Area

09 Contour Map

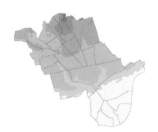

13 New Border-Road System

10 Listed Building

14 Super-Infrastructure Building System

11 Current Whole Road System

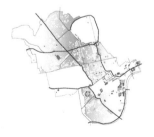

15 Urban Reservoir & Urban Farm

30년에 걸쳐 완성된 〈웨스트민스터 유토피아 프로젝트〉의 사상적 토양은 프랑스 철학자인 루이 마랭Louis Marin의 유토피아로부터 비롯되었다. 영국 정부는 런던의 심장부에서 진행될 대규모 사업에 막대한 재원을 쏟아부었으며, 초감각적 유토피아를 만들기 위한 이론적 배경을 필요로 했다. 루이 마랭은 그의 저서 『유토피아의 경계: 과거와 현재 Frontiers of Utopia: Past and Present』에서 유토피아적인 공간과 중립성에 대한 해답을 〈경계Frontier〉에서 찾고자 했다. 어디에도 혹은 어느 곳에도 존재하지 않는 유토피아의 실체는 오늘날, 공간과 공간을 가로지르는 경계를 따라 표류하고 있으며 토머스 모어가 말한 유토피아의 실체는 바로 오늘날 스페인과 프랑스를 가로지르는 피레네 산맥의 경계, 즉 양국 간 누구도 침범할 수 없는 중립적 공간이자 팽팽한 긴장이 흐르는 경계를 따라 존재한다고 루이 마랭은 말한다.

따라서 〈웨스트민스터 유토피아 프로젝트〉는 수몰로 인해 폐허가 된 건물을 재생함과 동시에 건물과 장소의 역사성에 따른 선별 작업을 통해 각각의 파편화된 섬이 새로이 가지게 될 장소성에 대한 연구를 오랫동안 전개하게 된다. 이로 인해 심리적 경계와 새로운 유토피아에 대한 루이 마랭의 사상은 과거 웨스트민스터가 많은 사람들과 관광객들로 붐비던 복잡함으로부터 벗어나 공허함과 허상의 감각이 지배하는 박물관 섬으로 변모하는 데 합리적 이론의 근거를 제공했다. 런던의 가장 번화했던 지역인 이곳은 건물이 지어지던 당시 중세 이전의 모습으로 변화하여 가장 고요하고 조용한 허상의 군도로 변모하게 되었다.

9 런던 웨스트민스터의 파편화된 사각형 모양의 섬. 오른쪽 십자가 모양이 웨스트민스터 성당이고, 그 앞은 웨스트민스터 의회이다. 왼쪽 작은 건물은 세인트패트릭 성당이다. 섬 전체에 나란히 서 있는 기둥들은 웨스트민스터 의회와 성당 섬의 농경을 위해 디자인된 증기 타워이다. 이 기둥들은 템스 강으로부터 물을 끌어 들여 수증기 형태로 전환시킨 후 섬 전체에 골고루 분사시킨다. 이는 런던의 안개가 자욱한 풍경을 좀 더 강화시키는 기능도 한다.

9

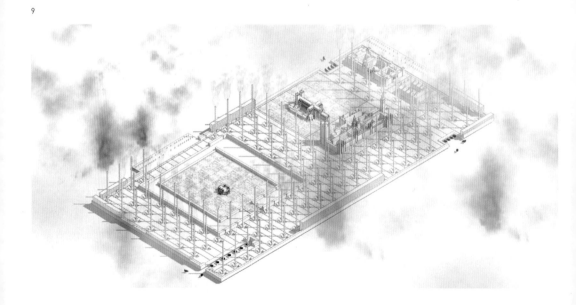

10 옛 런던의 자연을 회복한
웨스트민스터(2100년). 중요 지정
보호 등급 건물 외 모든 건물은
수몰되거나 해체되었다. 웨스트민스터
구가 수몰된 후 인간 거주의 공간이
사라졌기 때문에 성당 뒤쪽의 짙은
음영의 건물들은 웨스트민스터
구 바깥에 존재하는 거주 구역의
건물이다 즉, 성당과 건물 사이에
웨스트민스터 구 경계를 기준으로
한쪽은 텅 비어 있지만 반대편은 꽉 차
있다.

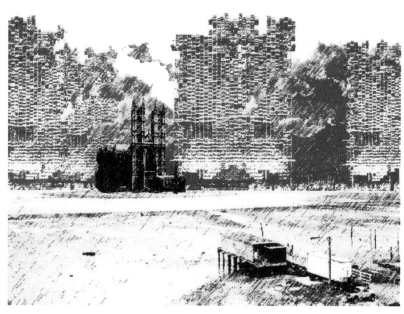

일찍이 〈웨스트민스터 유토피아 프로젝트〉 이전에 이와 같은 상상의 도시는 고대 이란의 옛 수도인 아디스탄에 존재했었다. 알베르토 망구엘과 잔니 과달루피의 『상상의 공간에 관한 사전 The Dictionary of Imaginary Places』에 수록된 죽은 자의 도시(City of Dead)는 아디스탄 북쪽 지역에 위치했는데, 이곳은 아주 오래전 풍부한 수량과 작물로 인해 번창하던 도시였지만 이곳을 가로지르는 강이 메마르기 시작하면서 아무도 찾지 않는 잊혀진 〈죽은 자의 도시〉가 되었다. 하지만 도시가 메마르기 이전에 이곳에 만들어진 성벽은 도시와 자연을 구분짓는 경계로서의 역할을 여전히 하고 있으며, 2백여 년이 지난 지금도 도시 내부의 건물과 광장은 손상되지 않은 상태로 남아 있다. 죽은 자의 도시인 아디스탄의 성벽은 단순히 도시와 자연을 가로막는 경계로서의 역할을 할 뿐만 아니라 사막 속 유토피아를 찾아 헤매는 사람들의 이상향 그 자체였다. 유토피아의 경계를 넘어 당도한 곳에는 오래전 폐허가 된 도시, 즉 한때는 성대하게 번창한 도시의 이면만 남아 있을 뿐이다. 실제로 그들이 찾는 유토피아는 이곳도 저곳도 아닌 경계를 따라 표류하며 그 형태와 의미가 시간이 지남에 따라 계속 변화했다.

11 죽은 자의 도시 아디스탄. 도시의 모습이 시간이 지남에 따라 서서히 사라진다. 아래가 과거, 중간이 현재, 맨 위가 2100년의 모습이다.

12 공허의 도시 아디스탄.
아디스탄의 찬란했던 과거는 쇠퇴와
함께 사라지고 낡은 기억만이 도시를
지배한다. 도시 쇠퇴의 이미지를 사각
건물이 사라지는 것으로 표현했다.

텅빈 도시

현재의 도시

12

13 도시의 쇠퇴. 아디스탄의 모습이
바로 공허와 침묵을 의미한다는 것을
이탈리아의 화가 조르조 데 기리코의
〈도시의 침묵〉이라는 이미지를 빌려
콜라주로 나타냈다.

웨스트민스터 또한 수몰 후 30년이 넘는 시간 동안 새로이 재계획되었고, 시간이 지나면서 점점 인간과 외부 세계의 간섭으로부터 벗어난 중립의 공간으로 변모하게 되었다. 오랜 시간 동안 대치되어 온 상황 속에서 만들어진 중립의 공간은 외부 세계와 단절되었던 시간만큼 원래의 자연과 도시 그리고 문화적인 맥락을 그대로 유지하고 있는 초자연적인 공간으로 서서히 변화한다. 웨스트민스터의 파편화된 섬들은 각각 섬을 상징하는 건물이 지어졌던 중세의 자연과 분위기를 회복하고 고요와 명상을 경외하는 침묵의 섬으로 변화한다. 그중 물을 숭배하고 이를 경외하는 섬인 〈종교와 침묵의 섬〉은 인간이 만든 기계적인 것들을 배제하고 다시 자연 본위의 가치를 대지에 뿌리 내리게 함으로써 오늘날 런던의 모습과 완전히 다른 초생태계적 사회를 만들었다.

14, 15 〈종교와 침묵의 섬〉은 1백여 개의 파편화된 섬 중 중심에 세인트조지 성당이 위치한 섬이다. 이 섬에서는 국가의 중요 행사가 지속적으로 개최되며, 수많은 런던 시민들이 종교와 침묵, 그리고 농경과 명상을 즐기는 삶을 영위하도록 계획되었다. 평면도의 푸른색 부분은 잔잔한 물로 차 있는 부분이고, 드문드문 있는 네모난 형태는 물이 가득 차 있는 또 다른 공간이다. 섬의 중간에 서 있는 세인트조지 성당의 지하에는 성직자와 방문객들을 위한 대공간이 존재한다. 그 지하 공간은 예배실, 강의실, 기도실, 명상 공간, 박물관 등의 공간으로 이루어져 있다. 가장자리의 길다란 공간은 숙식을 위한 공간이다.

14

평면도

지하 평면도

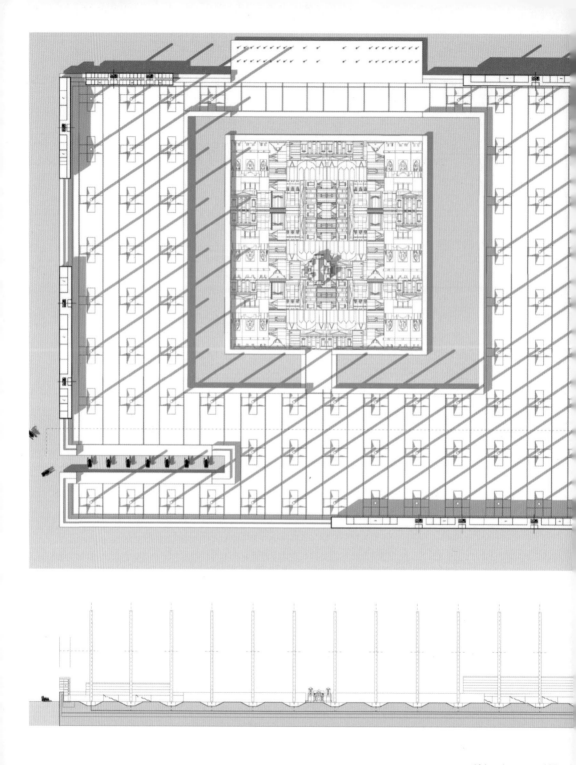

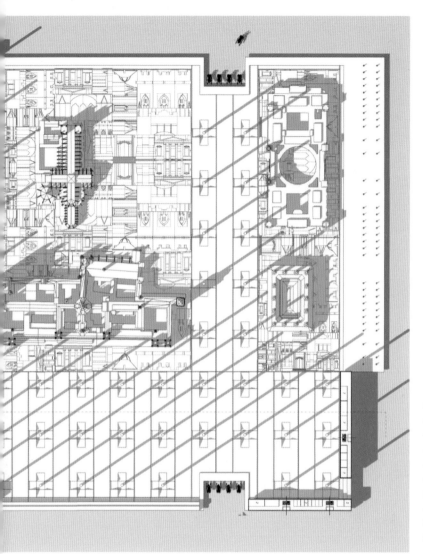

16 〈의회와 성직자의 섬〉.
이 섬은 웨스트민스터 의회와 교회가
중심인 섬으로, 영국 런던의 정치와
종교의 중심이라고 할 수 있다. 새롭게
건설된 이 섬은 막대한 자본을 쏟아
건설되었으며, 섬의 표면은 해체된
예전의 집들의 벽돌과 부산물로
이루어져 있다. 주요 지정 보호
등급 건물만 남긴 채 사라진 광활한
광장에 세워진 증기 타워는 템스
강의 수면에서 공급된 물을 끊임없이
사방으로 내뿜어 섬의 환상적인
면모를 더욱 강화하도록 돕는다.

17 〈의회와 성직자의 섬〉
하늘에서 웨스트 민스터 구를 바라본
모습이다. 전체 1백이여 개의 섬
중 20여 개 정도만 보인다. 중간에
증기를 내뿜고 있는 섬이 바로 〈의회와
성직자의 섬〉이다. 이 섬은 1백이여
개의 파편화된 섬의 남쪽 하단에
위치하며 수몰된 웨스트민스터의
새로운 유토피아를 구성하는 가장
중요한 역할을 한다. 새롭게 조직된
의회와 종교 시스템의 축에 위치한
이 섬은 주변의 크고 작은 섬들로
둘러싸여 있으며, 매년 수십만 명이
방문하는 박물관 섬으로 변모한다.

17

이후 2140년 런던, 웨스트민스터 유토피아 프로젝트가 건립된 지 10주년이 되던 해에 섬의
중심에 위치하고 있는 세인트조지 성당에서는 이를 기념하기 위한 대규모 행사가 열린다.
엘리자베스 2세 여왕 서거 1백주년과 맞물려 이를 추모하고 새로운 런던의 유토피아를
목도하기 위해 몰려든 수많은 시민들은 〈종교와 침묵의 섬〉에서 묵상을 즐기고 런던의 가장
중심부에서 초자연적인 생태계와 마주한다. 아무도 살지 않았던, 그리고 자연이 세계를
지배했던 영토 그대로가 현대의 기술을 통해 되살아난 것이다.

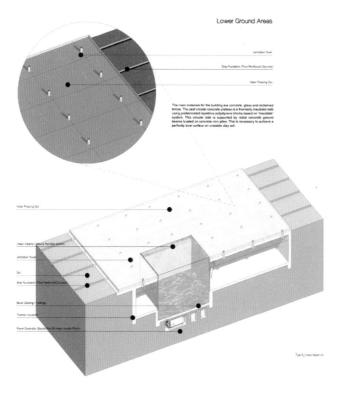

지하 공간 유닛 계획

토지 표면 계획

18 〈종교와 침묵의 섬〉 표면과 지하를
구성하는 구조. 섬의 표면과 구조는
현대의 과학을 통해 미리 축조된
하나하나의 유닛이 섬으로 운반되어
조립된다. 547개의 구조체는 바지선을
통해 운송되고 각각의 구조 유닛은
섬에서 살아가는 데 필요한 각종
시설들을 내포하고 있다. 특히 섬의
표면이 항상 물이 흐르고 수생 식물이
자랄 수 있는 환경을 구축하는 데
초점이 맞춰져 있다.

〈종교와 침묵의 섬〉은 예전 세인트조지 성당이 위치한 이곳 바로 웨스트민스터가 예배당 이외에 아무것도 존재하지 않았던 중세 사회를 그대로 재현하는 데 모든 힘을 쏟은 결과이다. 자발적으로 구성된 런던 웨스트민스터 유토피아 건축가 연합은 런던 수몰 후 즉각적인 성명을 발표하고 영국의 새로운 유토피아를 건설하기 위한 헌신을 아끼지 않았다. 런던 개발청하에 진행된 이 프로젝트는 제2차 세계 대전을 겪으며 도시의 80%가 폐허가 되었던 런던의 경험을 되살리고 이를 통해 도시를 재건했던 과거의 감각을 고스란히 불러왔다. 특히 종교와 침묵의 섬 표면을 구성하는 수백 개의 패널은 잔잔한 물이 계속적으로 흐르도록 했으며, 고요한 물에 반사된 하늘의 이미지는 이 섬을 더 큰 종교적 감흥에 귀속되도록 만들었다. 따라서 런던 시민들의 마음을 항상 불편하고 신경질적으로 만들었던 중세 이전의 종교적 박해와 탄압 그리고 억압은 적어도 종교와 침묵의 섬에서는 더 이상 존재하지 않는다.

19 〈종교와 침묵의 섬〉 건설 시나리오 시공 프로세스. 섬의 표면과 구조를 구성하기 위한 재료는 오래전 이곳에 존재했던 낡은 집들과 구조체를 통해 얻는다. 섬의 기억을 고스란히 간직하고 있는 매개체인 낡은 재료들은 새로운 섬을 완성하는 데 그 역할을 다하며, 547개의 구조 유닛은 섬으로 운반되어 조립된다.

Construction Sequence

1. Water retention structure installed.
2. Ground excavations.
3. Placing pile foundation
4. Placing thermal insulation blocks
5. Casting in-situ concrete
6. Initiating water finishing joint in screed.
7. Waterproofing plateau with PVC-integrated waterproofing membrane.

Structural System

Types of Thermal Insulation Blocks

1. Main structural system includes a vast on-site (in-situ) cast circular concrete plateau, thermally insulated to the ground below. This circular slab is supported by radial concrete ground beams located on concrete mini-piles. This is necessary to achieve a perfectly level surface on unstable clay soil.

2. prefabricated concrete panels form enclosures for the underground spaces and the external baths.

3. All prefabricated elements will be delivered by boat and assembled on site.

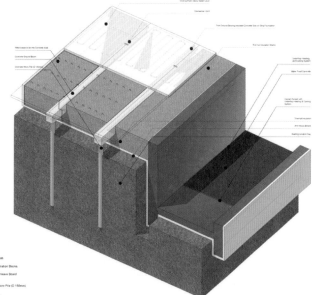

- Concrete Slab
- 300mm Insulation Blocks
- 50mm Anti Heave Board
- Concrete Micro Pile (D 150mm)
- London Clay

커머셜 룸 입면의 재생

영국 의학 협회 건물 입면의 재생

20 〈종교와 침묵의 섬〉의 삶. 이
섬이 완성된 후 이곳의 분위기는
예전의 그것과는 완전히 다르다. 오랜
중세의 런던 모습 그대로 회복한 이
땅은 각박한 현대의 삶에서 벗어나
농경과 경배의 삶만이 섬의 표면을
따라 조용히 흐른다. 종교에 귀속된
섬의 주민들은 과거의 삶을 잊은
채 빅토리아 시대의 방식 그대로
살아가게 된다.

한편, 〈의회와 성직자의 섬〉에서는 박물관화된 웨스트민스터 의회와 성당만이 조용히 그 자리를
지키고 있다. 빅토리아 시대 이후 급격하게 늘어난 주거와 상업시설들은 이곳이 역사적으로
영국의 막대한 부와 영광을 가져다준 곳이라는 사실을 숨기기라도 하듯 철저히 가로막고
이곳을 지배했었다. 하지만 2150년의 런던 웨스트민스터 지역은 과거 중세시대의 영광과
산업화 시대를 거치며 누렸던 대영제국의 찬란한 탄생을 그대로 재현하고 있다. 각각의 영토와
경계를 지닌 두 개의 기념비적인 건물은 영국 잉글랜드 지역의 정치와 경제를 좌우하는 의회와
종교의 기능을 그대로 유지함과 동시에 새로이 생겨난 광활한 토지 위에 중세의 농경과 목축을
이곳으로 옮겨 놓았다. 현대의 기술을 통해 생산되는 풍부한 곡식과 열매는 다만 시민들의
소비를 위한 것뿐만이 아니라 중세의 가장 아름답고 찬란했던 웨스트민스터를 그대로
재현하고자 함에 더욱더 중요한 목적을 둔다. 안개 속에 가려져 실체를 좀처럼 드러내지 않는
런던의 그것처럼 이곳 〈의회와 성직자의 섬〉에서는 지속적으로 증기가 뿜어져 나오는 타워가
섬의 표면을 따라 일정한 간격으로 설치되어 있다. 매일 오후 12시에 증기 타워에서 뿜어져
나오는 수증기는 대지의 곡식과 과일을 더욱 더 여물게 만들고, 동시에 서 소머셋 지역의
안개[2]처럼 런던 특유의 분위기를 지속적으로 형성해 나가도록 기능한다.

2 광활한 서 소머셋 지역(West Somerset)의 평야는 분지 지형에 모여드는 안개가 초가을부터 겨울
기간의 찬 기온을 통해 더욱 더 응축되어 장시간 온 마을과 도시를 감싸고 돈다. 안개 속에 가려진
성당과 건물 그리고 지면의 아름다운 모습을 촬영하기 위해 영국 각지에서 많은 사람들이 몰려든다.

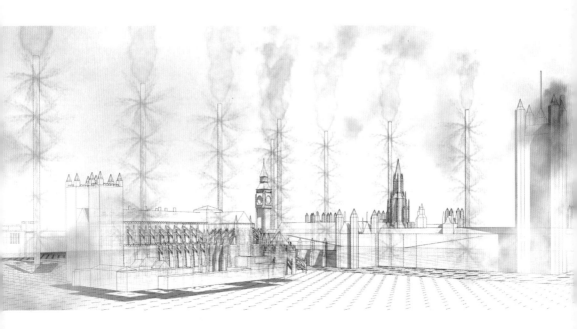

21

21 〈의회와 성직자의 섬〉.
이 섬은 웨스트민스터 의회나 교회와
같이 보호 지정 등급의 건물만 남은
채 모든 것들이 사라졌다. 박물관화
된 섬의 표면에는 예전의 농경이
되살아나 가을이면 다양한 곡식들이
수확되고 웨스트민스터 의회를
중심으로 매년 국가의 중요한 행사가
개최된다.

22 〈종교와 침묵의 섬〉.
이 섬은 해가 지날수록 그 형태와
분위기가 달라진다. 중세 시대의
런던은 지금보다 훨씬 더 자연의
변화에 민감하고 순응하는 도시였다.
인간이 만든 물질적인 것이 하나둘
생겨나면서 자연의 변화를 서서히
잊게 되었고 그로 인해 사람들은
자신들의 삶을 불행하게 여기게
되었다. 〈종교와 침묵의 섬〉은
예전의 자연과 분위기, 그리고 삶을
되새기도록 고안된 이상적인 도시 그
자체이다.

Spring

Summer

Autumn

Winter

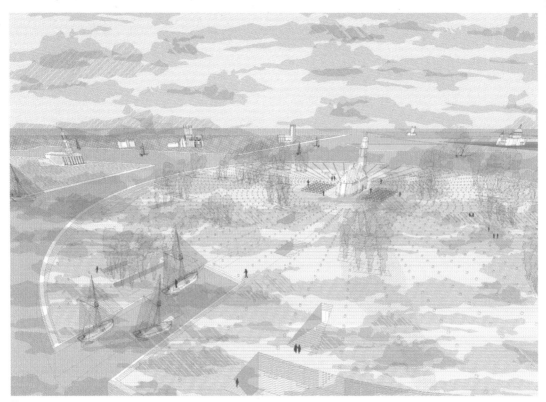

23

세인트조지 성당 주변의 건물들은 모두 수몰되었다. 〈종교와 침묵의 섬〉은 남은 세인트조지
성당을 중심으로 막대한 재원을 들여 30년이 넘는 시간에 걸쳐 만들어졌다. 중세 이후로 여전히
그 자리를 지키고 있는 성당의 예배 공간은 성스러움으로 가득 차 있으며, 성당의 지하 공간에는
엘리자베스 2세의 영정과 위패가 자리한다. 성당을 통해 지하로 내려가면 방문객들을 위한
갤러리와 명상 공간 그리고 묵상을 위해 존재하는 기도실이 연결될 뿐 광활한 섬의 평지에는
아무것도 존재하지 않는다. 천천히 배를 타고 섬으로 들어오면 성당으로 뻗은 길이 나오는데
얕은 물과 수생 식물로 덮여 있다. 파동 없이 잔잔한 물에 반사된 하늘의 이미지는 이곳이 오로지
침묵과 경배만을 위한 섬이라는 것을 조용히 말해 준다. 오래전 루이 마랭이 말했던 유토피아의
경계는 팽팽한 긴장감이 흐르는 힘들이 서로 만나는 공간 간극에 존재했지만 오늘날 새로이
만들어진 유토피아의 공간은 〈침묵과 종교의 섬〉이 대변하듯, 가장 번화한 곳에서 가장 고요히
떠다니는 섬과 자연의 일부로 치환되었다. 2140년 런던, 종교와 침묵의 섬에서는 이를 경배하기
위한 조용한 종소리만이 온 섬에 고요히, 그리고 끝없이 울려 퍼진다.

23 〈종교와 침묵의 섬〉. 섬의 중심에
세인트 조지 성당이 보이며 방문객들은
배를 통해 이곳에 도달하여 재현된
빅토리아 시대의 삶을 목도한다.

24 2140년 런던, 겨울, 〈종교와 침묵의
섬〉. 섬의 표면이 하늘의 이미지를
반사해 물과 맞닿은 경계가 서서히
흐려진다.

25 〈종교와 침묵의 섬〉 단면. 깨끗하고
간결한 섬의 표면과는 달리 내부의
모습은 영국 현대 과학의 집결체라
할 수 있다. 농경과 종교를 지탱하는
대부분의 시설이 이곳 지하에서
이루어지며, 에너지를 생산하고 새로운
교육을 완성하며, 자족적인 삶을
완벽하게 구현할 수 있도록 기능한다.

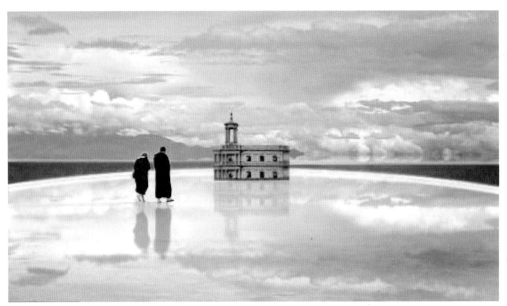

24

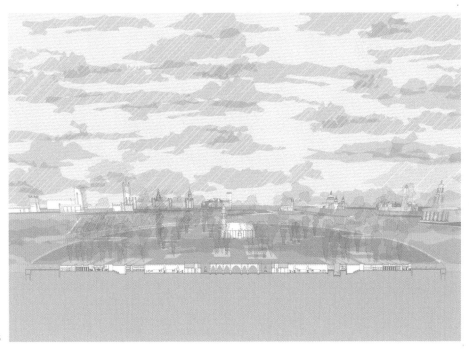

25

26 〈종교와 침묵의 섬〉 단면.
섬의 중앙에 위치한 세인트조지
성당을 중심으로 모든 삶의
원천과 뿌리가 뻗어 나간다.
이곳 〈종교와 침묵의 섬〉
방문객들은 성당을 통해 각각의
시설을 방문할 수 있도록
계획되었다.

27 〈종교와 침묵의 섬〉.
그림 하단의 종교와 침묵을
중심으로 1백여 개의 파편화된
섬이 수몰된 웨스트민스터를
떠돈다.

Longitudinal Section
Scale 1:300

1. Accommodation
2. Meditation Room
3. Water Gallery
4. External Bath
5. Swimming Pool
6. Water Purifying Facility
7. Spa
8. Restaurant
9. Multi-Purpose Room
10. Toilet
11. Seminar Room
12. Mechanical Room
13. Administration
14. Water Laboratory

Partial Section 1 · Partial Section 2 · Partial Section 3 · Longitudinal Section 1 Scale 1:300 · Partial Section 4

Partial Section 5 · Partial Section 6 · Partial Section 7 · Longitudinal Section 2 Scale 1:300 · Partial Section 8

새로운 노아의 방주

New Noah's Ark

신규식

「새로운 노아의 방주」는 2100년 이후 런던의 재탄생 과정에 관한

이야기이다. 계속된 기후 변화와 해수면의 상승으로 인해 런던은

생존을 위한 변화를 시작한다. 기술의 발달은 기계로 하여금 생명체와

같이 진화하는 독립된 존재로의 가능성을 열어 준다. 진화하는

기계들은 인간과 동등한 위상의 협력자로서 변화하는 외부 환경

속에서 인간과 자연의 관계를 매개해 주는 존재 가치를 지니게 된다.

런던은 어떠한 특정 존재에 의해 종속되거나 통제받지 않는, 인간과

기계 그리고 자연이 독립된 객체로써 구성되는 〈새로운 노아의 방주〉로

재탄생하게 된다.

런던대학교(UCL) 바틀렛 건축대학원 M.Arch RIBA II (2010)
(주) 희림 종합 건축사 사무소
Kyu.shin1021@gmail.com

산업 혁명 이후 이산화탄소의 과다 배출로 발생한 지구 온난화 현상은 인간 삶의 변화를
요구하게 되었다. 해수면의 상승으로 인해 상당수의 사회 기반 시설들이 물에 잠기게 되었고,
높아진 기온은 외부 활동에 제약을 가져왔다. 생존을 위해 도시는 진화해야 했고, 런던은
성공적인 변화를 이룩한 첫 번째 도시가 되었다.

2100년의 런던은 힘든 시기를 마주하고 있었다. 매년 수많은 관광객들이 모여 들던, 아트와
쇼핑, 공원이 가득했던 이전의 모습은 더 이상 찾기가 힘들었다. 이상 고온의 영향으로 낮아진
공기 질과 폭염, 집중 호우로 인한 템스 강의 범람은 런던을 경제적·사회적으로 고립시키고
있었다. 런던은 변화해야 했다.

영국 정부는 런던의 경제 부흥과 인간과 자연의 삶의 터전 확보를 위해 런던의 재탄생을
의미하는 〈새로운 노아의 방주〉라는 도시 개발 계획에 착수했다. 그리고 마침내 진화를 위한
이상적인 모습을 찾아냈다. 성경에 등장하는 〈노아의 방주〉는 삶을 영위하기 위한 거대한
도구이자, 그 스스로 에너지를 생산하고 소비할 수 있는 생명체다. 사회 유지를 위한 위계
제도나 정치 권력을 찾아볼 수 없는, 인간과 자연이 공존하는 파라다이스이다. 이에 런던의
건축가 그룹은 새로운 도시 구조의 아이디어로써 한스 홀라인Hans Hollein의 1964년
트랜스포메이션 시리즈 중 하나인 에어크래프트 시티aircraft carrier city를 제안했다. 거대한
인공의 구조물은 자연에 종속된 랜드스케이프의 한 부분이며, 그 위로 떠다니는 섬이기도 하며
그리고 그 내부에 파라다이스를 품고 있는 객체와 같다. 두 가지 아이디어를 기본으로 하여
〈새로운 노아의 방주〉의 개념 모델이 드러났다.

물이 도시를 지배하고 하는 시대가 도래했다. 그리고 물의 도시로 변해 버린 런던 위로 견고한
벽으로 둘러싸인 도시 구조물이 떠올랐다. 견고한 벽은 외부 환경에 저항할 수 있다. 내부 도시의
안전을 확보해 자신만의 영역을 구축해 나가며, 수몰된 런던의 건물들과 함께 물 위의 생물
집단처럼 물의 정원을 만들어 낸다. 거대한 구조물의 윗부분은 수많은 태양 원반들이 태양광에
반사되어 반짝이고 있으며, 가장자리에는 풍력 터빈이 거센 바람과 함께 빠르게 돌아가고 있다.
거대한 도시 구조물은 기존 도시를 지배하는 것이 아니라 도시의 일부분으로 자리잡는다.
파편화된 런던의 건물들과 함께 물의 도시 랜드스케이프의 일부분으로써 과거 도시와의
경계이자 내부의 독립된 사회를 품고 있는 존재이다.

〈새로운 노아의 방주〉는 3단계의 진화 과정을 거치게 되면서 완성되었다. 런던은 각 단계별로
생존 전략을 달리하면서 그 모습을 변화했다.

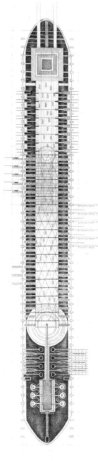

1 런던 건축가 그룹이 제안한 초기
노아의 방주 개념 모델 스케치.

2 런던 건축가 그룹이 제안한
초기 노아의 방주 개념 모델.
런던의 옥스퍼드 스트리트는 길이
2.4km의 쇼핑 거리이다. 이곳에서의
쇼핑 행위는 런던 문화와 경제를
지탱하는 가장 중요한 요소이며
도시를 통제하고 지배하는 수단으로
작용한다. 옥스퍼드 스트리트는
새로운 도시 존재 방식으로의 접근을
위한 상징적인 의미로써 런던
재탄생을 위한 이상적인 장소를
제공하게 된다.

1

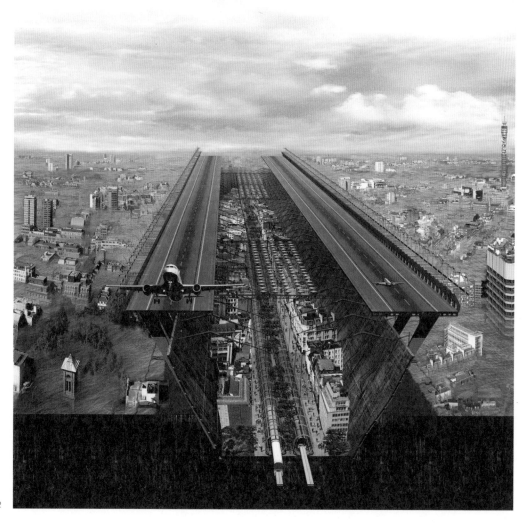

연극의 탄생

첫 번째 단계는 〈연극의 탄생〉이다. 런던을 배경으로 거대한 기계가 등장하는 도시 공연이 열렸다. 기술의 발전은 작동하는 기계와 공존할 수 있는 가능성을 가져왔다. 이는 단순히 인간의 명령에 의해 수동적으로 작동하는 도구가 아닌 생명체와 같이 외부 작용에 의해 반응하는 객체로써의 기계와의 공존이다. 이 기계는 인간과의 종속적인 관계에서 벗어나 독립된 존재 가치를 지니며, 하나의 생명체로서 외부 환경과 인간 관계를 매개한다.

3 인간과 기계. 인간의 명령에 의해 단순 작동하는 기계의 개념에서 벗어나 상호 작용하는 독립된 객체로서의 기계이다.

3

이에 런던의 건축가 그룹은 외부 환경에 반응하는 기계의 움직임을 통한 도시 이벤트에 관심을 두기 시작하였으며, 2006년 프랑스의 로얄 드 뤽스Royal de Luxe 극단이 런던에 선보였던 도시 인형극에 집중하였다. 그들의 공연은 거대한 기계 코끼리가 도시를 방문하고 거리를 돌아다니면서 선보였던 인형극이었다. 이러한 도시 인형극을 통해 거대한 기계 코끼리는 수동적인 기계의 개념에서 탈피하여 인간 사회의 구성원으로써의 기계의 가능성을 보여 주었다.

그 도시 인형극을 토대로 하여 로봇 치킨이 주인공이 된 도시 공연이 기획되었다. 런던을 무대로 삼는 이 공연은 로봇 치킨이 런던을 방문하여 먹이를 먹고, 거리를 돌아다니며 자신의 집으로 가는 여정을 표현했다. 로봇 치킨이 걸어다니는 장소와 거리는 성스러운 순례자의 길이기도 하고, 곡예단의 서커스를 위한 흥겨운 공연장이기도 하다. 로봇 치킨은 도시의 오염 물질을 발견하고 그것을 먹기 위해 런던을 걸어다녔다. 부리로 먹이를 쪼듯 런던의 빌딩들 사이의 오염 물질을 흡수하고 정화해 나갔다. 로봇 치킨의 모래주머니에는 흡수된 오염 물질들로 채워지기 시작했다. 흡사 닭이 온몸의 깃털을 세워 자신을 과시하듯, 로봇 치킨은 정화 과정에서 생성된 수증기를 내뿜어 자신의 영역을 표시한다. 이때 공연은 절정에 다다르게 된다. 이런 이벤트를 통해 기계들은 인간의 문화로부터 지배당하는 관계가 아닌 인간의 협력자로써 인간 사회를 구성하는 존재 가치의 의미를 지니게 된다.

4 로봇 치킨. 몸체 외부에는 수증기를 배출하는 깃털로 둘러싸여 있으며 내부에는 흡수된 오염 물질들을 저장하는 기관들이 자리잡게 된다. 치킨의 부리 속에는 오염 물질을 흡수할 수 있는 장치들이 구성된다.

5

5 거대한 로봇 치킨의 도시 공연.

공연은 런던 도심을 활보하던 로봇 치킨이 치킨 하우스로 돌아감으로써 끝을 맺는데, 이 치킨 하우스는 재탄생의 장소이다. 기후 변화로 인해 런던의 녹지 공간은 점점 그 자리를 잃어 가고 있는데 치킨의 모래주머니에 저장되었던 오염 물질들은 이곳 치킨 하우스에서 인공 토양으로 그 모습을 바꾸어, 생명이 가득한 공공 정원을 탄생시킨다. 이로써 런던의 공원은 과거의 기억에서부터 재탄생된다. 공공의 정원을 제공함으로써 치킨 하우스는 도시 내에서 인간 사회의 소통을 통한 장소를 제공하게 된다. 또한 이곳은 생명체가 잉태하고 성장하듯, 수명을 다한 로봇 치킨이 새 생명을 얻게 되는 장소이기도 하다. 탄생과 죽음이라는, 생명체가 지니는 그 과정을 통해 로봇 치킨 스스로가 자신의 존재성을 확립하며 스스로에게 적합한 환경을 창조함으로써 독립된 가치를 지닌 객체로 성장하게 된다.

6

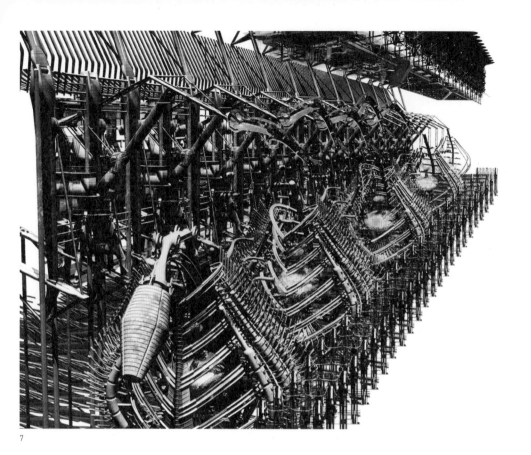

6 치킨 하우스. 도심 내 공공의 정원을
제공하는 장소.

7 치킨 하우스. 로봇 치킨 재탄생의
장소이기도 하다.

치킨 하우스의 진화

두 번째 단계는 〈치킨 하우스의 진화〉이다. 치킨 하우스는 살아 있는 유기체처럼 진화했다. 도시 공연의 일부분에서 벗어나 다양하게 분화하고 번식하면서 그 영역을 확장해 나갔다. 템스 강의 잦은 범람으로 땅 위의 치킨 하우스는 한계에 도달하기 시작하였다. 뜨거운 태양, 잦아진 폭우로 인한 수압차 그리고 거세진 바람 등 가혹해진 기후 변화에 적응해야 했다. 치킨 하우스는 생존을 위해 스스로가 에너지를 생산하고 저장하기 시작했으며, 땅 위의 삶 대신 물의 생활에 적응해 나갔다. 템스 강을 따라 자리잡은 치킨 하우스는 태양열과 풍력, 수압을 이용해 에너지를 생산하고, 오염 물질을 정화하여 인공 토양을 생산하는 등 생명체로 진화한 것이다. 외부 현상들에 적응하고 변화하는, 생명체가 지닌 〈진화〉라는 고유한 권력을 통해 치킨 하우스는 그 존재 가치를 입증했다.

8 템스 강을 따라 세워진 진화된 치킨 하우스.

9 템스 강을 따라 자리잡은 치킨 하우스는 변화하는 환경에 적응해 그 스스로가 에너지를 생산 소비하는 생명체로 진화하게 된다. 진화된 치킨 하우스의 내부 공공의 정원의 하늘에는 태양 원반들이 에너지를 생성하고 있으며, 뜨거운 태양을 피할 수 있는 장소를 제공한다. 정화된 깨끗한 물은 정원 내의 적정 온도를 유지하기 위해 끊임없이 순환하며 정원의 벽을 구성한다.

8

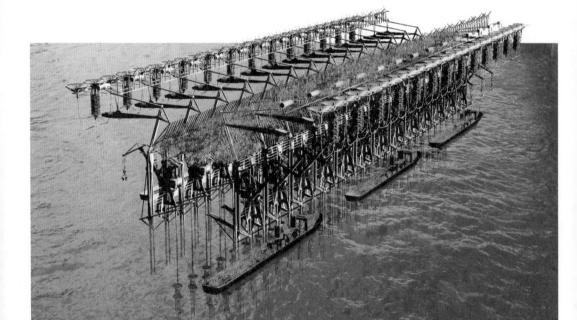

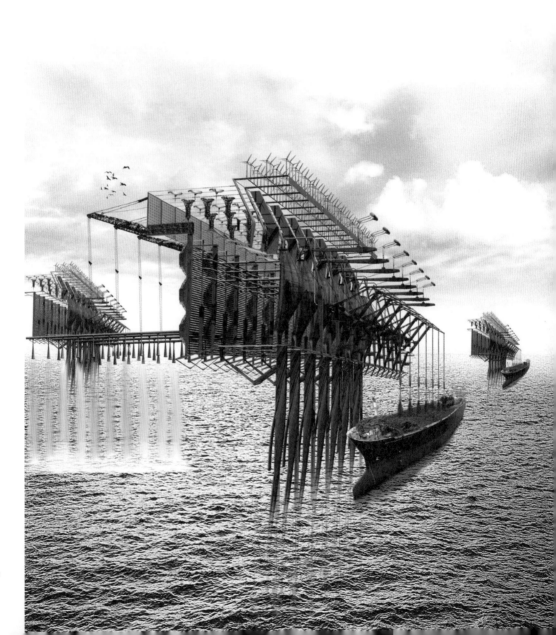

10

계속된 기후 변화로 인한 해수면의 상승은 새로운 타입의 치킨 하우스의 출현을 가져왔다.
잦아진 폭우와 템스 강의 빈번한 범람으로 치킨 하우스는 한곳에 정착하기 보단 유목민의 삶을
선택했다. 템스 강을 따라 물의 생활에 적응한 치킨 하우스는 그들의 서식지에 보다 알맞은
형태인 배의 모습으로 물 위에 떠다니게 되었다. 그들은 물에 의해 잠식당하는 런던 내부로
퍼져나갔다. 시간이 흘렀고, 퍼져 있던 일부 치킨 하우스들은 한데 합쳐지기 시작했으며, 군집
형태로 그들의 도시를 만들어 나가기 시작하였다. 공동체의 형성은 생산물(에너지와 인공
토양)의 증대를 허용했다. 이에 따른 잉여 생산물(에너지와 인공 토양)의 축적은 경제 활동이
가능한 시장 구조의 도래를 의미한다. 그들의 시장 구조는 스스로 효율적인 자원 배분이
가능하며 지배 구조가 존재하지 않는 형태로 발전하게 되었다. 변화에 적응한 모든 구성원이
평등하고 자유로웠고, 생산된 잉여 생산물은 어느 누구에게도 종속되지 않으며 계속하여 필요로
하는 부분에 공급되었다.

런던의 재탄생: 새로운 노아의 방주

세 번째 단계는 〈런던의 재탄생: 새로운 노아의 방주〉이다. 기후 변화에 따른 계속된 해수면의 상승과 치킨 하우스의 군집화는 더 높은 단계로의 진화를 꿈꾸게 했다. 스케일, 즉 크기의 문제가 등장하기 시작한 것이다. 시간이 지날수록 런던을 보호할 수 있으며 스스로 생존할 수 있는 거대한 집약체가 필요했다. 템스 강에 세워졌던 군집화된 치킨 하우스들은 하나씩 해체되어 거대한 도시 크기의 새로운 노아의 방주로 탈바꿈하기 시작하였다.

새로운 노아의 방주는 에너지와 인공 토양을 생산해 내고 스스로 소비하는 생명체와 같은 거대한 기계이다. 인간에 의해 미리 결정된 개념으로 작동하는 수동적인 존재가 아닌, 외부 작용에 대해 반응하고 적응하는 존재이다. 외부 기후 변화에 따라 살아 있는 생명체처럼 숨을 쉬고 음식을 먹고 배출을 한다. 뜨거운 태양과 거센 바람 그리고 잦은 폭우는 거대한 기계로 하여금 그 움직임을 가속화하게 한다. 아이러니하게도 인간 삶을 위협하는 가혹한 외부 환경은 기계에게 에너지를 생산하는 중요한 수단을 제공한다. 인간과의 종속된 관계 속에서 인간 삶을 위한 노동이 아니라 살아 있는 존재 가치를 입증하는 기계의 움직임이다. 기계의 움직임과 함께 꽃과 식물로 가득한 정원이 과거 런던의 표면 위로 흘러내렸다. 새로운 노아의 방주는 물의 도시로 변해 버린 런던 랜드스케이프의 일부분이 된다. 물에 잠기고 붕괴된 기존 건물들 사이로 부유하는 정원이며 과거의 도시와의 경계이자 연결의 공간이다.

11 살아 있는 기계. 새로운 노아의 방주는 수몰된 런던 위로 생성된 살아 움직이는 거대한 기계이다. 인간의 통제 속에서 일어나는 움직임이 아니라, 외부적 정보(태양, 바람, 폭우 등과 같은 자연 발생적인 요소와 수몰로 인한 오염 물질의 배출)를 독립적으로 해석하고 반응함으로써 방주 스스로가 살아 있음을 증명한다.

12 (다음 페이지) 새로운 노아의 방주 건설. 과거 쇼핑이 지배했던 옥스퍼드 스트리트 위로 런던 재탄생을 상징하는 새로운 노아의 방주의 건설이 시작되었다.

11

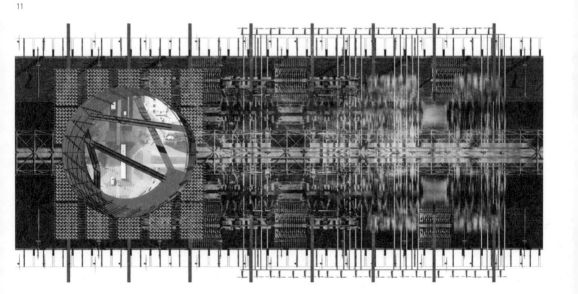

13

13 살아 있는 기계와 런던의 표면으로 흐르는 정원. 새로운 노아의 방주는 수몰된 런던으로부터 오염물을 흡수하여 인공 토양으로 탈바꿈시킴으로써, 꽃과 식물로 가득한 정원을 배출해 내는 거대한 기계이다. 생명체가 에너지를 흡수하고 배출하듯 방주는 가혹한 환경의 외부적 정보를 토대로 하여 자연 요소를 배출해 냄으로써 인간과 동등한 위상을 지닌 공존하는 협력자로서의 존재적 의미를 지닌다.

14 런던의 표면으로 부유하는 정원. 새로운 노아의 방주로부터 배출된 정원은 런던의 표면 위로 흘러내려 물의 도시로 변해 버린 런던 랜드스케이프의 일부분이 된다. 물에 잠기고 붕괴된 기존 런던의 건물들 사이로 부유하며 수몰된 과거 도시의 기억들과 관계를 형성하는 매개체가 된다.

새로운 노아의 방주는 사회 유지를 위한 위계 제도나 정치 권력을 찾아 볼 수 없는 중립의
공간이다. 런던이라는 바다 위로 떠다니는 파라다이스처럼, 생산된 에너지와 정원을 공유하며
공공의 공간을 구축해 나가는 장소이다. 인간과 기계, 자연이 하나의 생명체와 같이 구성되어
존재하고 어느 특정 존재에게 통제당하며 그 의미를 규정받는 도구가 아닌, 함께 공존하는
사회이다. 방주의 각 구성원들은 완벽한 조화를 이룬다. 각 구성원들은 모두 평등하고 자유롭다.
기계를 통해 생산된 맑은 물과 토양, 에너지는 방주 전체에 전달되고 방주 중심에는 어떠한
기관에도 지배당하지 않으며, 맑은 물과 아름다운 초목의 정원이 자리잡게 된다. 과거 도시를
지배했던 권력 수단은 사라지게 되고 런던은 새로운 노아의 방주로 재탄생된다.

15

15 수몰된 런던의 랜드스케이프
위로 부유하는 기계와 인간, 자연이
공존하는 공간.

16 공공의 정원.

17 (다음 페이지) 런던의 재탄생.

16

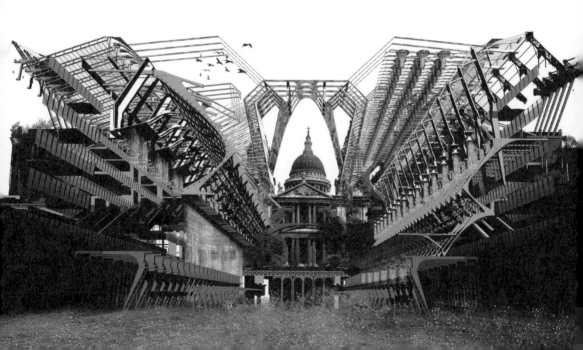

실재 공간에서의 핀홀 Physical Holes in Actual Space

홍이식

이 작업은 카메라 옵스큐라를 이용한 랜드스케이프의 기록(대지 위 모든

것들의 기록)과 시각화에 관한 이야기이다. 이는 카메라 옵스큐라 내부에

생성되는 이미지들의 움직임과 그 움직임이 만들어 내는 흔적에 관한

생각이다. 현재 지구 온난화로 인해 해수면의 높이는 매년

1.8밀리미터가량 높아지고 있으며 이는 다음 세기에 다가올 비극을

예견한다. 지구 온난화로 가까운 미래에 육지의 많은 부분이 물로 뒤덮일

수 있다는 가정에서 이 이야기는 시작된다.

런던대학교(UCL) 바틀렛 건축대학원 M.Arch AVATAR (2010)
(주)간삼건축종합건축사사무소
isikhg@gmail.com

물에 잠긴 도시

미래의 어느 시점. 런던의 육지가 가라앉기 시작할 무렵 위기를 느낀 몇몇 사람들은 어떠한 계획을 준비하기 시작했다. 이들의 주요 관심사는 물에 잠기기 전의 도시를 어떻게 기록할 것이며, 물에 잠긴 도시를 어떠한 방향으로 재건할 것인지에 관한 것이다. 이들 중 엉뚱한 몇몇 과학자들에 의해 그 계획은 구체적으로 정리가 되고 있었다.

플랫폼과 카메라 옵스큐라

그들은 런던의 상공을 부유하며 기록하는 플랫폼을 구축할 것이다. 이 플랫폼은 디지털 장비 대신, 근대의 광학 기술을 이용한 대형 카메라 옵스큐라이다. 어두운 방이라는 뜻을 지닌 카메라 옵스큐라는 현대에 사용되는 모든 카메라의 기본 원리이며, 빛이 없는 어두운 암실에 작은 구멍(핀홀)을 내 암실의 한쪽 면에 외부의 형상이 역상으로 찍히게 한다. 이 실험에서 쓰이는 카메라 옵스큐라는 무인 장비로서 디지털 장비의 오류와 장비를 가동시킬 동력으로부터 자유롭다.

1

1 카메라 옵스큐라 실험.

결국 이 플랫폼이란, 핀홀을 통해 외부 공간의 이미지를 내부의 공간으로 투영시키는 대형 장치인 것이다. 그러나 이 플랫폼은 인간의 눈에 보이는 것처럼 랜드스케이프를 기록하지 않는다. 일정한 노출 값과 긴 셔터 스피드를 갖는 사진은 번짐을 통해 대상물의 이동 방향과 시간을 기록한다. 이 플랫폼 역시 핀홀을 통해 가공되지 않은 이미지의 흔적이라는 데이터를 축적한다. 아래 이미지 속 상단의 이미지들은 카메라 옵스큐라 내부에서 매 10초마다 생성된 이미지이다. 이 이미지들은 각각 다른 선명도와 밝기를 가지며, 중앙의 그래프의 선들은 각각 다른 방향과 길이를 갖고 있다. 이는 특정 시간의 특정 장소에서 바람의 속도와 방향을 설명하는 미시적 기후를 나타내는 데이터 값이 된다.

2 가메라 옵스큐라 내부에 생성된 이미지. 단순화된 흔적의 집합.

구름의 흔적

과학자들은 카메라 옵스큐라의 핀홀을 통해 투영되는 구름의 움직임에 관심을 갖고 있었다. 과학자들이 구름을 택한 이유는 우리의 자연환경에서 가장 다이내믹한 움직임을 갖는, 어느 곳에서나 볼 수 있는 물질이기 때문이며, 카메라 옵스큐라를 택한 이유는 현상의 이미지를 그대로 기록하는 디지털 장비와 달리 주변 요인에 따라 달라지거나 왜곡되는 사물의 모습을 데이터로 남기기 때문이다. 이렇게 사물의 이미지와 그 장소의 미시적 기후라는 두 가지 데이터를 동시에 얻을 수 있다.

카메라 옵스큐라 내부에 투영되는 시시각각의 이미지 변화가 어떤 흔적을 보여 주며, 어떻게 기록될 수 있을까? 그리고 그것을 어떻게 시각화할 수 있을까? 그 이미지들이 보여 주는 흔적들의 경로와 그 집합된 형태의 의미는 무엇일지 생각해 보고 또한, 생성된 그 형태에 미치는 요인인 미시적 기후들을 분석해 본다.

3 구름의 이동 흔적을 연결한 드로잉.

3

4

4 구름 흔적의 외곽선
다이어그램(구름의 이동).

5 흔적의 통합 및 재구축의 과정.
왼쪽 첫 번째 그림과 같이 구름의
흔적을 측정을 위해 3개의 점을
선택했다. 화살표는 흔적의 이동
방향이며, 바람의 방향이기도 하다.
두 번째 그림은 이 구름의 흔적(점)이
왼쪽으로 이동을 했다는 것을 뜻한다.
세 번째 그림의 화살표는 바람이
직선으로만 움직이는 것이 아니라
회전을 한다는 것을 나타낸다.
회전에 의해 아랫줄의 이미지들처럼
구축되는 오브젝트에 변형이 생긴다.
네 번째 그림은 이동을 하면서
동시에 구름이 퍼져서 부서지는 것을
표현한다. 다섯 번째 그림은 이전
과정들의 반복을 보여 준다.

5

핀홀을 통해 투영된 이미지는 실제 랜드스케이프의 이미지와 움직임 그리고 시간을 포함한
복합 데이터이다. 일정한 노출 값에서 생산되는 투영된 이미지의 집합은 대상의 이동 방향과
속도를 나타내며, 대상을 구름으로 하였을 때 투영된 이미지의 집합은 특정 지역의 미시적
기후를 축적한 데이터이다. 이로써 다른 환경에서 이미지의 흔적들을 시각화하는 전략과
방법이 수립된다. 이러한 일련의 과정에서 형태를 재구축하는 과정들은 래피드
프로도타이핑(디지털 방식으로 스캔된 데이터로부터 인쇄를 하듯 3차원의 시제품을 직접
만들어 내는 기술의 통칭. 3D 프린팅과도 유사)과도 유사하다고 할 수 있다. 2차원 형태의
이미지를 3차원의 형태로 치수화하면서 공간을 재구축하고 압축하는 과정을 통해 조형물,
기념탑 등 건축물의 가능성을 지니는 새로운 건축적 오브젝트가 생성된다.

이동 경로와 대상지

우선 풍경의 모습을 기록하기 위해 특징이 도드라진 대상지를 선정한다. 평평한 평면인 작업실과 반 구체의 지붕을 가진 세인트폴 대성당 그리고 높은 생 울타리와 나무로 둘러싸인 리치몬드 공원 언덕이다. 먼저 작업실을 첫 번째 대상지로 선택하고, 두번째 대상지로 세인트폴 대성당을 선택한다. 이것은 플랫폼이 이동할 첫 번째 경로이다. 그리고 생 울타리로 둘러싸여 있으며 여기에 제한된 나무 사이의 틈을 통해 세인트폴 대성당을 관찰할 수 있는 장소인 리치몬드 공원의 언덕을 세번째 대상지로 선정한다.

6 플랫폼 이동 경로 지도. 북측에 있는 큰 검정 원이 작업실, 남서쪽 끝의 큰 원이 리치몬드 공원이다. 그리고 이 두 원으로부터 뻗어 나온 선이 만나는 지점이 세인트폴 대성당이다. 이동 순서는 북측의 큰 검은 점(작업실)에서부터 중앙으로 연결된 세인트폴 대성당을 거쳐 남서쪽 끝의 리치몬드 공원 순이다.

7 리치몬드 공원의 언덕. 생 울타리 표면에 투영되는 이미지 시뮬레이션. 바람에 따라 움직이는 생 울타리의 표면을 기록했다.

8 작업실. 구름의 흔적 드로잉.

6

7

시각화와 재구축

이렇게 이미지가 만들어지고 이미지의 흔적들이 여러 겹으로 겹치면서 또 다른 이미지가
구축되는 곳인 카메라 옵스큐라는 가상의 대지라고 할 수 있겠다. 이 가상의 대지로부터 복제
이미지가 축적되고(이미지 8), 대상지에서 얻은 이 데이터를 다시 대상 랜드스케이프에 투영한다.
이 축적된 이미지들의 경로는 복제된 원본 이미지와는 다른 새로운 형태의 오브젝트로
형상화된다(이미지 9). 이렇게 대지에 시각화되고 재구축됨으로써 새로운 랜드스케이프를
형성하게 된다(이미지 13). 이 오브젝트는 투영된 랜드스케이프의 복제 이미지와, 대상지 그 자체
지역의 특정 시간을 나타내는 미시적 기후 데이터를 포함한 랜드스케이프인 것이다. 이
랜드스케이프로서의 왜곡된 형상의 오브젝트는 특정 장소, 특정 시간에 채집된 랜드스케이프의
고유한 데이터를 갖고 있는 건축이다. 각각의 대지로부터 얻어진 물체들은 원본 이미지를 얻은
그 장소에 위치함으로써, 적절한 기능을 갖게 된다.

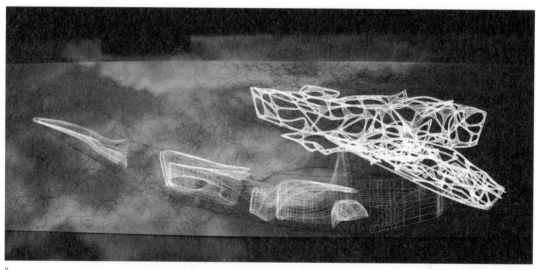

9

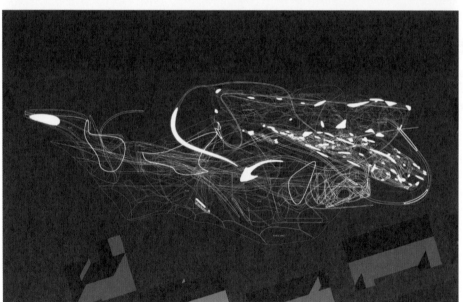

10

LIVING ROOM - RESIDENCE

9 구름의 흔적이 오브젝트로
생성되는 과정을 나타내는 모델링.

10 작업실 평면 다이어그램. 플랫폼에
투영된 이미지의 흔적에 의해
재구축된 작업실.

11 작업실의 단면 다이어그램.
플랫폼에 투영된 이미지의 흔적에
의해 재구축된 작업실.

12 박스 형태의 단순한 형태를 가진
작업실의 일반 사진.

13 (다음 페이지) 플랫폼에 투영된
이미지의 흔적에 의해 재구축된
작업실. 직사각형의 공동 주택 건물인
작업실은 카메라 옵스큐라에 의해
새롭게 재구축된다. 그 새로운 건물의
이미지를 대상 대지에 다시 투영한다.

PAUL'S CATHEDRAL - CHURCH

14

14 재구축된 세인트폴 대성당의 단면
다이어그램.

15 세인트폴 대성당.

15

16 플랫폼에 투영된 이미지의
흔적으로 재구축된 세인트폴 성당.

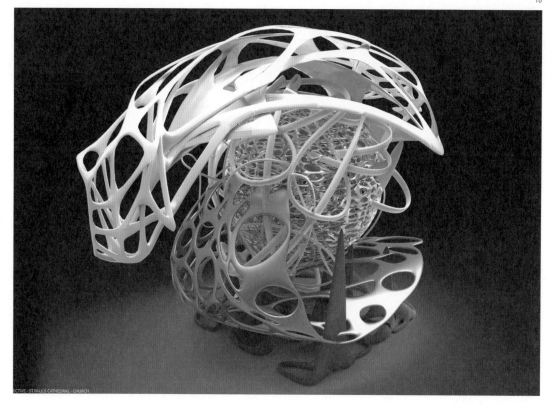

ECTIVE - ST PAUL'S CATHEDRAL - CHURCH

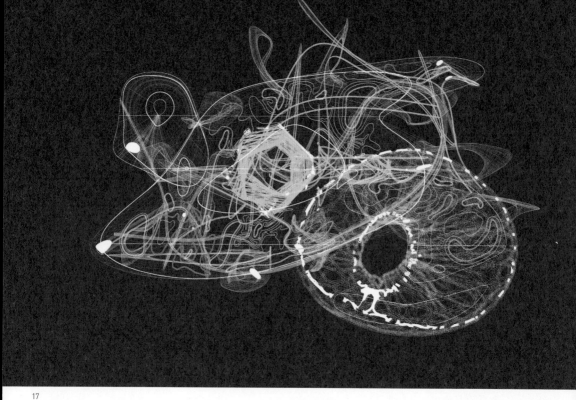

17

17 재구축된 리치몬드 공원의 언덕
평면 다이어그램.

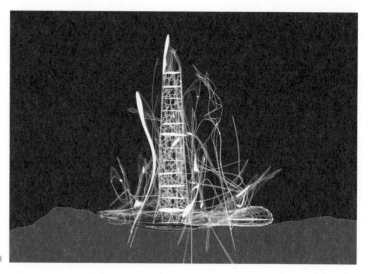

18

18 재구축된 리치몬드 공원의 언덕의
단면 다이어그램.

19 리치몬드 공원의 언덕. 플랫폼에
투영된 이미지의 흔적으로 재구축된
리치몬드 공원의 언덕.

20 플랫폼에 투영된 이미지의
흔적으로 재구축된 리치몬드
공원의 언덕.

PERSPECTIVE 2 - HEDGE - OBSERVATORY

남겨진 자들의 도시

이주병

The Synthetic Ecology
in the East End of London

2060년. 지구 온난화 억제에 실패한 인류는 UN 주도하에 열대 기후의
수몰 지역으로 변하는 중·저위도의 거주지를 버리고 남극 고원 지대나
유럽·아시아 대륙의 북쪽 경계 지역으로 이주하게 된다. 〈산업 혁명의
시발지〉, 〈세계 문화-경제의 중심지〉 등의 화려한 수식어가 뒤따르던
런던도 열대 몬순 기후대 지역으로 바뀐 뒤 잇따른 해수면 상승으로
대부분의 지역이 수몰되었다. 익숙했던 환경을 찾아 떠나기 보다는
변화되는 환경에 적응하여 사는 삶을 택해 스스로 남은 〈남겨진 자들〉은
버려진 런던을 고요한 유토피아로 만들기 위해 〈남겨진 자들의 도시〉
프로젝트를 시작한다. 그들은 한때 런던의 그림자로 불리던 이스트엔드
지역을 유토피아의 모태로 정하고 지역 내의 수몰되어 버려진 건물들과
시설에 새 생명과 역할을 부여함으로써 서서히 계획을 실현시켜 나간다.
30년 후, 새로운 도시에서 만족스러운 새 삶을 살아가던 남겨진 자들은
자신들이 만들어 온 유토피아의 건설 일지를 모아 〈떠나간 자들〉과
공유를 위해 그린란드에 위치한 UN 본부로 보내기로 한다. 여러 번 통신
접속을 시도하지만 통신기에선 통상적인 인지 신호만이 흘러나온다.

런던대학교(UCL) 바틀렛 건축대학원 M.Arch AVATAR (2010)
(주)심우종합건축사사무소
leejubyung@gmail.com

2100년 오늘, 07:00:00, 루드햄 하우스, 리스모어 서커스, 런던 NW5-4SE

익숙하지 않는 뜨거운 바람이 얼굴을 스치고 지나간다. 발코니 난간에 기대어 2층 아래의 수면 위로 비친 내 수척한 모습을 잠시 멍하니 내려다보았다. 석호에서 흘러나오는 지류를 따라 자라난 수초 사이로 무섭도록 사나운 열대성 폭우가 예고 없이 내린다. 지류 위에 떠 있던 증기 구름이 불현듯 흩어지고 연이어 발생한 짧지만 사나운 회오리 바람에 6미터는 족히 되는 수초들이 맥없이 수면 위로 쓰러졌다. 갑자기 발생한 폭우가 거짓말인 듯 잦아들자 따가운 햇살이 내리쬐는 수면 아래로 물고기 떼가 느릿느릿 춤춘다. 발밑에서 흐느적거리는 짙은 녹색의 생명체들을 바라보며 잠시 평화로움에 취해 있었다. 문득 30년 전 먼 곳으로 이주한 〈떠나간 자들〉에 대한 그리움이 밀려왔다. 나는 통상적인 인지 신호만 흘려보내는 애꿎은 통신기만 원망스런 눈으로 쳐다보았다.

(이전 페이지) 남겨진 자들의 도시, 런던 이스트엔드(2090). 〈남겨진 자들〉에 의해 디자인된 최초의 유토피아의 설계도. 오랜 기간 런던의 그림자로 불리던 이스트엔드 지역의 수몰된 건물들에 새로운 생명과 역할을 부여함으로써 수몰된 런던을 〈남겨진 자들〉을 위한 고요한 유토피아로 바꾸는 데 사용된다.

1 수몰된 런던(2090). 제임스. G. 발라드의 『수몰된 세계The Drowned World』와 스퀸트 오페라 Squint/Opera의 〈수몰된 런던〉 시리즈는 환경 파괴에 의한 지구 온난화와 해수면 상승이 가져올 암울한 미래를 두려워하는 대신 변하는 환경에 적응하는 방법을 찾아 새로운 유토피아를 준비하는 방법을 소개한다.

2057년 오늘, 08:00:00, 루드햄 하우스, 리스모어 서커스, 런던 NW5-4SF

06:00경 유엔은 전 세계적으로 만연한 국가 이기주의로 인해 폭발적인 인구 증가 문제 및 국가 간의 경제 불평등·불균형 문제를 해소하는 데 실패했으며, 그 결과 지구 환경 오염을 막기 위한 오랜 기간의 노력에도 불구하고 지구의 자기 제어 능력에 돌이킬 수 없는 심각한 손상이 발생됨을 발표하였다. UN은 현 시점부터 지구의 중·저위도 지역은 인류 생존을 위한 적절한 거주 지역이 아님을 공식적으로 선포하고 남극 고원 지대, 아메리카 및 유라시아 대륙의 북쪽 경계 지역에 임시 거주지를 건설하는 마스터플랜을 발표했다. 그리고 이에 따른 각국 정부의 신속하고 자발적인 참여를 독려하였다.

2060년 오늘, 14:15:05, 루드햄 하우스, 리스모어 서커스, 런던 NW5-4SF

오후 2시경 정부가 발송한 우편물이 도착했다. 내게 지정된 거주지 주소는 〈그린란드-런던 NW5-4SF〉이며, 정부 제공의 무료 수송선을 이용하고자 할 경우 일인당 최대 1개의 3.4kg 화물까지 허용된다는 내용 등이 담겨 있었다. 미리 그린란드행 티켓을 구입해 놓지 않은 것에 대한 후회가 밀려온다. 떠나야 할지 남아야 할지 나는 아직도 망설이고 있다.

2060년 오늘, 23:59:59, 루드햄 하우스, 리스모어 서커스, 런던 NW5-4SF

TV, 라디오, 신문, 팟캐스트 등 모든 미디어들은 유해한 태양 에너지의 유입을 막아 주던 보이지 않던 오존층이 더 이상 제구실을 할 수 없다는 정부의 발표를 하루 종일 앵무새처럼 반복하고 있다. 〈……매년 전 세계의 평균 기온은 급속도로 상승할 것이며, 이에 따라 열대 지역의 대부분이 평균 기온 50~60도에 이르는 불모지로 변하게 될 것이라고 유엔은 공식 발표했습니다. 시민들은 속히 허용된 크기의 짐만을 챙겨 지정된 거주 지역으로 이동하시기 바랍니다. 금일 아침 정부는 각 가정과 직장 주소지로 긴급 통신문을 발송하였습니다. 배정된 거주지 주소를 확인하시고 지정된 항구로 속히 이동하시기 바랍니다. 다시 한번 말씀 드리겠습니다. 런던은 빠르면 3년 안에 열대 몬순 지역으로 바뀔 것이고 섭씨 40도 이하로는 좀처럼 내려가지 않는 폭염이 계속될 전망입니다. 이는 해수면 상승 결과를 낳아 런던 대다수의 지역에 수몰될 것으로 예상됩니다. 암울한 위기 상황입니다. 하루 속히 지정된 임시 거주지로 이동……〉

2

2 방주. 암울한 미래가 예견된 미래에서의 생존을 위해 임시 거주지로 향하는 거대한 방주에 오르는 〈떠나는 자들〉. Grzegorz Jonkajtys & Marcin Kobylecki, 2008.

2063년 오늘, 05:45:00, 유니버시티 칼리지 런던, 웨이츠 하우스, 고던 스트리트 22, 런던 WC1H 0QB

그들은 우리를 남겨진 자라고 부른다. 우리는 스스로 남는 것을 택했지만 어떤 이유에서인지 〈남은 자〉라고 부르지 않는다. 얼마 전까지만 해도 단단한 대지 위에 지어진 런던 도심지를 거닐던 나에게 머지않아 수몰될 런던의 모습은 쉽게 상상할 수 없다. 해수면 상승으로부터 런던을 보호하겠다고 거대한 방벽을 건설했던 〈템스 홍수 방벽〉 프로젝트는 현재의 재앙엔 그다지 도움이 되지 않는 계획이었음이 밝혀졌다. 하지만 아무런 시도도 해보지 않고 자연이 가져오는 역경에 휩쓸리는 것은 삶을 포기하는 것과 진배없다. 아직 구체적인 방법이 떠오르진 않았지만 인류의 잘못으로 계속해서 변하는 지구의 환경을 〈고쳐야 할 것〉이 아닌 자연스러운 현상으로 받아들이고, 그 변화를 순응하며 건강하고 안락한 삶의 터전을 만드는 작업에 착수하기로 결심했다.

서서히 높아지고 있는 템스 강의 수위를 확인하고는 밀려오는 피곤함에 스튜디오 한편의 침대에 몸을 눕힌다. 〈물과 도시의 폐허 위에 세워질 유토피아는 과연 어떤 모습이어야 하고 어떻게 만들어져야 할까?〉 간밤에 불현듯 떠오른 질문에 답을 찾지 못한 채 밤새 뒤척이다 싸늘한 새벽 공기에 몸을 웅크리며 밀쳐 냈던 이불을 끌어올린다.

3 미래에서 온 엽서. 로버트 그레이브스와 매덕 제임스에 의해 그려진 수몰된 런던의 풍경. 해수면 상승으로 마치 빌딩으로 이루어진 다도해와 같은 모습이다. 모든 기반 시설이 물에 잠겨 도시의 기능을 잃어버린 결과 많은 사람들이 런던을 버리고 떠났지만 시간이 지난 지금 무척 평화로워 보인다.
Robert Graves & Didier Madoc-James, 2009

3

2063년 오늘, 10:00:00, 유니버시티 칼리지 런던, 웨이츠 하우스, 고던 스트리트 22, 런던 WC1H 0QB

어제 레이첼 암스트롱 박사의 방에 들어가 그녀가 사용하던 다이어리를 발견했다. 그녀의 기록을 따라 숨가쁘게 움직이던 검은 눈동자가 한 단어에 멈춘다. 〈조상세포Protocell〉. 그 세포를 얻을 수 있는 화학식이 한 페이지에 가득 적혀 있었다. 다이어리에 고정되어 있던 눈동자가 바쁘게 움직이기 시작한 것은 어느 정도 시간이 흐른 뒤였다.

2063년 오늘, 18:00:00, 유니버시티 칼리지 런던, 웨이츠 하우스, 고던 스트리트 22, 런던 WC1H 0QB

바로 옆 건물, 화학 실험실에 필요한 기구들을 챙기러 갔지만 모든 출입문들은 굳게 잠겨 있었다. 혹시나 하는 마음에 실험 폐기물 수거용 컨테이너를 뒤지다가 몇 가지 실험 기구를 챙길 수 있었다. 어제 발견한 레이첼 박사의 화학식은 코트 주머니에 그대로 있었다. 가져온 실험 기구들을 연결하기 시작하는 손이 분주하다. 손에 익은 건축 설계 도구 대신 실험용 유리 막대와 스포이드를 사용하려니 손의 움직임이 어색하기만 하다. 여기저기서 구한 식용 오일과 식초, 세제 등 화학식에 적혀 있던 화학물이 들어간 용액들을 조심스럽게 섞었다. 그리고 그 혼합물을 몇몇의 샬레 안에 한 방울씩 떨어뜨린 다음 그 중앙에 층상 석회암(스트로마톨라이트Stromatolite)에서 추출한 시아노박테리아Cyanobacteria를 조심스럽게 주입했다.

4 층상 석회암과 시아노박테리아.

5 조상세포.

2063년 오늘, 07:00:59, 유니버시티 칼리지 런던, 웨이츠 하우스, 고던 스트리트 22, 런던 WC1H 0QB

커튼의 틈으로 세어 들어오는 강한 햇살에 무거운 눈꺼풀을 들어올렸다. 별다른 변화를 보이지 않는 샬레들을 바라보면서 엄습해 오는 절망감에 한숨을 내뱉었다. 기분을 전환하기 위해 두꺼운 커튼을 걷어 젖히고 어지럽게 널브러진 실험 도구를 정리하기 시작했다. 순간 햇빛에 노출되어 있던 934333번 샬레 속에서 작은 움직임이 느껴졌다.

6

햇빛을 받고 미세한 움직임을 보였던 시아노박테리아-조상세포(이미지7)는 빛이 내리쬐는 방향으로 끝이 넓적하지만 대체로 가느다란 실 모양의 조직(Fig. 4)을 형성한 이후론 무척 활발히 샬레 속을 떠다니고 있었다. 이 세포는 길고 가느다란 형태의 촉수(Fig. 5)들을 통해 물속의 부유 물질들을 급속도로 빨아들이면서 한편으로는 깔때기 형태의 촉수(Fig. 3)로 석회 결정체를 분비하며 중공 구조의 석회질 구조물(Fig. 2)을 짓고 있었다. 구조물의 크기가 커갈수록 샬레 속의 혼탁했던 액체는 점차 맑아졌다. 몇 분이 흐르자 세포는 스스로 뱉어 낸 석회질 구조물에 갈고리 모양의 촉수(Fig. 6)를 박고는 맑은 액체의 흔들림에 몸을 맡기고 있었다.

6 스스로 성장하는 건축.
위: 탄산나트륨 (Na2CO3), 아이오딘화 나트륨(NaI), 과산화수소(H2O2) 그리고 셀룰로오스(C6H10O5) 혼합 용액 안에서 CaCl 과 CuCl을 촉매로 한 화학 반응을 통해 스스로 막 구조물을 형성하며 성장하는 탄화칼슘(Calcium carbonate).
아래: 탄화칼슘의 뼈 모양 구조의 성장 과정을 보여 주는 사진.
Photograph of the chemical reaction by Rasmussen, S, Bedau, MA, Chen, L, Deamer, D, Krakauer,

7 성장한 시아노박테리아-조상세포.
1차 실험에서 살아 있는 건축 도구 및 시공자의 자질이 드러남.

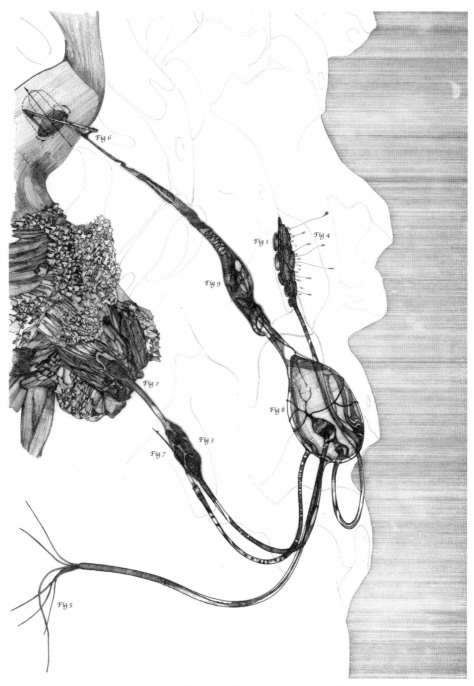

Matured cyanobacteria-protocell

An architecutral design tool and construction metarial

Fig 1

Fig 2

Fig 3

Fig 4

Fig 5

Fig 6

Fig 7

Fig 8

Fig 9

2064년 오늘, 06:15:30, 유니버시티 칼리지 런던, 웨이츠 하우스, 고던 스트리트 22, 런던 WC1H 0QB

먼지 긴 책장들 사이의 채광창을 통해 들어오는 새벽의 첫 빛줄기가 6층 도서관의 아침을 열고 있었다. 책에 수북이 쌓인 먼지들을 닦아 내던 중 『히스 로빈슨의 기묘한 장치 Heath Robinson Contraptions』라는 삽화집을 발견했다. 책 속의 묘한 기계 장치 그림들을 보고 있자니 〈시아노박테리아-조상세포〉를 다량으로 배양할 수 있는 장치를 어떻게 만들어야 할까 고심했던 그동안의 시간을 보상받을 수 있을 것만 같았다.

2064년 오늘, 18:15:32, 유니버시티 칼리지 런던, 웨이츠 하우스, 고던 스트리트 22, 런던 WC1H 0QB

검은 물이 교정 안으로 흘러들었다. 복잡해진 심정을 침착하게 다잡은 뒤 삽화집에서 영감을 받아 만든 장치(이미지 8) 앞에 섰다. 커다란 태엽을 감은 뒤 손을 놓자 촘촘히 감겨진 태엽이 힘차게 돌기 시작했다. 태엽이 풀리면서 기어들의 움직임도 빨라졌다. 기어에 연결된 믹서 장치(Fig. 4)에서 조상세포가 만들어졌고, 연결 튜브를 통해 바로 옆에 설치된 프라이팬(Fig. 8)으로 쏟아졌다. 프라이팬 바로 위에는 거름망(Fig. 1)이 설치되어 있었는데, 그 위에 분액 깔때기가 시계 추처럼 흔들리고 있었다. 깔때기에 의해 소량으로 나뉜 시아노박테리아는 바로 아래 거름망에 의해 다시 한번 잘게 나뉘어 프라이팬으로 떨어졌다. 소리 굽쇠 장치(Fig. 3, 6, 7)가 만들어 낸 특정 진동에 의해 프라이팬 속의 조상세포와 시아노박테리아는 서로 결합하기 시작했다.

8 히스 로빈슨의 상상 요리 기구에 영향을 받아 만든 장치. 요리 기구를 건축 설계 및 시공 도구로 변형한 첫 번째 시도이다. 히스 로빈슨은 런던 출신의 풍자 만화가이자 일러스트레이터로 유머러스하고 정밀한 화풍으로 다양한 책의 삽화를 그렸다. 단순한 행동을 대신해 주는 괴상한 기계 그림으로 널리 알려진 그의 이름 〈히스 로빈슨〉은 런던 사람들에 의해 〈극히 비실용적인 것〉을 나타내는 대명사로 사용되어 왔다. 그가 사망한 지 120년이 지난 오늘, 그의 장치는 물에 잠겨 도시의 기능을 완전히 잃어버린 런던을 재생시킬 〈세포〉를 배양하는 장치로 다시 태어났다.

Fig 2

Fig 1

Fig 4

Fig 9

Fig 6

Fig 7

Fig 3

Fig 8

Fig 5

The edition of Heath Robinson's imaginary cooker

An architecutral design tool and construction metarial

2064년 오늘, 07:15:01, 유니버시티 칼리지 런던, 윌킨스 빌딩, 고어 스트리트, 런던 WC1E 6BT

창문 옆 라디에이터에 매어 놓은 밧줄을 풀었다. 2주 전 배양에 성공한
〈시아노박테리아-조상세포〉들을 휴면 상태로 보관하기 위해 고안한 알파벳 I 모양의
카트리지(나는 구급 키트First-aid kit라고 부른다)들이 담긴 가방을 확인한 뒤 배를 몰고 수로로
향했다. 건물들의 섬을 통과할 때마다 장대를 써서 물밑의 보이지 않는 장애물에 부딪히지
않도록 조심해야 했다. 마침내 건물 전체가 석회석으로 둘러싸인 윌킨스 빌딩에 다다를 수
있었다. 밧줄을 중앙 계단 옆 동상에 묶어 두고 물에 잠긴 계단을 걸어 내려갔다. 반쯤 물에 잠긴
상태로 볕이 잘 드는 곳에 위치한 석회석 벽에 준비해 온 I 형태의 카트리지(Fig. 1)를 박아 넣었다.
카트리지에 담겨 있던 8개의 〈세포〉들이 깨어나 활동을 시작하기까진 그리 오랜 시간이 걸리지
않았다. 다수의 세포(Fig. 2, 3)들이 건물의 석회석(Fig. 5)들과 주위의 물속 부유물들(Fig. 4)을 빠르게
흡수하여 견고한 석회질 중공 구조물(Fig. 6)을 만들기 시작했다.

Fig 7

Fig 8

Fig 3

Fig 4

Fig 6

Fig 5

Fig 2

Fig 1

The implantation of cyanobacteria-protocell into limestone

Using 'I' form cartridge cyanobacteria-protocells absorb fossiled minerals and then build complex tissue structure

2064년 오늘, 07:20:32, 유니버시티 칼리지 런던, 윌킨스 빌딩, 고어 스트리트, 런던 WC1E 6BT

카트리지들을 설치한 지 몇 분이 흘렀다. 석회석 벽체에 추가로 설치했던 카트리지 속 〈세포〉들도 활발히 작업을 시작했다. 몇몇 〈세포〉(Fig. 5, 6)들은 주어진 영역에 대한 작업을 마치고 자신들이 만들어 낸 석회질 중공 구조물의 빈 공간을 찾아 휴면(Fig. 8) 상태로 들어가기 시작했다. 담겨 있던 〈세포〉들을 모두 방출한 카트리지(이미지 10의 Fig. 7, 이미지 11의 Fig. 3, 4)들은 석회질 중공 구조물에 흡수되기 시작하였다.

11 구급 키트 주입 실험.
I형 카트리지는 시간이 지나면
〈세포〉가 만들어 낸 복잡한 형태의
석회질 구조물에 녹아 든다.

Glowing naturally after the expiration day of the cartridges

After the expiration day of the cartridge, cells are disassembled from it and lay catalytic seeds inside living limestone

설치한 모든 〈구급 키트〉(Fig. 4)들을 더 이상 찾아볼 수 없었다. 자세히 살펴보면 구급 키트 안에
담겨 있던 모든 〈세포〉(Fig. 5)들이 자신들이 만들어 낸, 마치 인간 뼈의 내부 구조와 같은 중공
구조들 속에 들어가 자신들만의 생태계(Fig. 2, 5)를 형성한 것을 볼 수 있다. 인간에 의해 잘게
나뉘어 인간의 삶을 보호하는 데 사용되던 석회석 덩어리들은 이번에는 인간이 만들어 낸 작디
작은 세포에 의해 다시금 하나의 덩어리(Fig. 2, 3)로 합쳐져 있었다. 본연의 임무를 마친
〈세포〉들은 활동 시 비축한 생체 에너지를 극소량만 사용하면서 휴면 상태(Fig. 1)로 들어갔으나,
몇몇 〈세포〉(Fig. 6, 7)는 빛 에너지를 얻기 위해 촉수를 뻗어 주위의 환경 변화를 감지하고 있었다.

12　일체화된 구조물로 변형된 석회석
벽체.

13　시아노박테리아–조상세포의
생태계. 자신들의 분비물로 만들어
낸 구조물 속에 자신들의 생태계를
만들고 생활하는 〈세포〉들의 모습.

12

13

The synthetic ecology of cyanobacteria-protocells

Cyanobacteria-protocells organize its own ecology inside existing building structure which is made of the compound calcuim carbonate

2064년 오늘, 07:04:47, 유니버시티 칼리지 런던, 웨이츠 하우스, 고던 스트리트 22, 런던 WC1H 0QB

어제보다 조금 일찍 서둘러 모든 실험 준비를 마치고 밧줄을 매어 놓은 창가로 갔다. 정박해 놓은 배는 어제와는 달리 검은 물에 반쯤 잠겨 있었다. 평소 같았으면 절망에 빠졌겠지만 어제의 성공에 무척이나 도취되었던 나는 크게 개의치 않았다. 배를 고쳐야 한다는 생각보다는 창가 옆의 벽돌 벽체에 관심이 갔다. 어제보다는 좀 더 깊은 곳에 〈구급 키트〉를 설치해 보기로 했다. 밧줄을 몸에 묶은 다음 산소 공급관으로 쓸 수 있을만한 길고 가느다란 튜브를 입에 물고 초록빛으로 물든 물속으로 천천히 들어갔다. 수면 아래 3미터쯤에서 물의 흐름에 몸을 맡긴 채 시야를 가리던 회색의 부유물들이 가라앉길 기다렸다. 선명하진 않지만 벽돌 벽체가 그 모습을 드러내기 시작했다. 나는 벽돌 몇 개를 빼내어 그 안쪽에 〈구급 키트〉를 고정하고는 다시 벽돌을 끼워 넣었다.

2064년 오늘, 15:12:30, 유니버시티 칼리지 런던, 웨이츠 하우스, 고던 스트리트 22, 런던 WC1H 0QB

며칠간의 폭우로 두 번째 실험 장소에 접근할 엄두를 내지 못했기에 2차 실험 때 채취한 벽돌 몇 개를 사용해 표본 실험을 하기로 결정했다. 창가 옆에 흐르기 시작한 검은 물을 시험관(인공 자궁)에 가득 담고 그 안에 벽돌 3개와 〈구급〉 처치한 작은 벽돌 조각 1개를 넣었다. 빠른 시간 안에 중공 석회질 구조물로 〈구급〉 처치 완료된 작은 벽돌 조각은 구급 처치가 필요한 다른 벽돌들 3개를 변성시키기 시작했다. 시험관에 담겨 있던 물을 빼버리고 건조한 공기를 넣어 주자 빠른 속도로 진행되던 변성은 이내 멈추었다.

14 두 번째 실험 장소인 웨이츠 하우스의 런던 벽돌.

15 시험관 안에서 자라난 석회질 중공 구조체. 〈세포〉에 의해 〈구급〉 처치된 벽돌은 변성 완료 후 인접한 위·아래의 벽돌을 변성시키기 시작했다.

14

15

The continued transformation without the artificial uterus

The three inert London bricks keep transforming into a unitized living structure with its own ecology

2064년 오늘, 08:05:47, 유니버시티 칼리지 런던, 웨이츠 하우스, 고던 스트리트 22, 런던 WC1H 0QB

창가로 날아든 비둘기가 창문을 두드리는 소리에 눈을 떴다. 6일간의 폭우가 마치 거짓말인 듯 뜨거운 아침 햇살이 창문을 막아 놓은 널빤지 틈으로 들어오고 있었다. 두 번째 실험 결과를 보려고 창문의 허술한 덧문과 깨진 유리창을 열고 고개를 숙여 물속을 들여다보았다. 이리저리 흔들리는 물이 잠시 잠잠해지자 덥수룩한 수염으로 덮힌 얼굴이 비치는 수면 바로 아래로 실험 장소를 표시했던 붉은 리본과 창틀 바로 밑에까지 변성된 런던 벽돌(Fig. 1)이 있었다.

2064년 오늘, 09:00:11, 유니버시티 칼리지 런던, 웨이츠 하우스, 고던 스트리트 22, 런던 WC1H 0QB

창틀 밑에서 변성 중인 벽돌 벽체를 300x240x300밀리미터의 크기로 떼 내어 물이 얕게 닮긴 수조에 넣고 관찰하였다. 구급 키트를 벽돌 벽체 내부에 설치해서일까, 자연환경에 오랜 기간 노출되어서일까, 1차 실험이나 표본 실험과는 또 다른 결과였다.

1차 실험 때의 〈세포〉는 작은 기둥 모양의 해면뼈Cancellous bone와 유사한 중공 구조체만을 실험용 벽체 외부에 형성하였으나, 2차 실험에서는 내부에는 1차 실험 때처럼 해면뼈(Fig. 4)와 같은 중공 구조물을 만들었지만 수중 환경과 접하는 외부에는 치밀뼈Compact bone(Fig. 3)와 같이 두껍고 치밀한 석회질 층을 만들어 거친 수중 환경에 적응하기 위한 자신들의 생태 환경을 구성하고 있었다.

벽체 중앙부를 다시금 자세히 살펴보니 하부와 상부의 상태가 다른 것을 쉽게 알 수 있었다. 윗부분이 아랫부분에 비해서 보다 긴 타원형 형태의 석회 구조물로 형성되어 있었으며, 치밀도도 더 낮음을 알 수 있다. 또한 변성된 벽체의 가장 상부에는 여전히 구급 활동에 여념이 없는 몇몇 〈세포〉들을 볼 수 있었다.

치밀한 구조를 갖고 있는 바깥 면은 변하지 않는 것처럼 보이지만 변성 과정 중인 중앙부를 둘러싼 이 외피(Fig. 2)는 실제로 유연성을 갖고 있어 외부의 물리적 충격으로부터 내부를 보호하고 있었다. 마치 메모리 폼처럼 손의 압력으로 형태를 조금은 바꿀 수 있었으며 손을 땐 후 몇 분이 흐르면 본래의 형상으로 돌아왔다.

수조 바닥의 물을 모두 빨아들였던 벽체가 서서히 말라가자 상부 층의 〈세포〉들의 움직임도 서서히 둔화되기 시작했다.

2065년 오늘, 09:00:11, 유니버시티 칼리지 런던, 웨이츠 하우스, 고던 스트리트 22, 런던 WC1H 0QB

밧줄을 끌어당기자 건물 내부의 침수된 공간에 넣어 두었던 2차 실험 때의 벽체 덩어리가 모습을 드러내기 시작했다. 그 석회질 구조물은 비타민 B와 마그네슘, 철, 엽산과 칼슘 등 영양소가 풍부한 해조류(Fig. 7)의 좋은 서식지로 변해 어류들이 모이기에 좋은 인공 어초가 될 것 같았다. 이를 증명이라도 하듯 옅은 초록빛으로 물든 물속에서는 팔뚝만한 연어들이 사라진 자신들의 보금자리를 찾아 헤엄치고 있었다.

16 살아 있는 런던 벽돌 벽체. 〈비활성 상태로 강제적으로 결합되어 있던 런던 벽돌 벽체는 〈구급 키트〉를 중심으로 변성되기 시작하여 〈세포〉들의 완벽한 보금자리로 구축되었다. 변화하는 주변 환경에 맞게 스스로 적응하는 〈살아 있는 런던 벽돌〉은 〈살아 있는 건축Living Architecture〉의 초석이 된다.

The living 'London bricks'

The inert London bricks are transformed into living 'London bricks' by the synthetic ecology of cyanobacteria-protocells

The Gaia's anatomical chart

The Royal Docks, Spiller's Millennium Mills, the Tate & Lyle refinery, and the Beckton Gas works are the Gaia's immaginary organs

3개의 운하용 보트를 웨이츠 하우스Wates House 창의 덧문으로 연결하여 모선을 만들었다. 이 배로 〈남겨진 자들〉 서넛과 함께 런던의 동쪽으로 이동하여 불룩 솟은 벡톤 알프스Beckton Alps에 올랐다. 벡톤 가스Beckton Gas Works라고 적힌 가스 저장 탱크에 걸려 있던 석양이 내려앉으며 초록색 수면을 빨간색으로 빠르게 물들이고 있었다.

나는 뉴햄 자치구의 지도를 펼쳐 붉은 펜으로 선을 긋기 시작했다. 붉은 선은 벡톤 알프스를 출발하여 벡톤 가스의 가스 저장 탱크 및 그 부지를 지나서 실버타운Silvertown의 테이트 앤 라일 템스 정제공장Tate & Lyle refinery, 스필러의 밀레니엄 밀Spiller's Millennium Mills 공장, 마지막으로 런던 시티 공항을 둘러싸고 있는 로얄도크Royal Docks를 연결했다. 마지막으로 〈가이아Gaia, 남겨진 자들의 도시〉라는 글자를 적었다.

언덕 위에 올라선 〈남겨진 자들〉이 만들어 낸 그림자가 길게 늘어져 흔들거리는 모선의 선실 안으로 들어가 A1 규격의 투명한 폴리프로필렌 시트들이 널려져 있는 낡은 제도대 위에 멈추었다. 0.13밀리미터의 얇은 제도용 팬으로 그려진 설계도에는 〈가이아의 해부도The Gaia's anatomical chart〉(Fig. 1)라고 쓰여 있었다. 한때 산업 혁명과 영국의 부흥을 상징했지만 현재는 버려지고 침수된 건물들과 시설물들이 인체 내 장기들로 치환되어 있었고, 건물로 이루어진 섬들을 흐르는 지류들은 그 장기들을 연결하는 혈관과 신경으로 표현되어 있었다. 물리적인 정확도보다는 〈가이아〉의 신체 기관으로써 폐허 및 녹슨 시설물들의 기능, 연결 관계가 표시되어 있었다. 또 〈가이아〉가 물에서부터 흡수한 영양 요소 중 어떤 부분들이 장기 활동의 에너지로 사용되고, 어떤 부분들이 시아노박테리아–조상세포를 배양하게 될지, 그러기 위한 장기들의 역할은 무엇인지 등이 상세하게 기록되어 있었다. 마치 1290~1310년에 작성되던 〈헤어포드의 중세의 세계 지도Hereford Mappa Mundi〉를 보는 듯했다. 각 〈장기〉들의 기능과 위치뿐만 아니라 보통의 건축 설계도와는 달리 화학, 의술, 인류학, 역사에 관한 다양한 정보를 담고 있는 시각화된 백과사전이었다.

선실로 들어선 나는 지도와 제도대 위의 설계도를 비교한 후 통신용 파이프를 통해 벡톤 가스의 가스 저장 탱크로의 출항을 지시했다.

17 가이아 해부도, 〈남겨진 자들의 도시〉.

2068년 오늘, 06:00:15, 벡톤 가스, 뉴햄 런던 자치구, 런던 E6

수면 위에 드러나지 않은 많은 인공 암초들을 피해 운행하느라 10시간만에야 겨우 벡톤 가스가
위치했던 장소에 도착할 수 있었다. 템스 강 바로 옆에 위치한 이 거대한 가스 공급 시설은
선착장을 바쳐 주었던 기둥과 가스 저장 탱크의 철골 구조물 일부(Fig. 2)만 수면 위에 드러낸 채
대다수의 시설을 수심 6미터 아래 숨겨 두고 있었다. 수심 4미터에 아래에 오늘의 목표인 대형
가스 배관(Fig. 5, 6)이 있음을 확인한 나는 다른 〈남겨진 자〉 하나와 함께 조잡한 고무 소재의
잠수복을 입고 입에 문 흡입 밸브로 산소가 들어오는 것을 확인하였다. 마이크가 연결된
케이블에 문제가 없는지 확인하고는 가스 배관을 향해 나아갔다. 새벽임에도 생각보다 높은
수온에 불쾌감이 밀려왔지만 일정한 호흡 소리와 공기 펌프 소리를 들으며 눈앞에 보이는
파란색 배관(Fig. 5, 6) 및 펌프(Fig. 3, 4)에 집중하였다.
뉴햄 그리고 런던의 많은 곳에 가스를 공급하였던 이 거대 시설은 오늘의 작업을 통해
〈가이아〉의 간Liver이 된다. 칼슘, 탄소, 수소, 산소 그리고 질소 화합물의 대사, 해독 및 살균 작용
등 다수의 대사 작용을 수행하여 〈세포〉들을 잉태하는 데 필요한 에너지와 영양소를 공급하는
중요한 역할을 수행하게 된다.

18 벡톤 가스 저장 탱크 및 선착장.

19 벡톤 가스, 인공 간.

18

19

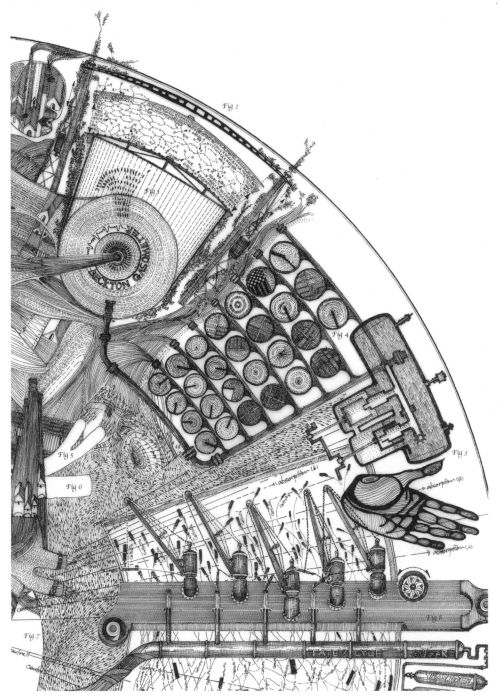

The artificial liver, the Beckton Gas works

A chemical compound of calcium, carbon, hydrogen, oxygen and nitrogen decomposes into ion condition by artificial organs

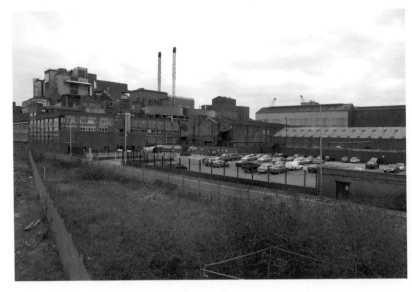

20 테이트 앤 라일 템스 정제
공장 및 녹슨 철도.

21 테이트 앤 라일 템스 정제
공장, 인공 소장.

20

2068년 오늘, 10:04:03, 테이트 앤 라일 템스 정제 공장, 팩토리 로드, 런던 E16 2EW

3층의 깨진 창문을 통해 테이트 앤 라일 정제공장 안을 들여다보았다. 당분의 유혹에 빠져든
붉거나 짙은 녹색 해초들이 공장을 가득 채우고 있어 계획했던 것처럼 설탕 생산 시설을
가이아의 소장으로 활용할 수 있을지 걱정이 들기 시작했다. 설계도에는 테이트 앤 라일의 정제
시설이 어떻게 가이아 몸에 흡수된 칼슘, 탄화수소, 산소 그리고 질소화합물(Fig. 3)을 분해하고
이온 상태(Fig. 5, 6)로 만들어 가이아 체내에 흡수(Fig. 8)시키는지 그 방법들이 자세히 설명되어
있었으며 관련 화학식 및 화학 물질의 보관 시설(Fig. 7)까지 상세히 기록되어 있었다. 하지만 물에
범벅이 되어 엉망이 되어 버린 설탕 부대와 해초들에 점령된 시설물들을 뒤로 하고 나는
동료들이 기다리는 모선으로 발길을 돌렸다.

2069년 오늘, 10:04:03, 테이트 앤 라일 템스 정제 공장, 팩토리 로드, 런던 E16 2EW

오늘로 3개월에 걸친 인공 소장 제작 작업이 마무리되었다. 부러지고 꺾이고 유실된 시설물들을
다시 연결하고 공장 안에 녹아 있는 화학 물질들이 유실되지 않도록 조치를 취하느라 온갖
노력을 기울였다. 시설의 재가동을 위해 수압을 만들어야 했는데, 이를 위해 자동차 엔진을
사용해야 했던 것은 아이러니했다. 하지만 가이아의 소장이 갖추어야 할 모든 기능이 활성화고
물속에 녹아 있던 영양분을 원활하게 분해 및 흡수하기 시작하면서 더 이상 화석 에너지는
필요하지 않았다.

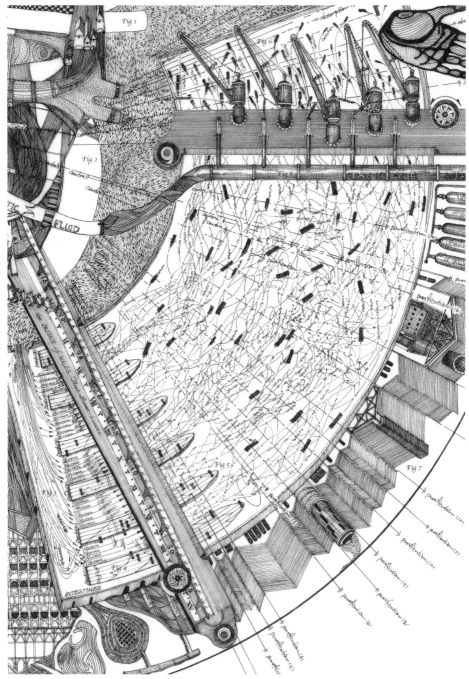

The artificial small intestine, the Tate & Lyle refinery

The refinery provides nourishment, starches and sugars to the uterus for developing the embryo stage of cyanobacteria-protocell

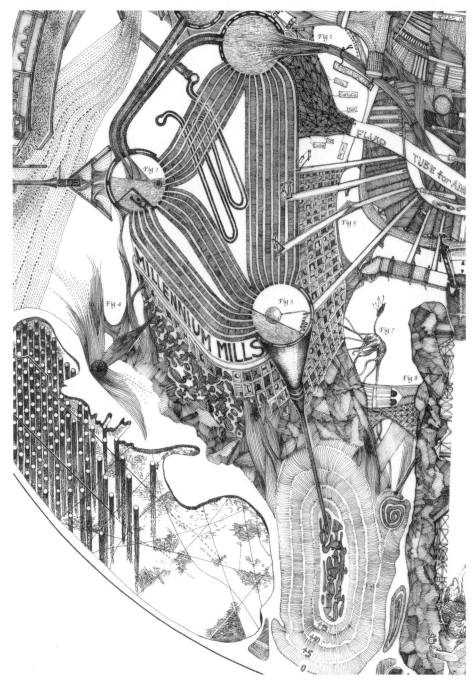

Fig 1

Fig 2

Fig 5

FLUID

TUBE for A

Fig 4

MILLENNIUM MILLS

Fig 3

Fig 7

Fig 8

Fig 6

+10

+5

The artificial ovary, the abandoned Spiller's Millennium Mills

The ovary periodically produces the ovums of cyanobacteria-protocell with disassembling the own rusted equipments

2069년 오늘, 15:47:50, 스필러의 밀레니엄 밀 공장, 레일리 로드 25, 런던 E16 1AX

보를 제외하곤 대부분이 내려앉은 밀레니엄 밀 공장 바닥에 조심스럽게 닻을 걸었다. 모선이
정박한 수면 아래에 길게 뻗은 선착장이 있음을 확인한 나는 동료들과 함께 가이아의 다른
장기들로부터 얻어진 영양소를 공급하기 위한 배관들, 일명 탯줄(Fig. 5, 8) 설치를 위해 분주히
움직였다. 1920년, 로얄 도크Royal Dock로 시작하여 2006년 런던 시티공항London City
Airport으로 사용되었던, 과거 런던의 산업과 물류를 관장하던 이곳은 템스 강을 따라 유입되어
온 토사들과 런던의 화려함을 장식했던 문화의 흔적들에 둘러싸여 거대한 석호를 형성하고
있었다. 바람에 의해 흔들리는 수면과는 달리 수중은 어머니의 양수 속과 같이 고요하기만 했다.
정자인 시아노박테리아Cyanobacteria를 배양하고 공급하기 위한 시설들(Fig. 2, 3)은 밀레니엄
밀의 폐허 속에, 난자인 조상세포Protocell를 배양하고 보관하는 난소(Fig. 6)는 침수된 선착장에
구축하기로 결정하였다. 준비를 마친 팀원들이 건물 속으로 들어가자 닻을 올린 모선은
밀레니엄 밀을 떠나 각 장기들로부터 공급되는 영양소가 운반하는 배관들의 위치를 찾아
수색에 나서기 시작했다.
모든 연결 작업이 완료된 후 난소인 선착장으로 주기적으로 공급되는 시아노박테리아의 모습과
시아노박테리아-조상세포들이 차근차근 잉태되는 모습을 확인할 수 있었다. 초반에 잉태된
〈세포〉들은 자신들에게 안전한 생태계를 만들기 위해 연약한 지반과 시설을 찾아 구급 활동에
착수(Fig. 4)하는 모습도 볼 수 있었다.

22 밀레니엄 밀, 인공 난소.

23 밀레니엄 밀 폐허.

2072년 오늘, 15:47:50, 로얄 도크, 런던 E16 2PX

3년 후, 만삭이 된 가이아의 자궁 속에는 셀 수 없이 많은 〈세포〉들이 자라고 있었다. 활발하게
움직이는 태아 〈세포〉들을 비활성 상태로 안전하게 보호하기 위해 초기부터 자궁 구조물의 구조
활동을 전개해 온 성숙된 〈세포〉들이 석호의 일부를 흡수하고 재구축해 보다 튼튼하고 안전한
가이아의 자궁과 태반을 만들고 있다. 외부로 열린 반구형 구조물의 최상부를 통해 자궁 내부의
상태를 들여다보던 나(이미지 26의 Fig. 1)는 가이아의 출산일이 다가오자 석호 동쪽 끝의 자궁 문을
열기 위해 뱃머리를 돌렸다.

갓 태어난 〈세포〉(Fig. 4)들은 그들이 만들어 낼 변화된 생활 환경을 받아들이지 못하고 과거의
터전인 대지에만 집착하는 〈떠나간 자들〉의 행동에 길을 잃고 가이아의 주위를 맴돌고 있었다.
물에 잠긴 도시, 런던(Fig. 6, 7)에는 비록 소수지만 변화를 인정하고 새로운 환경에 적응해서
살아가려는 〈남겨진 자들〉이 있었기에 나는 그들과 함께 방황하는 〈세포〉들을 이끌고 침수되고
폐허가 된 빌딩 섬들을 새로운 기후 환경과 수상 생활에 적합한 삶의 터전으로 만들기 시작했다.

24 임산부의 복부 기관, 자궁, 태반,
그리고 태아 .
Henry Cook(17C).

25 만삭의 가이아, 자궁 내부 투시도.

26 (뒤페이지) 구급 키트의 출생.

24

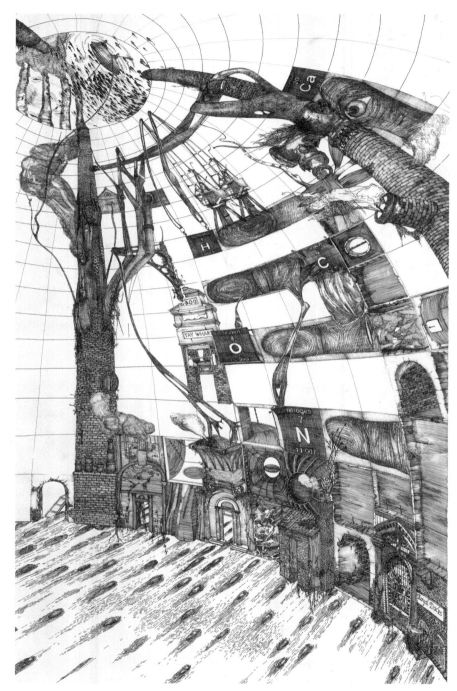

The inside view of a heavily pregnant Gaia's uterus

Artificial organs, for example Gaia's uterus, are constructed with abandoned architectural and industrial pieces

Fig 1

Fig 3

Fig 2

Fig 6

Fig 7

2100년 오늘, 10:11:19, 루드햄 하우스, 리스모어 서커스, 런던 NW5 4SE

밀려오는 짙은 회색의 물을 바라보며 지난 30년간 지속해 온
〈남겨진 자들의 도시〉프로젝트와 관련한 모든 실패와 성공
스토리가 담긴 건설 일지 및 도면, 〈세포〉 배양을 위한 실험
보고서 및 실험 기구 그리고 〈세포〉가 담긴 구급 키트 한 세트를
조심스럽게 박스에 담았다. 방수 처리를 위해 특별히 만들어진
박스였지만 밀봉하는 마지막 그 순간까지 심혈을 기울였다.
극지로 이동한 〈떠나간 자들〉은 인류 문명 발전 과정이 지구를
병들게 하고 결국 인류의 존망이 결정될 최대 위기를 갖고
왔음에도 불구하고 과거의 기술과 삶의 방식을 고수한
거주지를 만들어 생활하고 있었다. 비록 UN의 강한 통제에
의해 과거에 비해 환경 유해 물질의 배출량은 점차 감소하고
있지만, 한번 높아진 지구의 온도는 내려갈 줄을 몰랐고 수위도
계속해서 높아지고 있었다.
상대적으로 높은 지대에 위치해 있어 수년 동안 침수를
모면했던 루드햄 하우스Ludham House는 거세게 밀려오는
물의 수압(Fig. 1)에 1층이 침수(Fig. 5)되었고 떠밀려 온 인류
문명의 흔적들(Fig. 2)이 만들어 낸 강한 충격에 의해 일부
벽체가 부서지는 피해(Fig. 3)를 입었으나 미리 하우스에 함께
생활하고 있던 구급 요원 〈세포〉(Fig. 4)들에 의해 바로 복구되기
시작하였다.
성난 물결이 조금 진정되는 것을 확인한 나는 위치 발신기를
설치한 박스를 〈떠나간 자들〉의 거주지나 UN의 그린란드
본부에 도착하기를 기도하며 떠나 보냈다.

In 2100 AD
The moment of the first contact between the first aid-kit and a common building
scale 1/20

2145년 오늘, 10:11:21, 루드햄 하우스, 리스모어 서커스, 런던 NW5 4SE

루드햄 하우스(Fig. 5)에는 나를 포함한 서너 명의 〈남겨진 자들〉이 어울려 거주하고 있다. 수위는 계속 높아져(Fig. 1) 이제는 1층의 대부분이 수면 아래에 잠겨 있다.

45년 전 〈세포〉들에 의해 변성을 시작한 1층은 템스 강에서부터 리스모어 서커스까지 거슬러 올라온 연어(Fig. 2) 등 90여 종의 물고기와 영양이 풍부한 녹갈색 해조류(Fig. 4)를 위한 최적의 서식지가 되어 거주민들에게 하루하루 신선하고 맛 좋은 식재료를 공급(Fig. 3)하고 있다.

몇몇 열정적인 〈세포〉들은 수면 위 벽체 일부도 〈살아 있는〉 상태로 활성화시켰는데 녹갈색 해조류 재배(Fig. 6)을 위한 좋은 텃밭임이 확인되어 1층으로 잠수하는 수고를 조금이나마 덜 수 있었다.

수확된 일부 어패류들은 최상층에 위치한 건조실로 옮겨 건어물(Fig. 7)로 만들어 간식으로 즐겼고 원거리 탐사를 위한 음식으로도 활용하였다.

힐끗 쳐다본 통신기에선 인지신호만이 무심하게 흘러나온다. 85년 전 〈떠나간 자들〉에게선 오늘도 별다른 소식이 없다.

After 2145 AD
The symbiotic relationships between isolated human and nature in a building
scale 1/20

2100년 오늘, 10:25:19, Royal Dock, 런던 E16 2PX

태양(Fig. 6)이 뜨겁게 내리쬐는 로얄 도크의 석호를 중심으로 분주한 움직임이 있다.
〈가이아Gaia, 남겨진 자들의 도시〉 탄생 30주년을 맞는 오늘 〈가이아〉는 〈떠나간 자들〉의 소식을
기다리며 극심한 출산의 고통을 견디고 있다. 그녀의 인류에 대한 위대한 헌신과 사랑을 알기에
〈남겨진 자들〉은 오늘도 자신들이 이룩한 유토피아 건설 일지를 바다에 띄운다.

29 시아노박테리아-조상세포,
건축용 도구.

30 (뒤페이지) 2100년, 만삭의 가이아.

Fig 1

Fig 2

Fig 5

Fig 6

Fig 4

Fig 3

Fig 7

Fig 8

The activation of cyanobacteria-protocell as architectural tools

After a period of dormancy the cell's four tentacles and one anchor are operated by the special condition of natural environment

A heavily pregnant Gaia in 2100 AD

The three-dimensional anatomical chart of a heavily pregnant Gaia,
which is shown unenlightened people
to educate
what a symbiotic relationship for sustainable life
by herself.

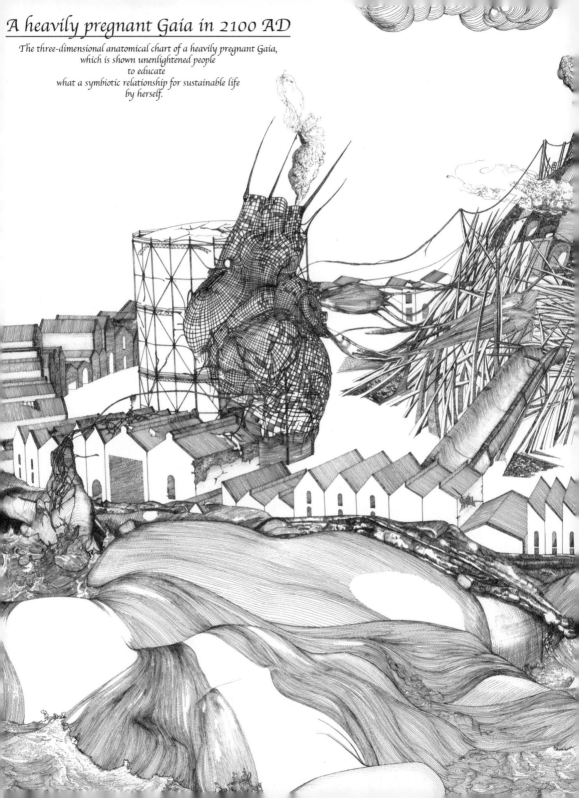

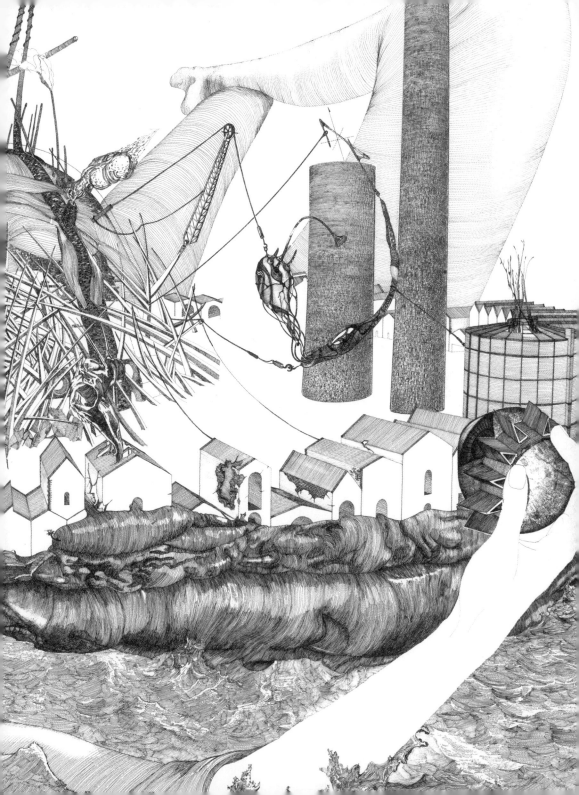

Architectural Imagination
and Storytelling:
Bartlett Scenarios

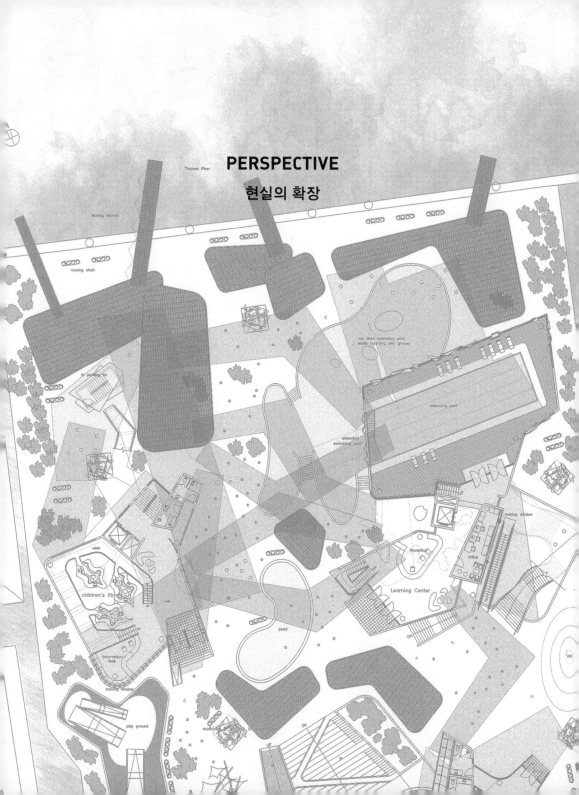

PERSPECTIVE

현실의 확장

온전한 자유

박현진

Giving Freedom
Getting Freedom

창조자는 창조물에게 스스로 창조할 자유를 준다.

창조물은 책임을 느끼지 않는 무한대의 자유를 느끼며 창조한다.

창조자는 보이지 않는 범위를 두었다.

창조물은 그 범위의 제한을 느끼지 못하기에 무한 자유하다.

그래서,

창조자는 창조물에 의해 재창조되는 무궁무진한 결과에 대한 자유를 얻으며

창조물은 책임에서 벗어난 완전한 창조 행위의 자유를 얻는다.

누구나 결과에 책임을 느끼지 않으면서 디자인할 수 있는 방법을 탐색한다.

그 방법은 범위나 규칙을 정하는 것인데, 그 범위나 규칙 안에서는 누구나

맘껏 자유롭게 디자인할 수 있는 자유를 느낄 수 있다. 디자이너는 다만

범위를 만들 뿐이며, 그 범위는 물리적일 수도 있고 제한이나 규칙일 수도

있으나, 그것은 강요되지 않는다. 디자이너도 무궁무진한 다양한 결과를 얻게

되며, 결정적 결과에서 자유할 수 있다.

런던대학교(UCL) 바틀렛 건축대학원 M.Arch AD (2004)
온디자인건축사사무소(주), 서울시 디자인위원
lovesky@hanmail.net

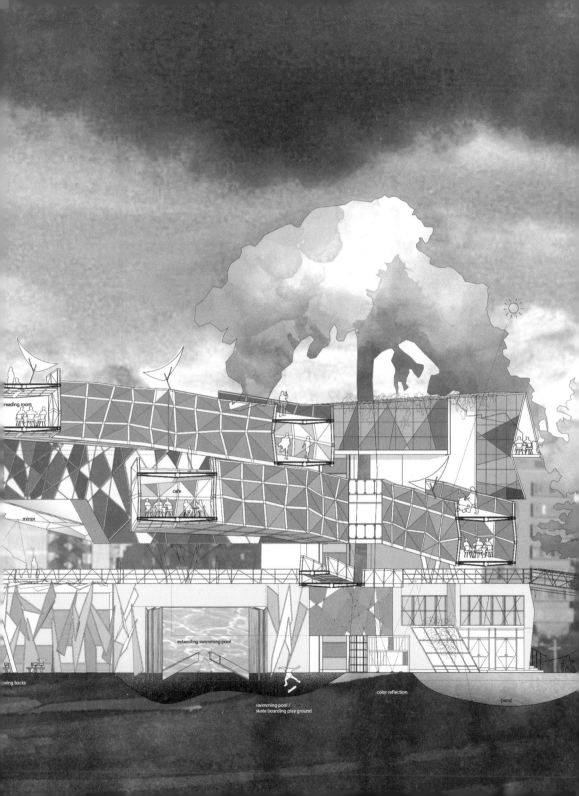

reading room

mirror

cafe

extending swimming pool

oving backs

swimming pool /
skate boarding play ground

color reflection

pend

1. 태초에 아담

태초에 조물주이신 하나님은 고유의 창조 영역에 아담이 참여하도록 허락하셨다. 사실 모든
창조적 활동은 하나님의 몫이었고 수고였으며, 아담은 그저 창조물이자 관람자에 불과했다.
그러나 하나님은 관람자에 불과한 아담에게 창조 활동의 고유의 특권이자 권위의 작업인
〈작품명〉을 짓는 가장 영광스러운 영역을 허락하셨다. 하나님은 아담에게 그 어떤 것도
강요하지 않았고 어떠한 지침이나 제한이나 틀도 주지 않았다. 그저 모든 천지 만물이(하나님이
방금 만든) 아담이 말하는 그대로 이름을 갖게 되는 영광을 허락하신 것이다.

> 들짐승과 공중의 새를 하나하나 진흙으로 빚어 만드시고, 아담에게 데려다 주시고는
> 그가 무슨 이름을 붙이는가 보고 계셨다. 아담이 동물 하나하나에게 붙여 준 것이
> 그대로 그 동물의 이름이 되었다. (창세기 2:19)

사물을 만든 창조자가 자신의 작품에 이름을 붙이는 것은 당연한 작가만의 고유 특권이다.
아담은 신의 창조 영역에서 얼마나 커다란 영광의 역할을 맡은 것인지도 인지하지 못한 채 맘껏
보이는 대로, 들리는 대로, 느끼는 대로 모든 것의 이름을 마음껏 불러 댔다. 그리고 그 즉시
그것들은 아담이 부르는 대로 이름이 되었다. 창조의 과정 중 가장 놀라운 한 장면이다. 조물주가
창조물에게 자기의 권위를 이양하여 창조의 과정에 참여토록 한 첫 번째 사건이다. 그리고,
조물주는 자신의 창조물 중 가장 연약한 인간에게 그의 모든 창조물을 다시 재창조하도록
허락하신다. 돌도끼 시대부터 우주선이 발사되는 지금의 시대까지.

1

2. 2005년 애덤

2 자유로이 떨어진 낙엽들이 마치 의도된 듯 다양한 작품을 만들고 있다. 의도하지 않고 자유로이 맘껏 작업해도 이렇게 멋진 작품을 만들 수 있는 방법이 무엇일까?

2005년 겨울, 산책을 하던 애덤은 무릎을 쳤다. 그 의문의 시초는 낙엽이었다. 늘 그렇듯 때에 맞춰 가을이 왔고, 어릴 때부터 봐왔던 당연한 광경인 낙엽을 밟으며 걷고 있었다. 사계절이 지날 때마다 변화하는 자연은 당연히 아름다운 거였다. 그런데 처음으로 〈아무렇게나 흩어진 낙엽이 어쩜 이리도 아름다울 수 있지?〉라는 의문이 떠오른 것이다. 낙엽은 이미 바스라지고, 색도 바랬고, 어떤 것들은 잎 모양조차 찾아볼 수 없을 정도로 말라 동그랗게 말려 있는 채 나뒹굴고 있었다. 그저 바람 방향에 따라 자연스럽게 나무 아래에 떨어져 있을 뿐이었다. 그리고 그 어떤 아티스트도, 디자이너도 없이 그 낙엽은 놀라운 패턴을 드러내며 놀라운 색의 조화를 이루고 있었다. 의도적인 디자인 없이도 그 자체로 훌륭한 디자인이었고 예술 작품이었다. 그저 흔히 말하는 〈자연은 아름다운 거다〉라는 당연한 명제처럼 낙엽도 자연의 일부이니 아름다운 것은 당연하지만 이에 대한 의문과 생각이 꼬리에 꼬리를 물고 이어졌다.

그날 오후의 산책 이후 애덤은 끊임없이 질문을 하게 되었다. 〈만약 모든 것들이 정해진 운명에 따르는 것이거나 혹은 누군가에게 통제되고 있다면 이 낙엽들 역시 떨어지는 위치와 모양이 정해져 있는 것인가?〉 〈저 낙엽들은 그저 바람 따라 계절 따라 자랐났고 시간이 지나 떨어져 마른 채로 바닥에 쌓였을 뿐인데 의도된 디자인처럼 아름답다. 그게 만약 정해진 것이 아니라면 이런 자유로운 낙엽이 어찌 이런 아름다운 작품이 될 수 있을까?〉 〈그렇다면, 자유로운 낙엽처럼 디자인도 누구나 그렇게 할 수 있지 않을까?〉

애덤은 그런 스스로의 질문에 해답을 찾기 위해 몇 달을 매달렸다. 마침내 애덤은 조물주의 방법을 어렴풋이 깨달으며 유레카를 외쳤다. 태초의 아담을 통해서 말이다.

2

3

3. 태초의 창조적 자유

자신의 작업에 관찰자나 혹은 대상물이 작업에 참여하게 하는 것, 그 어떤 지침이나 방법이나
제한이나 틀을 강요하지 않는 것 혹은 그 틀을 느끼지 못하게 하는 것이 태초에 하나님이
아담에게 자신의 창조 세계에 참여하게 했던 첫 번째 창조 행위였다. 즉, 하나님이 아담에게
마음껏 이름을 만들 수 있게 하는 창조적 자유를 허락했고, 아담은 〈이름〉 짓는 행위를
허락받았을 뿐이다. 분명히 이 참여에는 〈이름 짓기〉라는 제한된 틀이 있었지만, 아담은 다만 그
제한된 범위를 인지하지 못했을 뿐이며, 오히려 그 범위 안에 있었기에 어떠한 책임을 느끼지도
않으면서 맘껏 자기가 하고 싶은 대로, 부르고 싶은 대로 창작을 할 수 있는 자유를 얻었다.
조물주가 창조물에게 스스로 창작 행위를 할 수 있게 하는 방법이었던 것이다. 그리고 그것은
아름다웠다.
그런 의미에서 나무도 자유를 허락받았다. 자기가 뿌리내린 그곳에서 주어진 햇빛과 물을
머금고 자라면서 가지를 뻗고 잎사귀를 낸다. 그리고 가을이면 나뭇잎은 낙엽이 되는데, 낙엽이
떨어진 거리가 아름다울 수 있는 것은 낙엽의 통일성, 전체성이 이루어 낸 패턴 때문이었다.
여기까지는 상식적인 미학이다. 애덤은 나뭇잎의 패턴, 색을 〈범위〉로 정의한다. 레오나르도
다빈치의 시대는 다빈치와 같은 작가만이 미적 창조 작업을 할 수 있었고, 그것만이 절대
미학이었다. 그것은 신만이 세상을 창조할 수 있는 것과 같았다. 그러나 하느님은 스스로 작업한
그 시점에서 창조를 그치는 것이 아니라, 그 작품 스스로가 재창조를 하도록 이 세상을 만들었다.
나무에게도 뿌리내린 그곳에서 맘껏 자유로이 자라도록 혹은 재창조하도록 자유를 허락한
것이다. 같은 〈색〉과 같은 〈패턴〉의 잎사귀라는 〈범위〉 안에서 나무는 무궁무진한 작품이 된다.
그리고 인간은 역사의 흐름 속에서 점점 더 신의 창조 방법을 발견하게 되었다. 그것은 뉴턴의
절대적 사고방식에서부터 아인슈타인의 상대성 이론의 과학과 절대적 삶의 방식이 정해져 있는
운명론적 사고방식 그리고 선택의 자유가 허용된 상대적 사고 방식의 전환으로 지금의 시대에
이르게 된 것이다.

애덤은 아무런 책임 없이 제한받지 않는 창조적 자유로 무궁무진한 재창조의 작업을 할 수 있는
창조주의 방법을 다시 정리해 보았다. 〈아담〉은 맘껏 하도록 허락받았지만, 〈아담〉이 느끼지
못하는 〈경계〉가 있었다. 〈이름〉이라는 범위. 〈경계〉가 없는 자유는 책임이라는 엄청난 무게를
감당해야 하는, 자유 아닌 자유를 허용할 뿐이다. 책임을 지지 않을 〈범위 혹은 경계〉를 정하는
것이 디자이너의 역할이다. 그 범위 안에서는 완전한 창작의 자유를 느낄 수 있다. 마치 태초의
아담처럼. 애덤은 이 모든 창조적 활동을 포괄한 정의를 내린다.
〈온전한 창조의 자유는 보이지 않는 경계 내에서 무한하다 Giving Freedom Getting Freedom in
the Boundary〉

4

4 코넬리아 파커의 「차가운
암흑 물질Cold Dark Matter」.
작가는 작은 오두막을 폭파한 후
폭파된 잔해를 모아 설치 작업을
하였다. 가운데 빛을 중심으로
잔해 조각을 설치하여, 마치
폭파하는 그 순간을 정지시켜
놓은 듯한 순간이 탄생되었다.
작품은 빛에 의해서 의도하지
않은 다양한 잔해 그림자를
보이고 있다. 이 설치는 오두막
잔해라는 범위만 통하면 작가가
아닌 어느 누가 설치를 하여도
비슷한 효과를 볼 수 있는
작업이다.

5 〈프리 스퀘어〉 배치도. 나무가 뿌리내리듯 〈세 그루의 나무〉인 도서관, 수영장, 미술관이 이곳에 들어선다. 각 건물을 연결하는 브리지는 춤추듯 그림자를 떨구며 서로 엮이는 것이 마치 큰 나무가 가지를 뻗는 듯하다. 사람들은 나무 위의 다람쥐처럼 브리지와 건물 이곳저곳을 옮겨 다니며 극장, 피크닉 장, 카페, 야외 소극장 등 다양한 놀이와 문화를 스스로 만들며 즐긴다.

불놀이

애덤은 프리스퀘어에 들어서며 하늘 위에 매달린 연과 같은 조각에 불을 붙였다. 불은 한 조각 한 조각 타들어 가면서 자연스럽게 소멸되는 듯하더니 다시 다른 조각으로 넘어가며 다시 생명력을 얻고 활짝 핀다. 연이어서 타들어 가다가 마지막으로 꺼져 갈 때까지 애덤은 한참 동안 그 모습을 바라본다. 템스 강변에 붉은 하늘이 잠깐 담겼다 사라지는 시간이다. 요 며칠 꾸준히 내리는 비와 꾸물대던 짙은 구름이 한껏 걷힌, 드물게 축복받은 날씨다. 노을을 볼 수 있다니. 그래서인지 아이들이 요란하게 떠드는 소리가 더 경쾌하다.

애덤은 아이들이 불을 가지고 놀 수 있는 공간을 꼭 이곳 공원에 넣어 보기로 했다. 그것은 통제하지 않은 자유여야 하며 동시에 통제할 수 있는 자유여야 했다. 통제하기 어려운 불은 가장 위험한 장난일 수 있다. 그래서 아이들에게 불놀이의 자유를 주되 불이 다른 곳으로 옮겨 붙을까 걱정하지 않아도 되도록 계획해야 했다. 애덤은 여러 실험을 거쳐 불이 맘대로 탈 수 있는 영역을 정하고 그 영역이 이어지도록 〈불이 지나는 길〉을 만들었다. 그 실험은 성공적이었고 아이들은 놀랍도록 다양한 불놀이를 즐긴다. 그래서 늘 활활 타는 불길 밑으로 들어가는 이곳 〈프리 스퀘어〉의 입구는 모험의 터널과도 같다.

6 맘대로 불놀이가 가능하도록 불의 영역을 정했다. 서로 연결되어 연속적으로 불의 길을 만들면서 꺼지지 않는 불의 영역을 만들었다. 그래서 사람들은 불이 다른 곳으로 번지지 않도록 컨트롤하면서 활활 타오르는 불꽃을 즐길 수 있다.

6

피크닉 테이블

굽이굽이 요동치듯 보드들이 지상으로 보였다가 다시 땅속으로 사라졌다 한다. 파도 치듯 역동적인 보드 타는 아이들의 광경 또한 오랜만이다. 한쪽에선 지난 겨울 스케이트장으로 쓰였던 수영장에서 개구쟁이들의 물장구가 요란하다. 엄마들은 아이들에게 눈을 떼지 않으면서 아무것도 없는 바닥에서 지하로 연결된 뚜껑을 열듯이 패널을 열더니 바닥에서 꺼낸 패널들을 하나하나 조립하여 의자와 책상을 만들어 낸다. 그리곤 먹을 것들을 꺼내 놓고 담소를 나눈다. 광장에 금새 테이블 세트가 마련된 것이었다. 놀던 아이들은 엄마에게 달려가서 물을 마시고는 이내 다시 물장구치러 뛰어간다. 몇몇 아이들은 실내 수영장과 연결된 템스 강에 설치된 야생 수영장까지 헤엄쳐나갔다 다시 돌아온다. 가장 한가한 왼쪽 끝에서부터 할아버지 할머니 커플이 손을 잡고 온다. 할아버지가 바닥에서 패널 하나에 손가락을 넣어 집어 올리며 천천히 테이블 세트를 만든다. 의자에 앉아 보온병을 꺼내 따뜻한 차를 따라 나누어 마신다. 금방 곳곳에 소풍 테이블들이 마련된다. 바닥 테이블과 의자는 수많은 실험과 목업 제작을 하는 등 많은 노력과 시간이 드는 작업이었다. 애덤은 포기하지 않고 만들길 잘했다는 생각을 하며 미소를 지었다. 소풍 테이블이 모두 접히는 시간이면 아무일 없는 듯 다시 평온한 데크 바닥이 된다.

7

7 피크닉 테이블. 평소에는
바닥에 까는 패널 모양이며,
데크로 쓰이다가 패널을 집어
올리면 바로 피크닉 테이블을
만들 수 있다.

런던 동쪽 땅

〈프리 스퀘어〉가 만들어지고 나서 가장 큰 변화를 가져온 것은 도시 계획의 가장 큰 목표였던
서쪽과 동쪽 사람들이 자연스럽게 어울리는 것이다. 배로 원자재와 상품을 가장 빠르고 쉽게
옮겨 나르기에 가장 적합했던 템스 강변은 과거 산업 혁명 시대의 꽃이었다. 그러나 가장 흥황한
공장 지대로 이름을 떨쳤던 이곳 동쪽 템스 강변은 동시에 일자리를 찾아 밀려든 노동자들을
위한 무분별한 대규모 노동자 주택 단지의 불결한 환경과 공장촌 오염의 혼재로 〈이스트
런던〉이라는 빈민들이 살고 있는 열악한 주거지를 상징하게 되었다. 불량한 하수 시설과 더러운
도로는 도시 환경 개선의 첫번째 목표였다. 빠른 산업 혁명의 이익과 도시 문제를 겪은 영국은
자연스럽게 여러 단계의 도시 개발 계획을 시행하였고, 특히 부두를 중심으로 〈런던 도크 랜드
개발 공사〉에 착수하여, 템스 강의 수변 지역을 특화하여 환경 개선에 힘을 기울였다.
〈프리 스퀘어〉가 위치한 이곳은 거대한 공장이 차지하고 있었고, 이는 서쪽 도시 개발이 점차
동쪽으로 변화하는 기점이었다. 그래서 자연스럽게 사람들도 등급이 나뉜 듯 동쪽과 서쪽은
서로 다른 삶의 풍경을 연출하고 있었다. 가까이 있는 런던 브리지 덕분에 많은 관광객들의
산책이 이어지는데, 그들조차 약속이나 한 듯 〈프리 스퀘어〉가 만들어지기 전에는 딱 그 전
블록까지만 산책을 했다. 문득 달라지는 동쪽 광경이 발길을 막기 때문이리라.
애덤은 런던 동쪽 개발 계획 중에 이곳에 〈프리 스퀘어〉 개발을 제안했다. 런던에 흔히 있는 자연
공원보다는 사람들의 움직임에 따라 혹은 자연과 계절과 바람과 빛에 따라 반응하는 다양한
표정을 가질 수 있는 공원을 제안한 것이다. 이곳에 세 그루의 나무를 심는데 그 나무는 도서관,
미술관, 수영장, 상영관 등의 다양한 프로그램을 지닌다. 애덤은 공원을 만들면서 동쪽과 서쪽
아이들이 차별 없이 가장 신나게 놀 수 있는 놀이터가 되길 바랐다. 애덤은 보물찾기처럼
이곳저곳에 놀잇거리를 심어 놓기 시작했다. 아이들이 발견하곤 낄낄대며 재미있어 하길
바랐고, 그렇게 그 장소가 아이들의 무궁무진한 꿈이 되고 또 다른 세상을 꿈꾸는 추억의 장소가
되길 원했다. 그렇게 만들게 된 〈프리 스퀘어〉는 놀랍게 깨끗하고 밝은 주거지와 활기찬 거리로
바뀌어 가는 촉매제 역할을 하게 되었다.

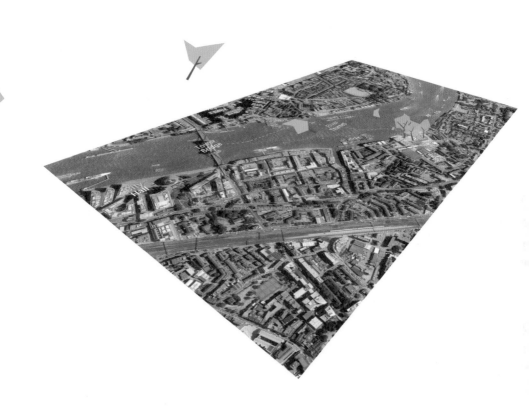

8 〈프리 스퀘어〉 사이트.
런던 중심지의 서쪽에서 점차
동쪽으로 도시 재정비를 하는
과정의 기점에 위치해 있다.

꿈틀대는 브리지

그때 하늘 위로 가지처럼 뻗은 건물이 움직이고 있었다. 세 건물을 잇고 있던, 마치 나뭇가지와도
같은 브리지 건물이 꿈틀꿈틀 움직인다. 브리지 건물의 패널이 태양광 패널이기 때문에
해바라기처럼 가장 많은 면적이 태양을 향하도록 하루에 두 번, 30도 내외의 각도로 움직인다.
이 브리지 건물은 베이커리 숍과 커피숍, 기념품 가게 등 통로 이상의 공간 역할을 하고 있다.
물론 브리지 건물의 관절에 해당되는 부분에는 커피숍 등이 설치되어 있지 않다. 내부에 있던
사람들은 브리지가 서서히 움직이며 바뀌는 템스의 풍경을 즐기며, 이 시간을 기다린다. 서서히
움직이는 브리지 건물이 수영장에서 물놀이를 하는 꼬맹이들에게 그늘을 만들어 준다.

9 꿈틀대는 브리지. 각 건물을
연결하는 브리지는 태양광
패널이며, 태양광이 가장
잘 반응할 수 있는 각도로
움직인다.

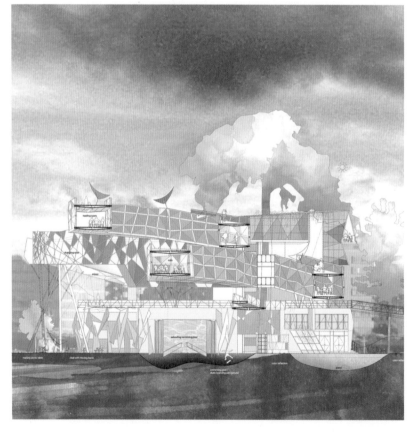

9

10

10 조각난 벽체 모형. 조각난
벽체는 힌지로 상하부를
고정시킨다. 이 다각형의 벽체는
자유로우며, 다양한 입면을
가진다.

조각난 벽체

한쪽에선 아이들이 벽에 붙어 조각 조각난 벽체를 맘대로 열었다 닫았다 하고 있다. 아이들은
아무 설명을 하지 않아도 보물찾기 놀이를 하는 것 찾기처럼 애덤이 숨겨 놓은 놀잇거리를 잘도
찾아낸다. 애덤에게는 아이들의 행위가 건축의 변화를 일으키는 재창조의 과정이지만
아이들에겐 놀잇거리이다. 건물 벽체를 마구 움직여도 아무도 금지하지 않자 아이들의
조심스럽던 움직임이 더 큰 움직임으로 변한다. 벽은 상하부의 힌지만 고정된 자유로운
다각형의 프레임으로 구성된다. 한 면이 한 프레임으로 구성되면 모든 벽체는 꽉 끼워져 온전히
막힌 벽체가 되지만, 상하부로만 힌지가 있는 여러 개의 프레임으로 구성되어 있으므로 언제나
춤추는 벽체처럼 다양한 입면을 가지게 된다. 아이들은 벽체로 장난을 하면서 하늘로 고개를
향하면, 자신들의 행위를 극장 바닥의 반사체로 볼 수 있다. 이렇게 아이들은 작가로서 그들의
창작 활동을 직접 확인한다. 여름에는 당연히 많은 프레임이 돌려져 있고, 그래서 자연스럽게
강변의 바람이 내부로 흐른다. 겨울이 되면 여름보다는 프레임을 움직이는 장난을 자주 하진
않는다.

사계절에 반응하는 건물

태양이 가장 높은 여름과 낙엽이 떨어지고 눈이 오는 겨울의 빛은 다르다. 런던은 여름과 겨울
사이에 약 30~40도의 기온 차가 난다. 애덤은 그런 기온 변화를 이 건물에 적용하고 싶었다.
온도에 반응하여 색이 변하는 열쇠고리 등등 다양한 도체를 찾아서 이 건물의 극장 입면에
적용했다. 봄에는 녹색으로 여름에는 파란색으로 그리고, 겨울에는 노란색으로 벽면의 색은
계절에 반응하는 나뭇잎처럼 온도에 따라 변해 갔다. 간혹 아이들이 손으로 벽을 짚고 있으면 그
벽체는 아이들의 온도에 반응해서 금방 다른 색으로 변한다. 아이들은 벽체에 손자국 놀이를
하기도 한다. 물론 그 손자국은 금방 사라지기에 아무도 혼내거나 나무라지 않는다.
이처럼 바람, 빛 등 자연의 일부가 〈프리 스퀘어〉의 건물 내부로 드나드는 것이 너무 자연스럽듯
건물 내부에 넝쿨 식물과 초록 잎 가득한 나무들이 스스로 미술 작품을 관람객처럼 움직이고
있는 광경을 보는 것은 드문 일이 아니다. 바깥에서 자라는 나무와 식물들이 갤러리 곳곳에
건물을 감싸다가 늘어뜨린 가지와 식물들인 것이다. 역 피라미드의 커다란 글라스 또한 힌지의
프레임으로 구성되어 움직이며 그래서 식물들도 자연스럽게 그 잎들을 갤러리 내부로 손을
내밀듯 뻗을 수 있다. 악수하듯 연인들이 잎들을 쓰다듬으며 지나간다.

11 사계절에 반응하는 건물.
빛과 바람, 온도에 따라 건물은
나뭇잎 색상이 변하듯 계절과
기온에 따라 변한다.

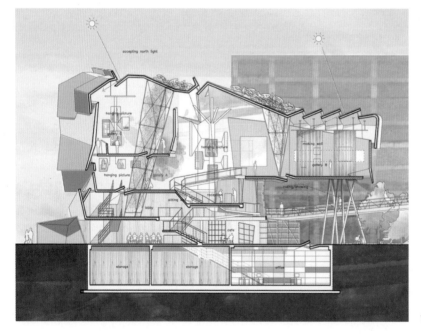

11

움직이는 갤러리

다정히 손잡고 가던 커플을 뒤따라 애덤은 갤러리로 올라간다. 2주 전부터 젊은 작가 기획전이 세 달간 전시되고 있다. 커플과 10미터쯤 떨어져 작품을 보고 있으니, 작품들이 춤을 추듯 서서히 움직이며 관람객 앞에서 멈췄다가 지나간다. 태양이 움직이는 각도에 따라 작품과 조화된 붉은 색조가 갤러리 안을 흠뻑 적신다. 아마도 이번 전시 작품들은 외부로부터의 색에 따라 변화하고 반응하는 작품들임에 틀림없다. 그렇지 않으면 천정으로 열린 태양빛을 전부 차단했을 터이니. 작품들은 천정의 레일과 기둥을 따라 천천히 산책을 다니듯 갤러리 안을 돌아다니고 있다. 그러기에 오히려 관람객들은 멈춰서 있는 모습이 많고, 작품들이 사람들을 구경하듯 돌아다니는 듯하다.

형상 기억 소재를 써서 사람들이 앉아 움푹 들어갔던 갤러리 벽이 금새 다시 매끈한 벽으로 바뀌는 모습도 볼 수 있다. 이곳 갤러리는 쉬는 의자가 따로 없어, 피곤한 관람객이 그냥 아무 벽체에 몸을 기대 앉으면 그 벽 자체가 사람이 기대는 모양 그대로 움푹 들어간다. 때론 짓궂은 사람들이 벽체에 있는 대로 기대며 구르기도 해서 울퉁불퉁한 벽체가 만들어지기도 한다. 물론 애덤이 생각지 못했던 재미있는 반응이다. 그 벽체는 사람들이 떠나면 서서히 원래대로 평평한 사선이나 혹은 직선의 벽면으로 돌아온다.

12 움직이는 갤러리 디테일(위). 움직이는 창과 벽체(아래).

13 움직이는 갤러리. 그림들이 움직이며, 벽체가 기대거나 앉는 모양대로 변형하고, 태양빛에 따라 반응한다.

12

13

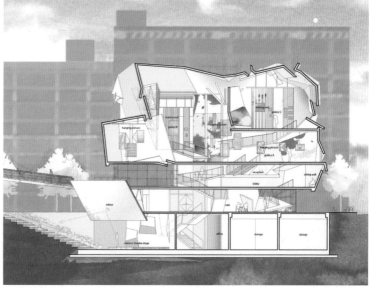

14

14 동그랗게 말린 도서관.
의자는 젤리처럼 푹신하지만,
가죽이나 헝겊이 아니어서
아이들은 손가락으로 쑤셔
보기도 하고 주먹을 넣어 보기도
한다.

동그랗게 말린 도서관

아이들이 보고 싶어 안달 난 애덤은 갤러리와 연결된 브리지를 따라 도서관으로 들어간다.
애벌레가 나뭇잎에 붙어 있는 것처럼, 커다란 나뭇잎에 아이들이 기대고, 뒹굴고, 깔깔거리며
엎드리거나 동그랗게 말린 나뭇잎을 의자로 해서 책을 읽는 모습을 상상하며 도서관을
계획했다. 아이들의 상상력은 애덤이 상상한 것 보다 더욱 무궁무진했다. 그들은 금방 나뭇잎
의자가 움직인다는 것을 발견했고, 그 의자와 책상의 소재는 찢어지면 말리는 것도 발견했다.
그래서, 지금 도서관의 책상과 의자는 처음의 디자인보다 마치 자가 증식을 하듯이 여러
모양으로 갈라져 있다. 동그랗게 말린 나뭇잎 의자는 젤리처럼 푹신하지만, 가죽이나 헝겊이
아니어서 아이들은 손가락으로 쑤셔 보기도 하고 주먹을 넣어 보기도 한다. 물론 그 재료는 다시
원상태의 모양으로 돌아간다. 아이들이 노는 모습을 볼 때마다 애덤은 언제나 함께 놀고 싶은 걸
꾹 참느라 혼자 쿡쿡 웃을 수밖에 없다. 애덤의 의도를 무의식적으로 가장 잘 알아채는 것도
아이들이며, 가장 재창조의 가능성을 보여 주는 것도 아이들이다. 어쩌면 책임이라는 걸 아직 못
느낄 때이기도 하며, 어른들처럼 망가지는 것을 두려워할 줄 모르는 시기이기도 하기
때문이리라.

열린 극장… 그리고.

고개를 들어 보니 아까 꼭 손잡고 가던 커플이 꼭대기쯤의 브리지에서 보인다. 여자가 도망가듯 먼저 뛰어가고, 남자가 뒤쫓고 있다. 사랑 싸움인지 놀이인지 분간하기 어려운 모양새다. 오후 8시가 훨씬 지난 시간, 조명이 브리지를 비추자 바닥에 별들을 뿌려 놓은 듯. 브리지는 다시 반사된 빛을 받아 반짝거린다. 애덤은 바닥에서 반사되어 반짝거리는 별을 밟고 천천히 브리지를 따라 올라간다. 곧 열린 극장이 오픈될 시간이다. 당연히 영화는 내부에서 상영이 된다. 그러면서도 외부 템스 강으로도 동시에 상영이 되도록 계획하였다. 극장의 이름이 〈열린 극장〉인 이유가 이러한 까닭이다. 브리지 꼭대기에서 내려다보니 열린 극장에서 송출되는 영상을 보기 위해 템스 북쪽 강변에 사람들이 무리지어 서 있거나 강 건너 편 야외 카페 테이블에 앉아 이쪽을 보고 있다. 평화로우면서 여유 있는 밤의 시간이다.

한동안 〈프리 스퀘어〉를 거닐던 애덤은 허기를 느낀다. 문득 그녀와 함께 따뜻한 저녁을 먹고 싶다고 생각한다. 프리 스퀘어에 정신 없이 몰두해 있던 애덤과의 관계에 그녀는 지쳤다. 그렇게 서서히 연락이 끊어진 지 벌써 3개월. 이제야 그녀의 따뜻한 위로가 얼마나 힘이 되었는지 깨달았지만 바로 전화를 거는 것이 이기적인 것만 같아 차일피일 미루고만 있었다. 다정했던 커플을 봤기 때문에 감상적이 되었으리라 애덤은 생각한다. 가까운 식당에 들러 따뜻한 스프로 몸을 녹여야겠다며 빠른 걸음으로 브리지를 내려오던 애덤은 유달리 촛불로 환한 피크닉 테이블에 눈길을 주었다. 그녀다. 그녀는 아무 일도 없었던 듯 성큼성큼 애덤에게로 다가와서 손을 내민다. 그렇게 바라 왔지만 갑작스런 그녀의 손길에 애덤의 얼굴이 상기된다. 그제야 먼저 연락하지 못한 자신의 어리석음을 깨닫는다. 애덤은 그녀를 서쪽 도서관 코너로 데려가 작은 스위치 하나를 발로 누른다. 바닥에서 작은 별 같은 붉은 조명이 반짝이며 브리지를 밝힌다. 애덤이 숨겨 둔 그녀만의 별이다. 그녀 얼굴에 별처럼 환한 미소가 떠오른다. 그녀의 손을 꼭 쥐며 그녀가 내민 손을 결코 놓치지 않으리라 애덤은 생각한다. 따뜻한 저녁 시간이다.

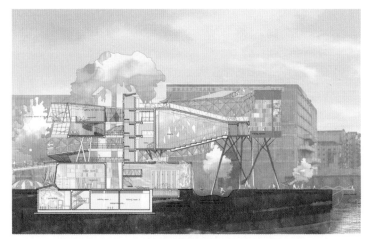

15 열린 극장. 영상은 내부 상영뿐만 아니라 외부 템스 강변 쪽으로도 송출된다.

16 〈프리 스퀘어〉 배치 모형.

안개로 목욕하는 집

IMMERSION: A Bath in the Mist

김진숙

2005년 9월, 영국의 런던을 배경으로 물의 공간을 탐닉하기를 좋아하는
젬마가 초현실적인 일상 공간의 창작에 몰두하는 한 실험적인 건축가가
지은 어떤 주택을 방문한다. 건축가는 기후(비와 안개)와 같은 자연적
요소를 이용하여 유연하고 정서적인 내부 환경을 만드는 건축 시스템을
소개한다. 전통적으로 건축물은 빗물을 피해 왔으나, 이 주택은 비 오는
소리와 자연적인 과정에 의해 만들어지는 안개 등 외부 환경과의 조합을
위하여 빗물을 집 안으로 유인한다. 그 이후 주택은 새로운 공간으로
작동하기 시작한다. 이 집의 방문을 통하여 젬마는 흘러 다니는 안개에
의해 만들어진 유동적인 공간에서 흠뻑 젖는 체험을 하게 된다.

런던대학교(UCL) 바틀렛 건축대학원 M.Arch AD (2005)
공명건축사사무소, 서울시립대학교 겸임교수, 서울시공공건축가
Kjs0110@hotmail.com

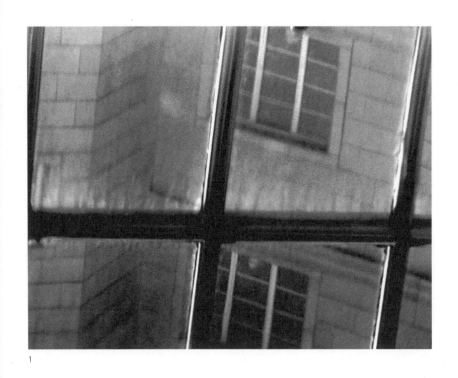

1

수영하는 젬마

수영을 좋아하는 젬마는 토요일마다 토트넘 코트 로드에 있는 수영장에 가 몸을 담근다. 물속 젬마의 움직임은 공중에서 날고 있는 것처럼 아주 자유롭고 가볍다. 젬마는 물속에서 일종의 무중력 상태를 느낀다. 수영하는 동안 자신의 무게를 느낄 수 없으며 물의 일부가 된 것처럼 아주 가볍다고 느낀다. 손과 발의 움직임에 따라 주변에 끊임없이 만들어지는 셀 수 없이 많은 크고 작은 물거품과 연속적으로 생성되는 잔물결의 파동을 바라보며 물속의 상태를 만끽한다. 겨울에는 옥외 수영장의 물 온도가 높기 때문에 대기의 차가운 온도와 만나 물 표면에 뿌연 수증기가 만들어져 또 다른 물의 풍경이 만들어지는데 젬마는 그래서 겨울에 수영하는 것을 즐긴다. 이렇게 부유하는 수증기 사이에서 배영을 하는 젬마는 극적으로 마음이 평온해짐을 느낀다. 인간은 어미의 배 속에서부터 양수에 담가진 상태였으므로 물속에 있는 것을 본능적으로 즐거워하며 편안하게 느낀다고 한다. 그래서인지 젬마는 물속에서 아주 평온함을 느끼며 때로는 자신이 현실과 다른 차원의 공간에 있다고 느낀다.

날씨에 반응하는 집

런던은 거의 1년 내내 내리는 비에 젖어 있으며 런던에 거주하는 이들은 대부분 이러한 젖어 있는 대기 공간에서 생활을 한다. 축축하고 차갑고 흐린 공기는 대기를 돌아다니며 시간마다 날마다 계절마다 미세하게 변화하며 런던이라는 도시 안에서 회색 톤의 풍경을 끊임없이 다르게 연출한다. 이 날씨에 의해 지각되는 런던은 어떤 이에게는 우중충한 우울한 공간으로 다가가고 또 다른 이에게는 차분한 감성적인 공간으로 다가간다.
2005년의 런던은 지구 온난화의 영향으로 이전보다는 훨씬 여름의 기온이 올라가긴 했으나 비는 여전하다. 하루 종일 비가 내리는 날도 있고 하루에도 몇 번씩 날씨가 바뀌는 날도 꽤 있다. 이렇게 기후 변화가 심한 날의 대기 변화는 정말 경이롭다. 도시의 밝기와 습도와 온도가 자연적으로 몇 번씩이나 바뀌는데, 사람들은 그 대기를 지각할 때마다 곤란하기도 하고 흥미롭기도 한 체험을 하게 된다.
젬마는 최근에 리젠트 공원 근처에 〈날씨에 반응하는 집〉이 생겼다는 이야기를 들었다. 비 오는 날 대부분의 건물은 외부 온도와 함께 내부 온도도 내려가서 으슬으슬 차가운 공기가 돌아다니게 되고 습도도 높아져서 내부의 공기가 축축하게 되는 경우가 일반적이다. 그런데 날씨에 의해 반응하는 이 집은 비가 올 때마다 내부가 안개로 채워지게 되고 이 집을 방문하는 사람들은 자연적인 안개로 목욕을 하게 되는 특별한 경험을 하게 된다는 것이다. 젬마는 비가 아주 많이 오는 날을 기다렸다가 그 집에 가보기로 마음먹는다.

(이전 페이지) 비 오는 날 〈안개로 목욕하는 집〉의 굴뚝 내부. 주택의 굴뚝 내부에서 빗방울의 물 입자가 서로 부딪히고 있다.

1 날씨에 반응하는 집의 창. 외부의 모습이 비친다.

안개로 목욕하는 집: 우물 구조를 가진 굴뚝

런던의 그레이트 포틀랜드 스트리트 역에서 두 블록 떨어진 곳에 위치하는 이 주택은 벽난로가 있는 거실과 침실, 부엌, 욕실로 구성된 전형적인 영국 주택의 평면 구조를 가진다. 벽돌 벽, 기와 지붕, 돌출된 굴뚝, 흰 창살로 분할된 창문도 런던 시내에서 익숙하게 볼 수 있는 일반적인 주택의 외관이다. 그런데 이 평범하게 보이는 주택은 비가 오는 날마다 〈안개로 목욕하는 집〉으로 바뀐다. 그것은 이 주택이 가지는 독특한 굴뚝의 구조에 기인한다. 이 주택의 굴뚝의 하부는 우물과 같은 구조를 가지고 있어서 비가 올 때 굴뚝 하부의 공간에 빗물이 모이게 되고 물 표면에서는 고여 있는 물 입자와 내리는 물 입자 간의 충돌에 의해 안개가 생성된다. 이렇게 생성된 안개는 주택의 내부와 연결된 벽난로의 개구부를 통해서 집 안으로 흘러 든다. 젬마가 이 집의 거실에 들어서자 벽난로에서 새어 나와 홀의 바닥을 누비며 움직이는 안개를 마주했다. 젬마는 거실 가운데 있는 의자에 앉았다. 창밖의 빗소리가 점점 더 커질수록 거실 안은 안개로 점점 더 채워지고 있었다. 젬마는 시야에서 조금씩 사라지는 가구와 벽면을 보며 마침내 온통 주변이 뿌연 안개로 둘러싸여 있음을 알아차린다. 그리고 자신의 등에 안개가 부딪혀 물방울로 흘러내리고 있음을 느끼며 알지 못할 해방감을 느끼게 된다.

2 〈안개로 목욕하는 집〉의 거실. 이 일련의 이미지들은 비 오는 날 시간의 흐름에 따라 서서히 안개로 채워지는 주택의 거실 공간을 묘사하고 있다. 시선은 거실 바닥에서 거실 공간으로, 그리고 거실 공간에서 젬마의 어깨에 맺힌 물방울로 움직인다.

00:00:52:04 00:00:56:17 00:01:03:13 00:01:36:21 00:01:40:12 00:01:47:03

2

Perspective : A hall of the bath house in rainy day

창문으로서의 탁자

잠시 후 빗방울이 바닥과 부딪히는 소리가 잦아들면서 젬마는 주위의 가구들 모습이 다시
드러나는 것을 바라보고 있었다. 문득 거실의 오른쪽 창문 앞에 있는 탁자를 보았는데 그 탁자
위에 외부의 풍경이 비쳤다. 그 순간은 탁자가 아닌 창문이었다. 탁자 위로 안개가 지나가고 그
순간 온도 차에 의해 액체로 변형된 물방울들이 목재로 된 탁자 위에 떨어졌다. 물방울들이
모이자 창과 외부의 풍경을 투영했고, 계속적으로 변화하는 뒤틀린 외부의 이미지는 탁자 표면
위에서 움직이고 있었다.

3 〈안개로 목욕하는 집〉의 거실.
굴뚝의 개구부에서 거실로
안개가 들어오고 있다.

4 창문으로서 탁자를 바라보는
젬마. 거실에 놓인 탁자에
투영된 변화하는 외부의 풍경을
바라보고 있다.

00:02:06:23

00:02:10:01

00:02:11:21

00:02:12:11

00:02:13:09

00:02:17:14

침대를 위한 이불

젬마는 다른 방으로 걸음을 옮겼다. 침대가 보였고 그 옆의 붉은 스탠드에서 퍼져 나오는 빛이 아주 따뜻하게 느껴졌다. 젬마는 알지 못할 힘에 이끌려 침대 위에 누웠다. 집 안을 돌아다니던 안개는 침대 위에 누워 있는 젬마의 몸을 가볍게 누르며 감싸기 시작했다. 안개의 미세한 결이 움직이며 반복적으로 좀 더 가벼워지기도 하고 무거워지기도 했다. 젬마는 여태 덮어 본 이불 중에 가장 편안함을 느꼈다. 마치 살아서 움직이는 생물체와도 같았다.

5 침대를 위한 이불. 침대 위에서 움직이는 안개에 대한 묘사.

6 안개에 의해 점유된 침실 공간.

00:02:44:07 00:02:45:08 00:02:48:08

00:02:53:00 00:02:53:20 00:02:54:16

5

6

7

8

7 욕조 주변에서 움직이는
안개와 안개로 목욕하는 젬마.

8 안개의 응결에 의해
계속적으로 변형되는 탁자와
침대와 욕조가 있는 방.

목욕을 위한 욕조

안개의 살아 있는 유기체 같은 표면은 내부의 온도, 습도, 자연적인 빛 안에서 빛과 소리, 공기,
시간과 같은 다양한 변수를 가지고 여러 모습으로 변화했다. 외적 요소에 의해 점유되지 않을 때
안개는 주변 재료의 빛과 색이 투영되는 것을 허락하면서 아주 천천히 부드럽게 움직이며
극도의 평온함을 발산하였다. 거기에 공기의 움직임이 더해지면 스스로 출렁이며 여러 겹으로
분해되고 합쳐져서 비균등 밀도를 가진 여러 겹을 형성하고 주변 공간의 재료와 색을
점차적으로 흡수하여 복합적인 공간 변형을 만들었다.
젬마는 욕실로 가서 젖은 옷을 벗고 욕조에 기대어 앉았다. 욕조의 수도에서 흘러내리는
물소리를 듣고 있자니 창밖의 빗줄기가 다시 거세어지면서 욕조 주변은 다시 안개로 차올랐다.
노출된 피부가 물 입자와 교감하며 숨 쉬는 것을 허락하며 젬마는 안개 사이에서 흠뻑 젖었다.

00:05:02:01 00:05:02:10 00:05:0[

00:05:19:16 00:05:23:14 00:05:24

9

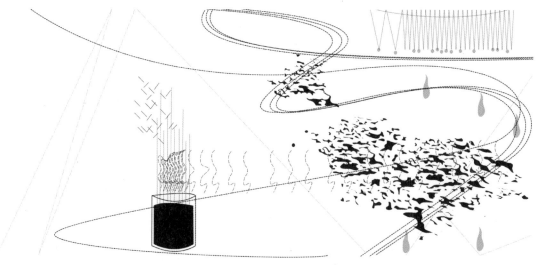

The floor of the bath house becomes a labyrinth which changes the route of passage continuously by condensation. Walking this labyrinth, people can bath with odor which comes from lavender pot

9 안개와 물방울로 덮여 있는
바닥.

10 향을 음미하며 걷기 위한
미로. 시간의 흐름에 따라
일어나는 안개의 응결 현상으로
변화된 바닥.

향을 음미하며 걷기 위한 미로
시간이 지남에 따라 주택 내부는 여러 겹, 여러 톤의 안개와 계속적으로 크기와 형태를 바꾸는
물방울들로 변형되어 바닥에 다른 패턴을 만들어 냈다. 화분의 허브 향과 외부의 빗소리는
소리는 비대칭적인 조합을 무수히 만들어 내며 젬마에게 이전에 알지 못한 물의 공간을
지각하도록 만들었다.

00:05:57:19

11

악기로서의 전등갓

비가 그치자 안개는 거의 사라졌다. 집 안의 벽과 바닥 가구에 온통 물방울이 맺혀 있었다. 전등갓에서 바닥으로 떨어지는 물방울은 아주 청명한 음을 내며 주위와 공명하였다. 젬마는 이 소리가 음악처럼 아름답다고 느꼈다. 시간 차를 가지고 떨어지는 물방울 소리가 만들어 내는 파편음은 아주 날카로우면서도 물렁하게 대기를 진동시켰다. 물방울 소리가 희미해지고 주변의 대기도 맑아졌을 때 온통 젖어 있는 내부를 뒤로하고 젬마는 이 집에서 나왔다.

11 비가 그친 후 주택 내부.
청각적인 요소를 만들어 내는
물방울 매달린 전등갓.

비물질 도시

이준열

The Dialogue with Immaterial City

이 글은 새로운 공간 인식에 대한 탐구와 나아가 공간 표현의 또

다른 방법을 모색하고자 한 프로젝트로이다. 필름을 사용해

인식론적 은유로 그려 낸 단편 영화'의 시놉시스이다.

런던대학교(UCL) 바틀렛 건축대학원 M.Arch AD with Distinction (2005)
홍익대학교, 서울과학기술대학교 출강
italism@googlemail.com

1 youtu.be/ThiFgVUib7Q 또는
Youtube에서 〈Dialogue with
immaterial city〉로 검색하면 볼
수 있다.

비물질 도시

우리가 과학이라고 믿고 있는 것까지 포함해, 세상의 모든 것들은 둘로 나뉘어 있다. 세상이 원래부터 둘로 나눠져 있는 것일까, 아니면 우리의 사고가 시작된 오래전부터 둘로 나눠 온 것이 익숙한 것일까. 어찌됐건 이렇게 둘로 갈라 놓은 세계를 다시 합치려는 묘한 강박 관념이 인간에겐 있다.

빛의 입자와 파동의 성격을 한번에 입증할 수 있는 공식을 갈구하듯, 거시 세계의 중력학과 미시 세계의 양자학을 통합하여 이 세상을 하나의 원리로 설명하려는 시도는 아인슈타인을 포함한 많은 학자들이 꾸준히 해왔다. 하지만 아직도 그 뜻이 이루어지진 못한 것 같다. 기존의 과학이 해온 대로의 존재론적 사유로는 한계를 느낀 물리학자들은 인식론적 사유를 차용한 후에야 이 둘의 세계를 묶는 발판만을 겨우 만든 듯하다. 과학자들에게도 예술가적 상상력이 요구되기 시작한 것이다.

거시 세계와 미시 세계의 통합의 열쇠는 생각하지 못한 곳에서 출발하고 있다. 바로 〈차원〉이다. 과학자들이 말하기를 세계에는 우리가 느끼는 3~4차원을 넘은 여분의 차원이 있다고 한다. 우리에겐 인식되는 차원과 그렇지 않은 차원으로만 구분되지만 그 차원은 11차원까지 존재하고, 이 보이지 않는 여분의 차원들 간의 이동은 오직 원자보다 아주 작은 입자인 중력자만이 할 수 있다고 한다. 〈인식되는 차원〉과 〈인식되지 않는 차원〉을 구분지어 놓고, 〈인식되지 않는 차원〉이 만약 인식된다면 어떻게 보일까? 그러한 묘한 강박관념이 여기서도 발동했다.

우리가 느낄 수 있는 3~4차원의 공간 말고도 이 실제 공간 안에 또 다른 차원이 포개져 있다고 한다면, 과학자가 아닌 평범한 우리에게 그것은 단지 인간의 오감의 한계에 의한 인식적 문제일 수밖에 없다.

혹여 우리의 인식적 메커니즘의 한계를 뛰어넘는 공간을 우리의 능력 안으로 끌어들일 수 있다면 그동안 보이지 않은 것들, 무의미하게 지나쳤던 것들로 인해 혼란스럽진 않을까? 지금 인간의 시각 인식 체계도 처음 빛을 보기 시작하는 영아기 때부터의 훈련에 의해서라는데 또 다른 능력을 갖기 위해선 또 다른 훈련의 과정이 필요하겠고 어쩌면 전혀 다른 움직임의 패턴이나 행동 반응을 습득할 수도 있을 것이다. 늘 이러한 궁금증을 공상으로 해결하던 내게 조금이나마 그 다른 차원의 세계를 엿볼 수 있는 기회가 찾아왔다.

언젠가 텔레비전에서 하는 과학 다큐멘터리를 봤다. 중력자처럼 다른 차원으로 이동할 순 없지만 다른 차원의 세계를 들여다 볼 수 있는 능력을 가진 극히 소수의 인간, 일명 〈중간자〉라는 존재에 대한 이야기였다. 나는 운이 좋게도 지인을 통해서 그들 중 한 명을 런던에서 만날 수 있었다.

2005년 한국의 가을 날씨 같던 영국 8월의 어느 날, 누구를 처음 만나기엔 늦은 시간인 밤 10시, 런던의 중심가인 옥스퍼드 서커스 뒷길에서 나와 주선을 해준 친구는 차 안에서 그를 기다리고 있었다. 소나기가 막 그친 뒤라 깔끔하게 포장되지 못한 돌길엔 듬성듬성 물이 고여 있었고, 사람들은 신발이 젖을세라 지그재그로 걷거나 뒤꿈치를 들고 다녔다. 5분 정도 기다렸을까. 작지 않은 키에 호리호리하고 누가 봐도 전형적인 영국인이라 할 만한 남자가 고인 물 위를 아랑곳하지 않고 저벅저벅 걸어오더니 주위를 두리번거리며 핸드폰을 꺼내 버튼을 누르기 시작했다. 내 폰이 울리기 시작했고 직감으로 내가 기다리는 사람이라 눈치챈 나는 전화를 받기보단 바로 다가가 인사를 건넸다. 서로에 대해 간단한 소개를 하고 어색하게 악수를 한 후 친구가 운전하는 차의 뒷자리에 그와 나란히 앉았다. 우리가 탄 차는 시내를 빠져나갔다.

우리가 볼 수 없는 것들을 볼 수 있는 또 다른 존재를 전에도 만나 본 적이 있다. 흔히 한국에선 무당이라 불리는 이들 중 한 명이었다. 혼령의 메시지를 전한다는 그녀는 〈신기〉라 불리는 특별하고 남다른 기운을 가졌다. 하지만 자기를 〈닉〉이라 소개한 이 중간자의 첫인상은 일반인과 다르지 않게 평범했다. 해야 할 말 외엔 말을 잘 하지 않는 조용한 편이라는 것 외엔 전혀 우리와 다른 점이 없어 보였다. 스스로도 자신을 전혀 특이한 존재라고 인식하지 않는 것 같았다.

그에게 만남을 청하는 서한을 보낼 때처럼 진지하고 따분한 건축가로 보이긴 싫었다. 그러나 한편으론 신기한 이야기를 듣고 싶어 안달 난 호기심 많은 아이처럼 혹은 감쪽 같은 마술의 비밀을 공개하기를 기다리는 관객처럼 보이는 것도 싫었다(실은 그러했지만). 나는 그의 입이 떨어지기만을 기다렸다.

그러한 조바심을 눈치챘는지 잠시의 어색한 정적을 깨고, 단지 보통 사람들보다 좀 더 예민한 감각을 가지고 있을 뿐 자기를 마치 초능력이 있는 사람처럼 생각지 말아 달라며 그는 입을 열었다. 또한 모든 다른 차원을 느낄 수 있는 것은 아니라고 했다. 중간자들마다 인식할 수 있는 차원이 각기 다르며, 자기는 시간과 관련된 또 다른 차원만을 볼 수 있다고 했다. 그가 그럴 수 있는 이유를 차근차근 설명해 주었는데, 나는 그것이 초자연 현상이라기보다는 충분한 과학적 상식만으로도 이해될 수 있다고 생각했다.

그가 덧붙이기를 물고기나 곤충들이 다른 색, 다른 화각, 다른 형상으로 같은 공간을 인간과 다르게 인식하는 것처럼, 평범한 사람들의 눈은 1/30 초 정도의 움직임만을 인식할 수 있는 것에 반해 자기는 그보다 더 느린 단위 시간으로 움직임을 인식할 수 있다는 것이었다. 그것이 그가 보는 다른 차원의 인식을 할 수 있는 것에 대한 가장 근본적인 차이이고, 그러한 연유로 움직임은 그 차원의 공간을 인식하는 어떠한 질서를 세우는 데 중요한 역할을 한다고 했다. 나는 고개를 끄덕였다.

1 도시의 많은 요소들이 비물질
세계의 공간 형성을 잠재하고
있다.

2 피사체나 관찰차의 움직임은
형태의 경계를 없애고 공간
인식의 질서에 영향을 준다.

3 현실 세계를 비추는 유리면을
통해 비물질 세계가 드러난다.

우리는 형태로 공간을 인지하지만 그는 셔터 속도 같은 움직임의 인식 단위 시간이 우리보다
느리기 때문에, 특히 움직이는 것의 형태의 경계는 점점 더 사라진다고 했다. 그래서 우리가
인식할 수 없는 추상적이고 휘발적인 정보들이 만들어 내는 것들에 의해 드러나는 공간의
차원을 볼 수 있는 것이다.
특히, 그 움직이는 것이 자체 발광이거나 배경과의 대비가 강할수록 더욱 강하게 인식된다고
한다. 왜 그가 늦은 시간에 만나자고 했는지 이해할 수 있었다.

3

4

우리가 탄 자동차는 계속해서 달렸다. 네온사인과 쇼윈도, 차의 헤드라이트 등 정신 없이
불빛들과 배경들 사이를 누비는 사이, 그는 다른 감각으로 인식하는 그 보이지 않는 것들을
상세히 묘사해 주었다. 나는 마치 그 세계를 보고 있는 듯한 착각에 빠졌다.
그는 솔리드한 물질의 공간인 현실 차원과 일명 비물질 세계라 정의한 아직 만들어지지 않은
잠재적인 상태의 공간은 정반대의 개념이 아니라고 했다. 이 두 세계는 같은 공간에 녹아 있고
단지 숨어 있거나 나타나거나를 반복하며 마치 대화를 나누는 듯하다고 했다. 나는 오직 한
세계만을 인지하려 하는데 그것은 다른 세계를 보는 것에 훈련이 되어 있지 않기 때문일 뿐이며,
그것은 매우 보통이라고 했다.
그가 한 가지 힌트를 주었다. 이 비물질 세계는 주로 빌딩의 유리창, 차의 거울, 물의 표면과 같은
투명하거나 반사가 일어나는 곳을 통해 그 존재를 쉽게 드러낸다고 했다. 마치 그 세계로 통하는
창처럼 그 세계를 들여다볼 수 있다는 것이다.

4 현실 세계와 다른 차원의
세계는 섞여 있다.

5 발광체의 움직임은 더욱 쉽게
비물질 세계의 형태를 구성한다.

그가 들려주는 세계는 긴 여름 해가 완전히 사라진 지금 더 이상 수줍어하지 않았다. 그 비물질의
세계는 어두운 도시 속에서 불완전하고 즉흥적이며 부유하는 흔적들을 남겼다 지웠다 하며
과감하게 도시 랜드스케이프의 경계를 점점 흩뜨려 놓는 듯했다.

처음엔 현실 세계와 비물질 세계가 나뉘어 보이지만 그들간의 대화가 깊어질수록 비물질
차원은 목소리를 점점 높인다. 비물질 세계는 두 세계가 한 공간이라는 것을 말해 주듯 엉키고
혼동되어 인식되다 결국 스크린 같은 창에서 벗어나 현실 세계에서도 그 모습을 드러낸다.

6

세상을 한번도 본 적이 없는 시각 장애인이 세상 얘기를 듣듯 정신없이 그의 이야기에 빨려 들어
시각의 한계를 상상에 맡기고 있는 동안 차는 벌써 그의 집인 이스트런던의 캐나다워터에
도착하였다. 언제 그런 능력이 생겼는지, 일반 사람의 공간에서 사는 것에 대한 불편은 없는지,
혹시 다른 차원을 볼 수 있는 사람을 소개시켜 줄 수 있는지 등 물어볼 것들이 많았다. 하지만 더
많은 시간을 내어 주지 못해 미안하다는 수줍고도 단호한 그의 말에 차마 더 붙잡지 못하고 짧은
독대를 아쉬워하며 그를 배웅해야 했다.

현대의 사고와 문화가 시각에 특권을 부여한 이유로 〈보이지 않는 것〉은 암흑만을 뜻하는 것이
아니게 되었다. 빛, 깨달음, 진실, 이성, 존재 등과 반대의 의미를 뜻하며 심지어 두려움, 공포를
주기까지 한다. 하지만 그와 만난 이후 그 세계는 심해의 공포가 신비로 바뀌듯, 부정적이고 비어
있는 게 아닌 뭔가로 가득 차 있고 호기심을 주는 무엇으로 다가왔다.

6 결국 비물질 세계는 반사면의
창을 벗어나 현실세계와 구분이
없이 합체된다.

시각을 넘어 보이든 보이지 않든 내가 공간을 감각함으로써 얻는 정보의 실체는 도대체 무엇일까? 시각에 의해서든 청각에 의해서든 혹은 또 다른 무엇이건 나는 마치 실제로 본 것처럼 그것을 재정의하려 한다. 그렇다면 우리에게 본다는 것은 무엇일까? 우리는 이 공간을 어떻게 정의하고 어떻게 설명할 수 있을까?

그가 이야기하는 세계는 본질적으로 다른 것 같이 들린다. 물질이 시간이나 움직임과 빛이나 에너지로 대치되어 물성이 약화되거나 비물질화되는 것처럼 들린다. 하지만 그것이 꼭 물질을 부정하는 것은 아닌 듯했다. 오히려 물질로 인한 경계성을 의미하는 건축 공간이 비물질화의 애매모호한 경계로도 공간을 규정지을 수 있음을 보여 줄 수 있다는 것만으로도 나는 이 세상에서 또 다른 가능성을 엿본 것 같다. 우리가 가지지 못한 인지 능력에 대한 보상으로 만족할 만한 충분한 변명이 아닌가 한다. 그를 내려다 주고 돌아오는 길에서 본 네온사인과 불빛과 사람들이 한 시간 전과는 많이 달라 보인다. 허구 같은 그의 짧은 이야기가 평소의 공간을 다르게 느껴지게 한다.

그럼에도 불구하고, 아무것도 바뀌는 건 없다. 지금 차창 밖에 모든 일들은 예전과 똑같은 모습으로 사람들에게 보일 것이고 또 전과 같이 계속 그렇게 흘러가고 있다.

그릴 수 없는 그림 　　　　　　　 Predictable Unpredictability

김지혜

어느 하나의 시점을 예측한다는 것은 수없이 많은 변수를 고려해야
함에도 그것은 어디까지나 예측일 뿐, 확정일 수는 없다. 마찬가지로 어느
하나의 시점을 재현한다는 것은, 기억 속의 수많은 요소들을 고려한다
해도 그것은 결국 지워지지 않은 부분에 대한 재현일 뿐, 완벽히 그
시점일 수는 없다.

이 글은 사랑한 후에 겪는 일들에 대한 이야기이다.
여자는 잃어버린 순간을 형상화하고자 기억을 되짚어 보지만
결국 그 순간은 영원히 지나가 버렸음을 깨닫는다.

런던대학교(UCL) 바틀렛 건축대학원 M.Arch GAD with Merit(2012)
HS Ad
alexwhite0220@gmail.com

$$Re = \frac{\rho v L}{\mu} = \frac{vL}{\nu}$$

$$\frac{\partial \rho}{\partial t} + \frac{\partial (\rho u_i)}{\partial x_i} = 0$$

$$\frac{D}{\rho V^2}$$

$$\vec{T}_n = \frac{\vec{F}}{S}$$

$$\frac{d}{dt}\int_{V(t)} \rho \vec{u}\, dV$$

$$\frac{d}{dt}\int_{V} \rho \vec{u}\, dV + \oint_{S} (\rho \vec{u})\vec{u}\cdot \vec{n}\, dS = \int_{V} \vec{F}$$

$$\frac{\partial \rho}{\partial t} + \nabla \cdot (\rho \vec{u}) = 0$$

$$\Phi_{B_x} = \rho u\, dy\, dz \qquad \Phi_{Q_x} = \rho$$

$$\begin{cases} T_{ik} = -p \\ T_{ik} = 0 \end{cases}$$

$$\frac{d}{dt}\int_{V(t)} A\, dV = \int_{V(t)} \frac{\partial A}{\partial t}\, dV + \int_{S(t)} A\vec{u}$$

$$M_x$$

$$\int_{V(t)} \left(\rho \frac{D\vec{u}}{Dt} - \rho \vec{F}_v - \nabla \cdot \overset{=}{T} \right) dV$$

Translate – 환상

환상 1. 사진

오후 4시. 멍하니 빈 캔버스 앞에 앉아 있다. 길게 늘어진 저녁의 강렬한 햇빛이 괜스레 짜증이
난다. 머릿속으로는 이미 수없이 그리고 지우기를 반복했다. 아니, 한 달 전만 하더라도 나는
실제로 그의 얼굴을 그리고 그리고 또 그려 댔다. 하지만 그리기를 반복할수록 캔버스 속 얼굴은
내가 아는 모습과는 달랐다. 어쩌면 당연한 결과이다. 아무리 반복하여 그린다 해도 그 캔버스의
얼굴은 점점 이 사진을 닮아 가는 것일 뿐, 정말 〈그 사람〉을 닮아 가는 것이 아니었다.

그리스 신화의 몇 안 되는 해피앤딩인 피그말리온 이야기라도 기대하는 것인가. 안타깝게도
내게 그런 재능, 아니 그런 절박한 열정 따위 없다는 것은 스스로 잘 안다. 그럼에도 나는 인류
역사상 가장 놀라운 기록 수단 중 하나인, 이 사진과 닮아 가는 그림에 짜증을 내고 있다.
피그말리온……, 그는 아프로디테가 태어난 섬에 살고 있었다. 그 섬에서 마음에 드는 여자를
찾을 수 없었던 그는 결국 상아로 자신의 이상형을 조각한다. 그리곤 곧 그 조각상과 사랑에
빠진다. 그는 간절히 신에게 기도했다. 사랑하는 조각상과 같은 여인이 자신의 아내가 되기를.
집에 돌아와 조각상에 키스하였을 때 그는 입술에서 온기를 느꼈다. 놀란 그가 조각상의 얼굴을
만지자 그 얼굴은 더 이상 단단하고 차가운 상아의 감촉이 아니었다. 따뜻하고 부드러운 사람의
피부가 느껴졌다. 그렇게 조각상은 서서히 사람으로 변하고 있었다.
그 사람을 사랑하는 동안, 나는 늘 괴리감에 빠져 있었다. 나는 그 사람을 사랑하고 있었지만
내가 늘 보는 것은 메신저에 있는 그 사람의 프로필 사진이었다. 프로필 사진 속의 그 사람의
모습이 정말 내가 보고 싶어하는 그 사람이 맞는지 늘 생각하곤 했다. 분명 내가 찍은 사진임에도
말이다.
기억이란, 시간이 지나면서 어떤 부분은 많이 지워지고 어떤 부분은 상대적으로 덜 지워져 결국
환상으로 뒤틀려진다. 다시 말해 내 기억속에서 사진 속 모습은 덜 지워지고, 사진에 기록되지
않은 이면은 더 지워져서 결국 기억은 사진 한 장과 닮아 갈 수밖에 없는 것이다. 그 사실을
인정하려니 나는 짜증이 나고 있었다.

1

환상 2. 피그말리온

피그말리온은 그의 바람을 조각상으로, 보다 구체적으로 그려 냈다. 그저 이 도시의 모든 여자는
다 매춘부라는 말로 현실을 부정하기보다는 자신이 사랑하고 싶은 이상형을 형상화했다.
시각은 놀라운 힘을 갖고 있어 한 번 눈으로 본 것은 더 열망하게 된다. 어쩌면 피그말리온이
스스로 형상화한 대상에 집착하게 된 것은 너무도 뻔한 결과일지도 모르겠다.
나는 그림을 보다 기억에 가깝도록 시각화하기로 마음을 먹었다. 그렇다고 내가
피그말리온처럼 상아를 가져다 조각하겠다는 것은 아니다. 조각에 온기를 불어 줄 신이 내게는
없다는 것 그리고 더 이상의 온기를 바라지 않는다는 것을 너무나 잘 알고 있었다. 과연
피그말리온이 그 후로 행복했는지 잘 모르겠다.
어쨌든 내게 남은 기억 속 그의 모습을 가닥가닥 찢기 시작했다. 처음에는 8줄로, 다음은 각각의
줄을 8개의 셀로 나누고, 셀의 묶음은 다시 8개의 다른 깊이를 갖게 했다. 그렇게 총 512개의
셀을 만들었다. 각각의 셀은 하나의 초점에 맞추어져 있으며, 절대 다른 셀에 영향을 미치지 않는
위치를 찾아 배치하였다. 그렇게 그린 첫 피그말리온 흉내는, 거의 아비뇽의 처녀들처럼 되어
버렸다.

2 이미지를 나누는 방식. 2D 이미지를
3D 이미지로 변환한다. 2D 이미지를
분할하여, 분할된 면적에 각각의
다른 깊이값을 부여하고 각각의 면이
하나의 초점을 가지도록 배치했다.

3 이미지를 나누는 방식. 스크린을
일정한 간격으로 분할한 후, 각각의
셀이 간섭받지 않도록 위치를
지정했다. 랜덤으로 스크린을
분할했을 때보다 왜곡이 적은 이미지
가 구현된다.

2

3

실제와 가깝기 위해서는 컴퓨터 픽셀만큼 더 세세히 나누어야 한다는 것을 깨달았지만, 그것은
이론상에서만 가능할 뿐, 그런 캔버스를 만들기란 실제로 불가능했다. 하지만 역시, 사진 속의
멍청이보다는 피카소 쪽이 훨씬 마음에 들었다.
컴퓨터 픽셀까지는 아니더라도 좀 더 치밀한 조직을 만들기 위해 15개의 다른 가로, 세로, 깊이
값을 가진 3,375개의 셀을 만들어 냈다. 여러 번의 시행착오 끝에(사실은 가장 덜 나쁜 쪽을
고르는 작업 끝에) 왜곡을 최소화시킬 수 있었고, 그나마 형체를 알아볼 수 있는 수준에
이르렀을 때, 나는 피그말리온의 소원을 이해할 수 있었다. 그저 입체적인 그림으로 기억을
재현했다고는 할 수 없었던 것이다.

4

4 이미지를 나누는 방식. 여러 겹의
스크린으로 나눌수록, 각각의 분할된
스크린을 더 많은 셀 단위로 나눌수록
실제의 이미지와 가깝게 구현이
가능하다.

5 분할된 스크린을 공간 속에 재구성.
기존의 2D 촬영 이미지로 3D의
구현이 가능하다.

Memory −흔적

흔적 1. 페로몬

개미를 관찰해 본 적은 모두 한 번쯤 있을 것이다. 어릴 때 줄지어 가는 개미를 손가락으로 꾹꾹 눌러 본 사람도 있을 것이고, 좀 더 인내심이 있는 사람이라면 돋보기를 들이대는 노력을 해봤을 것이다. 개미, 바로 그 개미를 나는 지금 보고 있다. 약간의 오차를 감안한다면 그들은 대체로 같은 길을 걷는다. 한 마리가 지나가면 그 자리를 잠시 후 다른 개미가 지나간다. 길 가운데 물을 흘려 보기도 하고 다른 장애물을 놓아 보기도 하지만 그들은 진로를 일부 수정하는 수고스러움을 감내하면서 앞서 간 개미의 뒤를 부지런히 따라간다. 이 신기한 행진은 사실 페로몬이라는 화학 물질에 대한 반응일 뿐이다. 한 마리의 개미가 일정한 장소를 방문하여 페로몬이라는 흔적을 남겨 두면, 다음 개미는 그 페로몬을 따라 그 길을 간다. 두 번째, 세 번째 개미가 지나면서 그 길에 페로몬을 남긴다면 그 효과는 더 강력하다. 하지만 더 이상 개미가 찾지 않게 되면 페로몬은 시간이 지남에 따라 옅어지고, 결국 언젠가는 사라진다.

흔적 2. 기억

단순한 입체적 그림이 아니라, 정말 〈그 사람〉을 그리기 위해 필요한 단서를 기억 속에서 찾기 시작했다. 그가 즐겨 보던 TV 프로그램, 영화, 그가 언급했던 책들, 레스토랑, 그가 가고 싶다 말했던 여행지……. 그렇게 그를 처음 알게 된 순간부터 하나하나 기억을 되짚어 보기 시작한 지 얼마 지나지 않아 적지 않게 당황했다. 그에 관한 모든 것들, 소소한 것들까지도 기억하고 절대 잊지 않을 거라 생각했는데 막상 되짚어 보니 나는 극히 일부분의 반복된 키워드만을 되뇌고 있었다. 그가 언급한 영화가 떠올랐다면 그걸 말했을 때 그의 표정이 떠오르지 않았고, 그와 주로 대화했던 장소가 서점의 B섹션 3번째 책장 밑에서 두 번째 줄 중간쯤이라는 것은 기억이 나도, 정작 주로 대화의 주제가 되었던 책 제목이 생각이 나지 않는 것이었다. 나의 기억은 그의 사진처럼 표면만 남은 채 이미 그 이면이 지워지고 있었다.

6 사람의 흔적. 사람이 머물거나 혹은 반복해서 지나간 자리 역시 개미의 페로몬과 같은 흔적을 만든다. 일종의 기록 장치로 사람의 기억도 일정한 행위 혹은 장소 등의 반복된 횟수와 시간에 따라 진하게 남기도, 혹은 금새 사라지기도 한다.

7 페로몬의 시각화. 머무른 시간이 길수록, 반복한 시간이 길수록 빛의 잔영이 더 진하게 오래 남는다. 페로몬이 시간이 지남에 따라 서서히 사라지는 것처럼, 더 이상 외부 자극이 없어지면 시간이 지남에 따라 서서히 옅어 사라진다. 사람의 기억 역시, 그 반복된 횟수가 많을수록, 시간이 길수록, 더 강렬할수록 오래 남지만 일정 시간이 경과 후에는 서서히 지워지게 된다.

8 페로몬의 시각화. 바닥의 압력 센서를 통하여 머문 시간과 반복된 횟수를 기록한다. 자극이 강할수록 상부 조명의 밝기가 밝아지며, 잔상도 길어진다. 잔상이 완전히 사라진 후에도 같은 위치에 자극이 발생할 경우 이전의 기록에 의해 더 강렬하게 반응한다.

7

8

〈이대로는 다 사라져 버리겠어.〉

견딜 수 없을 것 같았다. 내가 사랑했던 그 모든 것들이 의미가 없이 사라진다는 걸 참을 수 없었다. 어떻게라도 남겨 두어야 했다. 시간이 지나도 그 의미들이 사라지지 않기 위해서는 뭐라도 해야 했다.

저녁 7시 반, 어디로 가야 할지도 모르는 채로 서둘러 나섰다. 어디부터 가야 할까. 서점? 커피숍? 스피커 상점? 인테리어 소품 가게? 우리가 함께 시간을 보냈던 시간과 장소들을 되돌아보며 단서를 찾아보려 했다. 막상 익숙했던 그 장소에 가려니 행여나 그와 대면하게 될까 두려운 마음이 들기도 했다. 서점에서 제목이 기억나지 않던 책을 사고, 함께 먹었던 메뉴를 먹고, 그가 사고 싶어 했던 주전자가 아직도 숍에 있는지 들여다보고, 그가 아팠을 때 허둥대며 들어갔던 약국에서 소화제를 사는 동안, 그는 보이지 않았다. 부끄러웠다. 실망했다. 슬펐다. 그리고 너무나 당연한 사실에 안심했다. 나는 과거라는 시간 속에서 그를 찾았지만, 그는 이미 그 시간을 지난 지 오래다. 지나간 기억 속 그의 모습에서 그의 지금을 예측해 보지만, 어디까지나 예측일 뿐이다. 〈예측〉이라는 것은 그 전제에 이미 불확실성을 가지고 있다는 당연한 사실을 나는 그동안 모르는 척하고 있었다.

그의 흔적이 남아 있는 장소에서 나는 다시 한 번, 그리고 이전보다 더 지독하게 아팠다. 그리고, 이내 괜찮아졌다. 늘 그러하듯이.

Chaos – 혼돈

혼돈 1. 변수

카오스를 한마디로 정리하자면, 무질서해 보이는 혼돈 속의 규칙이다. 그 〈규칙〉이라는 것을 파악하기 위해서는 〈변수〉를 세세히 파악해야 한다. 그에 대한 많은 〈규칙〉을 알고 있다고 생각했던 나는 결국 〈시간〉이라는 변수를 놓치고 있었다.

날씨에 일종의 패턴이 있다는 것을 처음 발견한 기상학자 에드워드 로렌츠는 그의 시뮬레이션이 초기 변수의 상세도에 따라 전혀 다른 결과가 나올 수 있다는 것을 발견했다. 그는 어떤 하나의 결과를 더 면밀하게 검토하기 위하여 몇 달간 파악한 자료를 중간부터 타이핑하여 입력하였다. 하지만 잠시 후 그는 이전의 결과와 다른 것을 보게 된다. 몇 달 동안 관찰한 유사성이 한순간에 사라진 것이다. 원인은 초기 데이터에 있었다. 컴퓨터에 저장된 변수는 소수점 6자리였으나, 로렌츠가 입력한 데이터는 편의상 소수점 3자리까지였던 것이었다. 그렇게 나온 결과는 초반에는 비슷하나 시간이 지남에 따라 매우 빠르게 기존의 결과에서 벗어나 전혀 다른 결과를 만들어 냈다.

9 하나의 현상은 수없이 많은 변수에 의해 결정된다.

대부분의 사진에서 그는 무표정했지만, 실제로 그는 아주 익살스러운 표정을 자주 지었다. 또 새로운 것을 알아내는 것에 큰 즐거움을 느꼈으며, 쉬는 날이면 무슨 집 요정이라도 되는 양 집 밖으로 한 발짝도 나가지 않으려 들었다. 그의 캐릭터를 형성하기 위해서 한동안 묻으려고 그렇게나 애썼던 (그러면서도 사실은 그러지 않으려고 무던히 애썼던) 그의 흔적을 되짚으며 어떤 것이 그의 성격에 가까운지를 선별하려 노력했다.

아무리 그의 본질을 찾는다 하더라도 그것이 그일 수는 없다. 나는 그가 빵에 버터를 바르는 방식을 알지 못한다. 나는 그가 운동화 끈을 오른쪽부터 묶는지 왼쪽부터 묶는지 알지 못한다. 설령 내가 그 모든 것을 알았다 하더라도 그것이 그일 수는 없다. 〈시간〉이라는 변수는 결국 점점 그와는 다른 결과물을 만들어 냈을 테니.

10

10 시간이라는 변수에 따른 기류의
변화. 시간이라는 것은 상태의 변화를
동반한다. 공간에 다른 모든 변수를
배제하더라도 기류는 시간이 지남에
따라 안정화 상태로 변화한다.

11 기류의 변화를 도식화. 앞서
3D로 변환된 스크린의 셀 개수와
재구성된 포지션에 맞추어 기류를
단순화하고, 그 농도에 따른 색상을
지정한다. 압력 센서에 인식된 자극은
일종의 기류 변화를 형성하고 이
기류 변화가 일정 시간 진행되면
초기의 상태로 안정화된다. 강력하게
혹은 반복적으로 인지된 자극은
더 큰 기류 변화를 형성하고, 이는
안정화되기까지 더 오랜 시간 동안
지속된다.

11

혼돈 2. 예측 가능한 불예측성

그렇게 지독하게 아프고 나서 한동안 그림을 마주할 수가 없었다. 두려웠다. 더 이상 할 수 있는 것이 아무것도 없다는 것이…… 대신 마주하고 싶지 않았던 질문들이 밀려 왔다. 우리는 왜 사랑했으며, 왜 그렇게 헤어지게 되었을까. 그의 어떤 모습에 사랑을 느꼈으며, 그는 왜 나를 떠나기로 결심했을까. 왜 나는 그가 떠나고 있다는 것을 알지 못했을까.

알고 있다고 생각했던 모든 것들이 시간이 벌려 놓은 틈새로 빠져나가고 있었다. 한참의 시간이 지나고 나서 더 이상 그 사람도, 아무 질문도 생각나지 않을 때쯤 그제야 완성하지 못한 그림이 떠올랐다. 다시 화실 문 앞에 섰을 때 사실 확신이 없었다. 내가 이 그림을 완성할 수 있을까. 아니, 다시 시작할 수는 있을까.

시간은 항상 〈변화〉를 만든다. 무생물이든 생물이든, 눈에 보이든 보이지 않든, 조금 전 내가 〈알고 있던 모습〉과 지금의 모습은 전혀 다르기 마련이다. 모든 것은 변화하고 움직이기 때문에 〈기억〉이라는 것을 만들어 내고, 그 안에서 〈의미〉가 생겨난다. 다시 말해 시간은 결국 의미를 만들어 내는 것이다. 다섯 달 만에 다시 그림을 보고서야 나는 그동안 내가 뭘 그려 왔는지를 알게 되었다.

내가 그렇게 찾고 싶어했던 것은, 그리고 싶어했던 것은 시간이었다. 내가 입력한 변수들은 나를 기억하고 있었다. 내가 오래 머물렀던 자리들은 화실에 들어서는 순간 더 진하게 채워졌고, 이내 다시 흐릿해졌다. 원래 그랬던 것처럼. 그리고 블라인드를 걷기 위해 창가에 섰을 때 조그만 흔적이 새로이 생겨나고 사라졌다. 결국 지금의 나와, 기억 속의 내가 함께 그림을 채우고 있는 것이었다. 그것은 내게는 매우 익숙하고 자연스러운 변화로 이어지고 있지만, 결국 하나로 정해질 수는 없었다.

언젠가 그 사람이 더 이상 생각나지 않는 날이 올 것이다. 하지만 몇 퍼센트의 확률로 확정인지, 정확히 언제인지를 묻는다는 것은 어리석은 일이다. 아무리 확실하다 하더라도 그것은 결국 〈예측〉일 뿐. 그때가 다가오는 것이 더 이상 두렵지 않은 것은, 과거의 나와 지금의 내가 만들어 내는 것이기 때문이다. 지금 나는 그 예측의 어디쯤인가를 지나고 있다.

12 동영상 QR 코드.

13 아이디어 스케치.

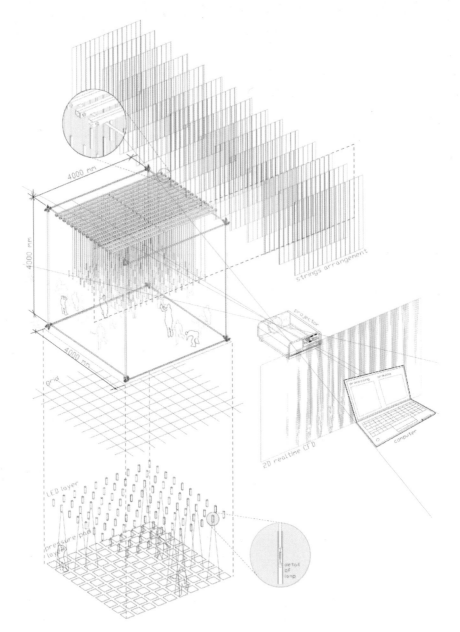

14 전체 구성도.

Strings arrangement

4000 mm

4000 mm

4000 mm

grid

projector

2D realtime CFD

computer

LED layer

pressure pad layer

detail of lamp

14

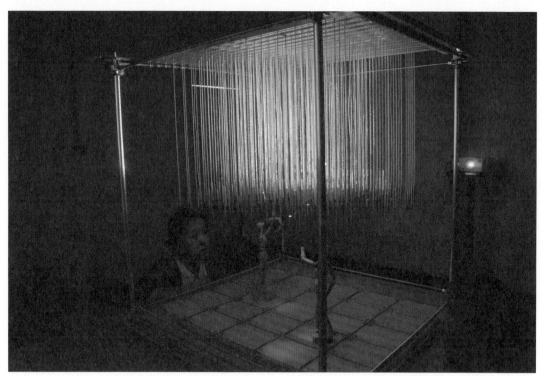

15 프로토타입.

대화 극장 Colloquy Theatre

선우영진

이 프로젝트는 1968년 〈사이버네틱 세렌디피티〉[1]에서 고든 패스크[2]가
발표했던 「모빌들의 대화Colloquy of Mobiles」라는 인터렉티브
아키텍트Interactive Architect 작품의 재해석 버전이다. 저자는 패스크의
고전 작품의 현대적 해석을 기반으로 한 다양한 실험들을 통하여 진보적
개념의 새로운 대화 이론 정립을 시도해 보았다.

1 Cybernetic Serendipity. 1968년 영국
런던 ICA(Institute of Contemporary
Art) 에서 열렸던 사이버네틱 아트
전시회이다. 이 전시회에서 고든 패스크는
「모빌들의 대화 Colloquy of Mobiles」라는
작업을 통하여 사회를 구성하는 중요한
시스템으로써의 대화 이론(Conversation
Theory)을 처음으로 제안하였다.
2 Gordon Pask(1928~1996). 영국
심리학자이자 사이버네틱스 연구의 거장.
그는 다양한 실험을 통하여 인간과 기계
그리고 그것을 둘러싼 환경 사이의 정보의
흐름이 상호 작용(Interaction)을 통하여
이루어진다는 〈대화 이론〉을 설립했다.

런던대학교(UCL) 바틀렛 건축대학원 M.Arch GAD (2012)
㈜삼우종합건축사사무소
youngjin.sunwoo@gmail.com

I think, therefore I am.

나는 생각한다. 고로 존재한다.

데카르트, 1644

I colloquize, therefore I am.

나는 대화한다. 고로 존재한다.

저자, 2012

역동적인 고요의 시간이 지난 후, 그녀는 조금 더 몸을 강렬하게 움직이기 시작했고 그 역시 그녀의 몸짓에 따라 빛을 발산하기 시작했다. 그의 강렬한 빛이 그녀의 몸 안으로 들어왔을 때 그녀는 몸 안의 모든 감각을 통하여 다시 빛을 내뿜기 시작했고 그 빛은 다시금 그의 강렬한 알루미늄 몸체에 투영되었다.

고든 패스크, 1968

고든 패스크의 작업은 한정된 공간 안에서의 관계성을 기반으로 하고 있다. 그것은 주체와 객체, 그리고 그것을 둘러싸고 있는 환경과의 상호 작용에 대한 이야기이다.

저자는 다변화하고 있는 현대 사회를 구성하는 중요한 소셜 시스템으로써의 대화 이론과 이것을 표방하는 「모빌들의 대화Colloquy of Mobiles」라는 패스크의 작업에서 영감을 받아 가상의 〈대화 극장〉을 설계했다. 이 설계 작업은 영화 「매트릭스」에서처럼 시스템 안의 프로그램을 설계하고 관찰하며 통제한다는 측면에서 머지않은 미래의 건축가 역할에 대한 진보적 제안이 될 수도 있겠다. 저자는 앞으로 두 가지 관계에 대하여 이야기하려 한다. 〈내면 대화Internal relationship〉와 〈외부 대화External relationship〉가 그것이다.

〈내면 대화〉는 주체의 기억, 경험, 지식 등과 같이 보이지않는 내면의 세계와의 접촉을 의미한다. 건축적 예를 들자면 종교 시설과 같은 명상 공간이 될 수 있다. 그런 명상의 공간에서 우리는 스스로에게 묻는다. 〈나는 누구인가〉, 〈여기는 어디인가〉, 〈나는 어디로 가고 있는 것일까〉. 이러한 대화는 우리의 과거, 현재 그리고 미래와도 밀접한 관계를 갖는다. 같은 건축적 공간이라도 사람마다 각각 다른 영감을 받게 되는 것이 바로 이것, 〈내면 세계와의 관계〉 때문이라고 할 수 있다. 〈외부 대화〉는 주체와 그것을 둘러싼 외부 환경과의 오감을 통한 대화이다. 동전의 양면처럼 정신적이든 육체적이든, 눈에 보이든 눈에 보이지 않든 이 두 관계의 존재는 상호 맞물림 속에 우주를 구성하는 중요한 요소로 작용하고 있다.

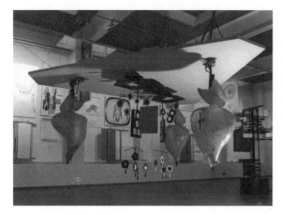

1 「모빌들의 대화Colloquy of Mobiles」(고든 패스크, 1968). 이 작품은 여성을 상징하는 기계 장치와 남성을 상징하는 기계 장치가 빛과 소리를 통하여 서로 대화를 나누는 것을 형상화한 작품이다. 관객은 손거울을 통하여 기계 사이에서 주고받는 빛을 반사시켜 대화에 참여할 수 있고 이것은 성적 대화Sexual Analogue의 묘사를 통한 기계와 기계, 기계와 인간 사이의 외부 대화를 상징하고 있다.

이 글은 저자가 시도한 다양한 〈대화 극장〉 실험을 보여 준다. 디자인 작업을 통해 표본 장치를 설정하고 그 장치들을 갤러리 공간 안에 설치하여 배우, 설계자 그리고 관객으로 적용시켜 본다. 이 〈대화 극장〉은 단순한 설치 미술을 벗어나, 시적 공간이며 철학적인 의미를 가지는 공간으로 재구축된다.

〈대화 극장〉 구현을 위한 실험
1. 이마고와 코쿤 (Imago / Cocoon)
2. 모빌머신과 오브저버 (Mobile machine / Observers)
3. 아이볼과 버드 (Eyeball / Birds)

2 〈대화 극장〉의 콘셉트 드로잉.

3 내부 머신(위)과 외부 머신(아래).

2

3

첫 번째 실험: 이마고와 코쿤

첫 번째 실험 〈이마고와 코쿤Imago/Cocoons〉은 패스크의 작업 안에 설정된 배우(남성과 여성을 상징하는 5개의 기계 장치)와 관객과의 관계에 대한 고찰이다.

아래 스케치에서 볼 수 있듯 대화 극장의 공간은 내부의 오브젝트(이마고)와 외부의 오브젝트(코쿤)라는 두 가지의 위계로 양분화된다.[3] 관객은 내부 오브젝트 앞에서 기계들과 함께 대화를 하고 기계에 투영된 자아를 통해 자기 내면 세계와 대화를 시도한다. 그리고 외부 오브젝트들은 주변 공간에서 배우들, 그리고 다른 관객들 사이에서 대화를 시도한다. 이것은 저자가 제안하는 소셜 시스템의 두 가지 관계성 즉 내부 관계Internal Relationship 와 외부관계External Relationship에 대한 정의를 표방한다.

4 〈대화 극장〉의 평면도. 모든 작업들은 4x4x4미터의 공간을 기반으로 한다.

5 1:1 비율 단면 드로잉 작업. 다양한 스토리라인과 시공간 건축을 근간으로 하고 있는 무대 구현을 위해 1:1 비율의 〈대화 극장〉 드로잉 작업을 시도했다. 그리고 배우와 설계자 그리고 관객의 역할 변화를 통한 다양한 시뮬레이션 작업을 진행하였다.

3 이마고는 성충을 의미하고 코쿤은 누에고치를 의미한다. 코쿤이 성숙하여 이마고로 다시 태어나게 된다는 점을 모티브로 하여 내면 대화와 외부 대화를 은유했다. 시작은 코쿤, 즉 외부 대화로 하지만 시간이 지나면 이마고의 내면 대화를 하게 된다는 의미이다.

4

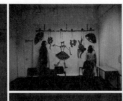
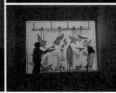
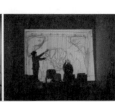
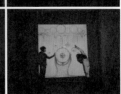

5

6 이마고의 콘셉트 드로잉과 설치.

7 코쿤의 콘셉트 드로잉과 설치.

6

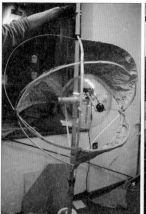

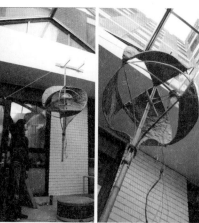

7

두 번째 실험: 모빌머신과 오브저버

두 번째 실험 〈모빌머신과 오브저버Mobile Machine/Observers〉는 패스크의 작업과는 다른 새로운 기술적 테크놀로지를 활용하여 머신들의 움직임을 통제하는 〈모빌 극장〉을 만드는 실험이다. 기본적인 하드웨어와 소프트웨어는 〈아두이노Arduino Uno Chipset〉와 〈프로세싱Processing Software〉을 활용했다. 아두이노란 다양한 센서를 활용하여 오브젝트의 움직임을 연출할 수 있는 물리적 장치이고, 프로세싱은 이 움직임을 디자인하고 통제할 수 있는 프로그램이다. 모빌 머신은 아래 이미지에서와 같이 알루미늄 몸체와 패널 머신들로 구성되어 있다. 패널에 장착된 각각의 거리 센서를 통하여 머신과 머신 또는 머신과 관객과의 거리를 측정한다. 센서로부터 계산된 수치는 아두이노에 전달되고 이것은 곧 서보모터로 전이되어 기계를 회전시키며 대화를 위한 상호 작용을 일으킨다. 모빌 머신 옆에 위치한 오브저버의 카메라는 아두이노와 프로세싱의 설정에 따라 특별한 색에 대하여 반응하는 감각을 가지고 있다. 색의 움직임에 따라 좌표가 결정되면 이것은 프로세싱에 의하여 컨트롤되며 아두이노는 이 좌푯값을 추적하기 위해 서보모터를 실행시킨다. 이를 통하여 오브저버는 옷이나 머리색 등 관객의 특별한 색에 반응하고 교감할 수 있게 된다.

8 〈모빌 극장〉 상상도.
이 이미지는 모빌 극장에서 모빌머신과 오브저버 그리고 관객이 만들어 내는 퍼포먼스의 콘셉트 스케치이다.

9 알루미늄 몸체와 패널들로 구성된 모빌머신과 카메라가 설치된 오브저버.

8

9

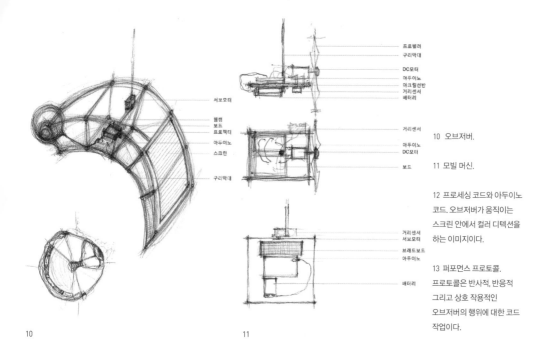

서보모터

웹캠
보드
프로젝터
아두이노
스크린

구리막대

프로펠러
구리막대
DC모터
아두이노
아크릴선반
거리센서
배터리

거리센서
아두이노
DC모터

보드

거리센서
서보모터

브레드보드
아두이노

배터리

10 오브저버.

11 모빌 머신.

12 프로세싱 코드와 아두이노
코드. 오브저버가 움직이는
스크린 안에서 컬러 디텍션을
하는 이미지이다.

13 퍼포먼스 프로토콜.
프로토콜은 반사적, 반응적
그리고 상호 작용적인
오브저버의 행위에 대한 코드
작업이다.

10 11

Behavior	Central object	Perimeter objects
Basic movement	Distance sensor : catch movement Fan : rotate structure Servo : rotate steel panels	Webcam : catch colour Servo : follow colour Projector : reflect pixels
Colloquy	Audience : Object Panel : Panel Audience : Audience	Audience : Object Object : Middle Object Object : Perimeter Object
Structure material	Aluminum steel pole	Cupper steel pole
INPUT devices	Proximity sensor	Web camera
OUTPUT devices	Fan Servo motor	Servo motor Projector
Automatic devices	Flash beam light	Flash beam light

12 13

세 번째 실험: 아이볼과 버드

마지막 실험은 앞에서 진행되었던 두 실험을 바탕으로 〈대화 극장〉을 구현하는 것이다. 내면의 이미지 구현을 위한 시공간 건축을 구축하는 것이 필요했다.

우리가 사물을 볼 때 그것은 역상으로 망막에 비친다. 망막은 이 빛의 패턴 에너지를 다시금 전기적 자극으로 바꾸어 주고 이 전기 언어를 뇌로 보낸다. 뇌 안에서 이 전기적 자극은 시각적 이미지로 변형되어 우리의 기억의 상에 맺히게 되고 비주얼 코어텍스visual cortex, 즉 시각 피질을 거쳐 뉴런으로 전달된다. 이 프로세스를 통하여 주체는 과거로부터의 회상과 현재에 대한 이해, 그리고 미래에 대한 예측까지도 가능하게 된다. 저자는 이 생물학적 반응의 과정과 시공간적 이미지 구현을 〈주체와 주체 내면의 대화Internal Conversation〉 디자인 프로세스에 적용했다. 우선 눈에서 일어나는 화학적 그리고 생물학적 프로세스를 적용하여 〈아이볼Eyeball〉을 만들었고, 그에 반응하는, 신화 속 이카루스의 새를 메타포로 설정한 〈버드Birds〉를 만들었다.

4 〈내면의 이미지 구현〉. 저자는 〈대화 극장〉을 통해 패스크의 작업에는 없는 〈내면 대화〉를 제안하여 패스크의 작업과 차별화를 두고 의미를 확장시키고자 한다. 저자의 〈내면 대화〉는 단순한 거울이나 상에 투영되는 모습을 보는 것에서 출발한다. 〈타임 딜레이 이미지Time Delay Image〉를 통해 관객의 몇 초, 몇 분 전의 표정을 아이볼에 장착된 캠이 수집하도록 하고 그것을 프로세싱 코드를 활용해 재구축한 뒤 스크린에 투영시키는 방법을 고안했다. 그 모습은 〈이미지 29〉에서 볼 수 있는데 여러 표정의 얼굴이 동그랗게 배열시켜 관객으로 하여금 자신의 과거의 표정을 인식시킨다. 이것은 기쁨이나 슬픔, 무관심 등 현재의 감정으로 연결되며 미래의 자신과도 연관을 갖는다. 이것이 바로 과거-현재-미래를 연결하는 고리를 만들어 주며 〈내면 대화〉로 이어진다.

14

15

16

17

14 안구 인식.

15 아이볼 콘셉트 드로잉.

16 카를로 사라체니의 「이카로스」.

17 버드 콘셉트 드로잉.

18 〈아이볼과 버드〉의 초기 평면
콘셉트 드로잉. 아이볼과 버드의
관계에 대한 콘셉트 스케치로 내면
대화를 위한 센서 반응 범위까지
설정되어 있다.

18

19 〈아이볼과 버드〉의 초기 단면
콘셉트 드로잉. 스크린 속에 내면
세계를 투영하는 아이볼에 대한
콘셉트 스케치.

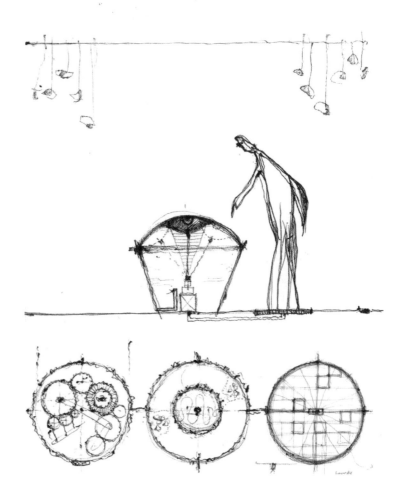

아이볼의 하부에 설치되어 있는 센서는 머신과 관객 사이의 거리를 계산하고 반응한다. 아무도 없는 갤러리 안에서 아이볼은 천천히 주변을 둘러보고 있다. 그리고 누군가의 관심을 받았을 때 둘러보기를 멈춘다. 그리곤 다가오는 실체 방향으로 시선을 고정한다. 서로간의 대화가 가능한 범위 안으로 들어왔을 때 비로소 아이볼은 눈동자에 관객의 이미지를 투영하기 시작한다. 이때 관객은 아이볼에 투영된 자신의 모습과 내면의 대화Internal Conversation를 시작한다.

20 동작 시뮬레이션을 위한 아이볼 3D 모델링.

21 동작 시뮬레이션.

22 아이볼 작업 프로세스. 피시아이 렌즈와 프로젝터 그리고 캠으로 구성된다.

20

아무도 없는 전시장에서 꿈꾸고 있는 아이볼.

관람객이 다가오면 행동을 따라가며 응시하는 아이볼.

아이볼에 가까이 다가가 투영된 자신의 모습과 내면의 대화를 하는 관객.

21

23

23 초기의 아이볼 모형.

24 아이볼 안에 장착될 아두이노
보드와 코드.

25 내부 대화를 위한 아이볼 투영
이미지. 하늘, 땅, 관객 그리고
관객의 내면 세계와 대화를
은유적으로 묘사했다.

26 내부 대화를 위한 프로세싱
코드. 프로세싱 프로그램을 활용한
내면 대화의 실험 묘사이다.
아이볼에 장착된 적외선 캠을
통하여 관람객의 얼굴에 있는 특정
데이터(눈, 코, 입 등의 이미지)를
수집하고 프로세싱 코드를 통하여
수집된 데이터를 변환하여 〈이미지
25〉와 같이 투영한다.

24

25

26

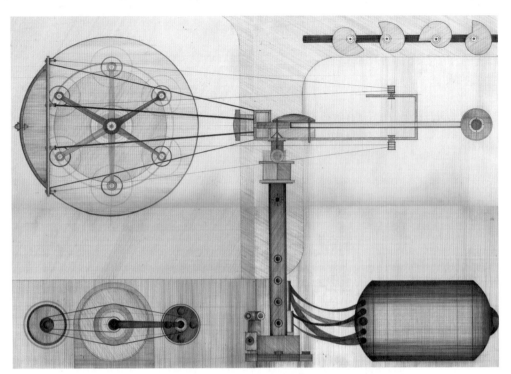

27

27 최종 아이볼 단면 콘셉트
드로잉.

28 아이볼 구조 작업.

29 아이볼과 관객이 내면 대화를
하는 모습.

362 / 363

28

29

외부 대화를 위한 버드는 종이를 접어서 만든 구조체이고, 오선지 줄과 연결된다. 줄의
양쪽 끝에 전극을 두어서 +와 − 의 전류를 흘려 보내고 이를 통하여 빛을 발산하는
날개를 움직일 수 있는 구조다. 관객과 버드 사이의 거리는 센서의 계산으로 측정되고
이것은 아두이노로 전달된다. 이 아두이노는 날갯짓을 위하여 양 날개 끝의
서보모터를 자극하고 비로소 버드는 서로를 향해 날갯짓하며 외부 대화를 시작한다.

30

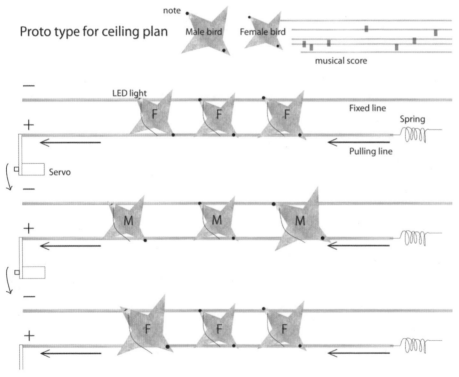

31

30 종이로 접어 만든 버드.

31 버드의 오선지 콘셉트 드로잉.

32 버드의 날갯짓 시뮬레이션을
위한 라이노 3D 모델링.

33 그라스후퍼 스크립트로 버드의
움직임 통제한다.

32

33

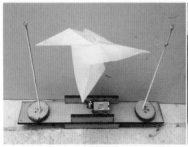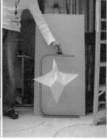

34 버드 실험 1.
날갯짓을 위한 기본 원리
목적: 날갯짓 가능 범위 측정
방법: 단층의 서보 구조체 구축

35 버드 실험 2.
업 앤 다운 움직임 구성 요소
목적: 움직임에 대한 패턴화
방법: 복층의 서보 구조체 구축

36 버드 실험 3.
오선지 위의 버드
목적: 다양한 패턴화를 통한 대화
구축
방법: 오선지 구조체 활용

34

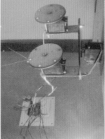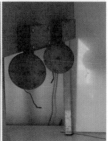

35

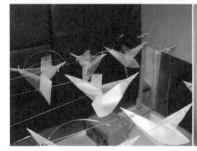

36

37 캠구조체 버드. 캠구조체 버드는
기하학적 형태의 캠(톱니바퀴)을
활용하여 다양한 날갯짓과
퍼포먼스를 연출하기 위한
구조체이다. 반투명의 종이 새들은
이형적 형태의 캠이 발생시키는
수직 움직임을 통하여 자연스럽게
날갯짓을 한다. 서보모터의
회전과 캠의 움직임, 모빌 구조체,
전기전달 유니트, 아두이노에 의한
통제 등과 같은 요소는 많은 군집의
유니트의 웅장하고 아름다운
움직임을 연출한다.

38

38 새 움직임 시뮬레이션.

39 〈대화 극장〉의 기술적 구성도.

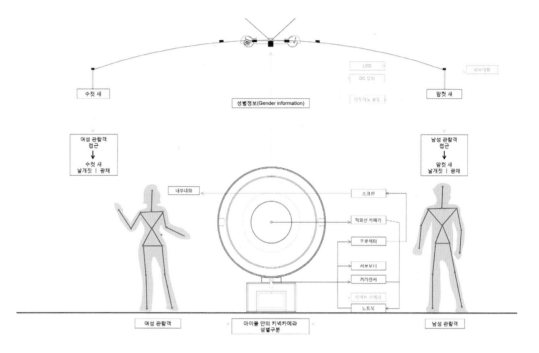

아무도 없는 공간에서 아이볼과 버드는 서로를 꿈꾸고 있다. 관객이 다가왔을 때 아이볼은 그
관객의 성별에 따라서 다르게 반응을 한다. 이것은 성별 인식 테크놀로지를 통한 새로운 섹슈얼
아날로기[5]의 구현이라고 할 수 있다. 버드는 수컷과 암컷 두 가지의 성격을 가지고 있는데,
남성의 관객에게는 암컷 버드가, 여성의 관객에게는 수컷의 버드가 반응하도록 설계되었다.

5 Sexual Analogue. 성별을 구별하고 그것에 따라 다르게 반응하는 양방향성
커뮤니케이션을 말한다. 예를 들어 일본의 한 자판기 회사는 성별에 따라 기호에 맞는 다른
음료를 권하는 자판기를 만들었는데 남성 고객에게는 스포츠 음료를, 여성 고객에게는
다이어트 음료를 권하게 되어 있다고 한다.

패스크의 「모빌들의 대화 Colloquy of mobiles」의 영향을 받은 이 프로젝트는 아이볼과 버드 두 파트로 구성되어 있으며 다음의 세 가지 장르적 특색을 가지고 있다. 첫 번째로 내·외부적인 관계성 이론, 두 번째는 대화 극장의 퍼포먼스 그리고 마지막으로 섹슈얼 아날로기를 들 수 있다. 관객은 행위의 부분이 될 수 있고 행위 자체는 내러티브가 되어 관객을 유도한다. 아이볼은 타임 딜레이Time delay 이론을 활용하여 내면적 대화를 시도하고 버드는 관람객의 성별 인식Gender recognition 반응을 활용하여 외부 대화, 즉 다양한 퍼포먼스를 구축한다.

현대 사회의 다양한 분야에서 패스크가 제안한 대화 이론의 중요성은 의심할 여지가 없다. 이제는 대화 이론이 단순히 건축적 개념을 넘어서 소셜 시스템으로서 중요한 부분을 차지하고 있다는 것을 거부할 수는 없을 것이다. 〈대화 극장〉의 실험을 통하여 내면 대화와 외부 대화의 잠재적 가치를 활용한다면 동시대 우리 사회를 구축하고 있는 다양한 시스템뿐 아니라 불확실한 미래에 대한 예측 가능성까지도 확장시켜 줄 것으로 판단된다.

40 〈대화 극장〉

런던이란 무엇인가?

도시 형태학에서 경계 설정의 문제

박훈태

What Is London?: The Boundary Determination Problem in Urban Morphology

> 형태의 비밀은 그것이 경계라는 사실에 있다
>
> The secret of form lies in the fact that it is a boundary.
>
> 짐멜Simmel, 타푸리Tafuri

지리적 대상으로서 하나의 도시를 우리는 어떻게 정의하는가? 건축의
전통적인 주제인 〈형태〉와 〈기능〉의 변증법적 관계 속에서 이 질문은
경계 설정의 문제, 나아가 형태 디자인의 문제로 귀결된다. 낯선 환경을
이해하고 거주를 위해 자신의 영토를 구획하는 행위, 지극히 건축적인
하지만 여전히 난해한 채로 남아 있는 이 과정을 재구성하기 위한
이방인들의 대화가 시작된다.

런던대학교(UCL) 바틀렛 건축대학원 Ph.D Advanced Architectural Studies (2014)
MIM 매핑 및 모델링 연구소 책임연구원
hoontae_park@hotmail.com

프롤로그

지리적 대상으로서 〈런던〉은 무엇인가? 결론부터 말하자면 〈런던〉은 단수가 아니라 복수로
존재한다. 물론 〈런던〉이 하나였던 적도 있다. 기원후 약 200년, 로마인들은 육중한 성벽을 쌓아
처음으로 〈런던〉의 물리적 경계를 명확히 정의했다. 이 원사(原史)에 대한 기억은 현재 오직
파편으로만 남아 있다. 〈런던〉의 외연은 성벽 내부의 수천 배 크기로 확장되었으며, 이제
사람들은 〈나는 런던에 살고 있어〉라고 말하는 그 순간에조차 〈런던〉이 정확히 무엇을
지시하는지 알지 못하게 되어 버렸다.

누구는 간편히 〈런던〉의 행정 구역을 호출한다. 그레이터런던Greater London이라 별도로
지칭되는 이 〈런던〉은 서울과 같은 단일의 확고한 광역 자치체라기 보다는 32개의
특별자치구boroughs와 시티오브런던City of London의 느슨한 연합일 뿐이다. 그것도 1963년
지방 자치법의 개정과 함께 뒤늦게 사람들에게 인식되기 시작했다가, 1985년 대처 정부 때는
아예 폐지되는 운명을 겪기도 하였다. 물론 그보다 조금 더 오래 사용된 친숙한 개념의 〈런던〉도
있다. 자치법 개정 이전 76년 동안 지속했던 카운티오브런던County of London이 그것으로, 요즘
사람들은 이를 이너런던Inner London이라 부르기도 한다. 하지만 이 역시 단일한 정의를
결핍하고 있다. 주변부, 가령 뉴햄Newham 지역이 이너런던에 속하는지 물었을 때 명쾌하게
대답할 수 있는 사람들은 아무도 없다.

행정 구역을 떠나 동일한 지역 전화 번호를 사용하는 지역을 〈런던〉이라 부르는 사람들도 있다.
마찬가지로 동일한 우편 번호 체계가 적용되는 지역을 〈런던〉이라 부르는 사람들도 있다.
하지만 출퇴근을 고려한 생활권 개념으로 〈런던〉을 지시하는 사람들에게 앞의 두 〈런던〉은 너무
작다. 면적과 인구를 공식적으로 추산하기 위해 정의되는 통계청의 〈런던〉은 앞의 이 모든
〈런던〉과는 또 다르다. 이쯤에서 너무 혼란스러운 사람들은 다시 성벽과 같은 확고부동한
물리적 경계에 의존하고 싶어 하기도 한다. 사각형으로 지도상에 그려지는 외곽 순환도로
M25가 하나의 대안이다. 물론 그 낯선 〈런던〉의 모습을 거부하고 원형의 내부 순환 도로를
〈런던〉의 경계로 들고 나오는 사람들도 있다.

1 런던의 다양한 경계가
중첩되어 있는 이미지(위성
사진 위에 재가공)와 런던
성벽과 런던의 중심을 상징하는
표지석의 위치를 보여 주는 옛
지도.

1

이제 다시 물어 보자. 지리적 대상으로서 〈런던〉은 무엇인가? 이 질문은 어떠한 가치를 가질 수 있는가? 마치 하나의 생명체처럼 그 외연이 계속해서 변화하는 언어 개념을 가지고도 충분히 안정적인 의사소통이 가능한 것처럼, 〈런던〉이란 기호의 지시체를 정의하려 애쓰는 것 자체가 불필요한 작업은 아닐까? 도심부 관리 차원에서 런던의 도심부를 새롭게 정의하려는 프로젝트를 통해 나는 이 질문을 처음 마주치게 되었다. 그리고 질문에 답하는 과정에는 중요한 〈건축적〉 함의가 담겨 있음을 곧 깨닫게 되었다. 계속해서 보겠지만 그 과정은 경계를 그음으로써 안과 밖, 거주자와 이방인을 구분하는 행위의 근거, 다시 말해 경계의 정치학과 권력, 나아가 잃어버린 하나의 원형을 구축하려는 노력 또는 그러한 〈건축에의 의지〉에 대한 반성적 성찰과 맞닿아 있었다. 결국 이 질문은 학위 논문의 핵심 주제가 되었으며, 무엇보다 우선 나는 질문의 가치를 잃지 않으면서, 그것을 대답할 수 있는 〈옳은〉 질문의 형태로 다시 정의하는 작업에 착수해야 했다.

경계 설정의 문제

경계를 긋기 위해서는 중심의 설정이 우선이라고 주장하는 사람들이 있다. 컴퍼스는 이들에게 가장 유용한 도구가 될 것이다. 반면 어떤 이들에게는 중심은 단지 경계의 효과일 뿐이다. 고유좌표계(intrinsic coordinate system)의 곡선에서처럼 모든 경계 지워진 대상은 고유의 중심을 지니고 있다. 이러한 구분은 〈공간 분석〉[1]에서 핵심 주제가 된다.

소위 〈기능적〉 접근이라 불리는 전자에서의 중심은 그것을 채우는 내용물의 밀도에 의해 결정된다. 인구 중심, 고용 중심, 상업 중심, 교통 중심, 상징적 중심 등등. 따라서 이러한 〈기능적 중심〉은 관찰에 의해 파악될 수 있는 것으로 간주되며, 경계의 설정은 중심의 〈영향권〉을 결정하는 부수적인 문제가 될 뿐이다. 즉, 경계의 설정은 중심의 작동에 어떠한 영향도 끼칠 수 없는 사후적 사건으로 발생한다.

이와는 반대로 오직 경계를 긋는 우리의 행위에 의해 결정되는 중심, 즉 〈공간적 중심〉이란 것도 있다. 소위 〈형태적〉 접근이라 불리는 이러한 관점에서 경계의 설정은 중심을 중심이 되게 만드는 필수 불가결한 출발점이다. 그리고 중심이 그것의 기능적 내용 또는 실제적 수행의 관찰과 관계 없이 정의될 수 있기 때문에, 형태적 접근은 그 위치에 집중될 것들에 대한 예측적이고 설명적인 가치를 획득할 수 있는 것으로 간주된다. 하지만 여기서 질문이 발생한다. 그러한 형태적 경계를 우리는 어떻게 결정하는가?

1 〈공간 분석spatial analysis〉은 위상학적 또는 기하학적 범주들을 통해 개체들의 공간적 배치 및 구조적 특성을 연구하는 형식적 기술을 총칭한다. 빌 힐리어Bill Hillier 교수 등에 의해 UCL 바틀렛에서 개발된 〈공간 구문론space syntax〉은 공간 분석 기법의 일종으로, 형태학적 맥락 속에서 건축 및 도시 공간을 분석 대상으로 삼아, 하나의 대상을 이산적인 개체들로 분절하고, 다시 개체들의 연결 관계를 통해 전체 속에서 부분들이 획득하는 상대적 가치를 읽어 내고자 시도한다. 본문에서 예시한 런던의 이미지는 〈공간 구문론〉의 축선 분석을 수행한 결과로, 이미지 1의 붉은색에서 보라색까지의 스펙트럼은 개체들의 공간적 중심성이 갖는 변이를 나타내는 것으로 이해할 수 있다.

2

대상 1: 내부 순환도로를 따라 그려진 런던의 경계

대상 2: 이너런던의 행정 구역 경계

예를 들어 보자. 〈런던〉이라는 기호에 구체적인 지리적 대상을 부여하기 위해 위의 그림과 같은 두 가지 상이한 경계, 즉 두 가지 상이한 대상이 설정되었다고 가정해 보자. 〈대상 1〉은 내부 순환도로 안쪽의 지역과 일치하며, 〈대상 2〉는 영국 통계청에서 정의하는 이너런던의 행정 구역 내부와 일치한다. 두 대상의 형태는 다르며, 대상 내부의 공간 구조 역시 다르게 포착될 것이다. 그다음 우리는 정해진 절차를 따라 분석을 진행하고, 공간적으로 가장 중심이 되는 위치를 찾아내고자 한다. 두 가지 상이한, 하지만 동등하게 유효할 수 있는 주장 또는 이미지가 그 분석의 결과로 모습을 드러낸다.

(1) 〈대상 1〉의 중심은 옥스퍼드 스트리트Oxford Street이다.
(2) 〈대상 2〉의 중심은 차터하우스 스트리트Charterhouse Street이다.

하지만 여기서 〈대상1〉과 〈대상 2〉를 〈런던〉으로 바꾸는 순간, 두 주장의 사실 가치는 확연히 달라진다.

(3) 〈런던〉의 중심은 옥스포드 스트리트Oxford Street이다.
(4) 〈런던〉의 중심은 차터하우스 스트리트Charterhouse Street이다.

런던의 거주자, 즉 〈런더너〉라면 그 누구도 (4)번 주장을 사실로 받아들이지 않을 것이다. 만일 두 주장 중 하나를 선택해야만 한다면, 그들은 (3)번 주장을 참에 보다 가깝다고 받아들일 것이다. 그들은 〈대상 1〉의 경계가 런던을 실재와 보다 가깝게 재현하고 있다고 결론을 내리는 것이다. 여기서 중요한 질문을 다시 던져 보자. 이러한 선택은 어떻게 정당화되고 있는가? 이러한 재현의 과정이 작동하는 근거는 무엇인가? 런더너와 이방인이 대화를 시작한다.

런더너 내가 (3)번 주장 또는 그 이미지를 선택한 이유는 그것이 내가 〈이미 충분히〉 잘 알고 있는 런던과 닮아 있기 때문이야.

이방인 네가 이미 잘 알고 있다는 그 런던이 뭔데?

런더너 정확히 설명하기는 힘들지만, 런던에서의 내 오랜 경험과 관찰에 따른 선택이라고 할 수 있지. 그런데 이 분석 결과말이야, 꽤 현실과 잘 맞아떨어지는 것 같은데?

이방인 네 말이 맞겠지 뭐. 나한테는 두 개의 주장들 중 어떤 것이 옳다고 판단할만한 근거가 전혀 없어. 둘 다 그저 똑같을 뿐이라고.

런더너 그럴 수밖에. 그러니까 아마도 너한테 이런 분석을 맡기는건 어렵겠지?

이방인 하지만, 네 말대로라면 분석이 너무 주관적인 기준에 의해 좌우되는 것 아닐까? 내 말은, 네 분석이 틀렸다는게 아니라, 선택의 기준이 네 머리 속에만 들어 있으니까, 괜히 내가 소외당하는 것 같은 느낌이 들어서 말야.

런더너 어쩔 수 없는거 아냐? 너는 이방인이니까 런던에 대해 잘 모를 수밖에……

이방인 넌 지금 런던의 경계뿐만 아니라 너와 나 사이마저도 경계를 긋고 있구나. 그래, 네가 주인 맞다.

하지만 여기서 이방인은 런더너가 인정한 분석 결과의 지위를 의심하고 있다. 이미 알고 있는 지식, 좀 더 정확히 말해 〈기능에 대한 지식〉에 정합하도록 경계가 결정될 수밖에 없는 것이라면, 분석은 아직 실현되거나 또는 경험되지 않은 기능을 〈예측〉하기 위한 설명적 도구라기 보다는, 이미 경험된 사건들을 단지 재확인하는 재현적 수단에 불과해지는 것이 아닌가? 특히 형태학적

연구가 이러한 런더너의 논리를 따를 때 이는 형태학적 분석 자체의 지위에 대한 의심으로 확장될 수 밖에 없다. 이방인은 다시 대화를 계속하기로 결심한다.

이방인 한 가지만 물어볼게. 우선 우리 모두 객관적인 형태를 연구하는 과학자이자 새로운 형태를 만들어 내는 건축가야, 맞지?

런더너 물론이지.

이방인 그런데 네 말에 따르면, 저 분석 결과는 대상의 객관적인 형태에 대해 말하고 있다기 보다는 너만 알고 있는, 그러니까 그저 네 머릿속에 들어 있는 어떤 지식이나 필요를 반영하고 있을 뿐이라는 생각이 들어. 그렇다면 형태학적 분석이라는 것은 결국 기껏해야 〈동어 반복〉이 되어 버리는 게 아닐까? 어떻게 형태학적 분석이 새로운 것을 만들어 내기 위한 근거가 될 수 있지?

런더너 그렇다면 내가 런던에 대해 알고 있는 것들을 객관화해서 너와 공유하면 되겠니? 사람들이 주로 어디에 몰리고, 쇼핑 거리는 어디이고, 임대료가 높은 곳은 어디인지 모두 정리해서 알려 줄게. 너도 그걸 근거로 경계를 잡고, 직접 확인해 보면 되잖아?

이방인 그렇게 한다고 해도 문제가 근본적으로 해결되는 것은 아니야. 네 말대로 기능의 관찰이 형태를 결정할 수 있다고 한다면, 구체적으로 무슨 기능을 염두에 두고 있는가에 따라 경계, 따라서 대상의 설정도 달라져야 한다는 말이 되겠지. 하지만 다양한 기능들에 모두 부합하는 하나의 대상-형태라는 것이 있을 수 있을까? 모든 구체적인 기능들을 포괄하는 하나의 형이상학적 〈기능〉이 전제되지 않는다면 말이야. 그건 나로하여금 마치 저 옛날 설리반의 〈형태는 기능을 따른다〉라는 실패한 명제를 연상시키는데?

런더너 좋아, 형이하학적 수준에서 런던의 다양한 기능만큼이나 다양한 형태의 런던이 있을 수 있다는 걸 일단 인정하겠어. 그럼에도 불구하고, 경계의 설정을 위해서는 기능의 경험과 관찰이 우선되어야 한다는 나의 주장이 부정되는 것은 아닐거야. 결국 그 기능에 정합하는 그 경계를 선택하는 것은 여전히 나의 권한인거고.

이방인 좋아, 그렇다면 이제 마지막으로 한 가지만 더 물을게. 네 말대로라면 대체 형태학적 분석은 왜 필요한 거지? 너 설마 그렇게까지 말해 놓고 형태가 기능을 설명할 수 있다고 주장하려는 건 아니지?

공간 분석에 기반한 형태학이 적법한 과학으로 자리매김하기 위해서, 그리고 그것의 상대적인 자율성을 보장받기 위해서는 무엇보다 경계 설정의 〈기능 의존성〉이라는 런더너의 전제는 부정되어야만 했다. 이방인이 보기에 그 결과는 다시 형태로 복귀하는 것, 즉 경계 설정의 근거가 대상의 실제 기능의 관찰보다는 대상의 〈형태와 구조 자체〉에 대한 이해에 있어야 함을 함의할 뿐이었다. 이로써 이방인은 런더너가 자신의 특권적 지위를 잃고 자신과 동등한 처지에서 진정한 소통을 시작할 수 있게 될 것이라고 믿게 된다.

이방인 우선 나는 네가 가지고 있는 지식을 일방적으로 교육받고 싶지 않아. 나 스스로 런던에 대해 직접 배우고 싶다고. 사람들이 주로 어디에 몰릴지 예측해 보고, 직접 가서 확인해 보는 거야. 만약 내 예측이 맞으면 즐겁고 아니면 돌아가서 다시 수정하는 거지. 이런 시행착오 없는 학습이란 불가능한 것 아니겠어?

런더너 그러기 위해서는 기능에 대한 관찰로부터 상대적으로 독립적인 경계 설정이 가능해야 한다는 건데, 그렇다면 넌 지금 누구나 동의할 수밖에 없는 대상의 경계가 객관적으로 존재한다고 말하고 있는 거야?

이방인 아니, 그처럼 〈진정한〉 런던의 경계가 더 이상 존재하지 않는다는 사실쯤은 나도 충분히 인지하고 있어. 다만 내 말은 대상의 경계를 설정하는 우리의 행위를 객관화해야 한다는 거야. 아까 두 분석의 이미지들을 다시 예로 들자면, 나처럼 실제 런던에 대해서 아무것도 모르는 사람들도 하나의 이미지를 일관되게 선택할 수 있는 근거를 대상의 형태와 구조 자체에서 찾아 낼 수 있지 않을까?

런더너 대상의 형태와 구조 자체에서? 대상 안에서? 그 안에 그럴 만한 정보가 들어 있나?

이방인 이것 보라고! 형태에 대해서 너는 나만큼도 모르고 있는거야.

런더너 그래, 그 부분에 관해서는 너나 나나 마찬가지 입장이라고 치자. 하지만 도대체 그 안에서 뭘 읽어 낼 수가 있는데?

이방인 실제로 관찰될 수 있는 도시의 다양한 기능들만큼이나 다양한 형태적, 구조적 속성들이 있을 수 있지. 가령 〈공간적 중심〉이라는 개념만을 떠올려 봐도 최소 세 가지 이상의 종류들이 구분될 수 있어. 기하학적 중심, 무게 중심, 국지적 중심, 사이betweenness 중심 등등.

런더너 그 정도는 나도 알고 있어. 각각의 개념들이 저마다 다른 기능적 함의를 가지고 있다는 것도. 마치 통계 데이터의 중심을 잡을 때 평균, 중간값, 최빈값 등의 상이한 개념들이 동시에 있는 것이나 마찬가지인 셈이지.

이방인 그래. 그런데 한번 생각해 봐. 만약 임의로 경계를 잡았는데, 그 대상 내부의 여러 공간적 중심들이 서로 일치하지 않는 거야. 그래서 일부를 잘라 내고 또 일부를 덧붙이는 식으로 경계를 다시 설정하고 중심들의 위치를 최대한 일치시켰다고 해봐. 마치 카메라의 초점을 맞추듯 말이지. 이때 너는 초점이 맞은 대상과 그렇지 않은 대상 중에서 어떤 것을 선택하겠어?

런더너 당연히 초점이 맞은 대상을 선택하지 않을까? 그건 과학에서 흔히들 말하는 〈불충분 이유율principle of insufficient reason〉에 따르면 당연한 귀결이잖아. 다른 추가적인 정보가 없다면, 즉 내가 무지하다면 굳이 유별난 선택을 할 이유가 없다는 게 나의 무지를 솔직하게 반영하는 가장 최선의 방법이라는 것이지.

이방인 바로 그거야! 좀 더 정확히 말해, 나처럼 대상의 기능에 대해 알지 못한다면, 가능한 왜곡되지 않은 형태를 선택할 수밖에 없다는 것. 그게 게임의 규칙인 거지. 드디어 이제 우리 말이 통하기 시작하는구나. 자, 그럼 이제 우리 런던의 사례로 돌아가서 그 내부를 좀 더 자세히 들여다 볼까?

이렇게 만들어진 대상은 오직 그것의 〈내부적 질서〉, 특히 그것의 구조적 단순성과 안정성을 참조함으로써 객관성을 획득한다. 동시에 대상은 일종의 〈선험적 가설〉이라는 새로운 인식론적 지위를 부여받는다. 대상의 실제 기능에 대한 관찰은 후험적인 조건으로 구분되지만, 만약 대상의 형태와 기능 사이에 어느 정도 정합성이 입증된다면, 대상은 한시적인 선험적 지위를 극복하고 그것의 사실 가치를 실증적으로도 검증받게 될 것이다.[2]

또한 조금 더 단순하고 안정적인 구조를 유도하는 경계란 무한히 많을 수 있기에, 이러한 경계 검증의 과정은 원칙상 무한히 반복될 수 있다. 만약 대상의 형태와 기능 사이의 정합성이 이러한 시행착오적 과정을 통해 더욱 향상된다면, 대상의 실재성은 보다 확고해질 수 있을 것이다. 그러는 동안 이방인은 자신이 내리는 선택이 점점 더 런더너의 그것과 닮아 가고 있음을 깨닫게 된다. 이를 이방인이 새로운 환경에 대해 〈학습〉하고 결과적으로 그 안에 〈거주〉하게 되는 방식이라고 볼 수 있을까? 요컨대, 가장 평범한 의미에서, 미지의 영토에 거주하는 행위, 무정형의 소외적 환경에 자신의 편안한 〈집〉을 지을 수 있는 능력보다 더 〈건축적〉인 것이 무엇일까?

2 확률론에서는 이와 유사한 논쟁이 〈빈도주의자frequentist〉와 베이즈주의자들로 대변되는 〈선험주의자a priorist〉 사이에 진행되고 있다.

에필로그

힐리어Hillier는 그의 저서 『공간 기계Space is the Machine』에서 〈분석적 건축 이론의 필요성〉을 이와 유사한 방식으로 설명하며, 건축을 〈언어적 진술로 표현하기 어려운 공간과 형태의 직관적 내용을 반성적 사고의 영역으로 끌어오는 행위〉라고 규정한 바 있다. 이러한 건축이 가능하려면 우선 거주민이 전용하여 습관적으로 재생산하는 것으로부터, 마치 이방인의 관점에서 직관하고 사고하는 것으로 대상의 지위를 재설정하는 작업이 필요하다는 것이다. 그는 이러한 방법론이 형태에 대한 지식을 가져올 것이고, 이는 다시 분석적이며 동시에 창의적인 이론적 가설의 구축을 가능하게 할 것이라고 보았다. 디자인이란 오직 그러한 가설의 설정과 그것을 실증적 관찰에 준하여 검증하는 과정을 통해서만 가능하다. 실증적 관찰만으로는 학습도 그리고 디자인도 불가능하다는 것이다. 마찬가지로 경계의 설정이 가설의 설정을 위한 첫 단계라면, 경계 설정의 문제는 가설 검증 과정을 통한 학습의 과정이 펼쳐질 수 있는 공간적 정의역을 일관성 있게 규정하는 문제에 다름없다. 이러한 관점에서 볼 때 경계 설정의 문제는 결국 〈디자인의 문제〉가 되는 것이다.

이러한 주제로 바틀릿에서 건축학 학위 논문을 쓰기로 인가가 떨어진 이후, 첫번째로 내가 해야 했던 작업은 대상의 구조적 단순성과 안정성을 측정하기 위한 지표를 개발하는 일이었다. 앞서 말한 바와 같이 이러한 지표의 개발은 이질적인 중심들의 상호 수렴이라는 개념을 통해 진행되었으며, 다분히 수학적이고 형식적일 수밖에 없는 지루한 연구 과정을 통과해야만 했다. 결국 나는 그러한 지표를 대상의 〈이해도understandability〉라 명명했으며, 나아가 〈이해도의 원칙〉이라는 것을 제안하게 되었다. 여기서 〈이해도의 원칙〉이란 대상의 이해도가 높으면 높을수록 특정 도시 기능에 대한 대상의 설명력도 따라서 높아진다는 일종의 작업 가설을 말한다. 가설의 검증을 위해서는 런던의 보행 및 차량 통행량 데이터를 사용했으며, 이해도와 설명력의 상관 관계를 높일 수 있는 방향으로 대상의 경계를 재설정하는 알고리즘을 추가적으로 개발함으로써 논문을 일단락 지을 수 있었다.

런던을 정의하는 단 하나의 경계에 대한 의지는 결국 바벨탑을 쌓으려는 인간의 부질 없는 욕망이 표현된 것에 다름 아닐 것이다. 무수히 많은 런던의 경계들이 잠재적으로 존재할 수 있으며, 우리가 그것들로부터 기대하는 필요에 따라 잠시 현실화되었다가 또 다시 사라져 간다. 우리의 건축 행위는 그만큼 확고부동한 토대를 결핍하고 있다. 하지만 그럼에도 불구하고 우리는 거주를 필요로 하며, 그 불안한 토대 위에 건축을 시도할 수 밖에 없는 불완전한 존재일 뿐이다. 만약 차이와 다양성에 기반한 〈소통〉의 실천을 통하여 토대의 결핍을 극복하고 아슬아슬한 건축의 지속을 추구할 수 있는 것이라면, 본 연구의 진정한 의도는 경계 설정의 과정에 관련된 형태와 기능의 관계를 해체함으로써, 기능주의의 비의적 담론이 갖는 특권을 제거하고 형태와 기능 사이의 비결정적인 순환 관계를 회복시키는 것, 그 이상도 이하도 아니었음을 마지막으로 강조하고 싶다.

Architectural Imagination
and Storytelling:
Bartlett Scenarios

RETROSPECTIVE
과거의 재구성

18세기 런던을 걷는 기술

Anthropology of Feet

발로 쓰는 인류학

서경욱

1700년대 런던. 폭발적 인구 증가와 불량 주거지의 양산으로 도시는
음침하고 범죄가 들끓는 위험한 곳이 된다. 도로마다 오물과 쓰레기가
넘쳐나고 그 위로 집집마다 창문을 열고 밤새 가득 찬 요강을
들이붓는다. 하늘에서 시도 때도 없이 비와 오물이 섞여 쏟아져 내리는
런던의 거리는 비위생과 무질서의 거대한 시궁창이었다. 1712년 존
게이John Gay는 「런던의 거리를 걷는 기술The Art of Walking the Streets of
London」이라는 서사시에서 어떻게 하면 낮에는 깨끗하게, 밤에는
안전하게 런던의 거리를 걸을 수 있는지를 이야기했다. 인간의 신체 중
발의 입장에서 인류사를 바라봤을 때 18세기 시궁창으로 변한 런던의
거리는 최악의 시련이었다. 한때 손과 동등한 지위를 누렸던 발은 인류의
직립 보행과 함께 다른 진화의 길을 걸으며 지적 사유의 세계로부터
철저히 외면되어 왔다. 신체의 이동성을 온몸으로 지탱해 온 발, 그러나
저급한 보조 기관으로 전락해 버린 발, 다가오는 미래에 전세를 역전시킬
방법은 없는 것일까?

런던대학교(UCL) 바틀렛 건축대학원 Ph.D Advanced Architectural Studies (2005)
경기대학교 건축학과 교수
www.sak1979.kr/Pskw.html / wook87@hotmail.com

(이전 페이지)
「하루 중의 시간, 밤」(윌리암
호가스, 판화, 1738). 런던의
지저분하고 혼돈스러운 밤길을
걷고 있는 프리메이슨의 머리
위로 2층에서 요강의 오물이
떨어지고 있다.

발, 남자들의 싸움에 끼지 마라

1999년 6월 6일 미국 LA 다저 스타디움. 투수 박찬호는 타석에서 희생 번트를 대고 1루로
달려가다 상대팀인 애너하임 에인절스의 투수 팀 벨처에게 태그 아웃을 당한다. 이때 태그가
필요 이상으로 강했다고 생각한 박찬호는 항의를 했고, 박찬호의 주장에 따르면 이에 대하여 팀
벨처가 동양인 차별적 발언을 한다. 격분한 박찬호는 곧바로 팀 벨처에게 이단 옆차기를 날린다.
이후 한동안 잊혔던 이 사건은 2011년 미국의 스포츠 전문지 「블리처 리포트Bleacher Report」가
〈메이저리그 야구 경기 역사상 가장 용서받지 못할 행동〉에 박찬호의 이단 옆차기를 44위에
올려 놓음으로써 다시 한번 팬들의 주목을 받게 된다. 우리에게 그다지 큰 문제로 느껴지지 않는
발을 치켜든 행위가 도대체 왜 미국에서는 그렇게 큰 논란거리가 되는가? 단지 야구화에 박힌
스파이크가 위험하기 때문인가? 이 논란의 이면에는 수천 년 동안 지속되어 온 동서양의
발foot에 대한 관념의 차이가 깊숙이 자리하고 있다.

1 사람, 고릴라, 오랑우탄의 발 뼈
비교, 토마스 헉슬리, 1959
© Thomas H. Huxley; The University
of Michigan Press

1

발, 그저 걷기만 하라

동서양에 대한 문화적 논의를 시작하기 전에 우선 진화 생물학적 현 상황을 진단해 보자.
〈이미지 1〉은 사람, 고릴라, 오랑우탄의 발뼈 구조를 보여 준다. 세 개의 발을 잇는 점선은 각 뼈의
해부학적 연관 관계를 보여 준다. 놀라운 것은 고릴라와 오랑우탄 간의 유사성보다 고릴라와
사람 간의 유사성이 더 크다는 것이다. 고릴라와 유사한 뼈 구조를 가졌지만 사람의 뼈는 거의
살로 덮여 가장 끝 부분의 발가락만이 움직일 수 있도록 진화하였다. 진화의 방향은 개선과
진보를 향하기도 하지만 퇴보로 연결되기도 한다. 사람 발의 이러한 변이는 바로 직립 보행에
기인한다. 포유류 동물들이 네 발을 이용하는 것과 달리 사람은 손과 발은 두 발로 서게 되면서
전혀 다른 진화의 길을 걷게 된다. 이동 수단의 역할에서 완전히 해방된 손은 인간의 급속히
커지게 된 뇌의 활동을 도와 매우 세밀한 작업이 가능하도록 진화하게 된 반면 발은 본래의 뼈
구조가 가진 물건을 움켜쥐는 기능을 버리고 무게를 지탱하고 중심을 잡는 데 적합한 구조로
다듬어져 왔다. 인류의 발이 본래의 기능으로부터 퇴화하는 과정에서 또 하나의 중요한 역사적
계기가 만들어지는데 그것은 신발의 발명이다. 신발은 26개의 뼈, 33개의 연결 부위, 107개의
인대, 19개의 근육으로 이루어진 발의 섬세한 이용 가능성을 밖에서 꽁꽁 묶어 버려 단지 걷는
기능만 사용하게 만들었다. 그나마 맨발의 전통이 남아 있던 그리스 시대를 지나면서 신발은
문명과 신분의 상징이 되었다. 로마 시대에 널리 유행한 샌달 형태의 신발은 제국의 힘을
상징하는 징표가 되었고 반대로 맨발은 노예나 빈곤층의 상징이 되었다.

2 2010년에 아르메니아의 동굴에서
발견된 5천5백 년 전 신발로
현존하는 가장 오래된 가죽 신발이다.
송아지 가죽에 식물성 기름을 염료로
사용했다. 시기적으로는 기자Giza의
피라미드보다 1천 년, 스톤헨지보다
4백 년 앞선 것이다.
© AFP via Getty Images

발, 바닥을 보이지 마라

수천 년간 서양 철학의 흐름을 지배한 그리스의 이분법 논리는 인간의 신체에도 예외 없이
적용되어 하늘은 땅보다, 상체는 하체보다, 마음은 신체보다 우월하다는 논리를 만들었다.
플라톤은 머리는 지혜, 가슴은 용기, 하체는 욕구를 상징한다고 말했다. 여성보다 우월한 남성의
존재는 자세에서도 나타나야 한다고 믿었던 그리스인들은 의자나 바닥에 앉아 있는 것을
남성답지 못하다고 여긴 반면 똑바로 서 있는 자세 혹은 긴 보폭으로 걷는 남성의 자세를 보다
우월한 그리스적 자세라고 생각했다. 이에 따라 고려나 조선의 왕들의 초상화(御眞)가 앉아 있는
구도가 주를 이룬 것과는 달리 서양의 왕이나 장군의 초상은 서 있는 자세가 주를 이루게 된다.
신체의 위쪽 기관을 우월하게 보는 이러한 사상은 스포츠에서도 나타나는데 그리스와 로마의
격투기 방식이 발과 다리를 쓰지 않고 상체만을 사용하는 것은 좋은 예이다. 현대 레슬링의
그레코로만Greco-Roman 형은 말 그대로 그리스-로마의 격투기 형식을 빌어 온 것으로 허리
이하를 쓰지 않고 오로지 상체만으로 상대방을 제압하는 경기 방식을 갖는다.

3

4

에라스무스는 1530년에 그리스의 신체적 규율을 계승하는 책인 『어린이들의 예절에 관하여*De civilitate morum puerilium libellus*』를 출판하여 어린이들에게 똑바른 자세를 가르칠 것을 강조했다. 브뤼겔은 1557년 판화 「학교 간 당나귀The Ass in the School」를 통해서 문명화되지 못한 철부지 어린 아이들은 땅바닥에 주저앉은 모습으로, 문명의 지식을 습득한 선생님은 의자에 앉아 있는 것으로 묘사하여 땅바닥과 의자를 미개와 문명의 구도로 대조시켰다. 〈이미지 4〉의 위쪽에는 학교에서 배움을 통해 문명화된 당나귀가 홀로 책상 앞에 서서 책을 읽고 있다. 결국 서양은 땅으로 상징되는 미개성과 자연의 상태를 극복하고자 신발을 신고 똑바로 서 있는 남성의 모습을 가장 바람직한 문명인의 태도로 추앙했으며 바닥에 주저앉는 것은 비문명의 상태로, 의자나 책상과 같은 문명의 상징을 통해 극복되어야 할 원초적 단계로 보았다. 이제 요약해 보자. 서양인에게 있어서 바닥은 문명화되지 못한 자연의 원초적 상태로, 더럽고 벗어나야 할 불순한 상태이다. 인간의 신체에서 머리 쪽으로 올라갈수록 문명을, 발 쪽으로 내려갈수록 야만을 상징한다. 야만과 원초의 바닥에 가장 직접적으로 붙어 있는 신체 부분은 발바닥이다. 발에도 문명화의 위계가 있다면 발바닥은 가장 낮은 위계의 야만성을 지닌다. 서 있거나 앉아 있는 상태에서는 발바닥이 노출되지 않는다. 바닥에 주저앉아 있을 때 발바닥은 상대방에게 노출된다. 동양의 좌식 문화는 서양이 가장 숨기고 싶었던 발바닥을 신발까지 벗고 적나라하게 드러내는 생활 방식인 것이다. 이런 관점에서 발을 들어 발바닥을 노출시킨 박찬호의 이단 옆차기는 신사가 취할 수 있는 싸움의 방식과는 가장 거리가 먼 것이다.

3 그리스 그레코로만 레슬링 경기 모습. 아테네의 묘지 장식용 받침 부조, 기원전 500년경, 그리스 아테네 국립 고고학 박물관 소장. ⓒNational Archaeological Museum, Athena

4 「학교에 간 당나귀」(브뤼겔, 1556). 베를린 국립 박물관 소장. ⓒStaatliche Museen zu Berlin

발, 18세기 런던의 시궁창을 걷다

1727년 영국 런던. 스코틀랜드 출신의 한 여성이 마녀로 지목을 받아 화형대 위로 올라간다.
자넷 혼Janet Horne이라는 이 중년의 여성은 마귀의 사주를 받아 딸을 당나귀로 둔갑시켰다는
죄목으로 활활 타오르는 장작더미 속에서 알 수 없는 미소를 지으며 죽어 간다. 그로부터 몇 년
후인 1735년에 마녀법이 제정되어 더 이상 마녀라는 허황된 존재가 인정되지 않게 됨으로써
자넷 혼은 영국에서 법에 의한 마지막 마녀 처형으로 역사에 기록된다. 1727 같은 해,
영국에서 또 하나의 역사적 죽음이 있었으니 그 주인공은 아이작 뉴턴이었다. 그가 일찍이
1687년에 발표한 만유인력의 법칙은 인류 역사상 가장 중요한 발견 중 하나였다. 이러한 획기적
과학의 진보와 마녀사냥이라는 인류사의 가장 우매한 사건이 비슷한 시간과 공간 속에서
교차하고 있었다는 것은 참으로 아이러니하다. 바로 이러한 문명과 비문명의 혼돈이 산업
혁명이 막 태동하려고 하던 18세기 영국의 사회상을 말해 주는 가장 적절한 키워드이다.
1666년의 대화재로 도시의 85%가 잿더미로 변한 이후 런던은 폭증하는 도시 인구를 수용하기
위하여 마구잡이로 건물을 찍어 냈다. 법규를 무시한 판잣집이 난무하였고 빈 공간에 계속
무허가 건축물이 들어서면서 도시는 점점 더 범죄자들이 숨기 쉬운 음침한 공간으로 변해 갔다.
도시의 혼돈은 더러움과 비위생을 가져온다. 환기와 채광이 안 되는 빈민 주거가 도시 곳곳에
빽빽이 들어서면서 도시 환경을 악화시켰다. 18세기 초 런던에서 태어난 아기 중 절반은 이러한

L'APRÈS-DINÉE DES ANGLAIS
Scenes Anglaises dessinées à Londres
par un français prisonnier de Guerre

5

불결한 환경 속에서 2세 이전에 사망했다. 특히 더러운 곳은 런던의 길바닥이었다. 18세기 유럽 어디에도 화장실과 하수도 시설이 제대로 구비된 도시는 없었으며, 런던의 경우 급속한 도시 인구 증가로 그 비위생의 정도가 심했다. 상류층 주택의 경우도 예외가 아니었다. 요강이 침실뿐 아니라 식당을 포함한 모든 방에 놓여 있어 필요 시 바로 배설을 했다. 여자들이 없으면 남자들은 대화 중에도 거리낌 없이 요강을 사용했고, 여자들은 옷 입은 상태에서도 어디든 선 채로 소변을 처리할 수 있는 보달루bourdaloue라 불리는 길쭉한 형태의 요강을 사용했다.[1]

재미있는 것은 요강을 사용함에 있어서도 유럽에서는 앉는 방식보다는 서는 방식을 취했다는 점이다. 땅에 주저앉는 것은 원시와 미개의 상태이므로 이를 극복하고 일어서는 방식을 취했던 서양 문화의 한 단면을 요강 사용 방식을 통해서도 확인할 수 있다. 요강의 오물은 하인들이 수거하여 창문을 열고 내다 버렸다. 이때 길을 가는 행인들이 오물 세례를 받지 않도록 〈가디 루!gardy loo!〉라고 외쳤는데 이것은 물 조심하라는 프랑스 말 〈gare de l'eau〉에서 온 것이다. 화장실을 지칭하는 영어 단어 〈loo〉는 여기에서 유래했다.

5 「저녁 식사 후의 영국인들L'après Dinée des Anglais」(1814경). 영국 런던의 프랑스 전쟁 포로가 그린 그림으로 식사 테이블 옆에서 요강에 소변을 보고 있는 모습을 그렸다. 취한 남자의 소변이 요강 밖으로 떨어지고 있다. 영국 캠브리지 대학교 피츠윌리엄 박물관 소장. © Fitzwilliam Museum, Cambridge UK

6 18세기 프랑스 화가 프랑소아 부셰의 「라 보달루La bourdaloue」.

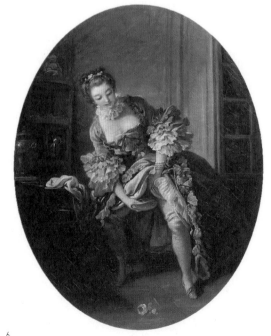

1 1596년 존 헤링턴 경John Harington이 물탱크를 갖춘 수세식 변기 고안하여 엘리자베스 여왕 1세를 위해 리치몬드 궁에 처음 설치하였으나 그 후 2백 년간 수세식 변기를 만드는 또 다른 시도가 없었다. 1775년 수세식 변기가 알렉산더 커밍Alexander Cumming에 의해 다시 등장하여 상류 사회에 보급되기 시작하였지만 하수도 문제는 아직 남아 있었다. 1847년 영국 정부는 런던에 대형 하수도 시설이 완성되자 시민들에게 모든 분뇨를 하수 시설에 방류해야 한다는 법령을 발표하면서 현대식 화장실이 정착되는 계기를 마련했다.

런던의 길거리는 이렇게 쏟아져 내린 사람의 배설물과 말, 개, 고양이를 비롯한 각종 동물들의 배설물과 사체, 생활 쓰레기가 뒤범벅이 되면서 끔찍한 악취로 몸살을 앓았고, 각종 질병이 끊이지 않았다. 이렇게 더러운 길을 걷는 사람들은 한편으로는 위에서 쏟아져 내리는 오물을, 다른 한편으로는 옆으로 지나가는 육중한 마차 바퀴가 웅덩이를 지나면서 튀기는 오물을 피해야 했기 때문에 특히나 비 오는 날은 매우 힘든 보행을 해야만 했다. 물론 몇 가지 해결책은 있었다. 우선 우산이나 양산을 쓰는 것이다. 이것은 햇빛과 비를 가려 줄 뿐만 아니라 위층에서 쏟아붓는 예기치 못한 오물 세례를 막아 줄 수 있었다. 그러나 남자들의 경우 18세기까지도 우산을 쓰는 것이 남자답지 못한 행동으로 여겨져 우비를 입거나 그냥 비를 맞고 다녔기 때문에 적절한 해결 방법은 아니었다. 또 다른 방법은 신발의 바닥을 높여 바닥의 더러운 오물이 신발이나 옷에 덜 튀도록 하는 방법이다. 한 걸음 더 나아가 집에서 신는 신발 위에 외출용 덧신을 겹쳐 신어 집 안으로 오물을 끌고 들어오는 일을 방지할 수 있었다. 이때 고안된 것이 바로 덧신으로 신는 나막신이다. 〈이미지 7〉은 주로 노동 계층이 신었던 패튼patten이라 불리는 나막신으로 나무로 만들어 진 바닥 밑에 쇠로 된 링을 붙였다. 더러운 길바닥의 오물을 피하기 위해 보통 신발을 신고 그 위에 덧신는 신발인데 매우 무겁고 거추장스러운 것은 물론 걷는 소리도 요란했을 것이다.[2]

7 나무 바닥과 쇠 링을 연결한 노동계급의 덧 나막신(영국 1720년대~1730년대). 런던 빅토리아 알버트 박물관 소장. © Victoria and Albert Museum, London

7

8

2 존 게이의 서시시 「런던의 거리를 걷는 기술」에 서민들이 패튼을 신고 쨍그랑 소리를 내며 걷는다는 표현이 나온다. 1천 줄의 길이로 쓰인 이 시의 첫 페이지에는 어떻게 하면 (낮에는 깨끗하게 밤에는 안전하게 거리를 걸을 수 있는가)라는 문장이 등장하여 시궁창 같은 런던의 거리를 걷기가 쉽지 않았음을 말해 주고 있다.

〈이미지 8〉은 클로그clog라 불리는 귀족을 위한 가죽으로 만든 여성용 덧신인데, 노동 계층의 패튼과 비교해 볼 때 덜 기능적이다. 귀족들은 마차나 말을 타고 다니는 이유로 길바닥의 오물을 덜 신경 써도 되었을 것이다. 〈이미지 9〉는 18세기 후반의 것으로 덧신과 본 신발이 하나의 통일된 디자인으로 매우 섬세하게 제작되었고 덧신에 달린 스프링 끈을 당겨 뒤축에 고정시키는 방식을 가지고 있다.

한국인들의 관점에서 이해가 안 되는 것은 왜 굳이 집 안에서 신발을 신느냐는 것이다. 아무리 신발에 오물이 묻어 있어도 집에서는 벗고 생활한다면 이렇게 두 겹으로 신발을 신는 불편함은 피할 수 있었을 것이다. 그들이 집 안에서 신발을 신는 이유는 집 안의 바닥 역시 깨끗하지 않았기 때문이다. 바깥보다 덜 더러웠을 뿐이지 결코 깨끗하지 않았던 18세기 영국 주택의 바닥은 각종 생활 오물로 오염이 되어 있었다.

8 귀족용 가죽 신발과 덧신(영국, 1730~1740년대). 런던 빅토리아 알버트 박물관 소장. © Victoria and Albert Museum, London

9 18세기 후반의 귀족용 가죽 신발과 덧신. 덧신 뒤쪽의 스프링을 당겨 신발 뒤축에 걸게 되어 있다(영국, 1797년 경). 런던 빅토리아 알버트 박물관 소장. © Victoria and Albert Museum, London

발, 제3의 길을 갈 것인가

데이비드 핀처 감독이 만들고 브래드 피트와 에드워드 노튼이 주연한 영화 「파이트 클럽Fight Club」은 싸움을 취미로 하는 비밀 클럽들을 소재로 하고 있다. 클럽 회원들 간의 싸움에 명시된 규칙은 따로 없지만 발을 사용하는 사람은 아무도 없다. 동양의 무술 영화나 갱 영화에서 발을 쓰는 것이 아주 당연한 것과는 매우 대조적이다.

박찬호는 서양의 싸움 문화를 계승하는 미국 경기장의 한복판에서 발을 크게 들어 관중들을 놀라게 한 것이다. 막판에 어정쩡하게 발길질을 자제했으니 망정이지 제대로 걷어찼다면 단박에 용서받을 수 없는 사건 10위 안에 진입했을 것이다.

발은 서양과 달리 동양에서는 인간적인 대접을 받아 왔다. 적어도 집 안에 들어와서는 손과 함께 깨끗한 바닥을 접하고 공유할 만큼의 권리는 보장받았다. 좌식 생활이 기본인 한국의 집 안에서는 온몸이 바닥을 공유할 권리를 갖는다. 제자리에 앉은 상태에서 옆으로 약간의 수평 이동이 필요할 때는 발 대신 손, 무릎, 엉덩이 등을 사용하여 바닥을 기어가듯 움직이는 창의적 이동 방법을 활용한다. 한국인에게 집은 외부보다 바닥이 들어 올려져 있어 그 전체가 하나의 커다란 평상과도 같은 큰 가구로 인식된다. 신을 벗고 올라서는 순간 더러운 바깥세상의 땅바닥과 대별되는 깨끗한 방바닥과 만난다. 여기에 여름에 시원한 마루 바닥과 겨울에 따뜻한 온돌을 겸비하고 있으니 서양의 입식 가구가 꽉 들어찬 현대식 주거에서도 자주 바닥으로 내려와 온몸을 붙이고 싶게 만든다. 이 같은 관념은 21세기에도 현재 진행형이다. 입식화가 완성된 현대 사회에서 일본의 다다미가 점점 그 설 자리를 잃어 가는 것과 대조적으로 한국의 마루와 온돌은 여전히 우리를 방바닥으로 끌어내리는 힘을 유지하고 있다.

버클리 대학의 생물학자 로버트 풀Robert Full 교수는 수많은 동물들의 발 구조와 형태를 연구한 결과 자유로운 움직임을 위해서는 발이 보다 세밀한 기능과 구조를 가져야 하며, 모든 이동력이 한곳에 집중된 방식보다는 도마뱀이나 바퀴벌레처럼 발의 기능이 다리와 몸으로 분산되어야 한다는 것을 발견했다. 또한 이 연구를 토대로 스탠포드 대학교의 마크 컷코스키Mark Cutkosky 교수는 파충류처럼 발바닥의 수많은 미세 섬모를 이용하여 매끈한 유리면도 기어 오를 수 있는 스티키봇Stickybot을 개발했다.

10 스탠포드 대학교에서 개발한 스티키봇(출처 Biomimetics Dexterous Manipulation Laboratory).

11 자동차 운전 시 인체 골격.
© Spooky2006 – fotolia.com

10

11

위 연구 결과와 같이 파충류와 양서류의 발이 확장된 이동 능력을 위해 보다 몸 전체를 함께
쓰는, 보다 섬세한 방향으로 진화해 왔다면 인류는 이동 능력을 발로 한정시킨 후 신체 내부의
생물학적 진화보다는 신체 외부의 물질적 수단의 진화를 이룩함으로써 제약을 극복해 왔다.
발의 진화 과정은 앞으로도 걷고 지탱하는 받침대의 역할만을 강요당한 채 그 잠재적 기능의
섬세함을 퇴화시키는 방향으로 가게 될 것인가? 아직 막연하기는 하지만 역방향 진화의
가능성을 말해 보자. 인류가 직립 보행을 하기 전에 손과 발은 둘 다 이동 능력locomotion을
제공했던 전형적인 포유류의 기관이었다. 다른 점은 손이 진행 방향을 잡는 앞발의 기능을 좀 더
가지고 있었고 발이 더 강한 추진력을 발휘하는 뒷발의 기능을 가지고 있었다는 점이었다.
다수의 사람들이 자동차나 오토바이를 운전하는 지금, 손과 발은 나란히 추동력을 위한
기관으로 다시 쓰이고 있다. 자동차의 경우 핸들을 잡은 손은 방향을 제어하는 조타 기능을,
액셀과 브레이크를 밟는 발은 추진력을 담당하고 있다. 오토바이의 경우 손으로 두 가지 기능을
제어하게 된다. 문명의 최첨단 기계 장치와 연결된 인간의 몸은 수백만 년간 잊고 지냈던 앞발의
기능을 비로소 다시 회복하고 있는 것이다. 또한 해부학적으로 보았을 때도 자동차나
오토바이를 탈 때의 인체 골격 형상은 팔과 다리를 같은 방향으로 뻗게 되면서 네발로 걷는
포유류의 자세를 단지 90도 각도로 회전시켜 놓은 자세를 취한다.

미국의 바이브람Vibram이라는 회사는 발가락이 하나하나 갈라져 있는 운동화를 제작하여
판매하면서 이를 통하여 주변 환경에 우리 신체가 능동적으로 반응할 수 있다는 개념을
내세우고 있다. 발가락의 움직임이 지난 시절 퇴화의 과정을 겪었다면 이 신발은 다시 그 기능을
활성화시키는 계기를 제공하여 수백만 년간의 퇴화 과정에 도전장을 내민다. 프랑스의 장이브
블롱도Jean-Yves Blondeau는 스스로 전신 롤러 블레이드 옷을 제작하여 단지 발만이 아니라
몸의 구석구석에 바퀴를 달아 다양한 방법으로 이동할 수 있는 가능성을 보여 주었다.

12

13

위와 같은 다양한 움직임들이 모여 먼 미래에 발이 걸어온 진화의 방향을 다르게 이끌 수는
없을까? 보다 섬세한 조작 기능을 발에게 맡길 방법은 없을까? 발이 담당하는 이동력을 신체의
다른 부분이 담당해 줄 수는 없을까? 각종 전자 조작 장치가 폭발적으로 늘어나는 현대
사회에서 손은 한마디로 너무 바쁘다. 숟가락 말고도 마우스, 키보드, 핸드폰, 핸들을 잡아야
하는 손은 정말이지 쉬고 싶다. 손이 부족한 정보 사회에서 단지 두 개로는 폭주하는 작업량을
감당해 내기가 너무 힘들다. 언젠가 미래에는 발을 잘 활용하는 인류가 세상을 지배할 날이 오지
말라는 법도 없다. 문명의 발전과 함께 지속적인 퇴보를 거쳐 지난 18세기 런던에서 가장 더러운
시궁창을 걸어 나와야만 했던 인류의 발, 이제는 어떤 진화의 방향을 걸어 갈 것인가?

베니스, 잠재성의 풍경

전필준

Reconstructed
Landscape, Venice 1759

런던 영국 국립 미술관 38번 방, 그곳에는 카날레토Canaletto라는

이름으로 더 잘 알려진 이탈리아 화가 조반니 안토니오 카날Giovanni

Antonio Canal의 풍경화 7점이 나란히 전시되어 있다. 수로와 육로가

복잡하게 얽혀 있는 길들을 따라 시시각각 변화하는 베니스의 실재

풍경과는 달리, 눈앞에 놓인 그림들 속 베니스는 한가운데 직선으로 곧게

뻗은 대운하를 중심으로 일소점의 지배하에 질서정연하게 정돈된

모습이다. 그림의 세부 묘사가 사진과 같이 정확할수록 실재와 그림이

재현하는 풍경의 관계, 허구적 사실성을 획득하기 위한 그림 속 건축

풍경의 구축 방법 그리고 지금 눈앞에 펼쳐진 그림의 의미가 궁금해졌다.

이 프로젝트는 카날레토의 풍경화와 도시 공간 그리고 카날레토와 그의

시대에 관한 의문에 해답을 찾아 나가는 과정에서 시작했다. 그 과정에서

발견하게 되는 역사적 사실과 그것에 기반한 가정들, 이를 기반으로

디자인된 가상의 공간과 장치들을 바탕으로 하나의 서사가 구축된다.

이것으로 캐릭터와 사건이 이끌어 가는 소설의 내러티브와도 구분되는,

시간의 순서에 따른 공간적 경험의 종합으로 정의내릴 수 있는 관습적인

건축적 서사와도 다른, 또 다른 〈이야기-건축〉이 가능하지 않을까?

그 질문에 대한 하나의 해답을 제시하고자 한다.

런던대학교(UCL) 바틀렛 건축대학원 DipArch RIBA II, Dean's List (2008)
Design Platform 李心田心, NOW Architects.
piljoonjeon@gmail.com

장면 1. 베니스. AD 1759

산마르코 광장 바실리카 옆 시계탑 〈토레 델 오롤로지오Torre dell' Orologio〉 2층에 위치한
거대한 시계 태엽 장치의 바로 아래층, 그곳에는 시계공을 위한, 사람 키 높이를 조금 넘는 낮고
아담한 방이 마련되어 있었다. 방 한가운데 놓인 테이블을 마주 보는 천장에는 시계 장치의
선형적 움직임을 제어하는 시계추가 위층의 바닥을 뚫고 나와 매달려 있다. 시계추는 그
움직임을 정확히 측정하는 수많은 눈금의 스케일 박스 좌우를 오가며 쉼 없이 움직이고 있다.
시계공이 기계의 이상을 확인하기 위해 위층을 올라갈 필요는 없다. 추의 움직임 폭이
일정하다는 것이 눈금으로 확인만 된다면 아무 문제 없었기 때문이다. 시계란 얼마나 정직한
물건인지, 시계공 잔 카를로 라이니에리는 시계추 상자를 보며 가끔씩 감탄하곤 했다. 눈금을
확인하는 일 외에 특별할 것 없는 그의 평범한 일상에서 그나마 즐길 것이 있다면 광장을 향하고
있는 사람 머리 크기만한 원형 창을 통해 바깥 풍경들을 느긋하게 바라보는 일이었다.
1759년의 어느 날, 카날레토는 산마르코 광장의 풍경을 그리기 위해 바로 이곳 시계탑에
도착했다. 그는 도시의 모든 번잡함에서 벗어날 수 있는, 하지만 광장과 가장 가까운 시계공의
방이 새로운 작업을 시작하기에 가장 알맞은 장소임을 진작 알고 있었다. 카날레토의 열렬한
지지자였던 시계공은 그의 작업을 위해 흔쾌히 방을 빌려 주고는 모처럼의 구경거리를 놓치고
싶지 않다며 정오에 공개 처형 집행이 예정되어 있는 광장으로 향했다.
마지막 집행이 언제였는지 카날레토는 기억해 낼 수 없었다. 10년간의 런던 생활을 청산하고
돌아온 이곳은 더 이상 그가 기억하는 베니스가 아니었다. 강력한 금권력으로 로마 교황청의
영향에서 벗어나 카톨릭이 금기하는 수많은 일탈들을 허락해 왔던 자유의 도시 베니스에서,
지금 그가 목격하고 있는 것은 몰락의 징표들이었다. 아마도 오늘 심판의 대상은 산마르코 광장

1 「산마르코 광장」(카날레토, 1759).
많은 학자들은 카날레토가 카메라
옵스큐라를 사용해서 그림을 그렸을
것으로 추측하고 있다. 그것의 증거로
건물들과 물, 하늘 사이의 경계가
흐릿하다는 것과 건물의 경계 부분에
있는 밝은 점들을 들 수 있는데 그런
광학적 효과들은 그가 필사를 위해
유리와 기름 종이를 사용했기에
가능했을 것으로 추측한다.
카날레토의 후기 작업 중의 하나인 이
작품은 마치 광각 카메라를 사용해
찍은 사진처럼 보여 종종 광학 장치
사용의 근거로 제시되기도 한다.
그렇다면, 흥미를 끄는 것은 그가 만약
장치를 사용했다면 그것을 어디에
설치했을 것인가 하는 문제다. 가능한
장소 중 하나는 시선의 높이를 고려해
그림 속 소점을 따라 가게 되면 만나게
되는 시계탑에 있는 시계공의 방이다.
하나의 가정, 만약 이곳에 화가가
그의 카메라 옵스큐라를 설치하고
밑그림을 그리기 시작했다면? 이
가정을 바탕으로 프로젝트는 1759년
어느 날의 이야기를 만들어 간다.

1

2 시계공의 방(1854년).

3 시계 장치 방. 시계공의 방
상층(2008년).

4 시계공의 방(2008년). 시계탑
건립의 역사는 1493년으로 거슬러
올라간다. 레조넬에밀리아 출신의
시계공 장카를로 라이니에리가
베니스 공화국으로부터 제작을
의뢰받은 것을 시작으로 시계의
핵심적인 장치가 차례로 추가되어
6년의 시간을 거쳐 1499년 완성에
이른다. 베니스 공화국은 제작자
라이니에리와 그의 가족을 시계탑에
거주시켜 유지 관리를 맡겼다.
시계탑은 1757년 1856년 두 차례
대대적인 보수 과정을 거치게
되고, 1997년에는 피아제의 지원을
받아 완전히 해체되어 전기 동력을
사용하는 현대적인 시계 장치로
교체, 2008년 현재의 모습으로
공개됐다. 그 과정에서 시계 태엽
장치가 위치한 공간과 시계공의 방이
통합되어 현재는 사진을 통해서만 그
원래의 모습을 추측할 수 있다.

2

4

입구 두 기둥에 매달린 저 불쌍한 젊은 청년이 아니라 바로 이곳, 베니스라고 카날레토는
생각했다. 사형수는 23시간 전, 바로 이 시계탑 정면을 마주 보게끔 밧줄에 묶여 기둥 사이에
매달려졌다. 이는 베니스의 오랜 전통으로, 사형수는 자신에게 주어진 24시간을 헤아리며
처형을 기다려야만 했다. 일종의 정신적 처형이다.

창문을 통해 청년을 관찰하던 카날레토의 신경은 이윽고 시계추의 소리에 자연스레 집중됐다.
방 한가운데 매달린 시계추의 움직임과 그것이 만들어 내는 규칙적인 진동이 마치 청년의 심장
박동 소리 같은 착각을 일으켰다. 그는 곧 방 안에 소리가 가득 찬 것처럼 느꼈다. 소리에
집중할수록 자신과 청년의 몸이 시계를 매개로 하나로 연결된다고 생각했다.

처형을 1시간 앞둔 시간, 광장은 여느 때보다 소란스러웠다. 원형 창으로 전해져 오는 광장의
소음은 유리창 표면을 미세하게 진동시켜 창문 앞에 뽀얗게 쌓인 먼지를 흔들어 깨웠다. 먼지를
통과해 방 안에 비치된 가구들에 닿은 빛은 규칙적인 리듬을 만들어 방 안이 마치 물 속에 잠긴듯
일렁였다. 테이블 위 램프의 불을 끄자 빛의 움직임이 더욱 또렷해졌다. 카날레토는 천천히
스케치를 위해 준비한 카메라 옵스큐라를 창문 앞에 설치했다. 렌즈의 반대편에 스케치 보드를
올려 놓고 그 위에 맺혀진 흐릿한 상들을 관찰하던 그는 런던에서의 소동을 잠시 떠올렸다.

영국에 도착한 지 얼마 지나지 않아 카날레토는 곧 런던에서의 생활에 지쳐 가기 시작했다. 의심
많은 영국인들이 그의 그림에 대해 끊임없는 의혹을 제기했기 때문인데, 그의 런던 풍경화가
어쩐지 베니스에서 그렸던 그림들과 질적인 면에서 차이가 난다는 이유였다. 풍문을 좋아하는
섬나라 사람들은 진짜 카날레토를 베니스에서 목격했다는 둥 근거 없는 소문들을 사실인양 퍼
날라 골치를 썩였다. 종국엔 이름 있는 한 비평가가 그에게 카날레토 본인임을 증명하라는
황당한 요구를 하며 법정에 고소하기에까지 이르렀다. 도대체 무슨 이유로 이들이 그런

의심들을 정당화하고 있는지 짐작조차 할 수 없었다. 그런 그들에게 자신의 그림의 정확성에 상당 부분 기여한 것이 지금 눈앞에 있는 이 작고 하찮아 보이는 기계임을 밝히기란 불가능했다. 그는 결국 법정에 출두하지 않았고 서둘러 고향으로 돌아오는 길을 택했다.

카날레토는 이 장치를 이용한 흔적을 페인팅에 직접 드러내지 않았다. 건물의 형태를 정확히 묘사하는 것으로만 그 사용을 제한했기 때문에, 몇몇 비평가들이 간간이 의혹을 제기하긴 했으나 그림에서 발견되는 명백한 증거가 없음으로 지금까지 별다른 문제는 없었다. 네덜란드 화가들이 이 기계에 현혹돼 색조와 명암까지 참조한다는 얘기를 들었지만 카날레토는 어리석은 짓이라고 생각했다. 물론 이해할 수 없는 것은 아니었다. 빛을 완전히 통제할 수 있는 실내에서 이 기계가 만들어 내는 마술 같은 사실성은 때때로 화가를 압도했을 수도 있다. 하지만 그런 일은 변변치 않은 재능을 가진 화가에게만 해당한다. 아드리아 해에 반사된 빛들이 골목 골목을 타고 흐르며 만들어 내는 색조는 화가의 감각을 따르는 것이 오히려 정확했다. 티티안이 그랬고 틴토레토가 그랬다. 따라서 그는 건물의 윤곽과 각 부분의 형태만을 취한다는 원칙을 지키는 것을 중요시했다.

이때, 시계의 또 다른 무게 추가 소리를 내며 움직이기 시작했다. 얼마 전 시계탑 꼭대기에 새로 설치됐다는 동방박사 인형들이 곧 정오를 알리며 사형 집행을 재촉했다. 이윽고 집행관의 낭독 소리가 광장으로부터 들려왔다. 그 소리를 경청하기 위해 광장은 곧 차분해졌다. 화가는 빛의 희미한 자취를 쫓아 펜을 움직이기 시작했다.

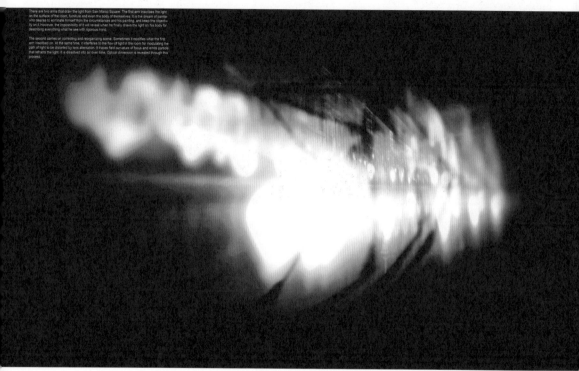

There are two arms that draw the light from San Marco Square. The first arm inscribes the light
on the surface of the room, furniture and even the body of themselves. It is the dream of painter
who desires to eliminate himself from the circumstances and his painting, and keep the objectiv-
ity on it. However, the impossibility of it will reveal when he finally draws the light on his body for
describing everything what he see with rigorous mind.

The second carries on correcting and reorganizing scene. Sometimes it modifies what the first
arm inscribed on. At the same time, it interferes to the flow of light in the room for modulating the
path of light to be distorted by lens aberration. It traces field curvature of focus and emits particle
that refracts the light. It is dissolved into air over time. Optical dimension is revealed through this
process.

5

5 카날레토의 방. 원형 창문 앞에 렌즈를
설치한다. 이 18세기의 렌즈는 그 수차로
인해 초점이 비교적 정확한 중앙을
제외하면 다른 경계부는 흐릿하다. 이
렌즈를 통해 들어온 빛은 방 전체로
투사된다. 마치 화가가 바깥의 풍경을
전사하기 위해 사용했던 기름종이의
반짝거리는 질감이 그대로 방안에
흩뿌려진다.

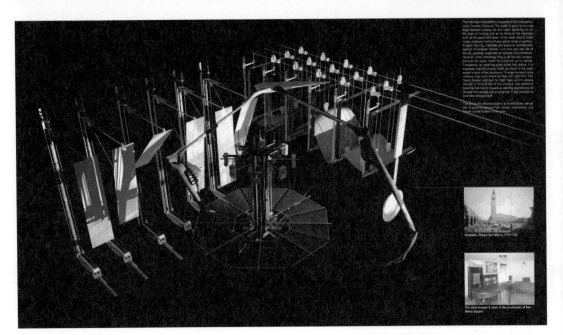

The drawing of Canaletto is supposed to be produced by using Camera Obscura. The proof is given by blurred edge between building. its and water. lightening dot on the edge of building and so on focus on the materials such as oil paper and glass, which were used to trace image. produced sorts of these optical noise on painting. In fewer drawing, Canaletto expressed all characterized aspects of Venetian lecture: vivid color and daily life of the city, precisely organized composition of architecture. However, more interesting thing is its fish-eye composition and the place where he would set up his device. Considering its vanishing point of the first picture. it is supposed that the picture would be drawn in the clock keeper's room of the clocktower. Throughout the small side windows, the room would be filled with light from San Marco Square. and then he might have cut the camera obscura in front of one of the windows. and started to trace the San Marco Square as listening resonant sound of voice from people and chiming bell. in fact, the room is a camera obscura itself.

The aim of this reconstruction is to reveal hidden sensation of point of sound from various atmosphere, and various on the surface of the room.

Canaletto, Piazza San Marco, 1730-1735

The clock keeper's room in the clocktower of San Marco Square

6

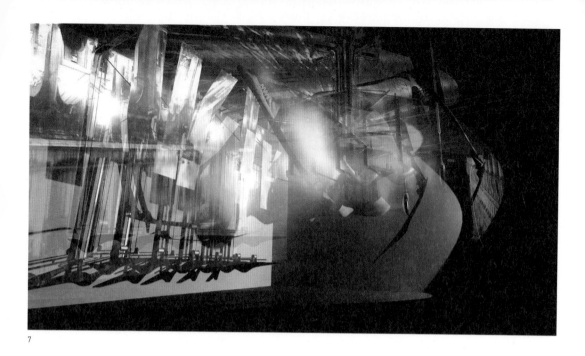

6 드로잉 기계. 카날레토의 방에 설치한
이 〈드로잉 기계〉는 천장에 연결되어
있으며 이젤, 시계추, 창문, 테이블, 침대
등 방 안의 소품들로 구성된다.

7 카날레토의 방.

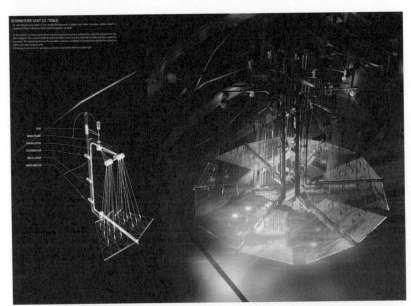

[FURNITURE UNIT 02 : TABLE

As still life painting, table is not simply background of object but rather the place where object is captured. Object becomes object when it appears on table.

In this project, to create space that is default to general space is achieved by using the sound from Sao Marco Square. The sound modified by the recorder comes to main controller of table and then moves to translator. The signal transformed by translator activates oscillators. It is designed to vibrate the surface of table and make sound as well.

All these process is to mix up various particles on air and it leads to scatter light.

VISE
MAIN FRAME
TRANSLATOR
DISTRIBUTOR
OSCILLATOR
HINGE MOTOR

8

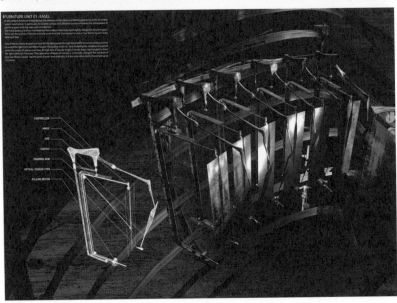

[FURNITURE UNIT 01 : EASEL

In this project, furniture is repeated as the element of distribution of drawing process in terms of control system mechanism. In particular, its variable surface and different function manifests the atmosphere of painting space with the warm such as reflection.

The manufacturing truth on furniture and then surface of furniture itself slightly change the mood of space. Here are three kinds of furniture mostly come from the chief keeper's mind in Sao Marco Square; easel, table and bed.

One of the functions of easel is to mix the light control through the propeller on center and at its controls to install the light from Sao Marco Square. The pulling motor by twist is leading the variation of sea level varies the angle of canvas over time. At each side of any the angle of canvas keeps right to get to draw the light reflection from sea. Thus geometry of figure on canvas is continually changed. The sea level of easel Sao Marco Square reaches peak at noon and midnight. It is the same when clock of easel bell up to 132 times.

CONTROLLER
HINGE
VISE
CANVAS
DRAWING ARM
OPTICAL SENSOR / PEN
PULLING MOTOR

9

8 드로잉 기계 – 탁자.

9 드로잉 기계 – 이젤.

10 드로잉 기계 – 침대.

11 드로잉 기계 – 시계.

7–11 허구를 바탕으로 설정한 이 가상의 방에는 다양한 재질과 형태를 갖춘 물건들이 존재한다. 이 물건들은 단순히 방의 일부를 차지하는 것을 떠나 화가의 작업에 직접적으로 또는 간접적으로 영향을 미친다. 이 방의 중앙에 위치한 테이블은 산마르코 광장의 소란스러운 소리의 음폭을 증가시키는 소리 장치로 설정해 화가가 마치 광장 한복판에 와 있는 듯한 생생함을 전달하는 역할을 한다. 방 안의 이젤은 방 밖의 요소와 관계한다. 정오와 자정에 종탑에서 종소리가 흘러나올 때 최고 수위에 다다르는 해수면이 그것이다. 이 물에 비치는 빛과 반사 그리고 굴절이 광장에 색다른 분위기를 형성하고 이것이 곧 방 안에 설치된 이젤에 상으로 맺힌다. 이때 화가는 이젤 위에서 시시각각으로 변화하는 그 이미지를 따라 정신 없이 펜을 움직인다. 방 한쪽에 있는 침대는 도르레를 통해 위 아래로 이동하면서 마치 조명판처럼 방 전체의 밝기와 색조를 조절해 화가의 밑바탕 채색 작업에 영향을 준다. 18세기 당시 사용됐던 메커니즘을 그대로 따른 시계와 시계추는 그 움직임과 소리 등이 공기를 움직여 방 전체에 살아 있는 듯한 리듬감을 부여한다.

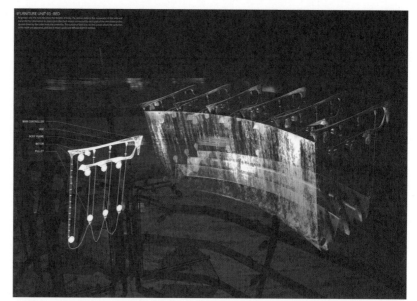

10

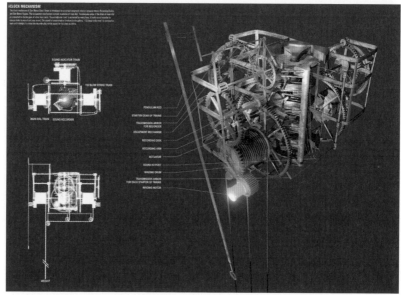

11

장면 2. 베니스. AD 1738

스칼치 다리 위에서 바라보니 왼편으로 보수 중인 산시메오네 피콜로 성당이 눈에 들어 왔다.
여름을 앞둔 베니스는 유럽 각지에서 몰려올 그랜드 투어 여행객을 맞이할 준비 중에 있었다.
베니스 대운하 삼부작의 마지막을 준비하고 있던 카날레토에게 보수 중인 건물만큼 성가신
것은 없었다. 수리 중인 성당 꼭대기의 작은 돔에는 인부들의 이동을 위해 설치된 합판과

12

목재들이 군데군데 남아 있었기 때문에 오늘도 스케치를 완성하기란 어려워 보였다. 하는 수
없이 화가는 일정을 조정하기 위해 앞으로 남은 작업 과정을 헤아리기 시작했다.

마지막 스케치가 끝나고 나면 여러 장소에서 그린 밑그림들을 모아서 하나의 화폭에 담는 가장
중요하고 어려운 작업이 기다리고 있다. 보이는 그대로의 풍경을 성실히 묘사하는 것만으로는
까다로운 영국인 후원자들의 취향을 만족시킬 수 없었다. 군주제 사회를 종식시키고 새로운
정치 체제를 건설하려는 야망을 가진 신흥 세력에게 선출직 대표가 이끌어 가는 베니스는 실현
가능한 이상적 대안으로 받아들여졌다. 당시 정치적 이상을 같이 하는 그들 사이에서 베니스
풍경화를 자신의 저택 로비에 걸어 두는 것이 비밀스런 유행이었고, 이런 베니스의 풍경을 가장
사실적이지만 일목요연하게 표현하고 있는 카날레토의 그림은 유행의 중심에 있었다. 런던의
후원자들은 대운하를 중심으로 건물들을 양쪽으로 질서 정연하게 배치한 대칭적 풍경들을 특히
좋아했다. 이런 안정적인 화면 구도는 베니스의 풍경을 보다 단단하고 굳건하게 보이게 해
공화정 체제가 영속되기를 희망하는 자신들의 신념을 드러내는 데 알맞다고 생각했다.

하지만 문제가 있었다. 그림의 배경이 돼야 할 반듯한 대칭 구도의 풍경은 베니스 어디에서도
찾을 수 없었다. 구부러진 대운하를 따라 펼쳐지는 풍경은 좌에서 우로 혹은 그 반대로 건물들이
지형을 따라 배열되어 있었고, 따라서 비대칭적일 수밖에 없었다. 그렇다고 일소점 투시도법에
의지해 새롭게 풍경을 만든다면 개별적인 건물 이름까지 기억하는 이 꼼꼼한 클라이언트들을
만족시킬 수 있는 충분한 디테일을 그려 낼 수 없었다. 한때 아버지를 도와 무대 배경화를
제작했던 경험을 되살려 화가는 풍경을 이루는 건물들을 3~4개의 건물군으로 나누고 각각의
그룹을 구도에 맞게 각도와 길이, 높이들을 조절해 그림 전체가 일소점의 투시도로 보일 수
있도록 조합하는 방법을 고안했다. 건물군에 포함될 개별 건물들은 최대한 사실적으로 묘사해
그림의 조합이 어색하지 않도록 신경을 써야 했다. 사람들이 건물 묘사의 디테일에 보다 집중을
해야 상대적으로 구도 조작을 눈치채지 못하기 때문이다. 따라서 스튜디오 밖을 나와 통행 많은

12 카날레토가 사용했을 것으로
추측되는 카메라 옵스큐라. Correr
Museum, Venice.

13 브루넬리스키가 행한 피렌체
대성당에서의 실험. 브루넬리스키는
자신이 그린 투시도의 정확성을
확인하기 위해 그림의 대상인 산조반니
세례당 맞은편에 위치한 피렌체 대성당
입구에서 실험을 했다. 그림의 소점에
해당하는 곳에 앞을 볼 수 있도록 구멍을
뚫고 한 손으로 그림을 머리 앞에 둔다.
다른 한 손으로는 그림과 마주하게
거울을 위치시켜 반사된 그림을 구멍을
통해 볼 수 있도록 한다. 이렇게 되면
그림이 현실의 세례당과 정확히 일치
하는지, 따라서 자신의 투시도가
올바르게 그려졌는지 확인 할 수 있었다.
그것은 브루넬리스키의 전기 작가
마네티(Antonio Manetti, 1423~1497)가
전하는 이야기로 사실로 확인된 것은
아니다. 하지만 그림을 바라보는
관찰자의 시점을, 그림 속 사물을
지배하는 절대적 지점인 소실점과
일치시키는 발상은 사실성의 여부를
떠나 인간을 가치의 중심에 두었던
르네상스의 시대 정신을 표현하는
상징적 사건으로 받아들여지고 있다.

이 장소에 카메라 옵스큐라를 설치해야만 하는 모험은 감수할 수밖에 없는 노릇이었다.
그는 이번 작업을 위해 총 4개의 시점에서 전사한 스케치를 조합할 예정이었다. 대운하와
연결된 소하천을 기준으로 좌우의 건물들을 대략 4개의 그룹들로 나누고, 각각의 건물 그룹을
중심으로 전사해 나간다. 동시에 캔버스에는 수로가 만나는 교차점을 기준으로 곧게 편
대운하를 그려 넣고 스케치가 준비되면 개별 건물들을 채워 나갈 생각이다. 그런 과정을 거쳐
그림은 구부러진 운하의 풍경이 아닌 일소점으로 시원하게 정리된 그림으로 완성될 것이다.
실제의 풍경과는 다르지만 정확한 건물의 형태와 디테일에 의해 실재보다 더 실재처럼 보이는
베니스 풍경화. 카날레토의 흥미를 끄는 점은 이것이었다. 투시도는 본질상 소점에서 투사된
보이지 않는 격자에 모든 사물들을 붙잡아 둔다. 이 시각적 질서의 중심에 대해 브루넬리스키는
거울을 이용해 자신의 눈을 소점에 위치시킴으로써 르네상스의 인본주의 정신을 표현한 바
있는데, 자신의 그림에선 화면 속 이 소점이 화면 속 사물 중 어느 것도 향하지 않는 텅 빈
지점이라는 것이었다. 전적으로 무력한, 하지만 시각적 질서에 대한 감각만을 전달하는 자신의
그림 속 소점의 존재가 자신의 후원자들이 품었던 정치적 욕망에 대한 완벽한 은유라고 12
생각했다.

시점에 대해 카날레토는 여러 가지 생각이 있었다. 만약 그림 속에 내재하는 여러 시점들과
그것이 만들어 내는 형태를 3차원의 공간상에 풀어 놓는다면 어떻게 될까? 현재의 그림은 각
시점에서 잘라낸 조각들을 봉합한 것이나 다름 없었다. 이 조각들을 2차원의 평면에서 표현할
것이 아니라 잘려져 나간 나머지 부분들을 포함하여 공간상에 배치한다면, 한 시점에서는
현실과 완벽히 일치하지만 그 시점에서 벗어나자마자 그것은 방금 전의 풍경이기를 멈추고
그림에서는 가려진 또 다른 차원 안에 잠재된 형상을 드러낼 것이다. 따라서 이런 그림 속에
내재된 시점들이 입체화되면서 감상하는 사람으로 하여금 특정한 위치에 서게 유도할 것이며,
그림 속에 새겨진 각각의 시점들은 그림이 전시되는 공간상으로 투사되면서 일종의 시점들의
성좌를 만들게 될 것이다. 관람자들은 위치를 달리 하면서 풍경이 솟아 올랐다가 다시 형태적
혼돈 속으로 사라지는 경험을 하게 될 것이다. 그림은 단순히 풍경의 묘사가 아닌 공간적 놀이가
되는 것이다.

14 지형 기계. 다(多)시점으로 그림의
서로 다른 부분을 시점별로 따로 관찰한
것을 이어 붙여 밑그림을 완성했던
카날레토에게 풍경을 어디서 분할할
것인지는 매우 중요한 문제였을 것이다.
지형 기계는 카날레토가 행했을
장면 분할의 매커니즘을 재구성한
가상의 기계 장치이다. 그림 속 원형의
프레임들은 하천들이 교차하는
지점에서의 곡률을 나타낸다. 원이 작은
것은 그 부분에서의 곡률이 큰 지점으로
곧은 화면 구성을 위해 조작이 가해져야
하는 위치를 표지한다. 교차점과 원과의
접점을 기계적으로 연결하고 원들의
중심을 연결하면 지형을 피거나 굽힐
수 있는 조작이 가능하다. 카날레토의
세 개의 그림(「대운하와 산시메오네
피콜로 성당The Upper Reaches of the
Grand Canal with S.Sieone Piccolo」,
「예수 승천일의 산마르코 부두 Basin
of San Marco on Ascension Day」,
「대운하에서의 곤돌라 경주A Regatta
on the Grand Canal」)에 등장하는
건물들을 대운하를 따라 배치해서 장면
분할 위치를 찾고 지형 기계를 이용하여
지형을 펴거나 굽히는 등의 조작을
하면서 미리 완성될 그림의 모습을
관찰할 수 있다.

The Upper Reaches of the Grand Canal with S.Sieone Piccolo

14

The Basin of San Marco on Ascension Day

a on the Grand Canal

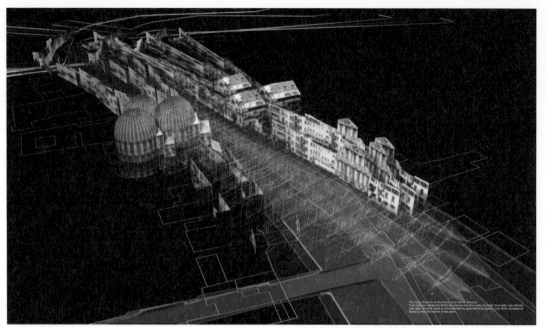

15

The Upper Reaches of the Grand Canal with S. Simeone
Four multiple viewpoints divide the scenery into four parts: front left, front right, rear left and
rear right. Artificial space is reconstructed by geometrical projection onto three-dimensional
bases on the information of real place.

16

15 시차적 풍경 1. 그림 속 공간은 실제 공간 정보를 근거로 가상의 3차원 공간상에 그림 속 기하학 형태를 투사함으로써 재구축된다. 그림은 4개의 시점에서 관찰한 부분들의 결합이기 때문에 각 시점에서 그림 속 건물의 실루엣을 공간상으로 투사한다면, 각 시점별로 투사된 건물 외곽선의 일부는 실제 건물과 정확한 위치에서 만나지만, 나머지 부분들(즉 그림을 구성하는 데 사용되지 않은 부분)의 건물들은 공간상에서 실제 위치에서 이탈하게 된다.

16 대운하와 산시메오네 피콜로 성당(1738). 이야기의 배경이 되는 카날레토의 작품. 시점은 그림 속 풍경을 네 부분으로 분할한다. (전면 왼쪽, 전면 오른쪽, 후면 왼쪽, 후면 오른쪽).

4개의 시점에서 모두 사라지지만 그 밖의 위치에서는 모습을 드러내는 형태를 상상할 수도 있지 않을까? 그것은 시점과 건물 형태를 연결하는 직선들의 다발을 가지고 만들어질 수 있다. 이 다발은 한 시점으로부터의 시선과 정확히 일치함으로써 어떤 시점에서는 보이지 않지만 그 시점을 벗어나면 관찰된다. 따라서 4개의 시점에서 투사되는 시선의 다발들을 교차시켜서 만들어지는 형태는 배경이 되는 그림 속으로 완벽히 사라지지만 다른 위치에서는 새로운 기하학적 형태로 발견된다. 이것은 그림 속에 숨겨진 혹은 스스로를 숨기고 있는 베니스의 또 다른 풍경일지도 모른다.

그렇다. 풍경이라는 것 자체가 본래 그랬다. 시야의 한계가 만들어 내는 수평선이라는 절대적 배경을 바탕으로 모든 사물이 등장했다가 사라지는 것을 멈추지 않는 잠재성의 총체. 어쩌면 도시의 실재는 화면 속 너머에 숨어 있는 있는 수많은 조각난 풍경들에 있을지 모른다고 화가는 생각했다.

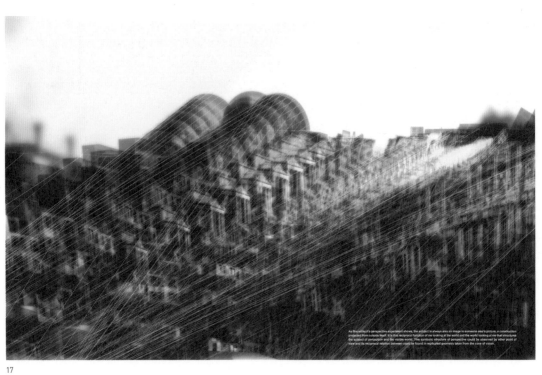

As Brunelleschi's perspective experiment shows, the subject is always also an image in someone else's picture, a construction projected from outside itself. It is this reciprocal function of me looking at the world and the world looking at me that structures the subject of perception and the visible world. The symbolic structure of perspective could be observed by other point of view and its reciprocal relation between could be found in replicated geometry taken from the core of vision.

17

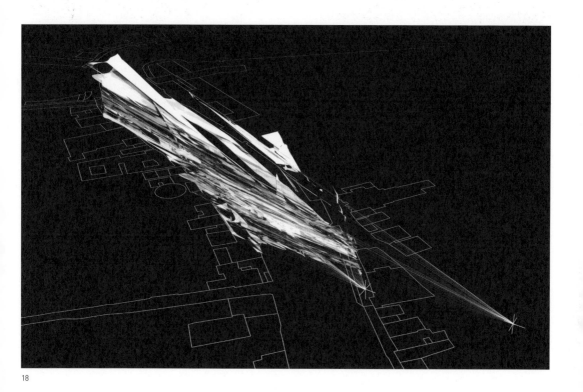

18

17 시차적 풍경 2. 브루넬리스키의
투시도 실험이 보여 주듯, 세계는 나의
지각의 대상이지만 동시에 나라는
주체 역시 타자의 시선 속에 포함된
대상이기도 하다. 내가 세상을 보듯
세계도 나를 응시한다는 지각 구조의
상호적 관계는, 하나의 시점에서 투사된
시야각의 연속된 기하학적 단면을
통해서 드러날 수 있다.

18 풍경의 재구축.

19

The negative shadow and its dimension are interpreted in geometrical figures in this drawing. Generated by projecting multiple viewpoints, the dimensions are crossing over and reflecting each other. This process is traced by computational operation. Through the analysis, the hidden dimension forms one viewpoint expresses to the visual field of the new viewpoint but could only appears in fragmented form.

18-20 풍경의 재구축. 각각의 시점에서 가상의 3차원 공간 속 대상(건물)으로 투사된 시선이 만들어 내는 기하학적 형태를 서로 교차시키면, 4개의 시점에 모두 포함되는 하나의 기하학적 교집합을 만들어 낼 수 있다. 이 기하학적 교집합 형태는, 4개의 시점에서는 그림 속 건물의 실루엣과 완벽히 일치해 포착할 수 없고 공간상의 다른 지점에서 관찰 가능하다. 관찰자가 이 대상을 투시도 법에 맞게 그림을 배경으로 해서 위치시키고, 공간상에서 이동하면서 바라본다면 카날레토가 보았던 베니스의 풍경은 관찰자의 시각적 장안에서 떠오름과 사라짐을 반복하면서 경험될 것이다.

The relative shadow and its dimension are interpreted in geometrical figures in this drawing. Generated by projecting multiple viewpoints, the dimensions are constantly torn and reflecting each other. This process is traced by computational operation. Through the process, the hidden dimension from one viewpoint is graspable to the visual field. The very viewpoint but could only appear in fragmented form.

장면 3. 베니스. AD 1763

기계공 프랑코를 찾던 카날레토의 시선은 살루테 성당의 문을 들어서자마자 성당의 한가운데
천장에 매달린, 제작 중인 곤돌라를 향했다. 아직 완성되지 않은 곤돌라의 뼈대에는 정체를 알 수
없는 복잡한 형태의 철물들이 붙어 있었는데, 아마도 자신이 부탁한 측정 장치의 일부가 아닐까
생각했다. 복잡함의 정도로 보아 약속한 세 달이 넘도록 완성되지 않은 이유가 짐작이 갔다.

사실 이곳에 오기 전까지 카날레토의 마음은 조급했다. 몇 일 뒤 성당 바닥까지 차오른 물이 점차
빠져 나가기 시작한다면 자신이 설계한 곤돌라에 올라 이곳 살루테 성당에서 대운하를 거슬러
오르는 여정을 시작하려는 계획이 불가능해지기 때문이다. 만약의 경우 산마르코 광장
나루터에서 출발해도 무방하다고 얘기하는 주변 지인들이 몇몇 있었지만, 그건 안될 말이었다.

살루테 성당의 위치는 베니스의 가장 중요한 세 건물, 산마르코 대성당과 팔라디오가 설계한
레덴토레 성당 그리고 산지오르지오 성당을 연결하는 원의 중심에 위치하도록 건축되었다.
따라서 카날레토는 그가 서 있는 이 교회의 중앙, 말하자면 베니스의 중심의 중심에서 그의
유람을 시작하고 싶었다. 연말부터 수위가 높아지기 시작해 2월에 절정을 이루는 해수의 범람에
맞춰 몇 년을 공들여 세운 계획이 물거품으로 끝날지도 모른다고 생각하니 조바심이 났다.

일생을 베니스의 풍경화에 바친 화가는 이번 유람이 누구도 그려 내지 못한 새로운 풍경화를
만들어 낼 마지막 기회라는 것을 직감하고 있었다. 그림이 아닌 풍경화. 베니스를 둘러싼 미묘한
환경의 변화를 담아 낼 수 있는, 끊임없이 변화하는 풍경화. 몇 년 전부터 머리를 떠나지 않았던
이 아이디어를 실현하기 위해 총력을 기울였었다.

카날레토가 처음 아이디어를 생각해 낸 것은 줄리오 카멜라Giulio Camela의 〈꿈의 극장〉을
우연히 게토 인근에 있는 고서점에서 발견한 직후였다. 기억을 풍경 이미지들로 재배치한
카멜라의 아이디어는 이제까지 보지 못했던 새로운 것이었고, 카날레토는 너무 흥분한 나머지
책값을 지불하는 것마저 잊고 서점을 뛰쳐나왔다. 그날 이후 화가는 2차원적인 베니스의 풍경을
그리는 작업에 실증을 느끼기 시작했다. 벨로토Bernardo Bellotto나 가르디Francesco Guardi
같은 후배 화가들이 이미 그의 명성에 도전하고 있는 상황에서 평면 회화를 계속 한다는 것은
그에게 무의미해 보였기 때문이었다.

작업실 구석에 놓아 두었던 광학 장치(카메라 옵스큐라)가 눈에 띈 것은 그즈음이었다. 한때
정확한 묘사를 위해 애용했던 장치였지만 시력이 나빠진 탓에 햇볕이 강한 날이 아니면 종이
위에 맺혀진 상이 형체를 알아보기 힘들 만큼 흐릿하게 보여 무용지물이 된 지 오래였다. 그래서
풍경이 만들어 내는 생생함을 있는 그대로 정확히 옮기기보다는 기억에 의지해 풍경들을
복제하기 시작했고, 그의 그림이 점차 매너리즘적으로 변해 가는 것도 바로 그런 이유에서였다.
그림이 예전만 못하다는 수군거림이 그의 귀에까지 들려 왔다. 누군가는 기계에 너무 의존한
탓이라며 위대한 화가는 오직 자신의 신체만을 사용해 그려야 하는 법이라고 그 앞에서 설교를
늘어 놓기도 했다. 하지만 카날레토는 이 모든 것이 분별없는 불평이라고 생각했다. 이미 육체를

21 카날레토의 배가 산타마리아
대성당에 설치된 모습.

22 산타마리아 델라 살루테
성당. 내부. 대성당의 중앙에는
천정으로부터 내려오는 샹들리에가
설치돼 있다. 바닥 타일의 패턴이
시작되는 중점과 정확히 일치하는
지점으로 이야기 속의 〈중심의 중심〉
이다. 이곳이 〈카날레토의 배〉가
설치되는 장소가 된다.

통한 우리의 지각이 장치를 통한 지각과 구분이 불가능해지는 시대가 오고 있기 때문이다. 멀지 않은 미래에는 장치를 통하지 않고 맨눈을 통해 세계와 만나는 것은 가능하지 않으리라 그는 굳게 믿고 있었다.

기계적 지각에 대해 생각하고 있던 그 순간, 광학 장치를 물끄러미 보던 그의 머리에 새로운 아이디어가 스쳐 지나갔다. 지각의 결과물이자 대상이기도 한 그림 자체가 기계 장치가 된다고 해도 이상할 것이 없지 않은가? 그럴 수 있다면 그때의 풍경화란 어느 한 순간의 풍경을 응결시킨 평면적인 그림이 아니라 베니스의 변화무쌍한 자연환경에 반응하는 살아 있는 그림인 것이다.

오직 카날레토만을 위한 곤돌라의 제작은 그때부터 시작되었다. 그는 주데카에 있는 조선소의 장인들 중에 명망이 높았던 가브리엘 벨라를 만나 배의 설계를 의뢰했다. 카날레토의 요구는 까다로웠다. 우선 선체를 이루는 33개의 뼈대를 물과 맞닿는 외부와 내부의 프레임으로 나누고, 그 각각은 프레임의 가운데를 중심으로 접히거나 펼쳐질 수 있게 고안되었다. 곤돌라는 본래 배의 후미 왼편에 서서 노를 젓는 곤돌리어의 무게와 한쪽에서만 발생하는 추진력이 만들어

내는 힘의 불균형을 보정하기 위해 배의 오른쪽이 굽어져 있는데 그 결과로 각각의 부재가 좌우 비대칭으로 곡률을 달리 한다. 선체의 부착된 다양한 장치들로 인해서 일반적인 곤돌라보다 균형을 유지하는 것이 어렵다고 판단한 카날레토는 공기의 양을 조절할 수 있는 주머니들 여러 개를 배의 하단부에 1/4 면적만큼 설치해 곤돌리어의 수고를 덜 수 있게 했다.

선체 단면의 내부와 외부의 프레임 사이에는 전통적으로 곤돌라에 사용하는 낙엽송 부재를 끼어 넣어 선체의 형태를 잡아 갔다. 그 부재에는 바닷물을 부재 안으로 침투시킬 수 있는 주입기를 연결했다. 이렇게 투입된 바닷물은 시간에 따라 부재를 팽창시키게 되고 따라서 프레임은 내·외부 프레임 사이의 간격을 벌려 배 안의 기하학적 형태가 변화한다. 또한 염분의 밀도에 의해 부재의 팽창률이 변화함으로 이스트리아 해(海)의 상태가 배의 형태에 그대로 투영되어 마치 지층처럼 33개의 프레임이 베니스의 시간적 변화를 기록하고 표현할 수 있게 고안됐다.

지형의 변화 또한 고려되어야 했다. 베니스는 바다 위에 세워진 도시이다 보니 지반이 부분적으로 침하하는 일이 다반사였고 이에 따라 건물이 기울어지거나 물 속에 조금씩 가라앉게 되는 일이 빈번했다. 수십 년에 걸쳐 풍경화를 그려 온 카날레토가 이런 변화에 민감한 것은 당연했다. 그는 항해사들이 사용하는 육분의Sextant의 원리를 이용해 건물의 높이 변화를 측정할 수 있는 장치 또한 배에 포함시키려 했다.

계속해서 설명과 요구를 멈추지 않는 화가의 말을 묵묵히 듣고 있던 장인이 말했다.

「이건 배라고 할 수 없네.」

짧지만 단호한 말로 화가를 제지시킨 가브리엘은 말을 이어갔다.

「이 수많은 잡동사니를 싣고 도대체 무엇을 하려는 건가? 나는 자네가 배에 장치를 설치한다고 해서 조금 특이한 포르콜라(Forcola. 곤돌라에 사용되는 노를 거는 지렛대)를 상상했었건만, 지금 자네가 말하는 것은 이제껏 본 적이 없는 것이네.」

생각해 보니 기능들을 나열했을 뿐 왜 이 배를 제작하려 하는지 목적에 대한 설명을 잊었다는 것을 깨달았다. 잠시 숨을 고르고 카날레토는 대답했다.

「자네 말이 맞네. 이건 일반적 의미에서 곤돌라고 할 수 없지. 차라리 내 작업실에 있는 카메라 옵스큐라의 또 다른 형태라고 하는 것이 적당할 것 같아. 카메라를 통해 도시의 모습을 기록했듯이, 도시를 둘러싼 보이지 않는 것들까지 기록하고 표현하는 배를 만들고 싶은 것이네. 배 안은 그러니까 베니스에 대한 가능한 모든 감각을 담는 것이지. 어느 한 장소에 대한 묘사가

아니라 보는 사람들로 하여금 도시 자체를 느끼게 하고 싶다는 말일세.」

수년 동안의 고민을 몇 문장을 통해 상대에게 이해시키기란 어려운 일이었지만, 포기할 수는 없었다. 일의 성사를 위해 가브리엘의 도움이 무엇보다 필요했던 카날레토는 필사적이었다.

「가브리엘, 이 도시가 언젠가 바다 속으로 사라져 갈 것이라는 상상을 해보지 않은 사람은 이 도시에 단 한 명도 없다고 생각하네. 이 불길한 예감은 베니스가 생겨났을 때부터 따라다니는 꼬리표와 같지. 그래서 나는 지금까지 어떤 불멸성이랄 수 있는 감각을 그림에 불어넣으려 했다네. 내 그림 속 바다가 마치 복잡한 무늬의 대리석처럼 묘사된 것도 그런 이유지. 도시를 삼켜 버릴 것 같은 바다를 어딘가 단단한 틀에 가둬 놓고 싶었던 것이네. 하지만 지금은 생각이 다르네. 불멸해야 하는 것은 도시의 외적인 모습이 아니라 수많은 외부적 환경의 변화에 맞서 적응해 나가고 있는 도시의 의지, 사람들의 의지라고 생각하네. 수많은 힘들이 서로 교차하고 굴절하면서 만들어져 나아가는 모습이 바로 베니스의 진실된 모습이란 말일세. 나는 그 모습을 사람들에게 보여 주고 싶어. 이 배를 통해서 말이지.」

수 시간에 걸친 대화 속에서 가브리엘은 화가를 단념시키기란 불가능하다는 것을 깨달았다. 생각해 보면 12미터 남짓의 배 하나를 만드는 일이었다. 현존하는 베니스 미술의 거장을 위한 봉사라고 한다면 결코 큰 부담은 아니었다. 화가가 돌아간 뒤 그는 서둘러 오랫동안 호흡을 맞춰 온 기계공 프랑코에서 작업에 관한 편지를 보냈다. 완성까지의 일정이 촉박했다. 대운하를 가로지르는 배의 모습을 머리 속으로 그리며 가브리엘은 바쁘게 손을 움직이기 시작했다.

23 주데카에 소재한 조선소 내부의 모습.

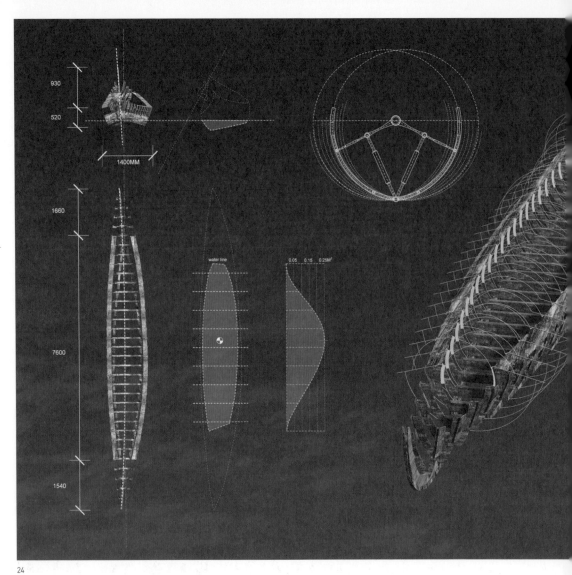

930

520

1400MM

1660

7600

1540

water line

0.05 0.15 0.25M²

24

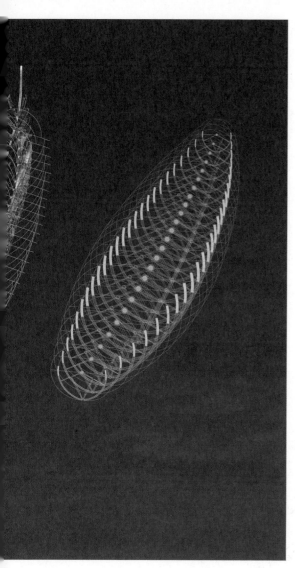

24 곤돌라의 기하학적 원리.
곤돌라의 원리를 분석한
다이어그램이다. 배의 형체는
오른쪽을 향해 굽어져 있는데 이것은
배를 젓는 것에 의해 생기는 진행
방향과 관성 사이의 균형을 맞추기
위한 것이다. 또한 곤돌리어의
체중에 의해 배의 왼쪽이 물에 더
많이 잠기게 되어 부력이 파괴되므로
왼쪽의 부피를 크게 해서 부력을
맞추게 된다. 〈물리력에 반응하는
배의 형태〉라는 아이디어가 환경적인
변화 요인에 반응할 수 있는 배를
디자인하는 실마리가 되었다.

(다음 페이지)

25 카날레토의 배 - 메인 프레임.
배의 형태를 이루는 프레임은 그
기능에 따라 외부와 내부로 나뉜다.
외부 프레임은 배가 운행할 수 있는
기능적 역할을 담당하는데, 가령
부력을 일정하게 유지시키는 공기
주머니와 그것의 부피를 조절할 수
있는 밸브 장치 등 배의 하중과 힘의
방향 변화에도 균형을 맞출 수 있게
하는 장치들이 설치된다.

26 카날레토의 배 - 메인 프레임.
내부 프레임에 설치된 목재에는 물을
침투시켜 목재 내부 수분 함량을
매월 3%씩 증가시킨다. 이 과정에서
낙엽송의 경우 중심으로부터의
원주의 길이가 약 0.5퍼센트씩
늘어나게 된다. 또한 각각의 프레임에
부착된 주입기는 진동 장치와 접속된
철선으로 서로 연결되어 진동하면서
수분의 분포에 변화를 준다. 이
과정을 통해 발생하는 선체 내부의
기하학적 변형은 바로 환경 변화의
시간적 기록이 되고, 또 하나의
베니스 지형이 된다.

27 카날레토의 배 - 지형 측정 장치.
지형 측정 장치에는 두 개의 유리
판으로 구성되어 있다. 첫 번째
유리판은 망원경의 높이에 맞게
설치된 반투명 유리이고, 두 번째
유리판은 트랙을 따라 움직이는
거울이다. 두 번째 유리판을 통해
반사된 건물의 모습은 관찰자 정면의
풍경을 반투명하게 투과시키는
첫번째 유리에 중첩된다. 관찰자는
첫번째 유리에 투영된 건물의 끝과
눈앞 표목(대운하를 따라 설치된)의
끝 부분이 일치할 때까지 두 번째
거울을 트랙에 따라 회전시켜 건물
높이에 비례하는 각도를 얻을 수
있고, 이 각도들을 서로 비교해
시간에 따른 지반의 높이 변화를
측정할 수 있다.

28 카날레토의 배 - 공명 장치.
수면 아래에 진동은 수중에 설치된
공명 장치를 통해 채집되어 와이어를
통해 상부의 메인 프레임으로
전달된다.

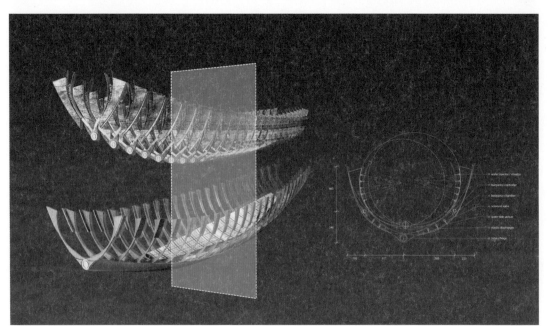

25

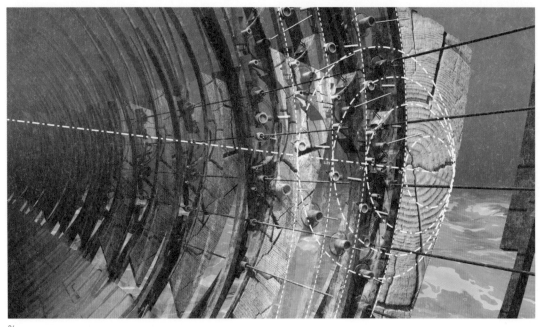

26

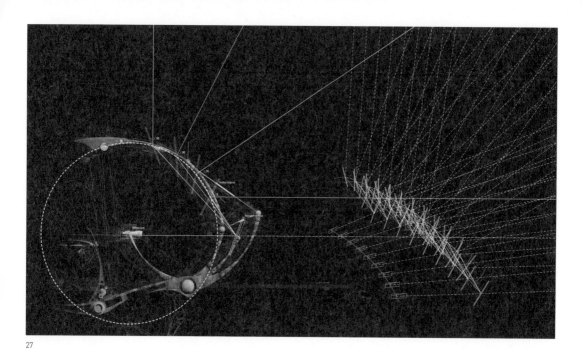

27

28

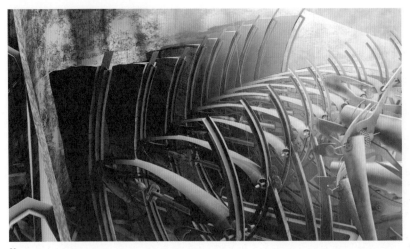

29

29 카날레토의 배 – 확산 장치.
확산 장치는 낙엽송 판재와
인젝터(지형 장치와 맞물려 각도를
달리하며 해수를 나무판에 주입)로
이뤄진다. 나무판에 주입된 해수
속 염분은 수증기가 증발하면서
결정화되어 표면에 남게 되고, 나무판
사이로 투사된 망원경으로부터의
빛이 결정들에 의해 확산과
굴절되면서, 관찰자 왼편에 설치된
스크린에 투영된다.

30

31

30-31 카날레토의 배 – 내부.
관찰자의 왼편에 두 겹의 휘어진
스크린이 시야를 감싼다. 각각의
스크린 양 끝에 부착된 렌즈를
통해 투사된 상(像)이 맺히는데,
스크린의 반투명성에 의해 4개의
상은 경계가 모호한 상태로 하나의
풍경으로 합쳐지고, 여기에 확산
장치를 통해 투과된 빛이 결합해
풍경의 톤을 끊임없이 변화시킨다.
내부 프레임들이 표현하는 기하학적
형태와 더불어 풍경이 완성된다.

32 (다음 페이지) 여정의 시작.

추사, 그 길에 서다

양혜진

Calligraphy Written in Landscape

디지털의 무한한 가능성은 건축의 발상에도 전환을 가져왔다. 3차원의
공간을 넘어 시간과 힘을 해석하는 디지털 건축의 시대가 도래했다.
이러한 시대 속에 건축가로서 디지털 도구와 전통적 드로잉 방법의
사이에서 어떤 입장을 취해야 할지에 대한 고민을 하게 하기도 한다. 한국
전통 수묵화와 서예는 디지털 드로잉에서는 보기 힘든, 살아 숨쉬는
무한한 시간성과 에너지를 함축하고 있다. 그렇다면 이러한 가치를
디지털 툴로 해석한 새로운 차원의 하이브리드 툴을 개발하여 공간으로
담아내는 것이 가능하지 않을까. 여기에서는 수묵화에서의 선을 디지털
캔버스에 해석하는 것을 시작으로, 한국 19세기 김정희의 추사체를 연구
분석했다. 이를 디지털 툴로 개발하여, 제주도에 길을 디자인하였다.

런던대학교(UCL) 바틀렛 건축대학원 M.Arch GAD with Distinction (2012)
OPPENHEIM ARCHITECTURE+DESIGN
nevaehyang@gmail.com

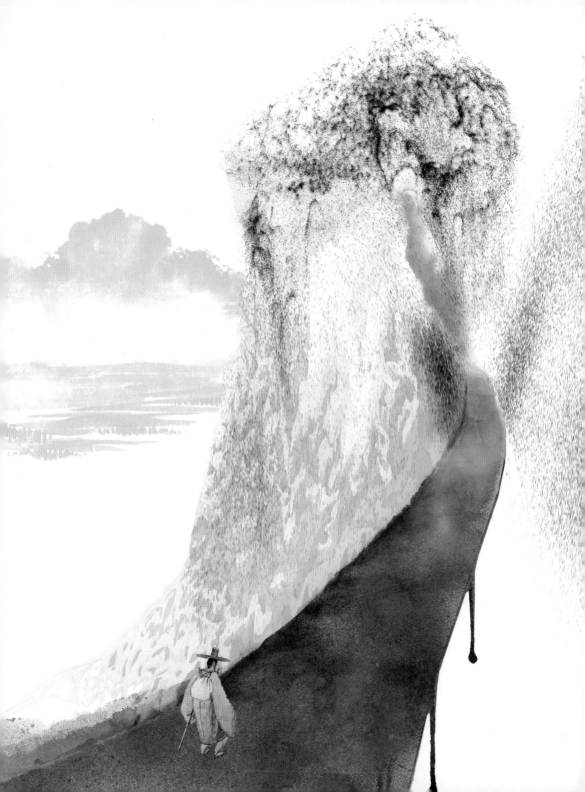

전통과 디지털을 결합한 하이브리드 드로잉 툴로
추사체를 제주도에 써내려 가다

하얀 종이 위에 먹으로 써내려 간 글을 보고 있으면 작가의 움직임이 보일 듯하고 여백과
어우러진 먹물의 농담은 마치 한편의 풍경화 속을 달리는 기분이다. 특히 19세기 추사 김정희의
서예는 오늘날의 사람들에게도 그 에너지를 전달하고 있다. 그의 고단한 삶을 투영한 듯한 돌을
깎는 듯한 거칠음과 단단함이, 그리고 해탈의 경지에 이른 듯한 자유로움이 마치 물을 만나
흐르는 듯이 우아하게 여백을 구성한다.
디지털화된 시대 속에 컴퓨터가 주는 가능성은 무한하다. 콜라레빅Kolarevic은 공간 개념이
시간을 포함하는 4차원으로 전환되어 가면서 건축적 발상에 새로운 가능성을 열어 주고 있다고
말했으며, 수학자인 라이프니츠Leibniz는 공간을 시간과 힘의 구조로 계산하는 새로운 계산
체계를 제시하여 디지털 건축에 새로운 혁명을 열었다. 그러나 이러한 무한한 가능성을 가진
디지털 건축의 범람 속에 전통 회화가 지녔던 가치들이 그리워지기도 한다. 만약 전통적인
드로잉을 디지털 툴로 해석한 새로운 하이브리드 툴을 만들 수 있다면, 19세기의 추사체의
에너지를 디지털 공간에 담아 낼 수 있지 않을까.

1.
한국의 전통 수묵화는 선과 여백의 예술이라고 일컬어진다. 동양 철학에서 도는 만물을
형성하는 궁극적인 것이며, 음과 양을 낳는다. 그리고 음과 양의 상호 작용을 통해 이 세상에
생명체들은 살아 숨쉰다. 이러한 맥락에서 수묵화의 선과 여백은 서양의 것과 구별된다.
수묵화에서의 선은 단순히 정지된 것이 아닌, 계속해서 여백에 생명력을 불러 일으키는 살아
숨쉬는 생명체 그 자체이다. 화가들은 손을 포함한 온몸의 움직임을 통해 에너지를 전달한다.
그리고 중력이나 공기의 움직임 역시 먹과 물이 튀기게도 흐르게도 번지게도 하면서 선을 그려
낸다.

1

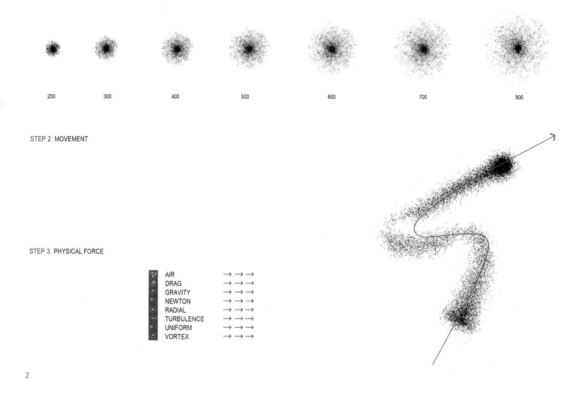

STEP 1 DIFFUSION

200　　　300　　　400　　　500　　　600　　　700　　　800

STEP 2 MOVEMENT

STEP 3 PHYSICAL FORCE

AIR	→ → →
DRAG	→ → →
GRAVITY	→ → →
NEWTON	→ → →
RADIAL	→ → →
TURBULENCE	→ → →
UNIFORM	→ → →
VORTEX	→ → →

2

1 살아 있는 선. 수묵화에서의 선은
공간에 생명력을 불러일으키는,
〈호흡하는〉 선으로 인식된다.

2 디지털 툴로의 해석.
3D 프로그램인 마야의 파티클
시스템을 이용하여 화가의 손의
움직임과 환경에 따라 먹물이 번져
가는 것을 시뮬레이션하였다.
STEP1 DIFFUSION – 1단계 먹의 번짐
STEP2 MOVEMENT – 2단계 움직임
STEP3 PHYSICAL FORCE – 3단계
물리적 힘

이를 디지털 툴로 해석하는 첫 단계로, 3D 프로그램인 〈오토데스트 마야〉의 파티클 시스템을
적용하였다. 파티클은 중력gravity, 공기air, 방사성radial, 버텍스vortex, 뉴톤의 장력Newton,
유니폼uniform, 난류turbulence 등과 같은 총 7가지의 물리적 힘을 묘사하는 〈필드field〉에 의해
다양하게 반응한다. 그리고 여기에 화가의 제스처와 같이 애니메이션을 이용해 특정한 속도로
움직이게 될 때, 각각의 물리적 힘에 반응하는 파티클의 움직임을 실험해 보았다(이미지 2,
이미지 3). 화가의 손의 속도와 먹물의 양 그리고 주변의 힘에 따라 파티클은 무한한 다양성을
보이며 디지털 공간을 그려 나간다.

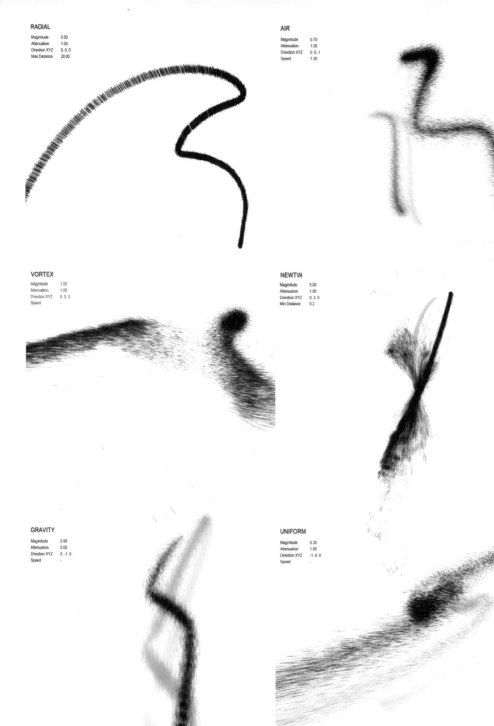

RADIAL

Magnitude	0.50
Attenuation	1.00
Direction XYZ	0. 0. 0
Max Distance	20.00

AIR

Magnitude	0.70
Attenuation	1.00
Direction XYZ	0. 0. 1
Speed	1.00

VORTEX

Magnitude	1.00
Attenuation	1.00
Direction XYZ	0. 0. 3
Speed	-

NEWT\N

Magnitude	5.00
Attenuation	1.00
Direction XYZ	0. 3. 0
Min Distance	0.2

GRAVITY

Magnitude	0.98
Attenuation	0.00
Direction XYZ	0 . -1. 0
Speed	-

UNIFORM

Magnitude	0.30
Attenuation	1.00
Direction XYZ	-1. 0. 0
Speed	-

3

3 파티클. 화가의 제스쳐가
동일하더라도 각각의 다른 물리적
힘에 의해 예측 불가능한 형태로
변화된다.
RADIAL- 방사성
AIR- 공기
VORTEX- 소용돌이
NEWTON- 뉴턴의 장력
GRAVITY- 중력
UNIFORM- 유니폼

4 파티클 시뮬레이션.
TURBULENCE- 난류

5 파티클 시뮬레이션의 결과를
토대로 랜드스케이프를 만들어 나갈
수 있으리라는 가능성을 스케치.

4

5

2.

김정희(1786~1856)의 추사체는 8년간의 제주도 유배 시절에 완성되어졌다고 알려져 있다.
억울한 누명을 쓰고 제주도에 와서 살며 갖은 잔병을 치르며 고생하고, 2년여 만에 아내의
죽음을 들으며 가슴이 찢어지는 고통을 겪으면서도 붓 천 자루와 벼루 열 개를 닳아 없앨 만큼
훈련을 계속하였다. 그리하여 이전의 멋을 부리던 글자체는 제주도에서의 돌과 바람에
다듬어진 듯 인위적인 멋이 빠지고 역동적인 기괴함을 드러내는 독특한 서체로 완성된다.
린Lynn에 의하면, 디지털 시대에 공간은 힘과 움직임이 가득 찬 환경으로 여겨질 수 있으며
형태는 복합적인 모션과 주변에 가득한 힘의 합동 작용에 의해 형성될 수 있다고 설명한다. 이와
같은 맥락으로 추사체가 어떻게 공간화할 수 있을지 생각해 본다. 추사의 글을 써내려 가는
움직임, 제주도의 혹독한 환경, 즉 돌과 바람과의 상호 작용에 의해 3D 공간을 종이 삼아 그
형태를 다양하게 구성해 나가는 것으로 해석할 수 있을 것이다.

6 공간에서의 추사체. 디지털
건축에서 형태가 주변의 힘의 작용에
의해 형성되어 가듯이, 공간에 써내려
가는 추사체는 추사의 움직임이
제주도의 돌과 바람과의 상호 작용에
의한 것으로 해석할 수 있다.
GESTURE – 움직임
PRESSURE – 힘
REACTION WITH ENVIRONMENT –
환경과의 반응

6

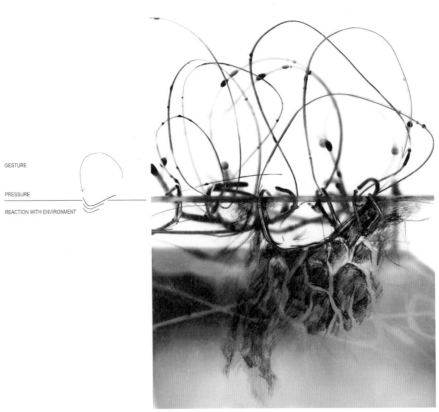

GESTURE

PRESSURE

REACTION WITH ENVIRONMENT

3.

제주도는 현무암으로 덮인 화산섬이고 강한 바람이 부는 매우 척박한 땅이다. 금석학자이기도
했던 추사는 제주도에서의 외롭고 고단한 삶을 이겨 내며, 마치 돌을 깎는 듯 강하면서도 정제된
에너지로 글을 써내려 간다. 이러한 추사의 제스처를 형태로 해석하기 위해 파티클 시스템의
여러 기능 중에서 충돌Collision 기능을 이용하였다. 제스처를 의미하는 빨간 선을 따라 속도를
조절하고, 먹물을 의미하는 파티클의 양을 조절한다. 이는 파티클 시스템에서 따로 설정한
제주도의 바람에 의해 날아가기도 하고 튀어나가기도 하며 움직인다. 이러한 파티클은 3D
종이로서의 돌로 가정한 또 다른 파티클 (형태를 가질 수 있도록 매시로 변형) 과 충돌함에 의해
돌을 깎아 내듯이 형태를 만들어 나간다.

7 추사체 시뮬레이션 1. 파티클의
충돌 기능을 이용하여 추사의
움직임이 제주도의 돌과 바람에
반응하며 형태를 구성해 나간다.
INTENSITY – 강도
DEPTH – 깊이
SPEED – 속도

8 추사체 시뮬레이션 2. 제주도
현무암 중 주요 3가지 종류의 돌의
값을 가정하여 형태의 변화를
실험하였다.
PROPERTIES OF ROCK – 현무함의 종
INTENSITY – 강도
DEPTH – 깊이
SPEED – 속도

INTENSITY
DEPTH
SPEED

7

A-TYPE B-TYPE C-TYPE A-TYPE B-TYPE

PROPERTIES OF ROCK
INTENSITY
DEPTH
SPEED

4.

제주도 대정읍에는 추사가 유배 시절 거주한 집이 기념관과 함께 보존되어 있다. 그리고
트래킹을 하도록 개발된 올레길이 4킬로미터 근방에 위치하고 있다. 지금까지 실험해 온
하이브리드 툴을 통해 추사의 집과 추사가 걸었을 그 올레길을 연결하는 길을 그려 나가기
시작하였다. 첫 단계로, 제주도의 항공 사진을 통해 현재 이용되지 않는 땅을 구분하여 연결한다.
둘째, 추사의 제주도에서의 삶을 토대로 스토리 라인을 구성하여 마스터 플랜을 계획하였다.
스토리의 첫 번째 단계는 추사가 억울하게 유배지로 향하는 배 안에서 글로서 풍랑을 잠잠케 한
일화이고, 두 번째 단계는 유배지에서 아내의 사망 소식을 듣고 절망에 빠지는 이야기이다. 세
번째 단계는 붓 천 자루와 벼루 열 개를 닳아 없앨 정도의 고독한 자기 훈련의 과정이며, 마지막
네 번째 단계는 유배지의 말년에 추사체를 완성하고 모든 것에 초월한 경지에 다다름을
표현한다. 이러한 네 지점의 스토리 라인에 따라 값을 적용, 즉 제스처, 바람과 돌의 데이터 값이
설정되어 파티클 시뮬레이션이 시작된다. 셋째, 디지털 공간에서 파티클 충돌을 이용한 돌을
깎는 과정에 의해 생긴 돌 가루들은 건축과 같은 인공적인 건축물의 재료로서 사용된다. 즉, 돌
가루는 바람에 의해 흩날리며 사이트에 쌓이게 되고 이는 구조체를 만들게 된다. 넷째, 마치
먹물이 종이에 번져 나가듯이 땅에 맞닿은 돌 가루는 땅속의 돌 속으로 서서히 뿌리를 내린다.
그리고 자연적인 현상과 같이 시간의 흐름에 따라 이 구조체는 서서히 침식되어 간다. 마치
한국의 수묵화의 선이 살아서 생명력을 주고 받는 것과 같이, 추사체의 디지털 툴에 의해
디자인된 랜드스케이프는 주변 환경과의 관계 속에 그 자신을 점차적으로 변형시키며 서서히
나이 들어간다.

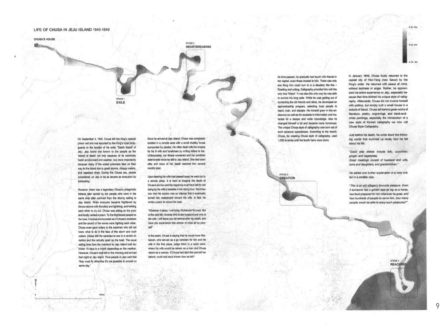

9 스토리 라인을 이용한 마스터 플랜. 추사의 제주도에서의 삶 중 네 지점에 그 스토리에 맞도록 값을 도입하여 파티클 시뮬레이션을 통해 길을 형성해 나가도록 한다.

10 첫 번째 단계 파티클 시뮬레이션. 첫 번째 단계의 스토리 라인에 따라 제스처와 돌, 바람의 값을 설정하여 시뮬레이션 한다. 유배지를 향하는 배에서 글로서 풍랑을 잠잠케 한 일화를 토대로, 바람값은 풍랑을 표현하는 난류의 값을 높이 설정하고, 돌에 대한 값은 바다를 표현하도록 액체에 가까운 값을 설정하며, 제스처는 강한 힘과 속도로 단숨에 그려내는 것으로 가정하여 시뮬레이션을 실시하였다.

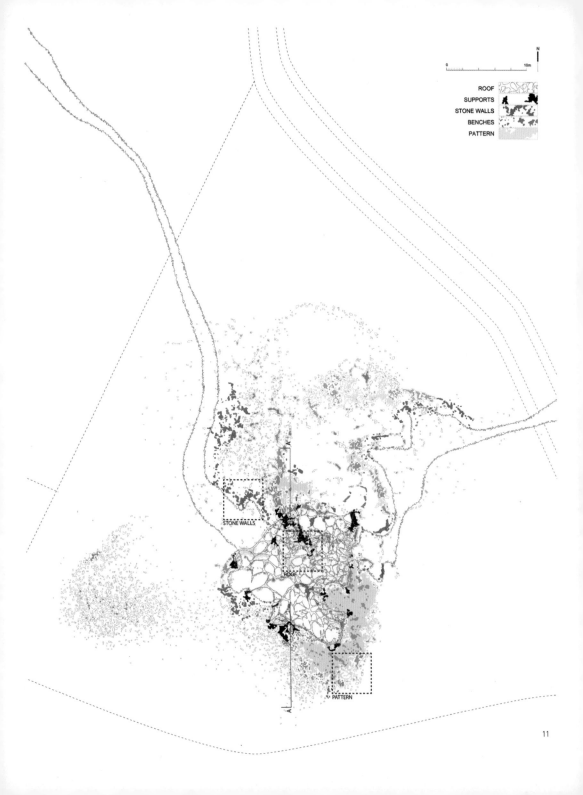

N

0 — — — — — — — — — 10m

ROOF
SUPPORTS
STONE WALLS
BENCHES
PATTERN

A

STONE WALLS

ROOF

PATTERN

A

11 첫 번째 단계 평면. 파티클(돌
가루)은 건축물을 형성한다.
시뮬레이션의 결과로 흩날린 돌 가루는
서로 엉겨 붙어 구조체와 지붕을
형성하거나 땅에 떨어져 쌓여 의자와
돌담 등을 이뤄 나간다.
ROOF- 지붕 구조체
SUPPORTS- 지지 구조체
STONE WALLS- 돌담
BENCHES- 의자
PATTERN- 바닥 패턴

12 첫 번째 단계 단면. 돌가루에
의해 형성된 구조체로서 추사의
길을 구성하며, 땅속에 뿌리 내리듯
정착한다.

13 첫 번째 단계 투시도. 디지털
공간에서의 파티클에 0의해 형성된
이러한 길은 시간의 흐름에 따라,
환경의 영향을 받으며 지속적으로
자신을 변화시켜 나간다.

13

절대 시간과 상대 시간 사이의 시간

임수현

현재 시점의 틈새 공간에 존재하는 만져지지 않는 가상 공간에서의 시간.

그 가상 공간은 현재 공간과 평행하고 동시에 작동하며 현재 공간상에

존재할 수 있는 세계이다. 그 세계를 절대적 시간과 상대적 시간의

차이에서 찾아 그 시간 차이의 흐름을 그려 보고자 한다.

런던대학교(UCL) 바틀렛 건축대학원 M.Arch AVATAR (2006)
종합건축사사무소 건원, 건국대학교 건축대학 겸임교수.
soob222@yahoo.com

1884년 10월 워싱턴D.C, 25개국에서 온 외교관과 몇 명의 천문학자, 기술자들이 국제 회의장에 소집되었다. 수시간의 격론 끝에 영국의 그리니치 천문대의 자오선을 0으로 채택한다는 결정을 했다. 시공간의 기준, 보이지 않는 그러나 누구나 당연하다고 생각하는 절대 시간과 절대 시간 속 절대 공간이 정해지는 순간이다.

같은 시각 런던, 그리니치에 살고 있는 시계공 존 해리슨 3세(목제 시계인 타임키퍼 H-1를 발명한 존 해리슨의 손자)는 가업으로 내려오던 시계 만드는 일을 하고 있다. 존 해리슨은 그날도 여지없이 오차를 최소화할 수 있는 정밀한 시계를 만들기 위해 실험과 제작에 몰두하고 있었다. 그의 작업실은 다양한 실험 중인 시계들로 가득 차 있었다.

존 헤리슨 3세에게 시계와 시간이 갖는 의미는 절대적 질서, 지속적으로 끊임없이 움직이는 다이내믹 시스템, 아니 그 이상이었다. 그를 둘러싼 작업실 안에 여러 종류의 시계들은 각자의 기준에서 출발하여 제각각의 절대 시간을 나타내고 끊임없이 움직이면서 소리와 함께 항상 작업실을 가득 채우고 있었다.

동시에 출발해서 각지의 절대 시간을 나타내는 시계들 사이에 어느 순간부터 시간의 틈[1]이 생겨나고 있었다. 작업실 한 구석에 있던 존 헤리슨 3세는 문득 서로 다른 시간을 표시하고 있는 시계들로 인해 절대 시간에 대한 의문을 품게 된다. 미묘한 시간의 차이를 만드는 시계들로 방 안은 채워져 있다. 이 미묘한 시간의 차이에 무엇이 있을까? 눈을 감고 절대 시간의 존재에 대해 생각하는 그의 앞에 어느 순간 창문 사이로 미풍이 분다. 창문 유리에는 아지랑이처럼 무엇인가 아른거리다 점점 커지더니 그 사이로 강한 빛이 들어온다. 존은 작업실 창문에 생긴 빛을 따라 가며 그 안을 조심스럽게 살펴본다.

존은 그 안에서 하나의 시스템으로 연결된 두 개의 새로운 형상의 시계가 움직이는 것을 보았다. 마치 그 두 시계가 만들어 내는 시간의 흐름이 그 공간이 가득 채우고 있는 것만 같았다. 하나의 시스템에 연결되어 있으며 수만 분의 일 초 차이를 갖는 두 시계. 그 두 시계 사이의 시간의 틈을 통해 새로운 속도와 시간을 갖는 세계로의 여행이 가능하다. 존이 보고 있는 다른 형상의 두 시계는 마치 남녀가 서로 마주보는 듯한 모습이다. 이들은 서로를 투영하고 반사하며 각자의 자아와 그림자의 조화를 통해 절대적 시간과 상대적 시간의 중첩과 틈을 만들어 낸다. 그 공간은 끊임없이 변화하고 움직이면서 절대적 시간과 상대적 시간의 존재의 궤적을 그려 낸다. 그 시간의 흐름의 궤적은 초현실적 형상으로 나타난다.

1 절대 시간이 존재하지만 시계들은 미묘한 시간 차이를 만들어 내고 있다. 시계들 간에 만들어지는 상대적 시간의 차이를 저자는 시간의 틈이라는 가상 공간으로 설정한다.

1 존이 바라본 틈 안. 절대적 시간과
상대적 시간의 차이를 나타내는 가상
공간이다.

2 하나의 시스템에 연결된 물체들은
각자의 시간들을 공간에 그리고 있다.
하나에 시스템에 결합되어 있는
시계들은 시간의 미묘한 차이를 서로
투영하고 반사하며 공간에 수많은
시간의 흔적을 그려 낸다.

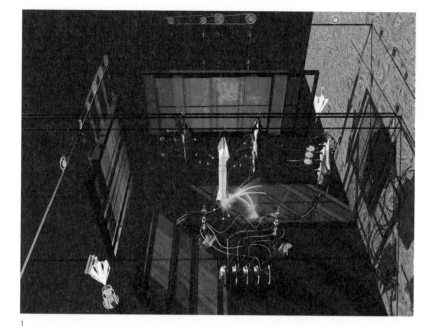

1

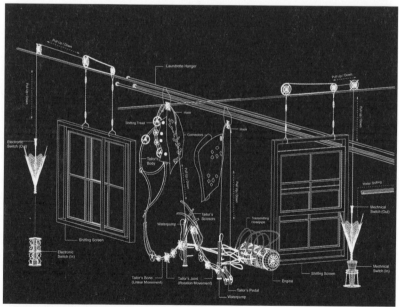

2

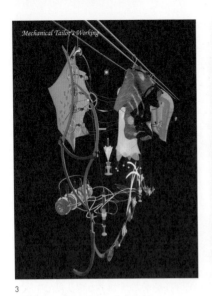

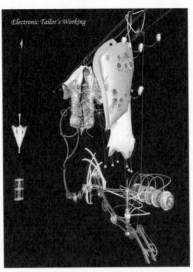

3 새로운 형상의 두 시계.

4 존이 바라본 틈 안의 절대적 시간과
상대적 시간의 차이를 나타내는 가상
공간에서 보여 주는 시간의 움직임.

3

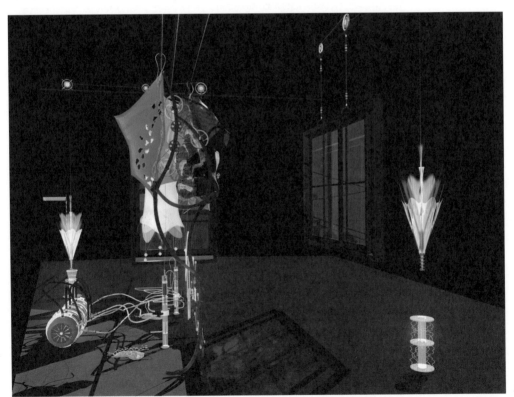

4

5 절대적으로 실제이면서
절대적으로 실제가 아니기도 한
공간.

만져지지 않는 현재 시점의 틈새 공간에 존재하는 가상 공간의 시간, 그러나 가상 공간은 현재 공간과 평행하고 동시에 작동하며 현재 공간상에 존재할 수 있는 구분되지 않는 세계. 존은 그 공간으로 시간 여행을 하고 있다. 작은 빛으로 존을 유인한 가상 공간은 존에게 시간의 차이를 통해 가상과 현실을 자유롭게 넘나드는 시간 여행을 경험하게 한다. 창문 너머로 또 다른 빛이 반짝이며 존을 유혹하고 있고 그곳에는 또 다른 시간의 미묘한 차이로 작동하고 있는 다른 차원의 세계가 펼쳐져 있다.

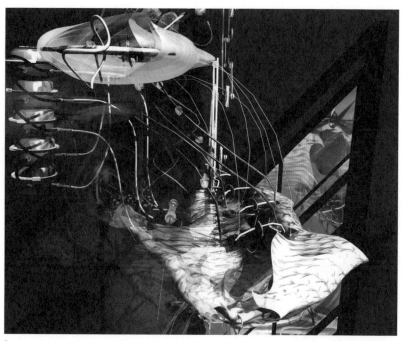

5

창문 틈 사이 늦가을의 바람이 존을 흔든다. 눈을 뜬 그는 어렴풋이 그가 처음에 품었던 절대 시간의 의구심을 다시 떠올려 본다. 존 해리슨이 꿈 속에서 경험한 세계 속 초현실적 공간에서 상대 시간 자체는 존재하지만 이곳에는 존재하지 않는다. 그곳에는 시간의 동일성과 상대성을 적절하게 볼 수 있는, 즉 자신이 부재하는 곳에서 다른 곳으로 바라볼 수 있는 그림자가 생긴다. 작은 빛의 틈새 사이에 존재하는 공간은 절대적으로 실제이면서 절대적으로 실제가 아니기도 한 공간이기도 하다. 그것을 지각하기 위해서는 그 안에 놓여 있는 가상적인 틈을 지나야 할 필요가 있다. 존 해리슨은 잠시 그 지점을 경험한 것이다. 한번쯤은 존 해리슨이 경험한 가상과 현실이 공존하고 교차되는 미묘한 시간의 차이를 경험하기를 바란다.

6

a

b

c

6 실제와 가상의 상대적
관계성의 묘사.
a 상대 시간 속 절대 시간과의
연결 고리.
b 절대 시간의 틈 사이 상대 시간.
c 상대 시간의 궤적을 가상
공간에 그려 냄.
d 절대 시간에서 상대 시간으로
열린 중첩의 틈들.
e, f 절대 시간 속으로 투영된 상대
시간의 궤적.

d

e

f

어둠의 미적 잠재성

박경식

The Aesthetic Potential of
Darkness

인간의 모든 편견과 인식을 벗어난 순수한 존재로의 어둠에 대한 인간의 성찰.
이 프로젝트의 목적은 어둠의 미적 잠재성이란 본래적 속성을 통해 어둠에 대한
인간의 부정적 편견을 깨고 그 진정한 가치를 보여 주는 것이다. 목적 실현을 위해
제안된 건축물인 지하 성당은 어둠에 대한 편견을 바꾸기 위한 거대한 장치이다.
결국 점차적으로 다른 농도의 어둠을 경험한 인간이 어둠에 대해 편견 없는
성찰을 하게 되는 것이 이 내러티브의 가장 큰 골격이다. 지하 성당은 디자인
과정에서부터 시공의 방법까지 동시적인 상황의 존재론적 의미에 바탕을 두고
디자인되었다. 예로 빛의 의미를 보여 줌으로써 어둠의 존재론적 의미가 강조되는
것처럼 이 동시적인 의미의 장치가 공간 전체 형성의 모티브가 된다. 이런
프로세서는 지하 공간이 가지고 있는 실재적 특징을 통해 발현되며 어둠에 둔
편견의 변화를 위한 건축의 디테일로써 존재한다. 동시적 관계는 어둠과 빛,
죽음과 삶, 형태와 공간, 개인적인 것과 공공적인 것, 내적 지향성과 외적 지향성
그리고 오감을 통한 경험과 시각적 경험 등을 포괄한다. 건축은 결국 경험과
체험에서 이해되고 평가된다. 이런 이유로 이 글은 크게 건축이 설계된 1900년
초기 시기와 100여 년 후 건축물의 완성 이후 사람들의 경험과 체험이 이루어지는
시기로 구성하였으며, 건축의 배경과 이후에 어떤 경험과 체험이 가능할지를
상상하여 기술하였다.

런던대학교(UCL) 바틀렛 건축대학원 M.Arch AD with Distinction (2011)
Atelier Archi@Mosphere
kyungsik.p@gmail.com

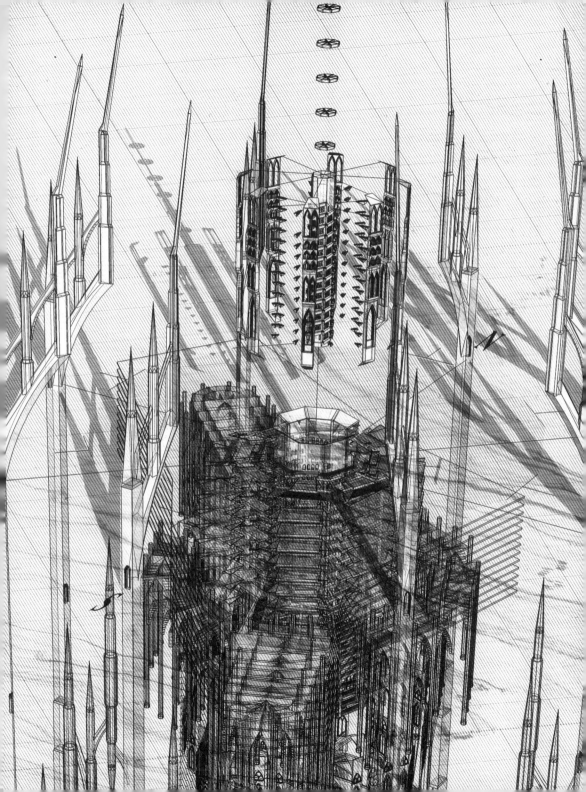

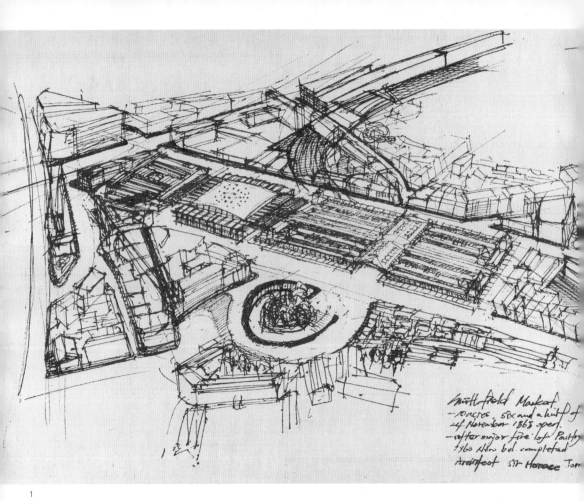

1

1 스미스 필드 시장,
로톤다 스케치.

〈임페리얼 모뉴멘탈 홀 앤 타워Imperial Monumental Halls and Tower〉는 이루어지지 않았다. 소수를 위한 기념비 계획은 신흥 지주 세력의 정치적 영향력으로 불발이 되고 만 것이다. 1902년 그러니까 3년 전 에드워드 7세는 그와 알렉산드라 왕비의 즉위식에서 미래에 대한 커다란 포부를 표명하였다. 그것은 1897년 빅토리아 여왕의 다이아몬드 주빌리 해에 그녀에게 헌정된 바로크 양식의 세인트폴 대성당과 비견되는 고딕 양식의 왕실 기념비의 실현이었다. 이는 전혀 놀라울 만한 사건은 아니었다. 줄곧 성직자들은 지난 몇 년간 웨스트민스터 사원에 더 이상 왕실 기념비가 부족하다는 이유로 새로운 기념비의 필요성을 끊임없이 제기해 왔기 때문이다. 오히려 불발된 것 자체가 더 놀라운 사건이었다. 풍부한 자본력과 쉴 틈 없이 발전하는 기술력은 사람들에게 더 높고 더 큰 자극적인 것에 환상을 품게 하였고, 이러한 분위기는 런던의 가장 높고 가장 큰 기념비적 건축의 탄생을 모두 환영할 줄 알았기 때문이다.

세상은 항상 쉼 없이 변하고 어쩌면 내가 알고 있는 세계는 내가 알고 있는 세계가 아닐 수 있다는 생각을 하게 했다.

런던 교구 건축가인 존 폴러드 세든John Pollard Seddon과 나(에드워드 베키트 램 Edward Beckitt Lamb)는 지난 2년간 임페리얼 모뉴멘탈 홀 앤 타워의 실현을 위해 보냈다. 우리를 포함한 영국의 많은 건축가는 에드워드 7세의 성명 표명 이후 거대하고 값비싸며 시간성을 초월한 기념물의 창조로 해가 지지 않은 영국의 가치를 실현시키기 위해 열정적인 시간을 보냈다. 1904년 우리는 웨스트민스터 사원 인접한 거대한 고딕 양식의 〈임페리얼 모뉴멘탈 홀 앤 타워〉 계획을 발표하고 영국 왕립 미술원에 전시하였다. 규모는 111미터 세인트폴 대성당을 능가한 167미터로 인접한 빅벤과 빅토리아 타워를 능가하는 계획안이었으며 타워 아래에는 20미터 너비의 리셉션 홀을 통해 웨스트 민스터 사원과 연결도 되었다. 이 계획안은 바로 모든 다른 안들을 압도했고 왕족과 귀족, 성직자들의 열렬한 지지를 받았다. 설계 안 발표 이후 1년 동안 존과 나는 세상의 중심에 있는 듯했다. 하지만 이제 더 이상은 아니다.

오늘도 역시 스모그로 가득하다. 옳다고 믿던 기술의 진보는 삶을 좀 더 윤택하게 만들었지만 소중한 많은 것을 잃어버렸다는 것을 부인할 수 없는 듯하다. 런던……, 이곳은 더 이상 행복한 삶을 위한 도시가 될 수 없다. 그럼에도 더 나은 삶의 희망으로 가득 찬 사람들의 도시로의 러시는 계속되고 있다. 하지만 그들을 기다리는 것은 비참한 주거 환경, 가혹한 노동 환경, 노동력 착취……, 그들에게는 암흑의 시대이기도 하다. 프로젝트가 물거품이 된 이후로 난 세상의 변화가 보이기 시작했다. 내가 믿고 있던 세상과는 전혀 다른 현실이다. 너무나 당연하다고 여겨 왔던 것들이 그렇지 않다는 것은 나에게 많은 것을 생각하게 한다. 무엇인가 해야 함을 느낀다. 세상은 변하고 있다. 어제와 오늘의 세상은 내일의 세상과 달라야 한다.

1906년 여름 흥미로운 뉴스가 한 동안 런던을 뒤집어 놓았다. 센트럴런던 북쪽에 위치한 스미스 필드 시장 건물과 육류 운송을 위한 지하 철도 연결 공사 중 지반 붕괴 사고가 일어난 것이다. 하지만 런던 시민들을 흥분하게 만든 것은 사건 그 자체가 아니라 붕괴 사고로 인해 발견된 지하 300미터 규모의 거대한 지하 동굴이다. 이 동굴의 규모는 스미스 필드 광장 중심에 있는 로톤다를 중심으로 광장 전체를 커버하는 규모였다. 상상하기 힘든 규모를 지닌 그 지하 동굴의 우연한 발견은 런던 시민의 관심을 끌기에 충분했다.

지하 동굴은 아름다웠다. 런던 지하에 지구 역사적 시간 동안 물에 의해 환상적인 공간으로 조각되어 왔다. 난 조사를 위해 파견 팀에 합류하여 이곳에 와 있다. 런던 지하 지질 구조 특성상 석탄층을 지난 지하 깊은 곳 석회층에서 거대한 석회질 공간이 형성될 수도 있다는 가설은 이 동굴의 발견으로 입증된 셈이다. 아름답다는 말로는 설명이 부족하다. 서늘하고, 기온의 변화가 거의 없는 듯하다. 이곳의 공기가 싫지 않다. 이곳에서 느끼는 어둠은 내가 알던 것과 전혀 다른 의미로 다가왔다. 나에게 있어 어둠은 이분법적 사고 속에서 항상 악마의 편이었다. 하지만 어둠은 단순히 빛의 부재가 아닌 듯하다. 스스로 긍정적인 무엇이다. 빛으로 가득 찬 공간은 세상의 물질성에 의해 내가 제거되지만 어둠은 나를 가득 채우고 직접 어루만지며 감싸며 관통한다. 이 경험은 알 수 없는 것에서 오는 신비한 감정을 유발한다. 벌써 이 동굴을 조사하러 이곳에 온 지도 꽤 많은 시간이 흘렀다. 이제 이곳은 나에게 존재 이상의 느낌을 갖는다. 그것이 무엇인지 정확히 알 수는 없지만 이곳과 이렇게 마주하고 있으면 홀로 스스로를 만들어 온 거대한 건축적 창조물 속의 흐름이 된 것 같은 기분이다.

2 빛과 함께 물에 비쳐 지하로
떨어지는 도시의 정보. 프로젝트
초기 건축가의 콘셉트 드로잉.

2

3 새로운 시대를 위한 새로운
시스템. 프로젝트 초기 콘셉트
드로잉.

3

1년째 같은 고민이다. 동굴 조사의 경험이 내게 강한 영감과 자극을 주었음을 인정하지 않을 수
없다. 이런 자극은 기념비 설계 이후 찾아온 세상의 깨달음과 강하게 묶여 나로 하여금
무엇인가를 하도록 만들었다. 난 지금 변화하는 세상을 위한 그 무엇을 계획 중이다. 세상에 없는
새로운 것을 만들어 내기 위해 이전에 존재했던 모든 기준들은 의미가 없어진 듯한 느낌이다.
무엇인가를 발견해야 한다. 새로운 시대를 위한 새로운 패러다임과 논리…….
이 계획은 선택된 소수를 위한 계획이 아닌, 가혹한 시대를 살아가는 모두를 위한 계획이어야
한다. 알 수 없는 미래를 향한 계획이어야 하고 지난 내 과오의 반성이어야 한다. 나는 균형과
조화를 이루고 싶다. 귀족과 시민들의 조화, 과거와 알 수 없는 미래의 조화, 공간과 형태, 삶과
죽음, 빛과 어둠. 동시적이면서도 명확히 분리되어 인식되는 근본적인 것들의 조화를 고민하며
계획을 완성시켜 나가야 한다. 이런 바람은 이 거대한 계획 모든 곳에 은유적으로, 때로는
직접적으로 조각되어야 한다. 나는 지하의 내적 지향성에 주목하고 있다. 지하 공간은 공간과
어둠만이 존재한다. 죽은 자들만을 위한 세상이기도 하다. 이러한 생각들은 지하가 가지고 있는
근본적 요소의 이해와 어둠에 대한 사람들의 편견을 극복하는 것이 프로젝트의 핵심임을
직감적으로 알게 했다. 이 프로젝트의 핵심은 인간의 어둠에 대한 거대한 편견을 걷어내는
것이란 것을…….어둠에 대한 미적 고민, 그것이 사람들을 이곳으로 이끌 것이다.

정신이 맑다. 새벽 4시 어김없이 눈이 떠진다. 2017년 6월 어느덧 이곳에 온 지도 6년이 지났다. 이젠 이전에 겪던 극심한 불면증은 사라졌다. 이 공간은 그저 나에게 어머니의 자궁같은 편안함을 느끼게 한다. 이 공간에 창문은 없다. 하지만 답답함을 느끼지 않는다. 기본적인 생활이 가능한 최소한의 공간인 직경 30센티미터 홀 7개를 통해 지상의 시간을 가늠하는 것이 가능하기 때문이다. 원형의 상징적 심볼 형태의 홀 7개를 볼 때마다 이것을 상상한 사람을 경의의 눈으로 바라본다. 얇은 금속판을 원통형으로 말고 그 안을 광을 내어 이 거대한 건축물 모든 곳에 오로지 자연광만을 이용한 조명이 가능하게 하였다.

4 지하 성당의 디테일 분해도.

사람들은 이곳을 어둠의 성당이라 부른다. 이곳의 정식 명칭은 〈필드 성당〉이다. 건축가 에드워드 베키트 램에 의해 설계되어 2011년 6월 정확히 1백 년 만에 완공되었다. 이 성당은 이러한 별칭에 맞게 지상 167미터, 지하 300미터로 구성되어 있는 거대한 그리고 유일한 지하 성당이다. 지상 스미스 필드 광장 위로는 오로지 성당의 첨탑 부분만이 드러나 있다. 이 성당은 그해 엘리자베스 여왕 2세의 즉위 60주년 기념해인 다이아몬드 주빌리에 그녀에게 헌정되었다. 하지만 그녀는 다시 런던의 모든 사람에게 이 성당을 바쳤다. 이 성당은 남서쪽 세인트폴 대성당과 함께 센트럴런던의 랜드 마크로 사랑받고 있다. 결국 영국의 위대한 두 여왕은 런던의 모든 이에게 나아가야 할 방향을 보여 주고 있는 셈이다.

오늘도 지하 30미터 지점에서 하루를 시작한다. 이른 4시쯤 이곳을 방문하고자 하는 사람들은 내가 하루를 시작하기를 기다리고 있다. 나는 이곳을 찾는 사람들을 안전하게 때론 엄숙하게 그들이 경험하지 못한 새로운 세상을 열어주는 일을 하는 수도사이다. 자연광만을 광원으로 이용하기 때문에 해가 지는 시간 이후에는 초를 이용해 생활을 한다. 이러한 이유로 여행자들과 추도를 목적으로 이곳을 찾는 사람들은 해가 진 시간 이후에는 엄격하게 출입이 통제된다. 일출 시간부터 일몰 시간까지는 결국 신이 인간에게 이 성당을 허락하는 시간이다. 1년의 모든 날은 저마다의 지침을 가지고 이 거대한 성당을 숨쉬게 한다.

성당을 참배하기 위해 그들이 가장 처음 목도하는 것은 바로 유일하게 지상에 드러난 첨탑이다. 지하 성당은 기능과 체험의 성격에 따라 여섯 단계로 나눌 수 있다. 그 첫 번째 단계인 이 첨탑은 성당 건축 시 지하의 석회질 암석으로 지어졌다. 성당 모든 곳을 비추는 빛을 모으는 설비와 공조 설비가 갖추어져 있고 관리를 위해 사람이 들어갈 수 있는 최소한의 통로가 마련되어 있다. 지하 성당의 원활한 운영을 위한 시설은 역설적이게도 지상 제일 높은 곳에 위치하고 있다. 그 아래로 지상과 지하로의 흐름을 만드는 2개의 로톤다는 그 원형의 중심 바깥쪽으로 병렬 배치되어 있다. 중앙에 가까운 두 개의 램프는 성당 진입과 출구를 위한 램프이며 바깥쪽 램프는 주차장으로 연결되어 있다. 건설 초 바깥쪽 로톤다는 산업화로 인해 희생을 당하던 프롤레타리아들의 주거 공간으로 설계되었다고 한다. 그들을 위한 지하 주거 공간은 현재

4

센트럴 런던의 원활한 기능을 위해 주차장으로 활용하고 있다. 용도만 달라졌을 뿐 스미스
필드의 공공적 성향에 맞게 스스로 변화해 온 것이다.

5 로톤다의 투시도와 섹션 혼합
이미지.

5

더블 로톤다의 북서쪽 스미스 필드 시장 방향 입구가 성당의 유일한 진입로다. 이 말은 즉,
다시는 이 길을 통해 외부로 나갈 수 없음을 의미하기도 한다. 참배객들은 입구 반대편의 유일한
남동쪽 출구로 이 성당을 벗어나게 될 것이다. 이 성당의 두번째 단계인 이곳은 어둠의 성당을
거대한 미궁으로 느끼게 하며, 사람들로 하여금 새로운 세상에 대한 긴장감을 불러일으킨다.
성당 건축가는 이 거대한 건축물에 세상의 조화를 담고 싶어 했다고 한다. 이를 실현시키기 위해
그는 성당을 통해 깨달음을 얻은 자와 그 깨달음을 얻으러 가는 자를 엄격히 분리하고자 했다.
진정한 경험을 통해 그 진리에 가까워지기를 바라면서. 더블 로톤다는 그런 첫 번째 건축적
장치이다. 그들은 가장 가까이에서 777개의 아치형 로톤다 창을 통해 서로를 바라볼 수 있으나
만날 수는 없다. 죽은 자와 산 자가 만날 수 없으나 근본적으로는 하나인 것처럼……

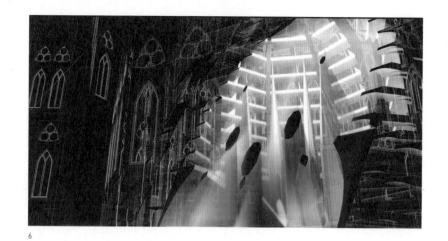

6

더블 로톤다의 좁은 길을 따라 내려오면 필드 성당의 세번째 단계인 탁 트인 거대한 지하 성당의
볼트를 맞이하게 된다. 판테온 타입의 거대한 원형 볼트를 직접 손으로 만지며 광장으로
내려오자마자 갑자기 맞이하게 되는 거대 공간의 직접적 경험은 사람들을 어리둥절하게
만든다. 게다가 건축물의 외부 디테일이 조각되어 있기에 더 그렇다. 모든 고딕 몰딩은 음각으로
디자인되어 있다. 당연히 지하 50미터 지점을 내려온 사람들에게는 이 공간이 외부인지
내부인지 알 수 없는 분위기를 경험하게 한다. 지하는 원칙적으로 공간만이 존재한다.
무의식적으로 지하를 경험하면 공간만을 의식한다. 어쩌면 둘러싸여 있다는 느낌은 근원적이며
우주적인 것이 아닌가 한다. 심지어 우리가 어디에 있다 하더라도 말이다. 자궁, 방, 거리,
지평선과 지구의 반구. 우리가 내부적 존재라는 근원적 인식을 건축가는 잘 설명하는 듯하다.
하지만 이런 감각을 뒤로 하고 그들은 지하이면서 지하가 아닌 그 무엇, 명확하지만 명확하지
않은 동시적 상황 또한 경험하게 된다.

이런 동시적 상황은 성당의 네 번째 단계에서 극대화된다. 판테온 타입의 거대한 램프를 통해
내려오면 지하 공간이라고는 상상할 수 없는 거대한 광장이 펼쳐진다. 이곳은 마치 어느 밤,
역사적 도시의 광장에 다다른 것 같은 분위기를 연출한다. 공간의 부분적인 어둠 때문에 광장의
크기를 가늠하기는 어렵다. 고개를 들어 하늘을 보면 광장에 있지만 동시에 한 건축물의
내부임을 감지하며, 이전에 어느 곳에서도 경험하지 못한 모호한 느낌을 받는다. 이러한 과거의
경험으로는 이해되지 않은 느낌은 고딕 성당의 버트레스 첨탑의 상층부를 바로 눈앞에
목도하면서 극대화된다. 외부도 내부도 아닌, 건축이자 공간. 지하 내부에 원형을 이루며 서 있는
고딕 버트레스 첨탑은 그들이 서 있는 세상을 지탱하는 구조물이자 더 깊은 어둠의 성당 내부로
내려가는 연결 통로이다. 그들은 고딕 성당의 상징인 하늘 높이 뻗어 있는 버트레스 첨탑
상층부를 바로 눈앞에서 보면서 그들 스스로 고딕 성당과의 관계의 경계 어디엔가 있음을
감지한다.

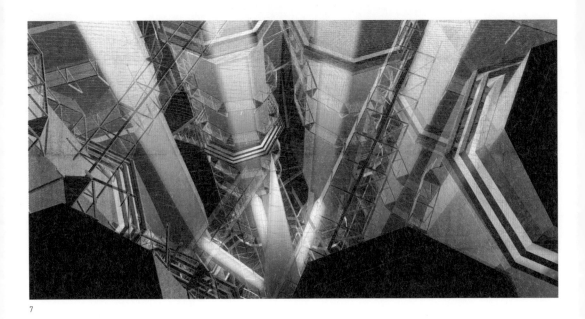

7

이 광장 아닌 광장에는 살아 있는 자를 위한 성당으로 들어가는 입구가 존재한다. 그들은 성당으로 들어가면서 어딘가 내부로 들어 왔음을 드디어 인지하게 된다. 이 지하 성당은 죽은 자와 산 자가 만나는 곳이다. 그들은 이곳에서 과거의 죽은 자들을 추모하며 그들의 미래를 신에게 기도하는 공간이다. 이 성당을 들어서는 모든 이들은 또 한번 그들의 편견과 조우하며 당황한다. 지하 공간의 풍부한 빛을 경험하기 때문이다. 이는 자연스레 신과 인간이 만나는 곳의 성스러운 공기로 인해 놀라움을 발산시킨다. 빛의 존재감 또는 어둠의 존재감은 서로 조화를 이룰 때 그 존재를 드러내고 아름다움으로 탄생한다. 사람들은 이를 경험하게 된다. 그리고 지하 성당을 거쳐 다시 광장에 들어서면 그들은 대부분 자신이 서 있는 그 위치가 성당의 내부인지 아님 외부인지 신경을 쓰지 않는 것 같다. 그저 그 사이의 어느 경계에 있음을 몸으로 이해한 듯한 느낌을 받는다.

7 필드 성당의 네 번째 단계
투시도 섹션 혼합 이미지.

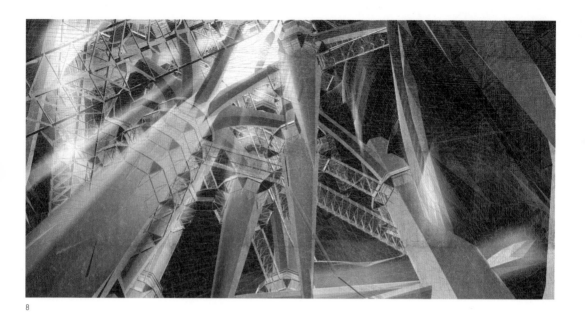

8

모든 이들이 그 다음 장소로 내려가는 것은 아니다. 지하가 주는 편견과 두려움 때문일 것이다. 칠흑 같은 어둠이 인간의 근본적인 두려움을 선동하는 가장 강력한 장치임은 틀림없다. 용기 있는 자만이 진리를 깨닫듯, 지하로 내려가는 이들 대부분은 누군가를 추모를 하기 위해서 아님 의도적으로 지하 세계에서 무언가를 얻기 위해서이다. 지하로 내려가면서 그들은 더욱 더 어두워지는 것을 온몸으로 느낀다. 지하 공간은 시각적 경험으로 존재하는 곳이 아니다. 그곳은 인간 스스로의 내적 경험을 통해서만 존재한다. 온몸이 어둠으로 감싸졌을 때 사람들은 드디어 세상을 온전히 받아들일 만큼 순수해진다. 이런 의미에서 위대한 건축은 우리들과 세상의 화해에 대한 예술이라고 말할 수 있다. 아래로 내려갈수록 시야의 의존도는 떨어지지만 다른 감각들이 풍부하게 살아난다. 짙은 그림자나 어둠은 이런 의미에서 근본적인 것으로 다가온다. 이것들은 시각의 예민함을 조절하고, 모호한 거리와 깊이를 만들며, 무의식의 지엽적인 시각과 접촉의 세계로 초대한다. 그들은 세상에 존재하는 모든 것과의 거리감이 사라진 것과 같음을 느낀다. 그리고 감각의 한계에서 오는 편견의 틀에서 조금씩 자유로워진다. 이 지하 세계 버트레스 첨탑을 따라 내려가면서 사람들은 점점 자신과 공간, 자신과 또 다른 이들과의 관계 속에 있는 더 중요하고 더 깊숙한 자신을 마주하게 된다.

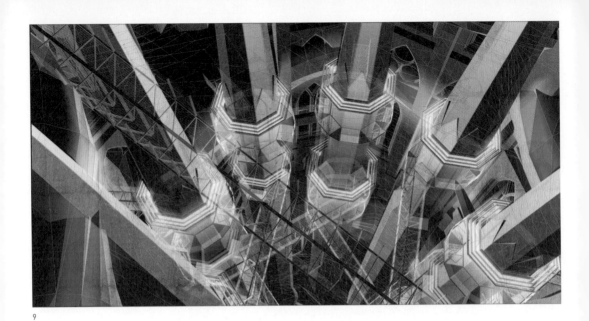

9

인공적으로 구축된 이전 단계와는 다른 공간이자 동시에 건축인 이곳은 인공물과 수직으로
만들어진 자연 발생적인 동굴과의 조화를 이룬 곳이다. 이곳에서 그들은 고딕 성당의 벽이 암벽
사이로 드러남을 보게 된다. 그 벽 넘어 안쪽은 죽은 자를 위한 성당이다. 첨탑과 기형적 지하
동굴은 서로 지지하며 균형을 이루고 있고 이들은 산 자와 죽은 자의 경계를 만들어 내는 고딕
성당의 벽면으로 존재한다. 이 벽 내부는 온전히 죽은 자들만을 위한 공간이다. 태고부터
그러했듯 이곳은 완전한 공간이며 건축으로 존재하지 않은 유일한 성당의 한 부분이다. 그들은
끊임없이 내려간다. 그들은 드디어 자신이 가지고 있는 모든 감각을 통해 세상을 이해하는 법을
배우게 된다. 시각적 판단으로 만들어진 많은 세상의 편견들과 싸울 준비가 된 것이다.

9 필드 성당의 여섯 번째 단계의
투시도 섹션 혼합 이미지.

10

그들은 이제 마지막 단계로의 여행만을 남겨 두었다. 그들은 드디어 죽은 자를 위한 공간으로 들어갈 용기가 생기게 된다. 이 지하 성당의 가장 아래에 서 있는 그들은 죽은 자와 산 자의 경계를 위해 만들어 놓은 고딕 성당의 벽을 넘어 순수한 지하 성당으로 들어가게 된다. 그곳은 어떠한 빛도 존재하지 않고 오로지 칠흑 같은 어둠만이 존재한다. 하지만 그들은 그곳에서 두려움과 고통을 느끼지 않는다. 그들은 그들의 어머니의 자궁과 같은 그들의 고향으로 온 듯 평온한 마음에 몰입되어 있다. 그들은 온몸으로 그곳을 이해하고 있다. 결국 그들은 드디어 어둠의 존재의 근원을 이해하고 그에 대한 어떠한 편견도 같지 않게 된다.

10 필드 성당의 마지막 단계인
어둠의 방 입구 투시도 섹션
혼합 이미지.

수축 도시
내일을 위한 전원도시

김형구

Shrink City London:
Garden City for
Tomorrow

도시는 정보의 교류, 물질적 교류를 위한 공간적, 물리적 이동의 제약을
극복하기 위해 사람들이 모이고 밀집되면서 시작되었으며, 산업 혁명
이후 대량 생산 체제는 급속한 과밀 도시를 탄생시켰다. 그리고 교통의
발달로 그 물리적 거리는 점차 좁아지고 도시는 확장하였고, 때론 신도시
개발로 이어졌다. 이제 정보 통신이라는 새로운 기술은 그 물리적
한계마저 사라지게 하고 있다.

현재는 미래를 비추는 과거라는 대전제 속에서 이 이야기는 시작된다.
1898년, 런던을 벗어나 새로운 이상 도시를 꿈꿨던 영국의 도시 계획가
에버니저 하워드의 마지막 회상이라는 가상의 시나리오를 통해 미래
도시의 모습을 유추하고 2050년 런던의 도시 공간 변화를 예측하고
계획한다.

런던대학교(UCL) 바틀렛 건축대학원 M.Arch UD (2008)
(주)삼우종합건축사사무소.
withkoo@gmail.com

"Roots"
R.Atherton
'11

도시, 정보 교류의 장소

1 런던 옥스퍼드 거리, 1928년

1

교류를 위한 물리적 이동과 그 방법의 발전에 따라 도시는 다양한 모습으로 변화되어 왔다.
거리는 건물과 건물, 공간과 사람을 이어 주는 소통과 교류의 공간으로, 물자 이동은 물론 정보
교류 등 도시 속에서 그 역할을 충실히 수행했다.

How can we do
with huge volume of existing
road surface area in the urban fabric?

What if all the pavement disappeared
in the future city?

?

What will happen to our cities
if we can do most of daily activities at one place
because of the advanced technology such as
virtual reality?

2

만약 〈증강 현실〉[1]이라는 새로운 기술로 정보의 전달이 더 이상
물리적 한계와 그 이동에 구애받지 않을 때, 도시는 어떤
방법으로 그 거대한 변화에 대처할 수 있을까? 수많은 도시
인프라 중 도로는 평면적인 공간의 30%를 차지한다. 그 기능이
사라져 버린다고 가정하고 역할을 잃은 거대한 도시 공간을
채워 가는 행위가 미래 도시를 그리는 상상의 첫 시작이 될
것이다.

2 런던 옥스퍼드 거리, 2028년

1 Augmented Reality(AR). 현실의 이미지나 배경에 3차원 가상 이미지를 겹쳐서 하나의
영상으로 보여 주는 기술. 증강 현실은 또한 혼합 현실(Mixed Reality, MR)이라고도 한다.

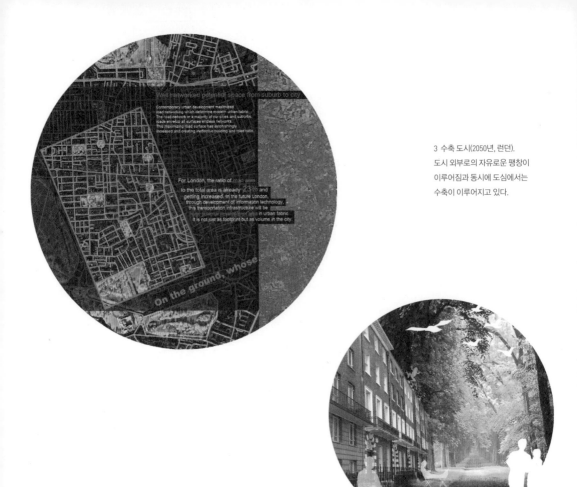

3 수축 도시(2050년, 런던).
도시 외부로의 자유로운 팽창이
이루어짐과 동시에 도심에서는
수축이 이루어지고 있다.

3

더 이상 빈 곳이 없어 보였던 거대 도시 런던. 그곳에서 1/3 면적을 차지하던 물리적 이동을 위한
공간인 〈거리.〉 새로운 가능성의 공간이 될 지상의 거리는 누구의 공간이 될 것인가? 거미줄처럼
연결되어 사람과 장소를 이어 주던 공간인 〈거리〉를 통해 미래 런던의 새로운 모습을 상상해
본다.

이상 도시를 꿈꿨던 에버니저 하워드의 회상

1928년 겨울 런던의 차가운 거리. 흐릿한 가스등 아래를 소리 없이 지나던 왜소한 노인이 오래된 계단을 오른다. 2층 그의 방, 아주 오래전 도망치듯 떠났던 그곳에 다시 돌아온 노인은 힘겹게 중얼거린다.

「런던, 희망이 사라진 거대 도시……」

이내 노인은 먼지 쌓인 낡은 소파에 몸을 맡긴다. 뿌연 창문 너머 희미하게 보이는 웨스트민스터 사원의 실루엣을 바라보다 괜히 목이 막힌 듯 헛기침을 한다.

「빌어먹을 스모그……」

북적이는 사람들, 시큼한 사람 냄새, 시끄러운 소음으로 변해 가는 거대 도시. 당시의 젊었던 에버니저 하워드는 증오와 혐오로 도시를 홀연 떠났다. 젊고 희망적이며 순수했던 그에게 도시는 고향을 떠나온 순박한 사람들을 가두어 날카로운 발톱을 세운 동물로 변화시키는 차가운 우리였다. 그러나 지금 그 젊은 에버니저 하워드는 사라지고 없었다. 도시에 잠기듯 신음하며 과거를 회상하는 왜소한 노인만이 낡은 방에 있었다. 무력한 회상의 정적을 우편 배달부의 벨 소리가 깬다. 전원 도시 협회로부터 전해 온 레치워스에 관한 소식. 노인은 읽어 볼 생각도 없이 벽난로에 불을 붙인 후 제자리로 돌아와 조용히 눈을 감는다.

「전원 도시, 그것은 단순히 과거로의 회기였던가 아니면 진보적인 유토피아였나?」

4 영국의 에버니저 하워드(E. Howard, 1850~1928)가 계획한 1989년 이상 도시의 모형. 영국의 산업 혁명 이후 발생한 과밀, 오염 등 도시 문제의 해결책으로 인간답고 쾌적한 환경의 이상적 자립 도시를 제시하였으며 근린주구 이론 등 전 세계 도시 계획에 많은 영향을 미쳤다.

2028년 겨울 런던, 새로운 가능성의 공간

눈 덮인 거리, 노인은 소파에서 힘겹게 일어나 낡은 액자에 걸린 자신의 이상 도시 계획안을
물끄러미 바라보았다. 이제 늙어 버린 그에게 그것은 마치 한 폭의 추상화나 마찬가지였다.
노인은 자신의 오랜 친구이자 제자인 청년에게 말을 건넨다.
「사람들의 생활은 더 이상 물리적인 이동에 구애받지 않고, 그 대신 정보의 교류가 주를 이루고
있지. 완전한 것 같았던 도시는 어느 순간 그 기능을 상실해 버렸네. 아니, 이제 도시라는
단어조차 생소하지 않나?」
소프트웨어의 속도를 단 한번도 따라잡지 못한 하드웨어는 숨 가쁜 추격을 포기한 지 오래였고,
이제는 그 기억에서 조차 사라져 버렸다. 돌이켜 보면 지난 수백 년의 시간 동안 인프라라는
이름으로 거대 집단 생활을 이끌어 왔던 도시 구조는 시대의 요구에 충실히 대응해 왔고 때론
보다 더 쾌적한 집단 생활을 위한 나침반이 되어 사회를 이끌어 주었다. 건물들의 창문과
출입구는 도로와 가로등 기반 시설들로 접속되고, 서로가 연결된 기능의 공간들은 사람들의
물리적 소통의 장소를 제공해 왔다. 하지만 공간 사이를 물리적으로 이어 주던 마차와 기차,
자동차는 단지 그 접근 방식과 눈부신 속도의 발전만이 있었을 뿐 혁신의 변화는 없었다.
이제 사람들의 대화는 물리적 연결에서 벗어나 온라인과 가상 현실로 점차 확장되고 있다.
필요한 물체는 어디서든 물리적인 출력이 가능하고 언제든 다시 재조합될 수 있다. 노인은 다시
깊은 생각에 잠겼다.
그림자처럼 따라 다녔던 물리적 장벽이 사라진다면 우리가 꿈꾸던 〈이상 도시〉는 어떻게
변화될까?

7 증강 현실을 통한 도시 공간
사용의 변화. 물리적 제약을 극복하는
증강 현실 기술을 통해 도시에
흩어져 있던 다양한 활동의 공간들이
통합되고 도시의 물리적 공간 사용이
재편될 때 개인별 도시 공간 사용
면적은 감소할 수 있다.

끝없이 펼쳐질 것 같았던 도시, 하지만 고속의 철도와 넓은 대로를 따라 끝없이 물리적 확장을 계속하던 런던은 이제 수축되고 있다. 그리고 동시에 기술의 발달로 도시는 팽창했다. 노인은 청년을 바라보면서 말을 이었다.

「모든 것에는 균형이 있지. 우주의 팽창과 수축, 소멸도 자연의 법칙이야. 다만 나는 눈앞에 다가올 수축의 속도가 두렵다네. 선형의 인프라 공간은 시대의 변화에 의해 생겨나 소멸을 기다리는 도시 속 공간들을 따라 마치 거대한 협곡처럼 그 중심으로 밀려들어 오겠지. 그것은 도시의 분열 혹은 균열일 수도 있지. 하지만 우리에게 새로운 가능성의 공간으로 다가올 수도 있어.」

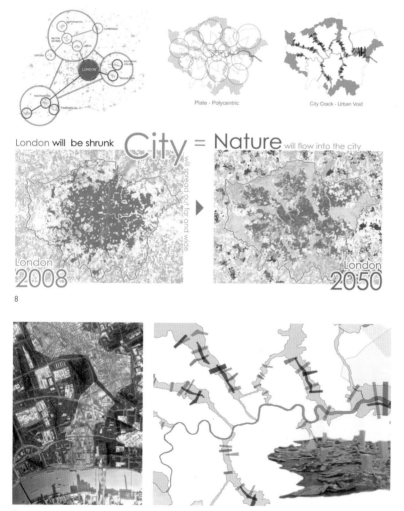

Plate - Polycentric

City Crack - Urban Void

London will be shrunk City = Nature will flow into the city

will spread out far and wide

London 2008

London 2050

8

9

8 (1) 분산된 집중(Decentralized Concentration)으로 런던 주변 주요 도시들은 광역권으로 묶이며 통합된 단일 핵으로 집중되고 광역권별로 분산된다.
(2) 런던 내부 역시 산업의 중심, 상업의 중심지 등 개별 핵을 중심으로 집중되며 주요 교통의 결절점을 따라 분산된다.
(3) 개별 핵을 중심으로 수축, 압축된 개별 단위(Polycentric)의 경계부를 따라 지역판(Regional Plate)이 분열되고 새로운 빈 공간이 생성된다.

9 현재의 지역 토지 이용 현황(도시 지역 용도, 교통, 산업 구조)과 인문 사회 지표(인구 분포, 소득 분포)등 현황 자료와 개별 요소별 가중치가 적용된 쇠퇴 지수를 산정하여 경계 지역과 분열이 예상되는 지역 등 런던의 미래 도시 평면적 공간 재편을 가정한다.

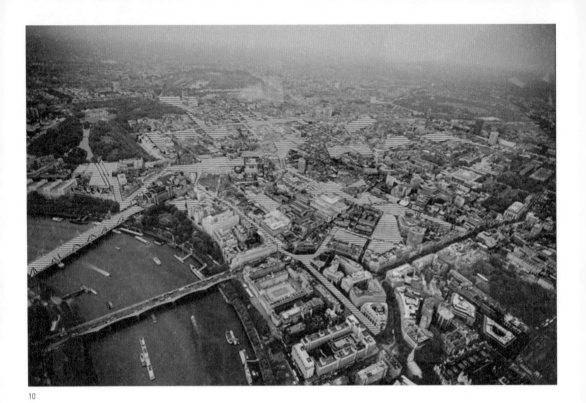

10

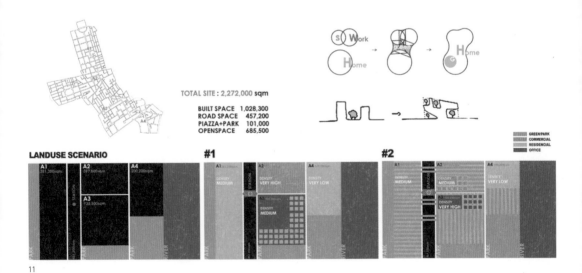

TOTAL SITE : 2,272,000 **sqm**

BUILT SPACE 1,028,300
ROAD SPACE 457,200
PIAZZA+PARK 101,000
OPENSPACE 685,500

GREEN/PARK
COMMERCIAL
RESIDENCIAL
OFFICE

LANDUSE SCENARIO

#1

#2

11

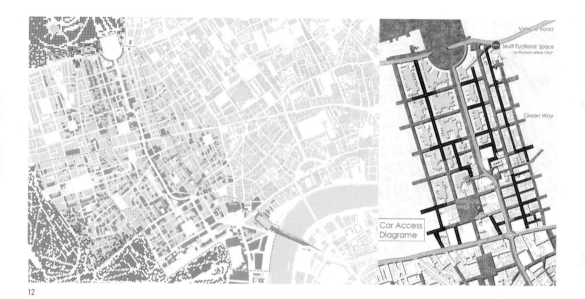

10 계획 대상지. 런던 북부지역인 웨스터민스터 구역.

11 토지 이용 계획 시나리오. 대상지 내 4개 구역(A1, A2, A3, A4)의 용도별 분리된 토지 이용(주거, 상업, 업무 등)에서 용도별 혼합적 토지 이용으로 변경.
시나리오#1(2028년). 교통의 결절점(A2)을 중심으로 압축 개발, 업무 상업지역(A2) 일부 주거용 도로 전환, 주거용도(A1, A4) 저밀로 전환.
시나리오#2(2050년). 주변 공원의 녹지 유입과 혼합.
12 세부 블록 공간 계획. 현재 거미줄처럼 연결된 도로의 기능을 위계별로 재설정하고 간선 도로와 보조 간선 도로 등 필수 도로를 제외한 가로 공간에 공원, 녹지, 공공 공지, 커뮤니티 시설 등 새로운 용도를 부여한다.

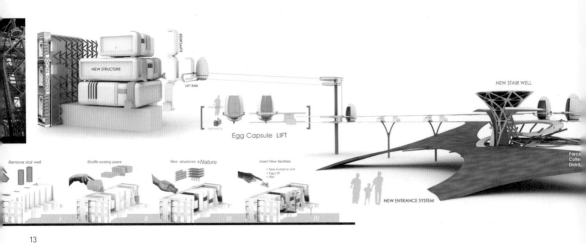

13

13 새로운 도시의 공간 계획. 보전
지역으로 설정한 지역은 그 건물을
그대로 유지하되 내부에 새로운
건축의 기능을 부여한다. 계단을 통한
기존의 수직적인 연결에서 수평적인
연결 방식을 도입한다. 이런 연결
방식은 정보를 교환하는 데이터의
연결과 사람과 상품 등의 물리적
이동이 통합된 새로운 접속 방식이다.
에그 캡슐(Egg Capsule)이라는 이송
장치는 건물 안에서 각 세대와 수평,
수직으로 자유롭게 연결되어 기존의
엘리베이터와 계단실 등 불필요해진
공간의 사용을 줄이고 효율적인
접근을 가능하게 해준다.

14 세부 블록 평면.

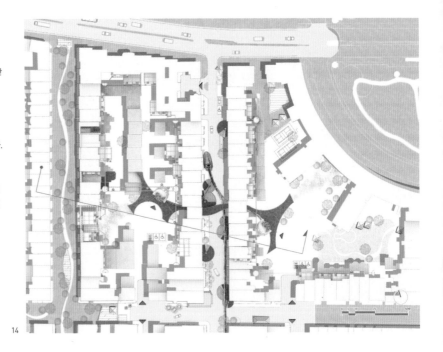

14

15

그리고 2050년 여름 런던. 노인은 잠시 감았던 눈을 떴다.
가볍게 기지개를 켜고 자리를 털고 일어나 창밖의 낯선 풍경을
응시했다. 도로는 덩굴로 뒤덮여 대부분 자취를 감추었다.
거미줄처럼 연결되었던 인프라의 네트워크는 도시의 오픈
스페이스[2]로 가장 먼저 변화했고 사람들은 저마다 원하는
장소를 찾아 자기만의 둥지를 튼 듯했다. 더 이상 도시
인프라는 필요하지 않아 보인다. 도시라고 불렸던 공간은
자연의 법칙에 따라 서서히 수축하고 응축했으며 많은 부분을
스스로 자연에 반납했다. 생태계는 마치 제자리를 찾은 듯
고요하다.

2 Open Space. 공원·녹지를 포함한 녹지
공간으로 오픈 스페이스는 경관 요소와 쾌적한
시각 요소를 제공하고 생태 환통로 기능을 하며,
자유로운 옥외 레크레이션 활동을 위한 장소를
제공하여 공간의 질적 향상에 기여한다.

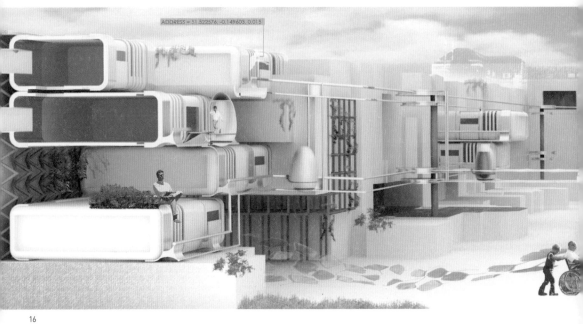

ADDRESS = 51.522576, -0.149603, 0.015

16

16 세부 블록 단면.

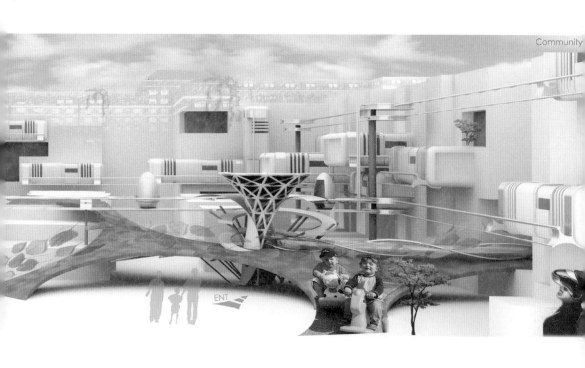

바보들의 배

어느 정신과 의사의 기록

고진혁

The ship of fools

「바보들의 배: 어느 정신과 의사의 기록」은 한 정신과 의사의 의식의 궤적을 담은 이야기이다. 이는 20세기 중반 즈음의 정신병원이라는 공간과 그 시스템에 대한 고발이며, 질병으로 분류되고 치유의 대상인 광기의 성질들을 해석하고 그것들의 건축적 가능성을 가늠해 본 하나의 알레고리적 작업이다.

런던대학교(UCL) 바틀렛 건축대학원 M.Arch RIBA II (2010)
jh.kofamily@gmail.com

런던 햄프스티드 730a, 1949

야외 작업에 그리 좋은 날씨는 아님에도 병원 뒷마당에서는 네댓의 인부들이 커다란 동상을 힘겹게 옮기고 있다. 이틀 전 비엔나에서 운반되어 왔다는 그 동상인 것 같다. 그의 얼굴을 이렇게 생생하게 대면하는 게 딱 10년 만인 듯하다. 어찌 되었건 매일 그를 대면할 생각을 하니 적잖이 흥분되는 건 사실이다. 비엔나에서 그는 스타였다. 그의 이론은 언제나 도발적이었고 매력적이었다. 하지만 애매모호하기도 한 그의 이론은 명증한 이론만을 선호하던 당시 학계의 분위기상 그리 달갑게 여겨지지 않았다. 하지만 그 모호함이 그를 따르는 학자나 학생들을 더욱 맹목적이고 광적으로 만들었다. 거의 모든 분야에서 굉장히 열려 있고 자유로웠던 비엔나였기에 가능한 일이기도 했다. 고백하자면 나도 그 수많은 맹신자 중 하나였다. 그의 동상이 운반되고 있는 모습을 바라보고 있는 이 자리, 이 병원의 모든 것들도 그에 대한 나의 존경심이 반영된 것이다. 아니, 막연한 존경심이라기보다는 질투 어린 호기심이라고 하는 게 더 적절하다.

내가 에든버러에서의 생활을 접고 타비스톡 클리닉 재단의 제안을 받아들여 이 병원을 세우게 된 것도 그의 이론을 발전시켜 실제로 환자들에게 적용해 보고자 했던 지나친 호기심 때문이었다. 그렇다. 지난친 호기심. 로열 에든버러 병원에서의 생활은 무료했고 치욕스러웠다. 난 그저 서류들에 내 이름만 적는…, 뭐 그런… 〈아주 실력이 출중한 의사〉였다. 1백여 년 전 정신이상보건정책[1]에도 불구하고 병원의 모든 정책은 여전히 빅토리아 시대에 머물러 있었다. 병원의 위생은 개선되었지만 병원 대부분의 공간들은 폐쇄적이었고, 감옥과 다를 바 없었다. 환자들은 여전히 〈합법적〉 배제, 격리의 대상이었다. 가끔 높으신 분들이 가족들을 방문하며

1 베들렘 병원 한 병실의 체인에 묶여 있는 윌리엄 노리스. G. 아널드의 스케치.

1

1 영국에서는 1808년에 성립된 정신병 제정법Lunacy Legislation에 의해 정신이상자를 수감하는 시설이 1810년에 만들어졌다. 이 시설에서는 정신 이상자를 죄수처럼 취급하여 큰 문제가 되었다. 1845년 정신이상보건정책Lunacy Act이 제정됨에 따라 영국에서는 정신병 환자가 국가의 보호하에 치료를 받을 수 있게 되었다.

〈따뜻한 치료〉를 요구하기도 했지만, 대부분의 사람들이 두려움이나 성가심 때문에 〈감금〉을
원한 것이 병원의 고루한 체계와 공간을 변화시키지 못했던 원인 중 하나였다. 심지어 매달 첫째
월요일 늦은 밤에는 〈광인 관광〉도 이루어지고 있었다. 그들에게 더 이상 인간의 〈격〉이란
존재하지 않았다. 쇠창살 너머로 보이는 3제곱미터 남짓한 공간에서 벌어지는 환자들의
평범하지 않은 몸짓과 표정들은 〈관람객〉들에게 비싼 관람료가 아깝지 않은 신선한 공연이었다.
아마 5년 전 이맘때인 듯싶다. 더 이상 병원은 그 〈화려한〉 무대를 제공할 수 없게 되었다. 한
간호사의 고발로 병원이 잠정 폐쇄되었기 때문이다. 그 사건은 영국 전역의 정신 의학계와
병원들에 적잖은 파장을 일으켰다. 대부분의 병원에 감사가 실시되었고, 법적 기준에 미치지
못하는 병원들은 가차 없이 폐쇄 조치가 취해졌다. 내가 지금 일하는 이곳도 폐쇄된 병원에서
쏟아져 나온 많은 이들을 수용하고 있다. 사실 이곳은 몇 년 전의 전쟁에서 큰 정신적 상처를
입은 군인들을 치료하기 위해 세워졌다. 나는 당시 군인들만을 대상으로 한 치료법을 연구하고
있었고, 지금은 그때 발전되었던 치료법을 모든 환자들에게 적용하면서 꽤 입소문을 타고 있다.
지금 우리 병원의 성공은 상당 부분 그 치료법의 발전에 있다. 꽤 많은 환자들이 만족감을
표시하고 있는 걸 보고 있자면 그 치료법의 선구자 격인 그에게 감사할 따름이다.

2

2 초기 치료실과 작업실 간의 연계,
작업 방식 구성에 대한 다이어그램.
구체적으로 〈작업〉에 들어가기 전
행해지는 치료 과정과 그것의 기록,
해석의 과정을 이미지로 보여 준다.

3

런던 소호, 1945

아르토[2] 연극의 런던 초연이 있는 날이다. 그의 텍스트는 항상 영감을 준다. 특히 나 같은 정신과
의사들한테는 더욱더 말이다. 그의 모든 작업들이 온전히 내면의 〈자유함〉에 집중하고 있어서
더욱 그러하다. 어떻게 하면 우리의 조직화되고 억제되어 있는 내면을 표출하여 정신적
건강함을 유지할 것인가에 대한 것 말이다. 미치광이로 낙인 찍힌 아르토가 이런 〈건강한〉
작업을 했다는 것이 상당히 역설적이다. 지금 프랑스의 어느 한 정신 병원에 감금당해 있을 그를
생각하니 안타까움과 동시에 이상야릇한 기대감이 번진다. 사실 얼마 전 골드스미스
대학교에서 있었던 부토[3] 댄스 세미나에서 개인적으로 아르토의 텍스트를 실재화,
감각화시키는 다양한 가능성들을 접할 수 있었다(그들이 실재로 아르토를 염두에 두었을지
의문이지만). 그래서 더더욱 지금 나의 기대감은 극에 달한다. 그의 광기를 맘껏 즐길 생각을
하니 말이다. 그의 텍스트에서 보이는 아르토만의 광기는 단편적인 해석으로는 그 의도하는
바가 잘 보이지 않는다. 다층적으로 한 인간과 소통하겠다는 각오로 대면해야 읽혀질 것이다.
오늘 한 광인을 만나러 간다. 그 광인의 모든 것이 온전히 보여지길 간절히 바라면서……

3 부토 댄스 수트. 아르토의 텍스트나
연극을 통해 받은 영감을 토대로
만든 장치로 극도로 느리고 세밀한
움직임을 도와주는 수트이다. 일상의
움직임의 속도를 늦춤으로써 자신
안에 내재되어 있는 감각들을 되살려
준다.

2 앙토냉 아르토(Antonin Artaud,
1896~1948). 프랑스의 시인이자
연출가이다.
3 일본의 전통 예술인 노와 가부키가
서양의 현대무용과 만나 탄생한
무용의 한 장르이다.

Glossolalia Mask

*It sits also across the mith which restricts the tongue's minimal makes unintentional sound.
The mask is designed for helping in humlay communication beyond language.*

4 방언 마스크. 허의 움직임을
제한적으로 통제하여 의도하지 않은
소리를 분출하게 한다. 언어를 넘어선
어떤 것을 통해 의사소통을 도와주는
장치로 고안되었다.

5 방언 마스크 착용 후 대화를
시도하는 실험자들. 실험자들은
상대방의 최초 음성 청취 3~4초 후
즉각적으로 음성을 내야 한다. 이 모든
음성은 녹음됨과 동시에 음성 증폭
장치를 통해 확산된다.

4

5

런던 햄프스티드 B730, 1947

몇 년 전부터 이상한 버릇이 생겼다. 환자들과의 상담 후 그 내용을 글자로 기록하는 것을 넘어 물리적인 어떤 무언가로 만들기 시작한 것이 그것이다. 이미 용도를 헤아릴 수많은 〈물건〉들이 내 작업실에 쌓여 가고 있다. 이런 욕구를 학술적으로 설명할 길은 아직 없는 것 같다. 하지만 이런 행위가 쾌감을 가져다준다는 것은 확실하다. 온전히 아무짝에도 쓸모 없는 〈상징적인〉 무언가를 만들어 나가는 과정, 상담지에 있는 글자와 그 의미들과의 대면들……. 절대적으로 스스로에게 침잠할 수 있는 순간이다. 내가 그 쾌감을 처음 인식했던 건 비엔나에서 그와 가깝게 지내던 브로이어의 연구 사례를 듣고 나서부터였다. 사실 그 둘은 꽤 오랜 시간 공동 연구를 진행했고 그 연구 사례들을 모아서 〈히스테리 연구Studies on Hysteria〉라는 책을 출간하게 된다. 상당히 오래전에 발표된 이론이고 사례들이긴 하지만 그들의 연구는 현재 진행형이다. 다소 실험적이지만 환자들에게 적용했던 〈카타르시스 치료법〉[4] 이라 불리는 그 치료법은 현재 이 병원을 먹여 살리고 있다.

6 기계화된 프로이트의 의자. 〈카타르시스 치료법〉은 주로 여기서 이루어진다. 최적의 치료를 위해 디자인되었으며 그 과정에서 발생하는 모든 음성은 녹음된다. 녹음된 모든 것은 해석 작업의 주 재료가 된다.

6

Mechanized Freudian Couch

4 브로이어는 지크문트 프로이트 등과 더불어 정신분석 영역에서 선도적 역할을 했다. 1880년 그는 최면을 통하여 환자의 불행했던 과거의 경험을 회상하도록 유도하면 환자의 히스테리 증상이 완화된다는 사실을 발견했다. 그는 연구 결과들을 토대로 신경증적 증상들은 무의식 과정에서 나오며 이 과정들이 의식 상태로 전환되면 신경증적 증상들이 사라지게 된다고 결론내렸다.

사실 그는 오래전 그 치료법에 대해 완벽한 이론이 아니라는 것을 스스로 인정했다. 치료 과정 중에 환자들이 의사를 사랑하게 되는 상황이 빈번하게 발생했기 때문이다. 하지만 난 그 치료의 무한한 가능성을 버리고 싶지 않았다. 물론 고통스러운 수정과 발전의 시간은 필요했다. 사례들을 연구하는 과정에서 그것을 좀 더 시각적으로 도식화하는 과정이 필요했고 그런 작업 시간들은 내겐 구원과도 같은 것이었다. 사실 그와 브로이어가 발전시켰던 그 과정은 일종의 고고학적 작업의 틀 안에 있었다. 기본적으로 매우 흥미진진한 작업이라는 얘기다. 파편적인 단서와 상징들을 해석하고 그것들을 엮어 나가며 지속적인 상상력을 자극해야 하는 것이다. 물론 그 추적의 과정이 일반적으로 상당한 학문적 쾌감을 주는 것은 사실이다. 하지만 그 과정이 여러 매체들을 넘나들며 행해질 때 생기는 틈을 경험하며 그것을 무언가로 채워 넣는 작업은 그 쾌감을 넘어선 무언가를 선사한다. 그 느낌을 누군가에게 정확히 설명하고 전달하는 것이 가능하긴 한 걸까? 어쨌든 그 작업은 짜릿하다.

7 우울의 물건. 우울은 단순히
슬픔과는 다르다. 물리적으로 그리고
동시에 관념적으로 사라져 버린
대상을 인식할 수 없는 상태 그것이
극심하게 내면화되 버린, 그것이
우울이다.

Melancholic object

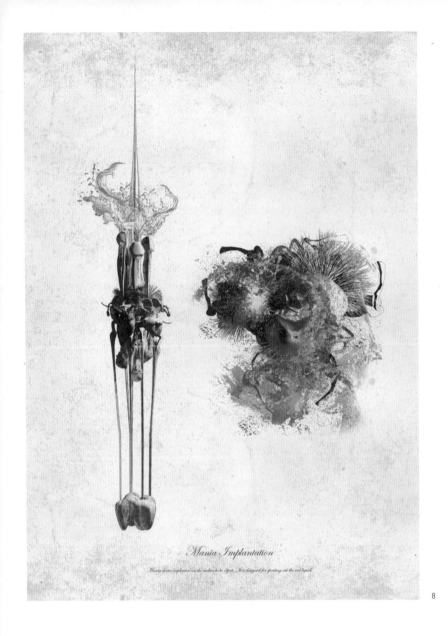

Mania Implantation

Mania device implanted in the melancholic object. It is designed for spouting out the red liquid.

8

8 조증의 장치 이식. 우울의 물건에
이식 장착된 〈조증 장치〉. 붉은
액체(치료 과정 중에 채집되는
환자들의 눈물이나 땀 침에 붉은
안료를 섞은 것)의 분출, 발산의 용도로
고안되었다.

런던 소호 스퀘어, 1947

오늘은 날이 평소 같지 않다. 따사로운 햇살이 지금 이곳의 모든 것에 관대한 마음을 갖게 한다.
윤기가 적당히 흐르는 밍크 털과 같은 잔디, 마치 메이페어의 사탕 가게 쇼윈도를 연상케 하는
형형색색의 꽃 무더기들, 몇 세기 동안이나 우직하게 이곳을 지켜 왔을 울창한 나무들…….
무엇이든지 오감을 집중할 때 그것은 나의 재인식의 과정에 들어오며, 자신들이 가지고 있는
다양한 세계들을 가감 없이 전달한다. 정원은 참으로 그러하다. 진정으로 정원이라는 공간을
즐기는 방법은 저 윤기 흐르는 잔디에 누워 그것을 한번 쓸어 보는 것이며 저 현란한 꽃에 코를
박고 향기 맡는 것이며, 저 울창한 나무 그루터기에 앉아 나무 몸통에 몸을 한번 기대어 보는
것이다. 그만큼 정원은 우리의 밀착함을 기다린다. 그게 정원과 소통하는 최고의 방법이다.
앞으로 조금씩……, 알아차릴 수 없을 정도로 아주 조금씩 나의 물건들을 이리로 옮기리라
결심한다. 아주 최적의 장소다. 약간의 불법적 건축 행위가 필요할지도 모르겠다. 하지만 지금은
그런 건 생각하지 않기로 한다.

9

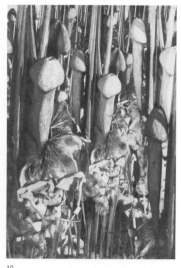

10

9 우울의 잔디. 이 잔디는 우울의
물건들로 가득 차 있다. 그것들의
상실의 이야기는 밀착하여
감각적으로 접촉했을 때에만 들릴
것이다.

10 조증의 장치가 이식된 우울의 잔디.

런던 햄프스티드 B730, 1947

얼마 전 입원한 샬럿은 히스테리 환자다. 그녀가 종종 보여 주는 경련 후의 몸짓은 마치 고딕 성당의 아름다운 아치와 같다. 이미 꽤 오래전, 샤르코[5]는 자신의 히스테리 환자들을 관찰하면서 그 몸짓들을 사진과 이미지로 남겼다. 그 이미지들은 지금 내가 푹 빠져 있는 한스 벨메르[6]의 작업들과 많이 닮아 있다. 벨메르의 뒤틀린 인형들은 내가 샬럿을 진찰하면서 가정했던 어떠한 몸 속에 내재된 힘을 연상하는 데에 있어 단서들을 제공한다. 실제로 상담 과정에서 샬럿은 자기 몸 속의 어떠한 움직임들을 끊임없이 묘사한다. 물론 카타르시스 치료법을 통해서 현재 그녀가 생산해 내는 단어들을 해석해 나가는 작업이 병행되고 있다. 그런데 흥미로운 점은 그녀가 지금 뿜어내고 있는 시각적인 것들, 음성적인 것들은 마조히스트들의 고백들과 상당 부분 일치한다는 것이다. 몸 속에서 일어나는 끊임없는 충돌 그리고 무질서함이 바로 그것이다. 그것들의 정확한 원인들을 찾아내려면 시간이 좀 더 걸릴 듯하다. 상상력의 한계를 실감한다. 나의 〈작업〉의 강도를 늘려야 할까?

11 히스테리아 꽃. 뒤틀리고 왜곡된 신체 형상들이 꽃에 이식된다. 환자들이 보여 주는 정체를 알 수 없는 어떠한 힘의 발현들은 화려한 자태를 뽐내는 꽃을 무척이나 닮아 있다.

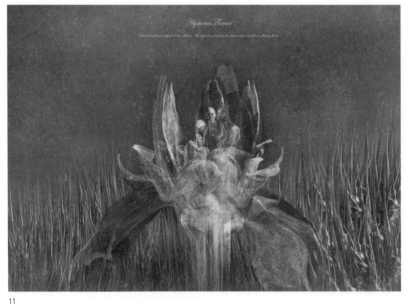

11

5 Jean Martin Charcot(1825~1893).
프랑스의 신경 병리학자.
6 Hans Bellmer(1902~1975).
독일의 화가이자 조형 작가. 관절이 움직이는 마네킹과 동판화, 소묘 등으로 병적 에로티시즘과 억눌린 성 욕망의 표출로 인한 섬뜩함의 미학을 표현하였다.

런던 소호 스퀘어, 1947

어느덧 내 작업들을 이곳으로 옮기기 시작한 지도 석 달이 되어 간다. 야간에 작업을 해서 그런지 피곤이 잘 풀리지 않는다. 아니다, 요새 유난히 야간 작업 중에 느껴지는 인기척에 신경을 많이 쏟아서일지도 모르겠다. 처음에는 대수롭지 않게 여겼는데, 나의 이 야간 작업이 심각한 불법 행위라는 것을 감안하면 쉽게 넘길 수 있는 것은 아니다. 사실 나의 물건들이 상징적이고 작위적으로 해석되어지고 만들어져서 딱히 첫 눈에 알아볼 수 없긴 하나, 어디까지나 환자들의 기록을 개인적인 용도로 사용하는 것이기 때문이다. 최근 내 작업실이 포화 상태라서 진료실에까지 그 물건들을 들이다 보니 호기심의 눈초리들이 많아지긴 했다. 이 작업을 손에서 놓게 되는 상황이 새기지 않도록 조심해야겠다.

12 조각 장치. 조각 장치는 주로 야간에만 작동한다. 아주 세밀한 조각 작업을 수행하기 때문에 완성된 후에 조각된 것을 독해하기 위해서는 돋보기가 필요하다. 환자들의 이야기는 역시 튼튼한 나무에 새겨져야 한다.

Carving Device

12

13

13 입구 열쇠 구멍. 지도의 첫 번째
장은 작업장과 입구의 위치에 대한
실마리들을 던지면서 시작한다.
입구를 열 수 있는 기술적 정보도 함께
담고 있다.

14 그의 두상. 지도의 두 번째 장은
〈그〉에 대한 존경심으로 시작한다.
그가 살아 생전에 발전시켰던 여러
치료법들, 이론들에 대한 정보가 들어
있으며 그 텍스트들을 해독해 나가는
과정에 영감을 주었던 여러 재료들에
대한 상징들도 함께 담고 있다.
여기에는 입구에 대한 정보도 같이
제공한다.

15 그의 두상 입면도.

런던 햄프스티드 B730, 1948

지도를 만들기로 작정했다. 일종의 설계도면이 될 것이다.
만일의 상황을 대비해서다. 내가 더 이상 이 작업을 하지
못하게 되는 상황 말이다. 그럴 때 누군가가 그것을 읽어 내고
이어 갔으면 하는 바람이다. 당분간 야외 작업을 쉬기로 한다.
지도 작업이 만만치 않을 것 같아서다. 지도는 마치 끊임없는
순환의 고리와 같은 형식을 따를 것인데, 아직 구체적인 방식은
떠오르지 않는다. 그냥 나와 비슷한 사고의 궤적을 가진
사람만이 그 지도를 읽어 냈으면 하는 바람이다. 물론 그런
사람만이 이 작업을 이어나갈 수 있을 테지만……

14

The Eyeball Entrance

16

16 광기의 정원에 대한 정보. 〈그의
두상〉 지도 중 〈눈〉 부위에 연결되어
있는 장. 정원의 위치와 〈물건〉들의
위치들을 간략하게 보여 준다.

17 지도의 마지막 장. 광기의 정원에
대한 모든 정보가 들어 있다. 정원의
위치, 그 안의 〈물건〉들의 모습, 위치가
한꺼번에 펼쳐진다. 이 마지막 장을
해독하기 위해서는 다른 지도의
장들이 함께 파악되어야 하며 그 모든
과정이 선형적으로 이루어져서는 안
된다.

17

런던 햄프스티드 730a, 1949

사이렌 소리가 들린다. 이 상황을 수도 없이 상상해서 그런지 마음은 오히려 차분하다. 너무
많은 물건들을 그곳에 옮겨 놓았기 때문일까? 그의 동상이 들어오는 날 이곳을 떠나야
한다는 것에 묘한 감정이 일어난다. 아무쪼록 내가 만끽하던 그 작업이 누군가에 의해서
이어지기만을 바랄 뿐이다. 내가 다시 이곳으로 돌아올 수 있을지는 모르겠지만 그 사이
이곳이 더욱 풍성해지길……

1분 추모관　　　　　　　1-minute Memorial

조성환

멕시코의 수도 멕시코시티는 아즈텍 고대 문명부터 스페인에 의한 식민지
시대를 거쳐 민주화 운동까지 많은 역사들이 축적되어 있는 도시이다.
특히나 멕시코시티 중심부에 위치한 틀라텔로코는 과거부터 현재까지
이어지는 멕시코의 역사 속에 중심이 되는 지역이다. 하지만 셀 수 없이
많은 멕시코 시민들이 안타깝게 죽고 희생당한 역사를 지니고 있는 이
지역은 멕시코 사람들에게 부정적인 상징으로 인식되어 있다. 그러므로
역사, 사람, 건물이 서로 긴밀하게 연결되며 상호 교류하는 디자인 방식의
접목을 통하여 비극적인 죽음을 맞이한 희생자들을 위하고 지역의
이미지를 개선하기 위한 특별 추모관을 설립하고자 한다.

런던대학교(UCL) 바틀렛 건축대학원 M.Arch RIBA II 과정
csh6325@gmail.com

순식간에 사방에서 들리는 총소리, 그 뒤에 이어지는 사람들의 신음 소리 그리고 주변 사람들의 울부짖는 소리. 혼란과 괴성으로 휩싸인 1968년 10월 2일 오후 6시의 틀라텔로코 광장[1]은 아비규환 그 자체였다. 단지 정치적이고 사회적인 멕시코 내부의 문제의 해결을 촉구하기 위해 시작된 학생 운동이었지만, 이에 참가한 수천 명 이상의 젊은 학생들과 저임금 노동자들이 멕시코 군부와 경찰들이 사용한 무자비한 총에 의해서 잔인하게 살해되었다.[2] 멕시코 정부와 군부는 1968년 멕시코 올림픽[3] 개최를 정확히 10일 남긴 시점에서 학생 운동의 확대를 저지하기 위하여 젊은 학생들에게 총을 겨누는 비극적인 일을 행하였다.

1

오후 6시, 삽시간에 발생된 1968년의 비극적인 사건은 멕시코 사회에서 여전히 회자되고 있다. 매년 10월 2일에 틀라텔로코 광장은 사회 단체, NGO단체 그리고 유가족 중심으로 추모 행사들을 행하고 있다. 아이러니하게도 이 광장은 희생된 젊은 학생들의 기록뿐만 아니라 수많은 멕시코의 비극적인 역사를 지니고 있는 곳이다. 대표적으로, 과거 고대 아즈텍 문명의 제2의 상업 도시로서 활발했던 이 지역은 스페인의 침략 당시(1521년) 스페인 군대와 최종 전투를 행하였던 장소였다. 그로 인해, 전쟁에 참여하였던 수많은 아즈텍 문명인들의 시체가 묻혀 있는 장소이기도 하다. 게다가 1985년 9월 19일에 발생된 멕시코 대지진으로 틀라텔로코 지역에 위치한 대부분의 건물들은 붕괴되었으며, 수많은 시민들이 목숨을 빼앗겼다. 결과적으로 이 광장은 멕시코 역사에서 중요한 장소로서 가치를 지니고 있지만, 여러 가지 안타까운 역사적 사건들로 인해 멕시코 시민들에게 비극적인 상징의 장소로 여겨지고 있다. 과거 고대 아즈텍 문명 유적과 스페인 군대가 세운 로마 가톨릭 성당은 국가 문화 유산으로 지정하는 것과 달리, 유일하게도 많은 학생의 목숨이 희생된 1968년 사태와 관련하여 멕시코 정부는 젊은 학생들과 노동자들을 추모하기 위한 어떠한 지원책은커녕 진실된 사과와 반성도 하지 않고 있다. 현재, 그날의 사태를 기록하기 위한 희생자들의 이름을 새겨 놓은 비석 하나만 광장 한가운데 우두커니 자리를 지키고 있다.

1 1968년 젊은 멕시코 학생들을 겨눈 저격수의 시야.

1 Plaza de las tres culturas, 세 가지 문화(역사)를 지니고 있는 장소라는 뜻으로, 고대 아즈텍 문명부터 스페인에 의한 식민지 통치 그리고 젊은 학생들의 대학살을 포함한 근·현대의 역사를 담고 있다는 의미이다.
2 1968년 10월 2일 저녁 6시에 시작된 틀라텔로코 대학살은 현재까지 정확한 사망자의 공식 집계가 없다. 수백 명 이상의 학생들이 희생당했고 1천3백여 명이 넘는 멕시코 시민이 경찰과 군에 의해서 체포되었다.
3 1968년 10월 12일부터 27일까지 멕시코시티에서 열린 하계 올림픽이다.

사실 1968년 학생 참사의 가장 문제시되는 장소는 광장 동쪽 면에 위치한 근대식 아파트 건물이다. 2003년 뉴욕 타임즈"의 보도에 따르면 이 건물의 3층부터 9층 사이에서 최소한 360여 명이 넘는 저격수가 배치되어 광장에 있던 젊은 학생들에게 무자비하게 총을 겨누었다. 이를 바탕으로 아파트 5층과 9층 사이에 위치하게 되는 〈1분 추모관〉은 1968년 당시 저격수가 위치하고 있던 장소 일부에 위치하고 있으며, 추모관의 전체적인 형태는 아즈텍 문명의 유적과 스페인 성당의 모습과는 다른 미래지향적인 모습(곡선의 형태)을 띠고 있다. 또한 이 추모관은 방문객들의 추모 행위를 저장하고 멕시코 시민들의 실제적인 역사를 기록하며, 이러한 자료들이 다시 변화되고 외부로 표현되는 일련의 과정을 지니고 있다. 결과적으로 〈1분 추모관〉은 기존의 추모 시설의 기본적인 기능과 더불어 멕시코 시민들의 마음속에 부정적인 상징으로 자리 잡고 있던 틀라텔로코 광장의 이미지 개선에 이바지한다.

2 아즈텍 문명부터 멕시코시티 대지진까지 틀라텔로코 광장의 역사 다이어그램.

3 틀라텔로코 광장의 현재 상황. 현재 틀라텔로코 광장 주변으로는 멕시코 문화 유산으로 등록된 유적과 건물이 있다. 첫 번째는 틀라텔로코 유적지로서 고대 아즈텍 문명 시대에 지어진 건물의 일부가 남아 있다. 또 하나는 산티아고 사원인데 스페인 의한 식민 통치 시대 당시 스페인 군대에 의해 세워진 로마 가톨릭 성당이다. 이 성당을 짓기 위해 사용된 벽돌들은 강제적으로 고대 아즈텍 문명의 벽돌 건물들을 해체한 뒤 재사용된 것이다.

4 2003년 10월 2일 「뉴욕 타임스」의 기사 제목은 〈1968년 멕시코인의 대학살 당시 실제 저격수의 관련된 공식적 기록들Files point to official use of snipers in '68 Mexican Massacre〉

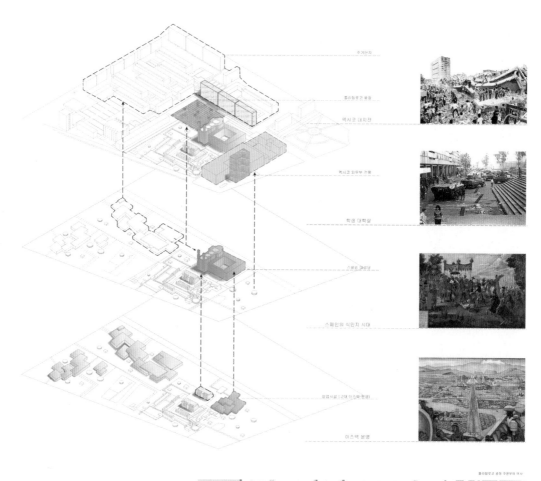

주거단지

홍수방지고 운하

멕시코 대지진

멕시코 외부부 가물

학생 대학살

스봉크 대성당

스페인의 식민지 시대

집겹시설(고대 아스텍 왕궁)

아즈텍 문명

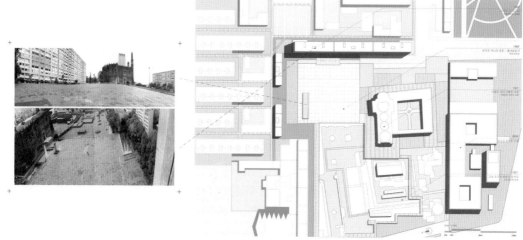

2

4

4 아파트 내부에 설치된 1분 추모관의
개념 투시도.

5 아파트 내부에 설치된 〈1분 추모관〉
단면도.

6 아파트의 5층~9층 사이 공간에
설치된 〈1분 추모관〉의 모습.

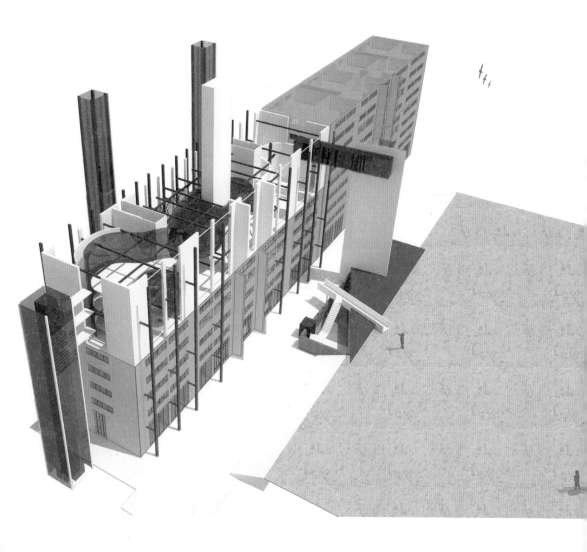

멕시코 정부와 군부에 의해서 고용된 수많은 저격수가 발포한 총알들이 광장으로 발사되고
수백 명의 어린 학생들이 광장에서 숨을 거두기까지 걸린 시간 단 1분. 수만의 사람들이 황급히
도망가고 수천의 사람들이 체포되는 시간 단 1분. 1968년의 틀라텔로코 대학살을 추모하기 위한
이 추모관은 상징적인 단어인 〈믿을 수 없는 1분〉을 기념하는 것을 콘셉트로 하여 기존에 우리가
많이 보고 체험했던 추모 시설의 모습과는 다른 방향성을 지니고 있다.
〈1분 추모관〉은 인터렉션[5]이라 불리는 상호 관계를 맺는 건물로서, 죽은 이들을 기리기 위한
추모객들의 물리적인 행위들이 건물에 저장되고 기록된다. 또한 저장된 행위는 다른 형태의
물리적인 요소로서 변화되며, 건물 바깥으로 발산되는 기본적인 구조를 지니고 있다. 다시
말하면, 〈1분 추모관〉은 추모객들의 이야기를 담아 내는 역할뿐만 아니라, 틀라텔로코 광장의
분위기를 개선하는 데 중요한 역할을 하게 되며, 이 전체적인 과정은 1분을 기준으로 한다.

7

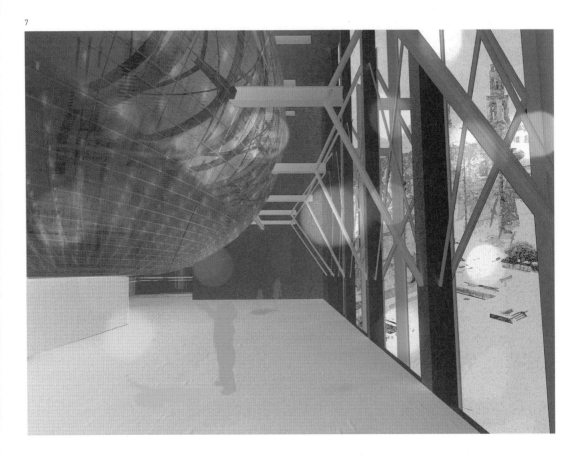

8

9

7 〈1분 추모관〉이 설치된 아파트
내부(5층부터 9층 사이)의 모습.

8 〈1분 추모관〉의 실재 모형 스케일 1:5.

9 〈1분 추모관〉의 초기 작동 실험 (빛과
그림자 효과).

5 interaction. 〈상호 관계, 소통〉을 의미하며, 현재 과학 기술의 발전과 함께 맞물려 생물과 생물,
생물과 물질성을 지닌 객체의 관계를 넘어서 생물과 비물질성을 지닌 객체(기억, 역사 등)와의
관계를 맺는 행위까지 확대된 범위의 소통을 의미한다.

일시: 2013년 10월 2일 저녁 6시
장소: 1분 추모관 (틀라텔로코 광장 동쪽 면에 위치한
아파트 내부 5층~9층)
화자: 1분 추모관

일시: 1968년 10월 2일 저녁 6시
장소: 아파트 5층
화자: 저격수

(추모관) 00:00 – 추모 45주년을 맞이하여 세워진 나를 만나기 위해 온 사람이 수 천이 넘었다.
어린아이부터 희생된 아이들의 가족까지. 그들은 나의 몸 속부터 바깥까지 나를 둘러싸고 있다.

10 〈1분 추모관〉의 작동 방식:
카메라 → 모션 인식 센서 → 스피커 →
마이크로폰 센서 → LED 전구 → 모터.

(저격수) 00:00 – 올림픽 불과 며칠 앞두지 않은 이 시점에서, 수많은 어린 학생들이 틀라텔로코
광장에 모여 있다. 그들은 아파트에 있는 나를 지켜보고 있지만, 나는 그들 중 한 명에게 총을
겨눌 준비를 하고 있다.

(추모관) 00:01 – 한두 명씩 1968년 당시 안타깝게 목숨을 거둔 어린 학생들의 이름이 울려
퍼지자 사람들은 그들을 위해 자연스럽고 차분하게 기도를 올린다. 나는 그들을 위하여 잠시
동안 모든 전기 장치의 작동을 멈춘다. 1초, 2초…

(저격수) 00:01 – 젊은 학생들의 목소리는 점차 커진다. 하지만 무전기에서 들려오는 단호한
목소리를 듣고 나는 숨을 고르기 시작한다. 1초, 2초…

(추모관) 00:10 – 기도를 마친 추모 인원들은 각자 희생당한 아이의 이름과 그를 위한 추모 문을 내 몸에 작성한다. 또한 어떤 이들은 희생당한 아이들의 사진을 내 피부에 붙이고 있다. 나는 몸속에 내재되어 있는 카메라에게 그들의 행위를 읽고 저장하며 하나의 멕시코 역사로서 기록하도록 명령한다. 또한 나는 추모객들의 울려 퍼지는 목소리 또한 마이크로폰 센서를 통하여 빠짐없이 저장하고 있다.

(저격수) 00:10 – 〈발포하라.〉 단 한마디의 강력한 말에 나의 눈은 다시 한번 그들 중 한 명을 제대로 조준하고 있는지 확인한다. 총의 방아쇠를 잡고 있던 나의 오른손 두 번째 손가락에 힘을 준다. 발사.

(추모관) 00:11 – 나의 피부에 기록된 수많은 이야기들과 주변에서 벌어지는 상황과 소리들은 전자 신호로 변경되어 나의 머릿속에 차곡차곡 실시간으로 입력된다.

(저격수) 00:11 – 수백 발 이상의 총알은 빠르게 광장으로 뻗어 나갔으며, 나는 어느새 다시 우왕좌왕하고 있는 젊은 학생 무리들 중 한 명에게 나의 조준경을 맞추고 있다.

11 〈1분 추모관〉의 기능. 사람의 행동과 빛의 변화 및 관계성 연구.

11

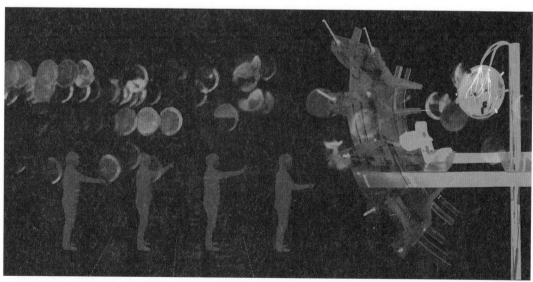

(추모관) 00:13 – 저장되고 있는 이야기 그리고 소리들의 누적 용량은 점차 늘어만 간다. 그들의
이야기가 늘어날수록 나의 몸은 점차 밝아 지고 있다. 벌써 내 몸의 내재되어 있는 LED 전구들
중 일부는 환희 빛을 밝히고 있다. (이미지 12)

(저격수) 00:13 – 나는 두 번째 총알을 발사했다. 광장에서 들려오는 어린 학생들 수백 명의
신음소리를 들을 수가 있다. 점차 수백 명의 동료들 총에서 발생되는 희뿌연 연기가 시야를
가리기 시작한다.

(추모관) 00:22 – 지속적으로 그들의 이야기가 저장됨에 따라 내 몸의 다양한 색깔의 전구가 빛을
발하고 있다. 또한, 추모객들은 나의 몸이 밝아 지고 뜨거워지는 모습을 보면서 1968년
희생자들을 추모하며, 당시의 상황을 회상하고 있다.

(저격수) 00:22 – 나는 스스로 몇 발을 발사했는지 기억하지 못하고 있지만 총열은 이미 빨갛게
달아올라 있다. 뿌연 연기들로 가득 찬 아파트 복도에서 내가 들을 수 있는 것은 오직 총소리와
신음뿐.

(추모관) 00:31 – 어느새, 나의 몸은 다양한 색깔의 옷을 입고 있다. 나는 LED 전구에게 끊이지
않고 입력되는 이야기들에 대해 일정한 움직임을 가지도록 지시한다. 나는 다양하게 변화되고
움직이는 빛의 옷을 입으면서, 추모의 절정의 순간을 향해 달려간다.

(저격수) 00:31 – 저 멀리 도망가고 있는 학생들에게 총을 겨눈다. 광장에는 더 이상 시체 말고는
학생들을 찾아 볼 수가 없다. 동료들은 아파트 밑에서 도망가는 아이들을 포획하고 있다.
계속해서 정신 없이 들려오는 무전기의 소리. 탱크에서 발사되는 포탄 소리가 들린다.

12 아두이노의 사용을 통한 사람의
행동에 의한 빛의 움직임, 색깔
변화 실험: 아두이노(Arduino)는
오픈소스에 의해 작동되는 마이크로
컨트롤러이며, 인터렉티브한 객체를
만드는 데 있어 기술적으로 중요한
역할을 수행한다. 여러 가지의 센서를
컨트롤하는 회로와 컴퓨터 언어로
구성되어 있다.

12

13

13 빛의 움직임, 밝기 그리고 색채와 〈1분 추모관〉의 외관 재료와의 관계성 실험.

(추모관) 00:44 – 나의 심장은 가쁘게 뛰고 있다. 어느새 나는 절정의 상태에 올라와 있다. 몇몇 사람들에게 들려오는 울음과 대다수 사람들의 기도 소리는 내가 표현하고 있는 다양한 빛의 변화와 움직임과 함께 어우러진다. 이 모두가 멕시코 전역으로 퍼져나기를 그리고 안타깝게 희생당한 젊은 학생들에게 닿기를 기원한다.

(저격수) 00:44 – 나의 총열이 시뻘겋게 달아 올랐다. 희뿌연 연기 사이로 광장에는 수북하게 시체들이 쌓여 있다. 젊은 학생들의 시위소리는 어느새 울음과 신음으로 변해 있었다.

(추모관) 00:53 – 다시금, 그들의 이름이 사람들의 입술에서 새어 나온다. 추모객들이 눈물을 흘리고 있다. LED 전구에도 어느새 눈물은 번져 있다. 전구는 깜빡이며 추모객들의 행위를 닮아 가고 있다.

(저격수) 00:53 – 틀라텔로코 광장은 시뻘건 물이 들어 있다. 더 이상 나의 시야에는 표적이 보이지 않는다.

(추모관) 00:57 – 내 몸 일부, LED 전구에 퍼진 추모객들의 눈물이 닿으면 나는 점차 자연스럽게 하나둘씩 전구를 소등시킨다.

(저격수) 00:57 – 나의 조준경 속에는 붉은 핏물만이 보인다. 상황은 모두 종료되었다. 나는 증거를 최대한 남기지 않기 위하여 주변을 정리하고 있다.

14

(추모관) 01:00 – 모두 꺼졌다. 추모객들은 또한 침묵 속에서 나를 지켜보고 있다. 물론 나는 다시 밝아 오를 수 있다. 언제든지, 나를 잊지 않고 희생당한 어린 학생들을 잊지 않는다면.

(저격수) 01:00 – 모두 끝났다. 나의 동료들이 젊은 학생들을 체포하는 소리 말고는 어떠한 소리도 들려오지 않는다. 물론 나는 다시 총을 겨눌 수 있다. 누군가 나에게 명령을 한다면.

14 〈1분 추모관〉의 내부 작동 실험. 〈1분 추모관〉의 내부 작동 실험에 관련된 비디오 클립은 www.fanarchitect.com에서 직접 확인할 수 있다.

15 〈1분 추모관〉의 최종 외부 작동 실험.

15

1968년 10월 2일 오후 6시의 1분과 2013년 10월 2일 오후 6시의 1분에 관한 이야기는 〈1분 추모관〉의 역할과 기능 뿐만 아니라 사회적, 역사적 의의를 포함하고 있다. 다시 말하면 〈1분 추모관〉은 추모객들의 안타깝게 생을 마감한 젊은 학생들을 위한 소리와 글을 쓰는 행위를 인식하고, 이에 대한 반응으로 다양하게 변화하고 움직이는 빛의 움직임을 발산하는 일련의 서사적인 과정을 지니고 있다. 기술적으로 〈1분 추모관〉 내부에 위치한 수십 개의 카메라와 마이크로폰 센서는 움직임 인식 기능을 지니고 있어 추모객들의 다양한 행위를 인지한다. 그리고 행위의 빈도가 많아질수록 전구의 빛의 세기는 강해지며 일정한 움직임을 갖게 되어 다양한 빛의 변화를 가져온다. 추모객들의 이야기가 많아질수록 틀라텔로코 광장에서 보여지는 〈1분 추모관〉의 모습은 다채로워지며, 멕시코시티 내에서 새로운 문화적 장소로서 자리 잡을 수 있게 된다.

16 〈1분 추모관〉의 런던 가상 설치 모습. 멕시코 지역과 추모객들의 진실한 실제적인 이야기를 담은 〈1분 추모관〉은 다른 도시로 옮겨 설치하여 다른 사람과의 소통과 대화뿐만 아니라 새롭고 복합적인 문화의 생성 과정을 형성한다.

16

결과적으로, 〈1분 추모관〉은 사람과 건물, 건물과 도시 그리고 다시 도시와 사람을 지속적으로 연계, 매개시키는 방법론을 지니고 있다. 우리는 이러한 상호 교류 방식을 인터렉션이라고 간주하며, 이것은 〈1분 추모관〉의 주요한 기능이며 다른 추모 시설과의 차이점이다. 이러한 교류 방식은 기존의 부정적인 이미지를 지니고 있던 건물과 사람들 간의 관계를 재정립하게 되며, 비극적인 멕시코 역사와 관련하여 사람들의 실제적인 이야기를 사회로 표현하고 저장하는 중요한 기회를 제공한다. 즉, 물리적인 건축물이 진보적인 기술의 사용과 어우러져 건물과 사람의 새로운 관계성 정립을 만들어 내게 되며, 특히나 〈1분 추모관〉은 기존의 추모의 공간을 넘어서 틀라텔로코 광장에 사회 문화적 역사적 상징으로서 자리잡게 된다.

건축적 상상력과 스토리텔링
바틀렛의 건축 시나리오

Architectural Imagination
and Storytelling:
Bartlett Scenarios

기획 서경욱 **편집위원** 서경욱, 전필준, 이주병, 박현준

저자 황선우 배지윤 이양희 정종태 박종대 박현준 김지흠 김우종 신규식 홍이식 이주병 박현진 김진숙 이준열 김지혜 선우영진 박훈태 서경욱 전필준 양혜진 임수현 박경식 김형구 고진혁 조성환

발행인 홍예빈·홍유진 **발행처** 미메시스 **주소** 경기도 파주시 문발로 253 파주출판도시
대표전화 031-955-4000 **팩스** 031-955-4004 **홈페이지** www.openbooks.co.kr
Copyright (C) 서경욱, 2014, Printed in Korea.
ISBN 979-11-5535-022-5 03600 **발행일** 2014년 7월 5일 초판 1쇄 2022년 9월 15일 초판 5쇄

이 도서의 국립중앙도서관 출판시도서목록(CIP)은 e—CIP 홈페이지(http://www.nl.go.kr)에서 이용하실 수 있습니다
(CIP제어번호: CIP 2014018910).

미메시스는 열린책들의 예술서 전문 브랜드입니다.